TOKYO
ARCHITECTURE & DESIGN

daab

Tokio ist mit 33 Millionen Einwohnern die Stadt mit der größten Bevölkerungsdichte der Welt. Die Menschen in Tokio bewegen sich in einem komplexen Eisenbahnsystem fort und es gibt hier weltweit die höchste Zahl an Restaurants pro Einwohner. Außerdem ist Tokio möglicherweise die Megalopolis mit dem größten Anteil an neuer Architektur. Obwohl die Ursprünge der Stadt auf das 17. Jh. zurückgehen, als sie den Namen Edo trug, und Tokio Ende des 19. Jh. eine sehr glanzvolle Epoche erlebte, nachdem es zur Hauptstadt Japans erklärt wurde, ist nur wenig von der alten Architektur übrig geblieben. Grund dafür sind zwei wichtige Ereignisse, die die Stadt fast vollständig zerstörten. Da war das Erdbeben von 1923, nach dem ein Wiederaufbauprogramm begonnen wurde, das aufgrund der hohen Kosten nicht wirklich durchführbar war. Danach kamen die Bombenangriffe des Zweiten Weltkrieges, bei denen mehr als die Hälfte der Bevölkerung ums Leben kam. Durch die intensive wirtschaftliche Entwicklung, die nach Kriegsende stattfand, entstand eine moderne Stadt mit komplexer Infrastruktur, einer großen Ausdehnung und einer Mischung aus Avantgardearchitektur und den Überresten der originalen Stadtstruktur der ehemaligen Metropole. In keiner anderen Stadt lösen sich die Grenzen zwischen innen und außen, öffentlich und privat, oben und unten so sehr auf wie in Tokio. Durch dieses Fehlen von Grenzen ist eine einzigartige städtische Umgebung entstanden, die man sowohl in den modernen Wolkenkratzern als auch in den kleinsten Geschäften und Lokalen der Stadt finden kann. Ein Gemisch aus Architekturstilen, die als Referenz für die Gestalter der ganzen Welt gen Himmel ragen.

Tokyo constitutes the most populated metropolitan area on the planet; it houses 33 million inhabitants who get around on the world's most complex railroad system, as well as enjoying the highest number of restaurants per inhabitant in the world. It is also, possibly, the megalopolis with the highest proportion of recent architecture. Despite the fact that Tokyo's origins date back to the 17th century _ when it was known as Edo _ and that it went through a golden age at the end of the 19th century after being declared the capital of Japan, little remains of its original architecture as a result of two significant events that almost completely destroyed it: an earthquake in 1923, which triggered plans for a rebuilding programme that proved unfeasible due to the high cost, and the bombardments of World War II, which almost halved the population. The intense economic development that took place after the war gave rise to a modern city that stands out on account of its complex infrastructures, its large surface area and the mixture of avant-garde architecture and remains of the original layout of the old metropolis. In no other city are the boundaries between inside and outside, public and private, up and down as blurred as in Tokyo; this lack of frontiers has shaped an urban setting without parallel which is reflected equally by the most state-of-the-art skyscraper and the most intimate store. This amalgam of architectural typologies has established itself as a reference point for designers from all over the world.

Tokio constituye el área metropolitana más poblada del planeta; su superficie alberga 33 millones de habitantes que se desplazan gracias al más complejo sistema ferroviario y que disfrutan del mayor número de restaurantes por habitante en el mundo. Además es, posiblemente, la megalópolis con mayor proporción de arquitectura reciente. A pesar de que sus orígenes se remontan al siglo XVII, cuando la ciudad era conocida con el nombre de Edo, y vivió su época de esplendor a partir de finales del siglo XIX tras haber sido declarada capital de Japón, poco queda de su arquitectura original debido a dos hechos significativos que la destruyeron casi por completo. El terremoto de 1923, tras el cual se planeó un programa de reconstrucción que resultó poco viable debido al elevado coste, y los bombardeos de la Segunda Guerra Mundial, que redujeron la población a más de la mitad. El intenso desarrollo económico que experimentó finalizada la guerra dio paso a una ciudad moderna que destaca por sus complejas infraestructuras, su gran extensión y la mezcla de una arquitectura de vanguardia con los vestigios del trazado original de la metrópoli antigua. En ninguna otra ciudad los límites entre dentro y fuera, público y privado, arriba y abajo están tan diluidos como en Tokio; esta falta de fronteras configura un entorno urbano único en el mundo que se refleja en los más modernos rascacielos y en los más íntimos locales comerciales de la ciudad. Una amalgama de tipologías arquitectónicas que se erigen como punto de referencia para diseñadores de todo el mundo.

Tokyo est de nos jours l'agglomération la plus peuplée de la planète ; l'aire métropolitaine compte 33 millions d'habitants qui se déplacent grâce à un réseau ferroviaire des plus perfectionnés. C'est la ville où l'on trouve le plus grand nombre de restaurants par habitants dans le monde. C'est probablement la mégapole où l'architecture moderne y est le plus représentée. Malgré ses origines qui remontent au XVII siècle, lorsque la ville était connue sous le nom de Edo, et après avoir vécu son époque de splendeur à la fin du XIX siècle quand Tokyo devint capitale du Japon, aujourd'hui il reste peu de son architecture d'origine à cause de deux faits significatifs qui l'ont pratiquement entièrement détruite : le tremblement de terre de 1923, après lequel un programme de reconstruction s'est avéré peu fiable dû à son coût élevé, et lors des bombardements de la seconde guerre mondiale, qui réduisirent la population de plus de moitié. Le développement économique intense survenu après la fin de la guerre a donné lieu à une ville moderne qui se démarque par ses infrastructures complexes, sa grande extension et le mélange d'une architecture avant-gardiste qui respecte le tracé original de l'ancienne métropole. Dans aucune autre ville, les limites entre intérieur et extérieur, public et privé, haut et bas, sont aussi diluées que dans Tokyo ; cette absence de frontières a créé un environnement urbain unique au monde qui se reflète aujourd'hui aussi bien dans les gratte-ciel les plus modernes ou dans les plus intimes locaux commerciaux. Elle représente un amalgame architectural qui constitue une référence significative pour tous les designers du monde entier.

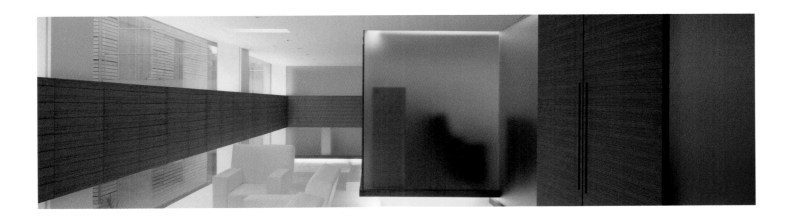

Tokyo costituisce l'area metropolitana più popolata del pianeta; la sua superficie ospita 33 milioni di abitanti che si muovono grazie alla più complessa e veloce rete ferroviaria e che dispongono del maggior numero di ristoranti per abitanti al mondo. Inoltre, si tratta forse della megalopoli che vanta il maggior numero di progetti architettonici di recente realizzazione. Nonostante le origini dell'attuale capitale nipponica risalgano al XVII secolo, quando la città era conosciuta con il nome di Edo e il momento di splendore vissuto a partire dalla fine del XIX secolo, dopo essere stata dichiarata capitale del Giappone, rimane ben poco dell'architettura originaria per via di due eventi significativi che l'hanno distrutta quasi completamente. Il terremoto del 1923, in seguito al quale fu pianificato un programma di ricostruzione che non risultò attuabile a causa degli elevati costi, e i bombardamenti della Seconda Guerra Mondiale, che ridussero la popolazione a più della metà. Il florido sviluppo economico che fece seguito alla guerra diede vita a una città moderna che oggigiorno non è solo il cuore pulsante dell'economia giapponese ma anche un centro culturale di primo piano e una città all'avanguardia dal punto di vista tecnologico e architettonico. In nessun'altra città i limiti tra esterno e interno, pubblico e privato, sotto e sopra, sono così sfumati come a Tokyo. Questa mancanza di frontiere configura un assetto urbano unico al mondo dove i grattacieli dell'epoca moderna e i più intimi locali commerciali convivono con le vestigia dell'antica metropoli; un continuo amalgama di diverse tipologie architettoniche che si ergono come punto di riferimento per i designer e progettisti di tutto il mondo.

Ateliers Jean Nouvel
Dentsu Tower | 2002
1-8-2 Higashi Shinbashi, Minato-ku

Dieses beeindruckende, längliche Gebäude mit 48 Etagen scheint sich mit seinen spitzen Winkeln und seiner Glasverkleidung im Himmel aufzulösen. Das Gebäude dominiert die Skyline des zentralen und belebten Viertels Shinbashi, aber noch besser kann man seine Silhouette vom Hamarikyu Park und der Bucht von Tokio aus betrachten. Das Glas der Fassade hat verschiedene Reflektionswinkel und je nach Lichteinfall entstehen im Laufe des Tages vielfältige Lichteffekte.

This impressive 48-story building with an elongated ground plan appears to disappear into the sky, as a result of its sharp angles and glass cladding. Its presence dominates the skyline in the city center and the bustling Shinbashi area, although its outline is maybe best appreciated from the Hamarikyu Park and Tokyo Bay. The glass on the façade has various reflecting surfaces, which come into play according to the direction of the sunlight, thereby creating an interplay of sheens throughout the day.

Este impresionante edificio, de planta alargada y 48 pisos, parece perderse en el cielo gracias a sus afilados ángulos y al revestimiento de cristal. Su presencia domina el perfil urbano de la céntrica y concurrida zona de Shinbashi, aunque su silueta quizá se aprecia mejor desde el Hamarikyu Park y la bahía de Tokio. Los cristales de la fachada tienen diferentes grados de reflexión según la orientación de la luz y van creando un juego de brillos a lo largo del día.

Ce bâtiment impressionnant, haut de 48 étages et de forme allongée, semble se confondre au ciel grâce à ses angles affilés et son revêtement en verre. Il domine le profil urbain de Shinbashi, zone centrale très prisée. Mais l'endroit où l'on peut réellement admirer sa silhouette se trouve dans le parc de Hamarikyu ainsi que dans la baie de Tokyo. Les verres de la façade ont différents degrés de réflexion selon l'orientation de la lumière ce qui créent un jeu de brillances et d'éclats tout au long de la journée.

Questo sbalorditivo edificio, a pianta allungata e 48 piani, sembra svanire nel cielo grazie ai suoi angoli affusolati e al suo rivestimento di cristallo. La sua presenza domina il profilo urbano di Shinbashi, una delle più affollate zone del centro. Per apprezzare meglio la sua sagoma, forse i posti migliori sono l'Hamarikyu Park e la stessa baia di Tokyo. I vetri della facciata presentano indici diversi di riflessione a seconda dell'orientamento della luce e nel corso della giornata danno vita a un gioco di sfavilli e luminosità sempre diverso.

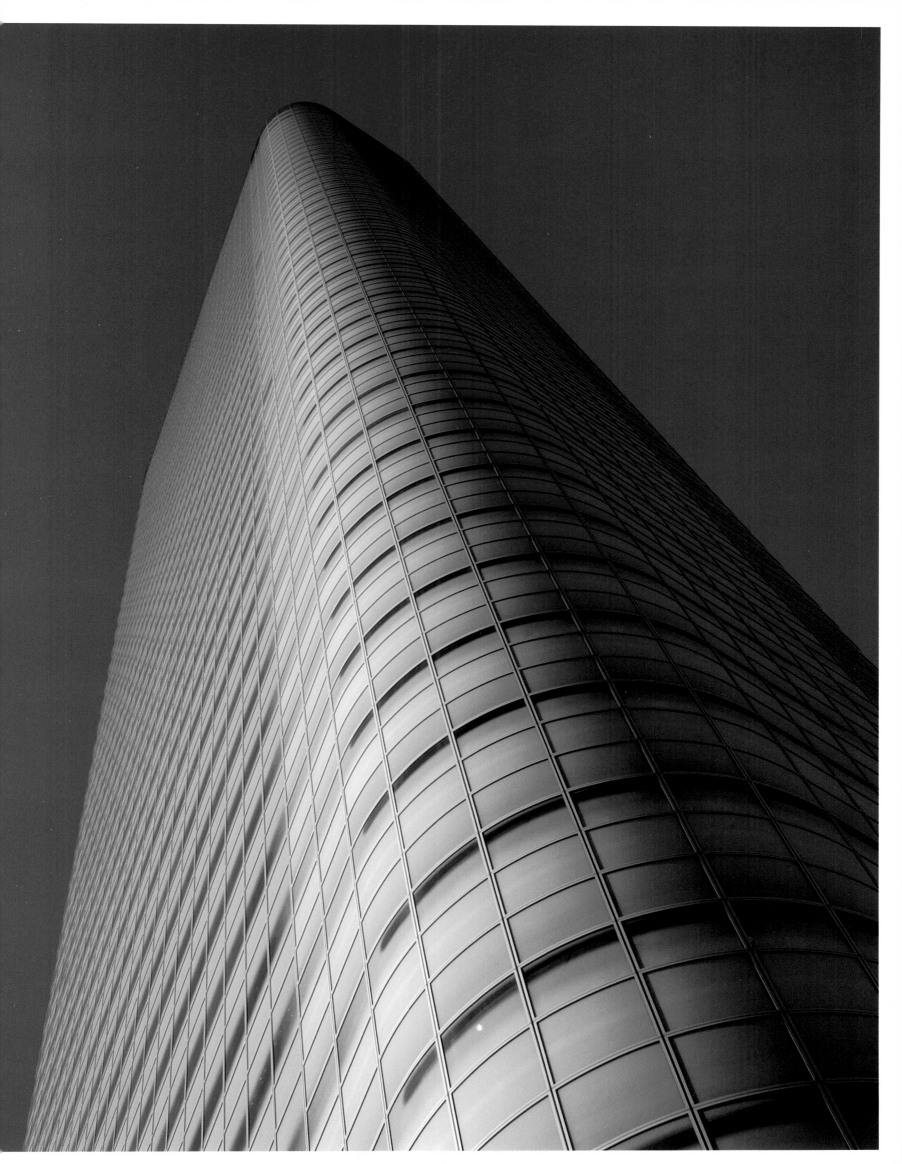

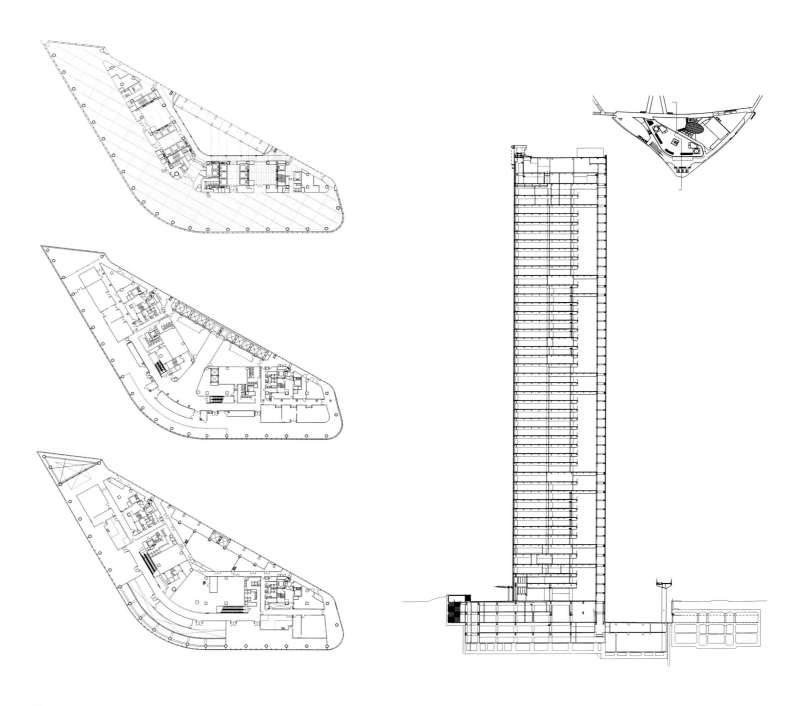

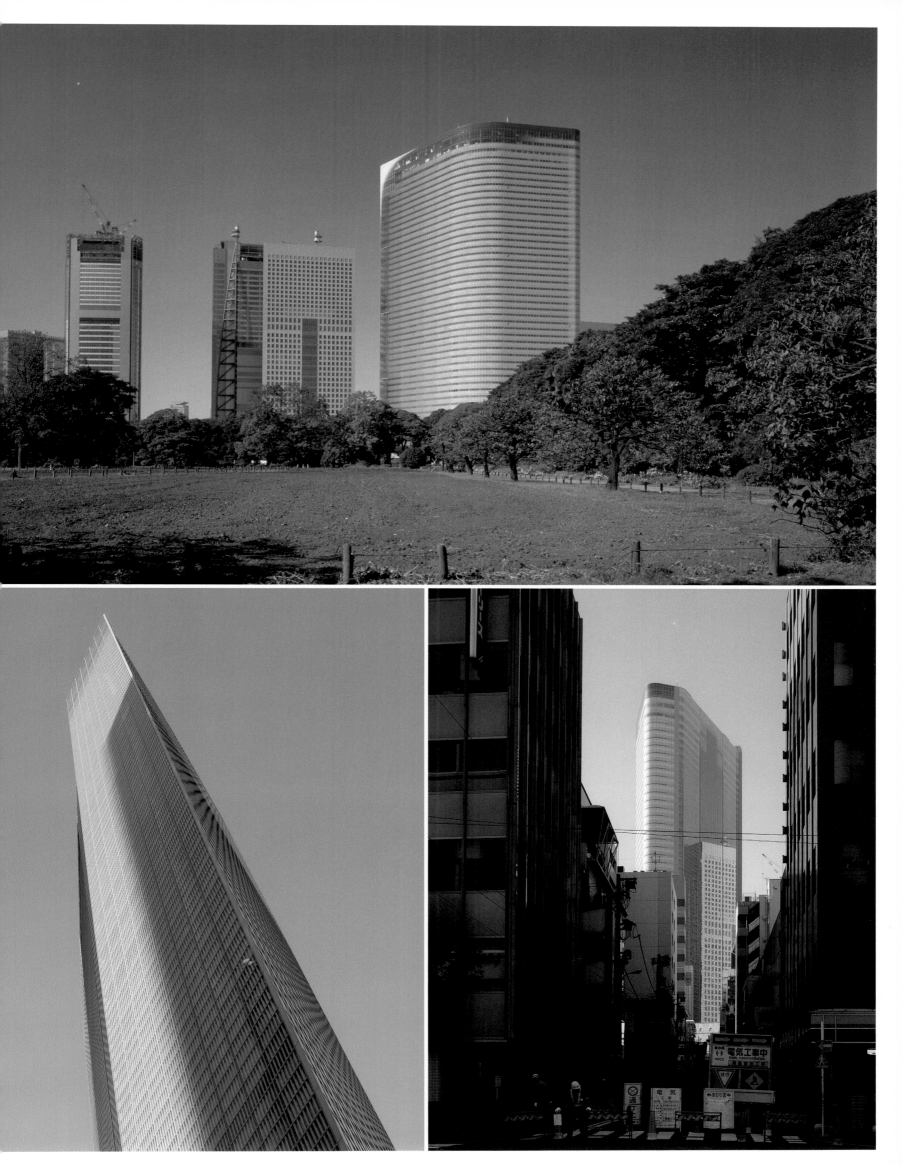

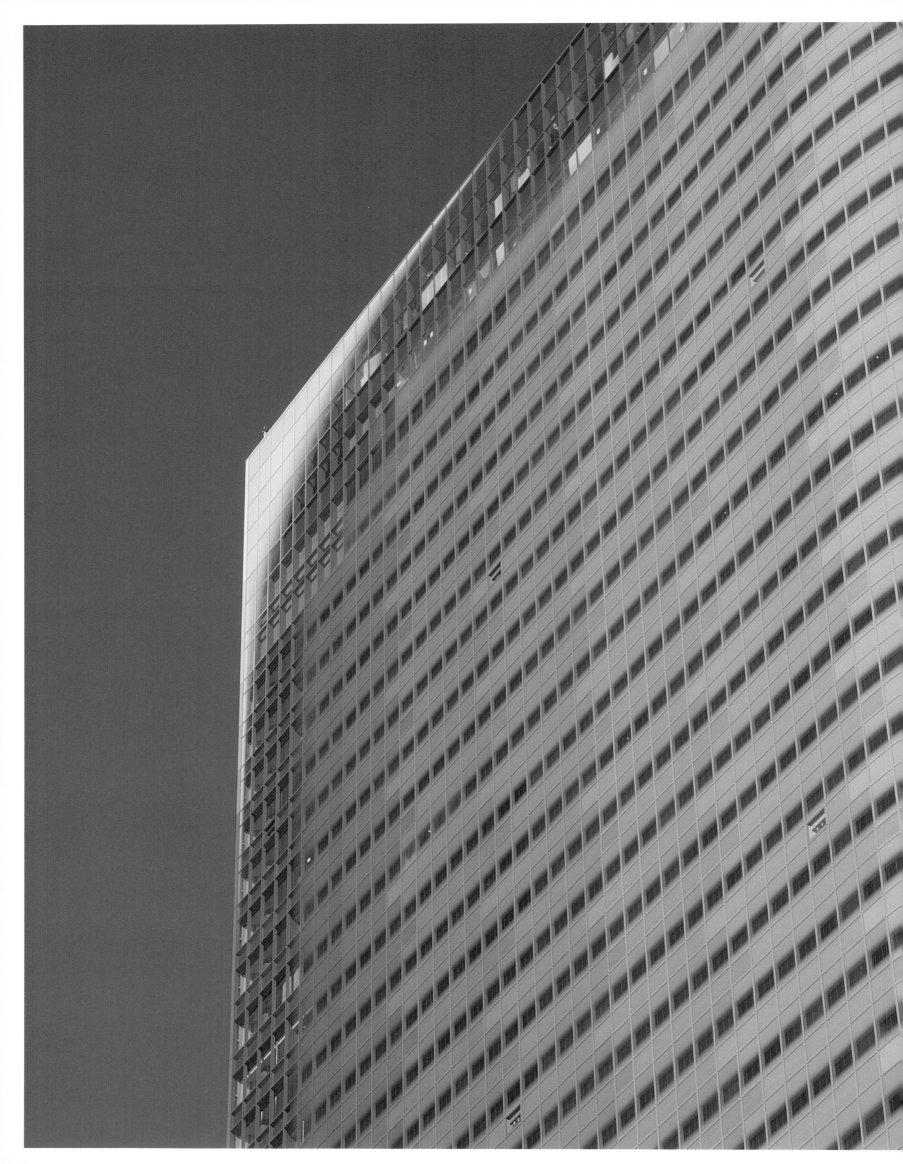

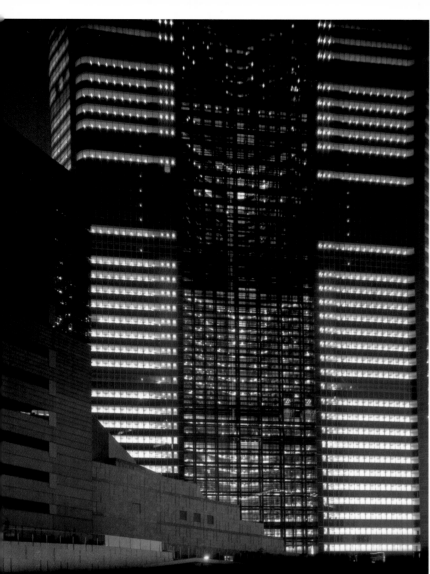
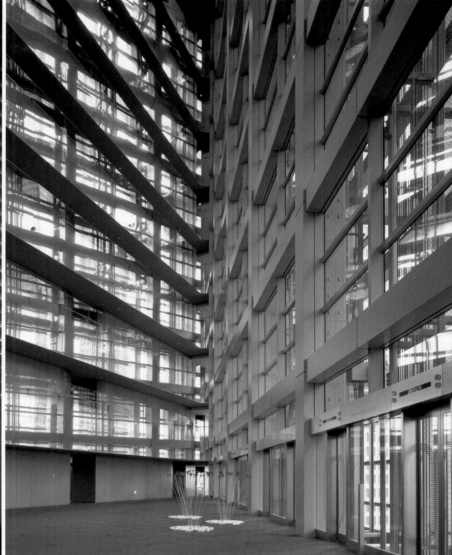

Albert Abut/Atlantis Associates
Extension of French Japanese High School | 2002
Fujimi 1-2-43, Chiyoda-ku

Dieses Bauprojekt umfasst verschiedene Strukturen, die zu einer integralen Erweiterung der Französischen Schule in Tokio gehören. Die komplexen Bedingungen des originalen Schulgebäudes stellten eine große Herausforderung für die Planer dar. Der Anbau musste sich harmonisch zwischen die Nachbargebäude und in das Originalgebäude einfügen und es sollte mehr freier Platz für die Schule entstehen. Die Gebäudegruppe schafft eine Reihe von Vielzweckräumen, die durch Metallstrukturen und Netze und Glasverkleidungen offen wirken.

This project comprises various structures that form part of an extension to the French School in Tokyo. The complex nature of the original school posed significant design challenges, such as harmony with the neighboring structures, integration with the original buildings and the creation of more free space for the school. Overall, the buildings set up a series of multipurpose, open spaces based on meshed metal structures and glass cladding.

Este proyecto consiste en varias estructuras que forman parte de una extensión integral para la Escuela Francesa en Tokio. Las complejas condiciones de la escuela original planteaban retos importantes en el diseño, como mantener la armonía con los vecinos, integrarlo con los edificios originales y generar más espacio libre para la escuela. El conjunto de edificios genera una serie de espacios polivalentes y abiertos a partir de estructuras y mallas metálicas, así como revestimientos con vidrio.

Plusieurs structures font partie intégrante du projet d'agrandissement de l'Ecole française de Tokyo. D'importants objectifs étaient fixés pour le design de cette école originale ; ils étaient soumis à des conditions complexes : harmonie avec les voisins, s'intégrer aux bâtiments d'origine et gagner plus d'espace libre pour l'école. L'ensemble des bâtiments est composé d'une série d'espaces polyvalents et ouverts à partir de structures et de mailles métalliques et de revêtements en verre.

Questo progetto consiste in varie strutture che fanno parte dell'ampliamento integrale realizzato per la Scuola Francese di Tokyo. Le complesse condizioni in cui versava la scuola hanno presupposto un'autentica sfida per la risoluzione di varie problematiche quali: l'armonia con i vicini, l'integrazione con gli edifici originali circostanti, e la creazione di maggiori spazi all'aperto per la scuola. Il complesso di edifici genera una serie di spazi polivalenti ed aperti a partire da strutture e reti metalliche e rivestimenti in vetro.

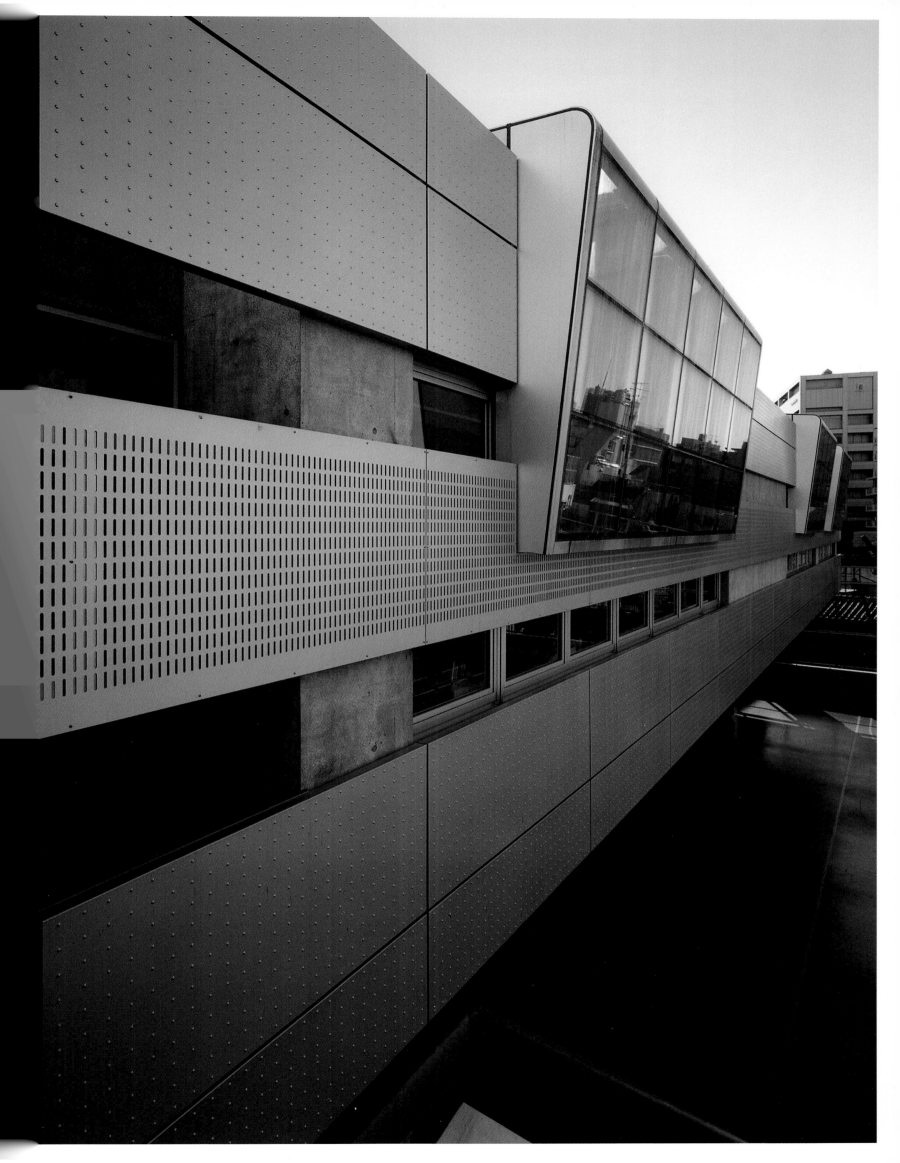

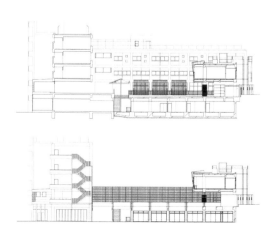

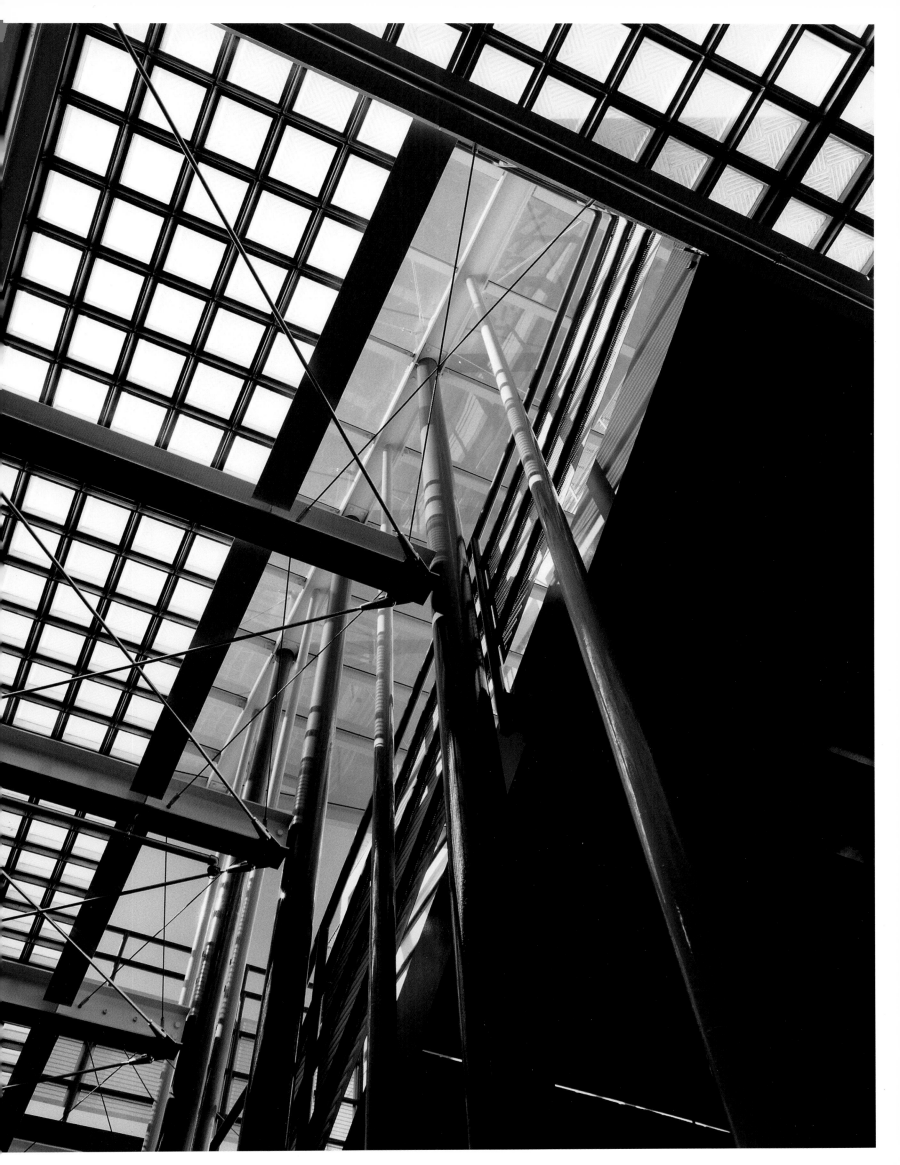

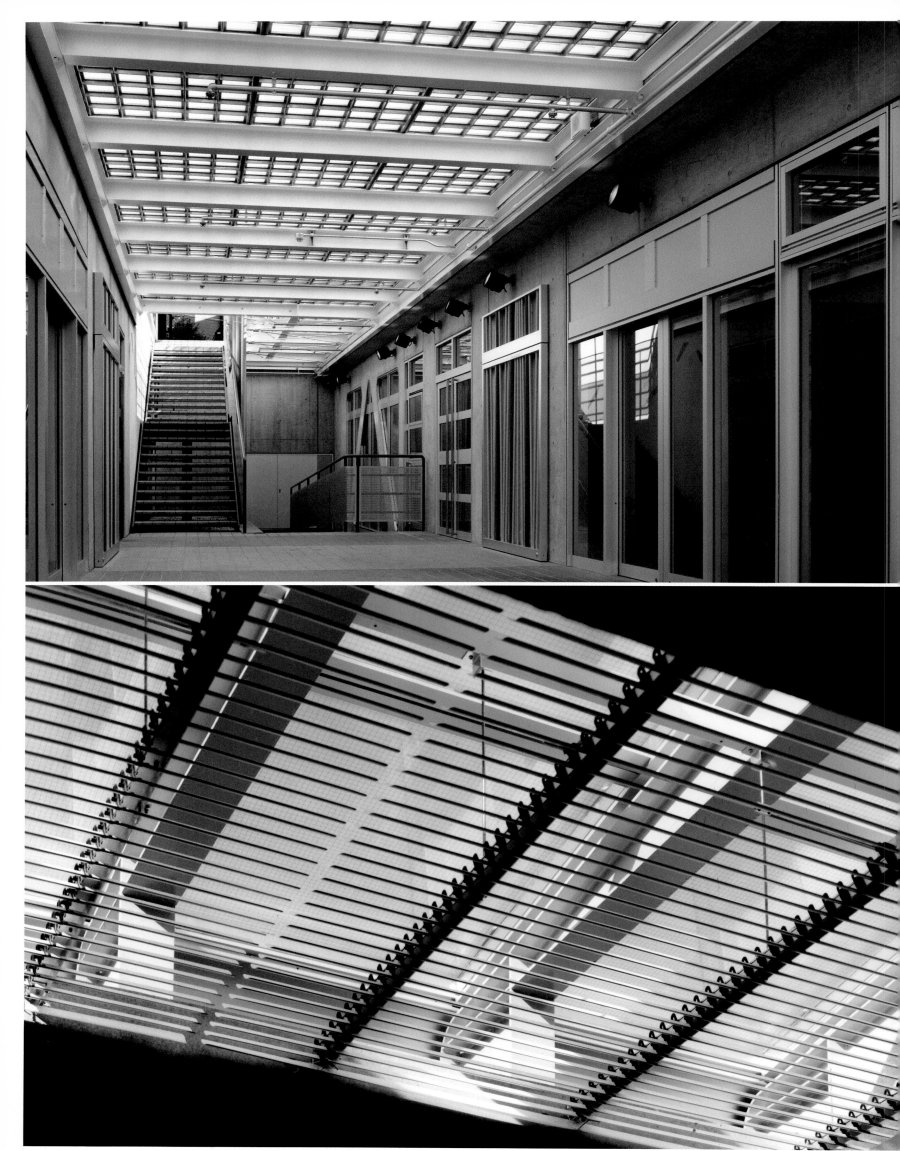

Albert Abut/Atlantis Associates
Hakuju Hall | 2003
1-37-5 Tomigaya, Shibuya-ku

Wie der Architekt selbst sagte, sollte ein Konzertsaal geschaffen werden, der nicht nur über eine ausgezeichnete Akustik verfügt, sondern der auch visuell beeindruckt und gleichzeitig eine angenehme Umgebung schafft, in der man die Musik genießen kann. Alle Formen und die Anordnung der mit Zement verstärkten Glasfaserpaneele, mit denen Wände und Decke verkleidet sind, wurden nach genauer Planung so angebracht, dass eine ideale akustische Umgebung entstand.

According to the architect, the program for this concert hall required not only excellent acoustics but also a strong image and pleasant surroundings propitious to the enjoyment of music. The arrangement and contours of the glass-fiber panels (reinforced with cement) that are used to clad the walls and ceiling are the fruits of a meticulous search for the optimum acoustical configuration.

Además de la excelente calidad acústica que requiere una sala de conciertos, el proyecto necesitaba, según el propio arquitecto, una imagen potente y un entorno placentero que permitiera disfrutar de la música. Todas las formas, así como la disposición de los paneles de fibra de vidrio reforzados con cemento que recubren las paredes y el techo, son el resultado de un cuidadoso estudio para lograr un entorno acústico ideal.

En plus de l'excellente qualité acoustique requise pour une salle de concerts, il a fallu à la fois, selon les propres mots de l'architecte, donner une image puissante et créer un endroit agréable pour pouvoir apprécier la musique écoutée par les gens qui viendraient ici. Toutes les formes et la disposition des panneaux en fibre de verre renforcés par du béton qui recouvrent les murs et le plafond répondent à une étude minutieuse pour arriver à un environnement acoustique idéal.

Oltre all'eccellente qualità acustica richiesta da una sala per concerti, a detta dello stesso architetto, il progetto richiedeva un'immagine potente e al contempo un ambiente piacevole e rilassato dove poter godersi i concerti futuri. Tutte le forme e la disposizione dei pannelli in fibra di vetro rinforzati di cemento che rivestono le pareti e il soffitto rispondono ad un accurato studio volto ad ottenere un ambiente acustico ideale.

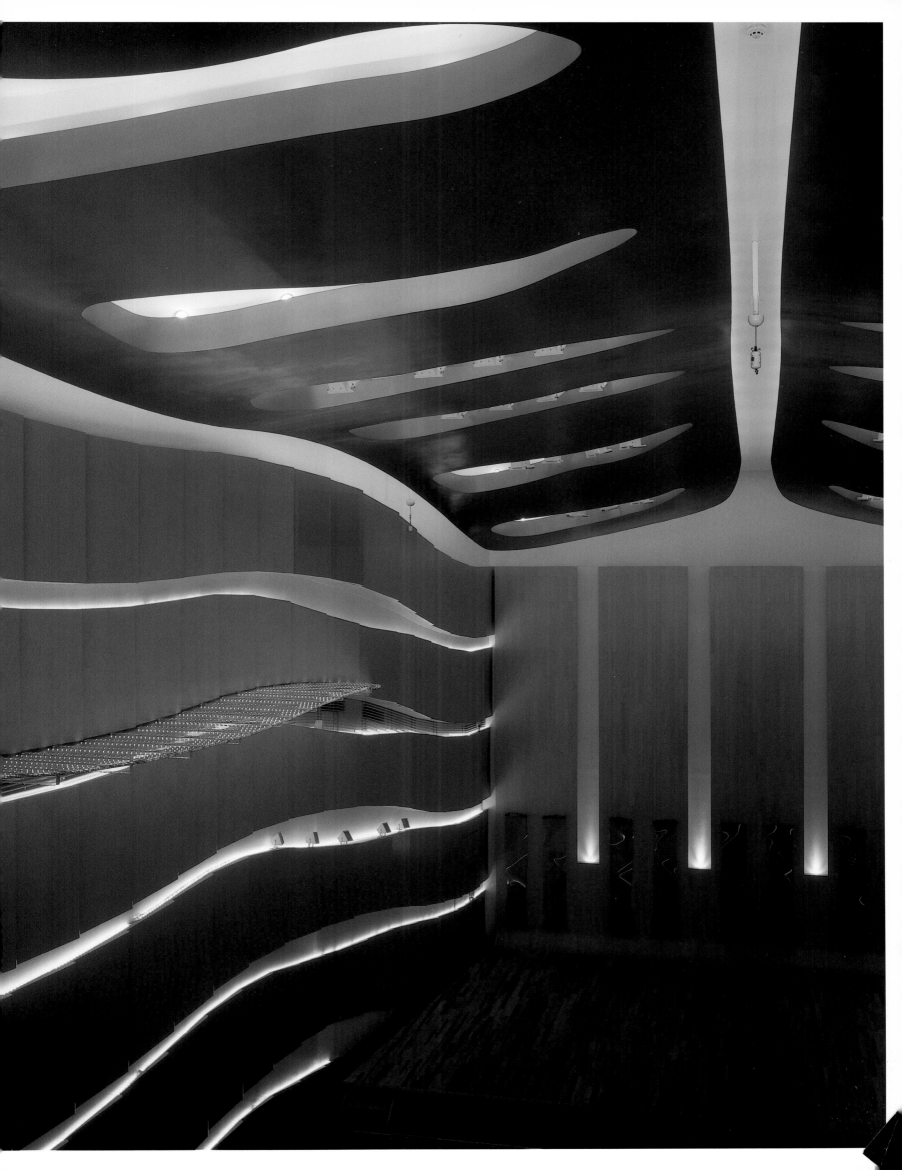

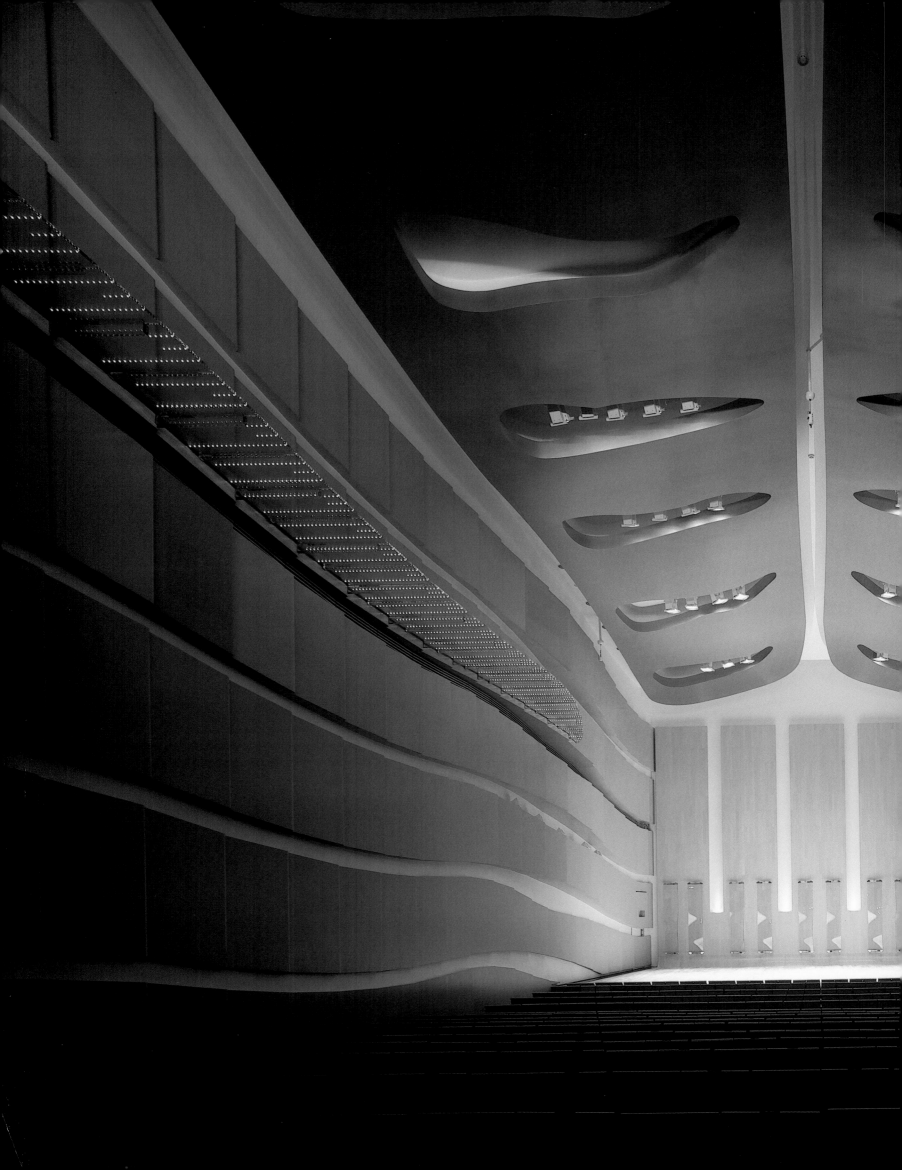

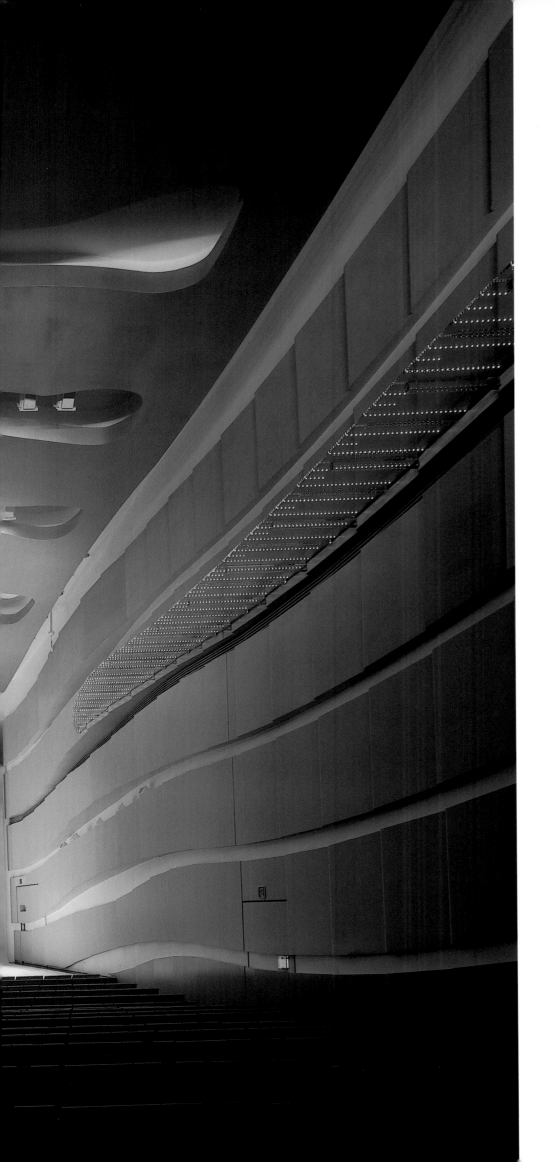

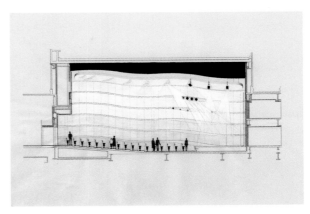

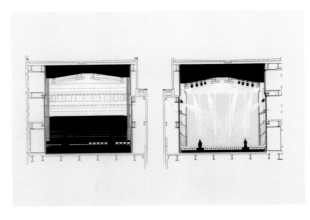

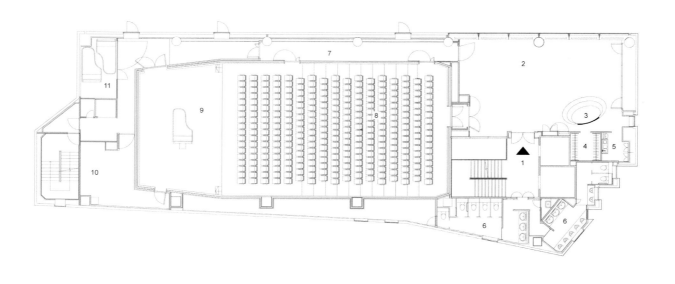

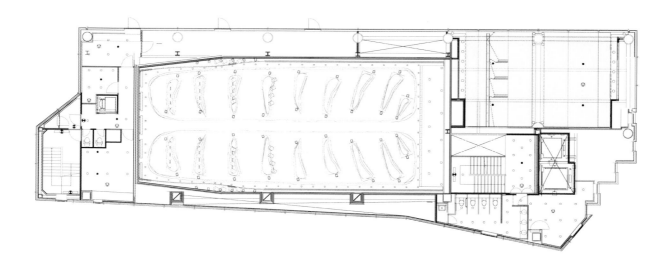

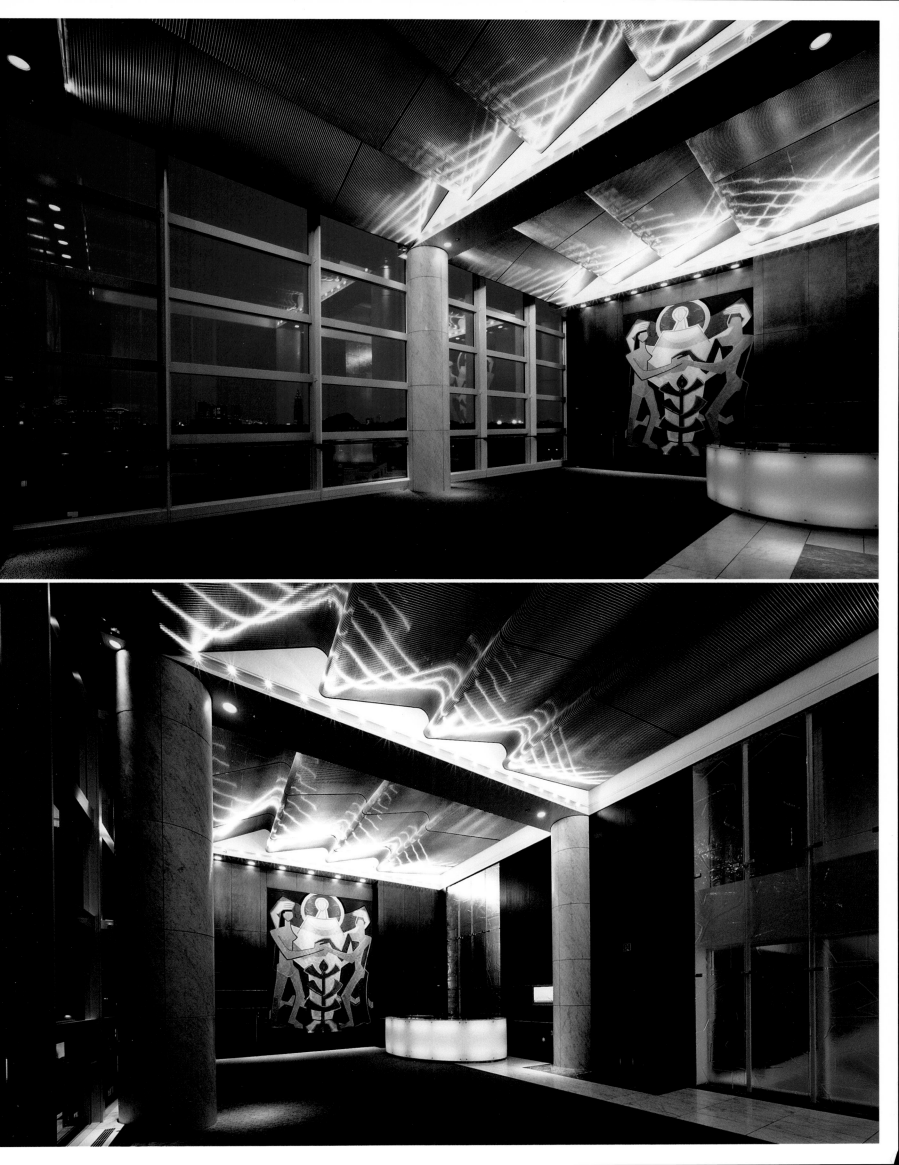

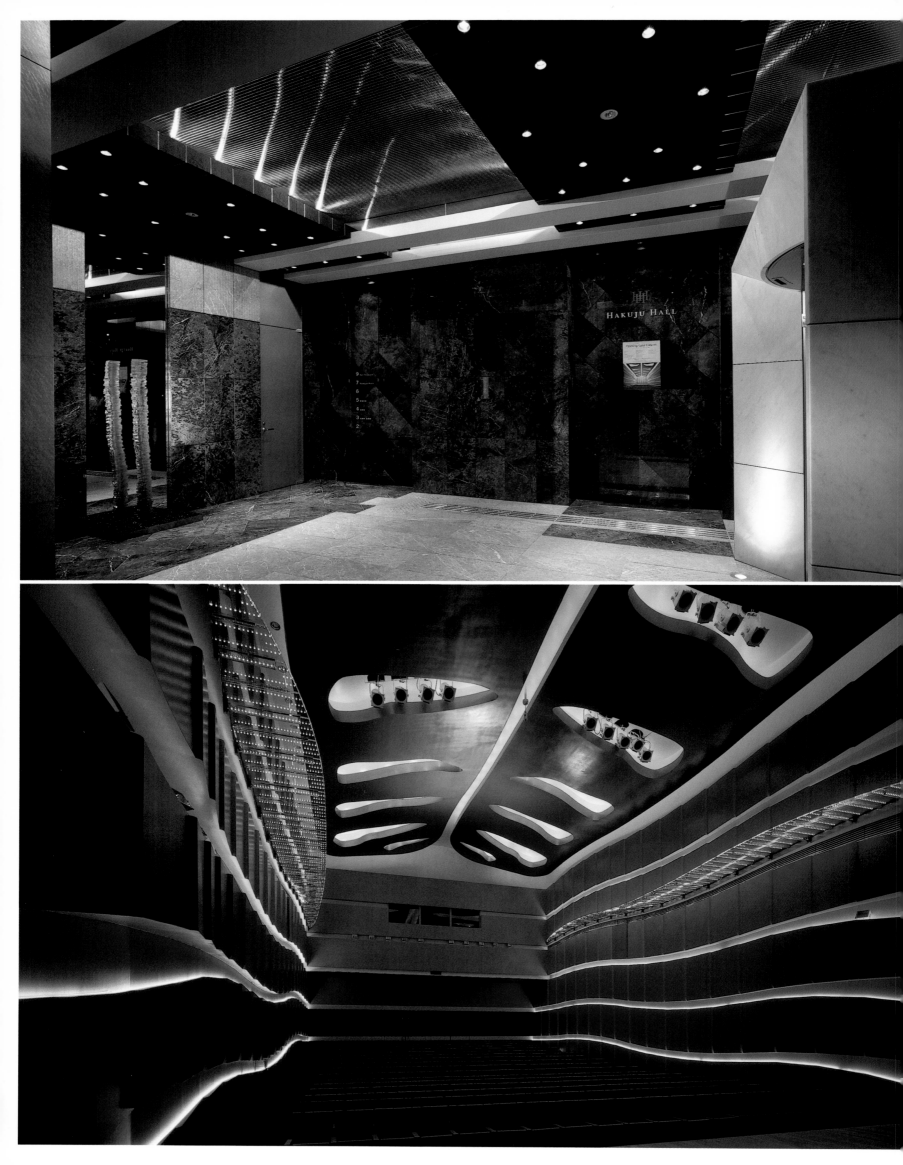

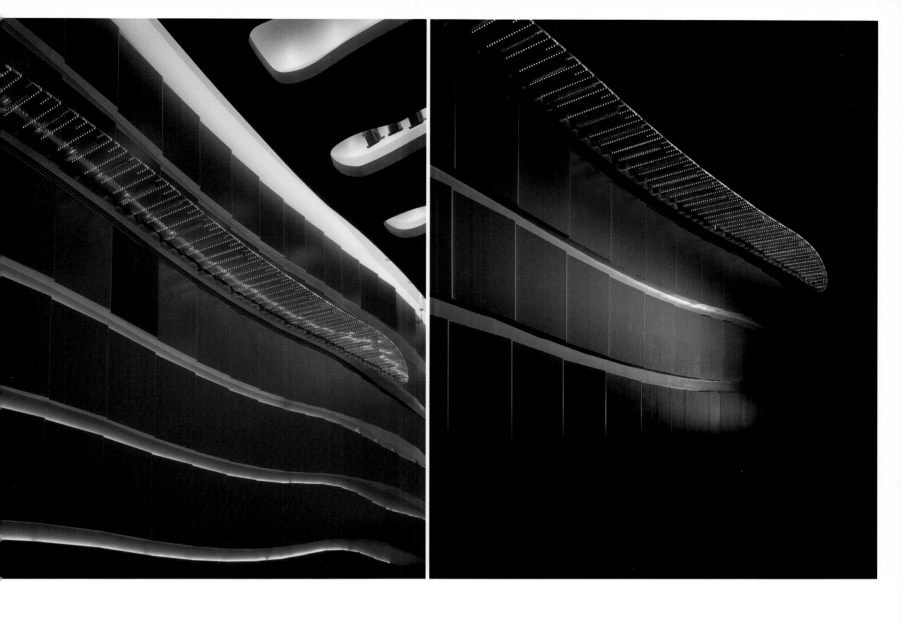

Gwenael Nicolas/Curiosity
Mars The Salon Aoyama | 2003
6-4-6 Minami-Aoyama, Minato-ku

Die Gestalter dieses Friseursalons suchten einen Raum zu schaffen, der einerseits viele verschiedene Kompositionselemente enthält, aber gleichzeitig auch als eine einzige, sehr einfache Umgebung wahrgenommen wird. Diese Wirkung entsteht durch verschiedene Materialien wie Holz, Metall und Glas, die verschiedene Licht- und Schattenmuster bilden. Die unterschiedlichen Weißtöne lassen den Raum einheitlich wirken und unterstreichen den gesuchten Eindruck von Ruhe und Reinheit.

The design for this hairdresser's sought to create a space that, on the one hand, contains diverse compositional elements but which, on the other, can be read as a single, extremely simple setting. This duality is established through the variety of materials used – wood, glass and metal – as they set up different effects of light and shadow. The distinct shades of white serve as a unifying factor and emphasize the cherished feeling of tranquillity and cleanliness.

Para el diseño de esta peluquería se buscaba crear un espacio que, por una parte, integrara diversos elementos de composición pero que, al mismo tiempo, fuera interpretado como un único ambiente de gran simplicidad. Esto se consiguió jugando con varios materiales a la vez, como la madera, el metal y el cristal, que crean efectos de luces y sombras diferentes. Al mismo tiempo, los distintos tonos de blanco confieren unidad al conjunto y acentúan la sensación de tranquilidad y pulcritud que se buscaba.

Pour le design de ce salon de coiffure, on cherchait à créer un espace qui aurait, d'une part, de nombreux éléments de composition mais qui serait senti, d'autre part, comme un espace d'une grande simplicité et d'une seule ambiance. On a donc ici mélangé plusieurs matériaux comme le bois, le métal et le verre qui créent différents effets d'ombre et de lumière. Les différentes tonalités de blancs donnent une unité à l'ensemble et accentuent les sensations de tranquillité et de netteté que l'on recherchait à l'origine.

Il design di questo salone parrucchiere intendeva creare uno spazio che da una parte contenesse diversi elementi di composizione e dall'altra si potesse leggere come un unico ambiente di grande semplicità. I vari materiali utilizzati, come il legno, il metallo e il cristallo, creano diversi effetti di luci ed ombre. Le varie tonalità di bianco conferiscono unità a tutto l'insieme e accentuano le sensazioni di tranquillità e candore che si desiderava ottenere.

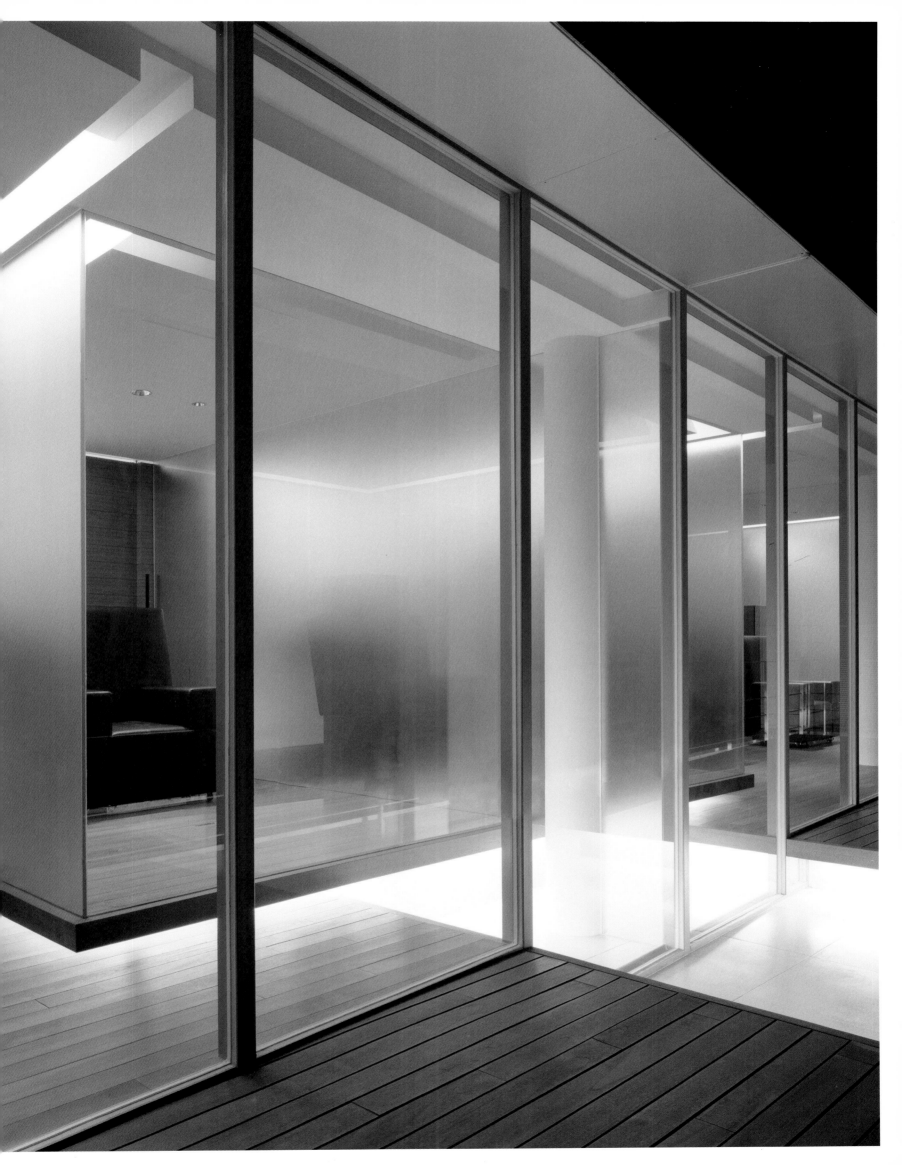

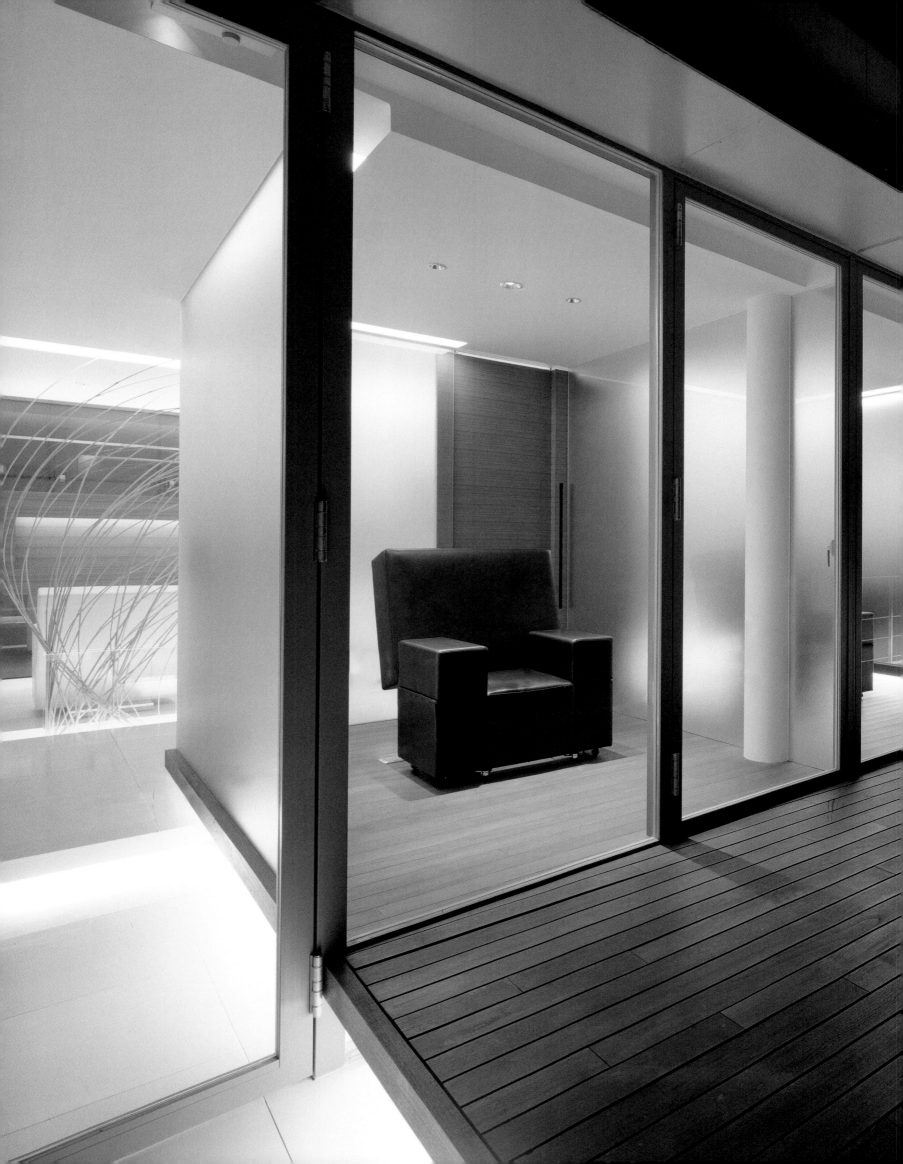

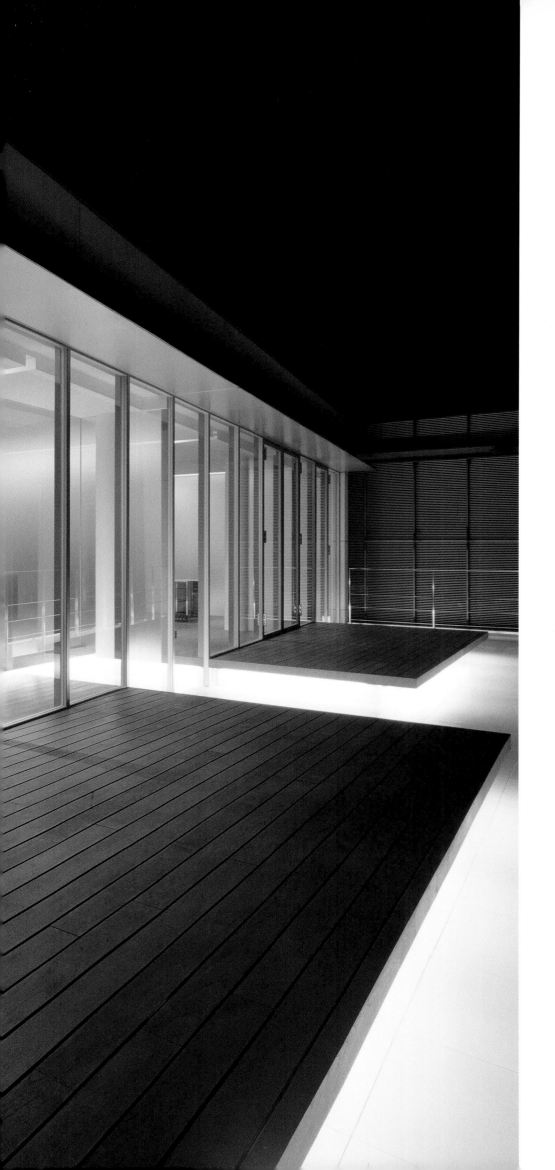

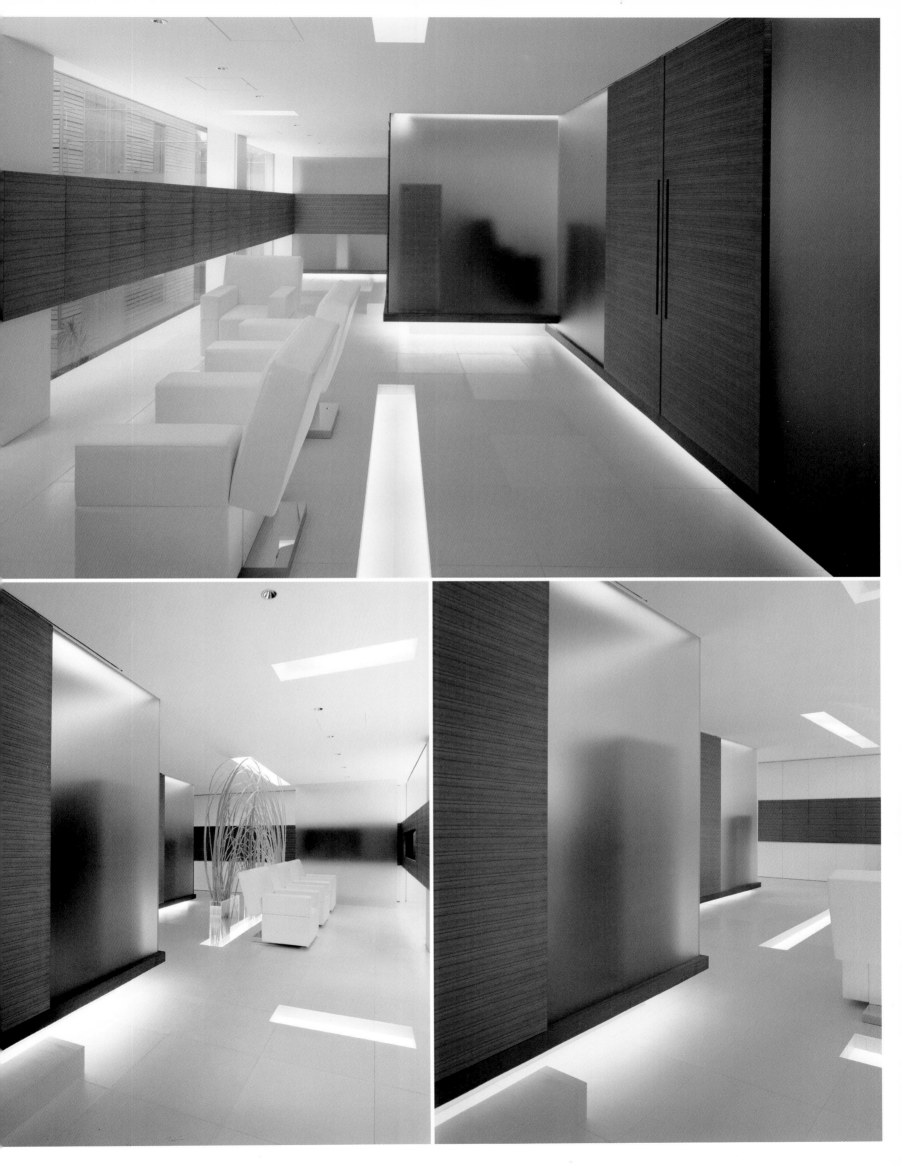

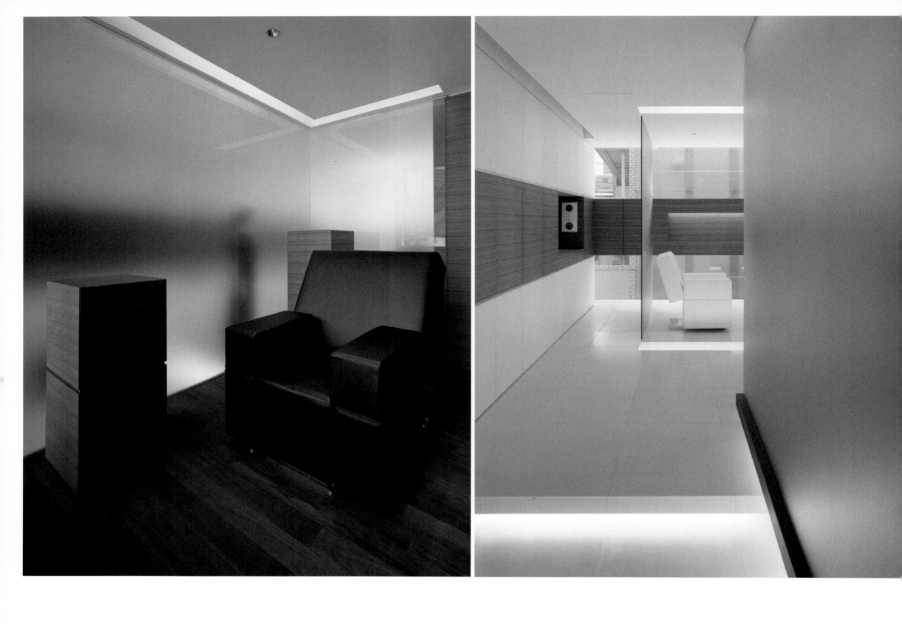

Gwenael Nicolas/Curiosity

Me Issey Miyake | 2001
Matsuya Ginza 3F, 3-6-1 Ginza, Chuo-ku

Diese neue Marke des Designer Issey Miyake stellt ausschließlich Hemden aus elastischem Stoff in einer Einheitsgröße her, die jedem passen. Das Konzept Massenprodukt der Marke wird ebenfalls auf die Gestaltung des Shops angewandt, indem immer möglichst wenig Platz maximal ausgenutzt wird. Nachdem der Kunde die Form des Hemdes ausgewählt hat, entscheidet er sich für eine Farbe und eine Textur, und automatisch erhält er sein Hemd verpackt in einer transparenten Röhre.

This new brand created by the designer Issey Miyake only produces T-shirts made of elastic material, in a single size that can be worn by anyone. The brand's concept of mass production is also applied to the design of the store, which takes the fullest possible advantage of the minimal space available. Once customers have tried on a shape of T-shirt that suits their tastes, they can choose the color and texture; the T-shirt is then delivered automatically, packaged in a transparent tube.

Esta nueva marca del diseñador Issey Miyake produce exclusivamente camisetas de tela elástica, de talla única, que se adaptan a cualquier persona. El concepto de producto de masas de la marca se aplica igualmente al diseño de la tienda, que aprovecha al máximo el mínimo espacio disponible. Después de que el visitante haya probado la forma de camiseta de su gusto, elige el color y la textura para que, automáticamente, ésta le sea expendida envasada en tubos transparentes.

Cette nouvelle marque du designer Issey Miyake fabrique en exclusivité des tee-shirts en matière élastique, à taille unique, qui s'adaptent à tout le monde. Le concept de produit de masse de la marque s'applique également au design du magasin qui tire profit au maximum du moindre espace disponible. Lorsque le visiteur a choisi le modèle de tee-shirt, la couleur et la matière, qui lui plaisent, on lui remet son produit empaqueté dans des tubes transparents.

Questo nuovo marchio ideato dallo stilista Issey Miyake produce esclusivamente magliette in cotone elastico, a taglia unica e che si adattano facilmente a ogni cliente. Il concetto di prodotto di massa si applica anche al design della boutique, che sfrutta al massimo il poco spazio a sua disposizione. Dopo aver provato la forma della maglietta di suo gusto, il cliente sceglie il colore e la texture, il resto è automatico. La maglietta viene subito confezionata in tubi trasparenti ed è pronta per l'immediata consegna.

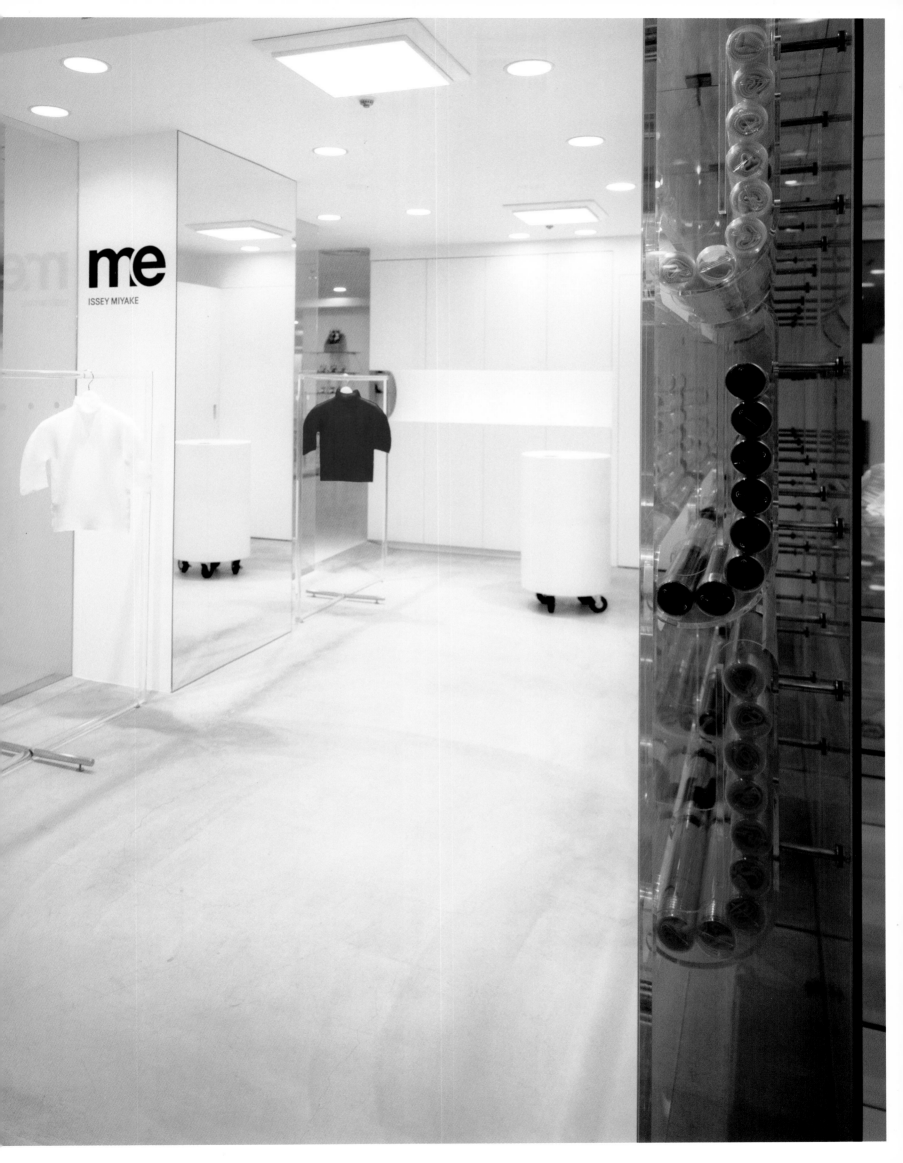

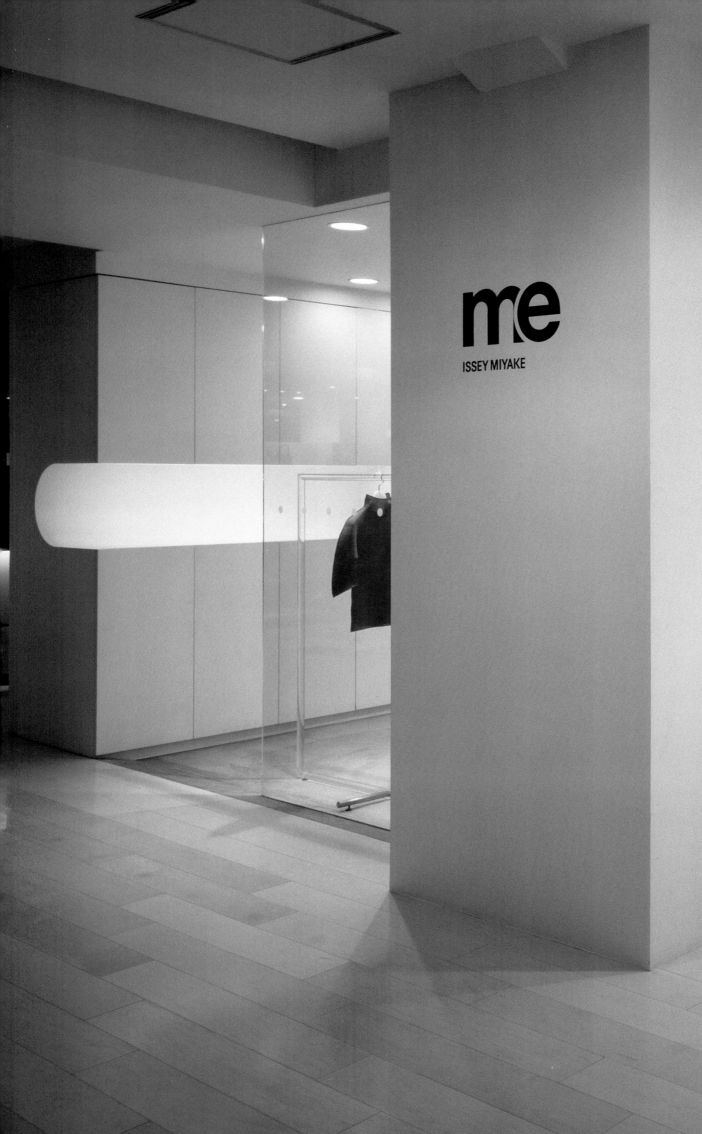

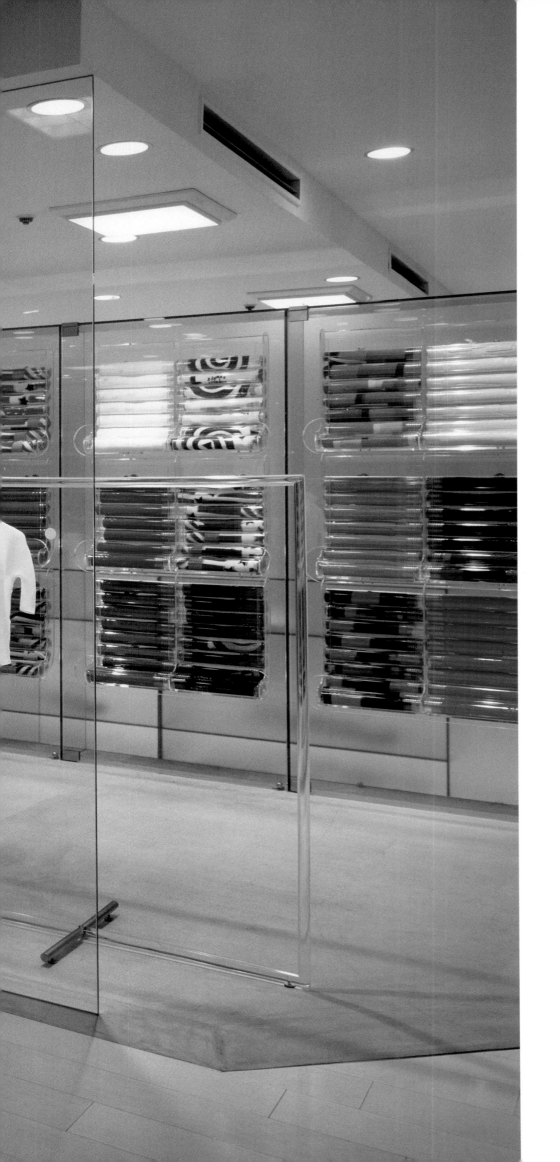

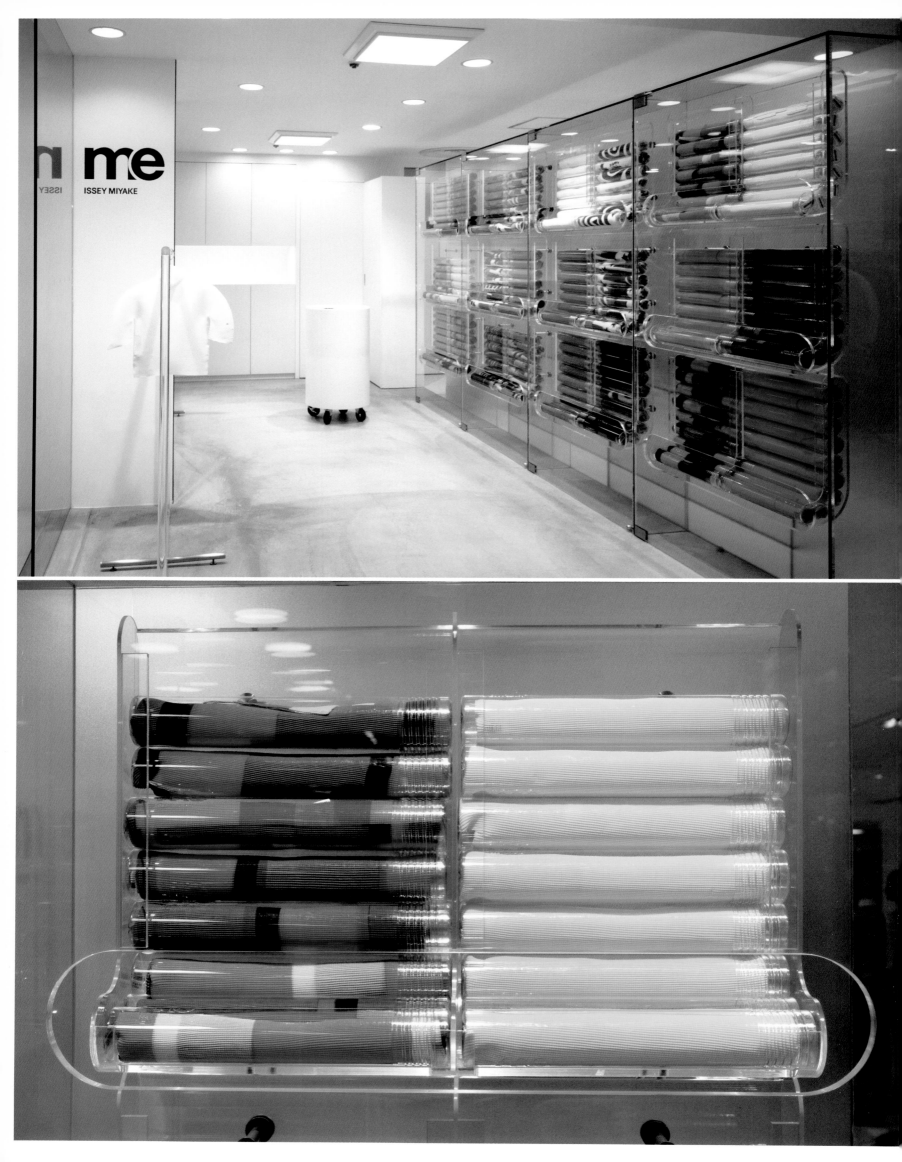

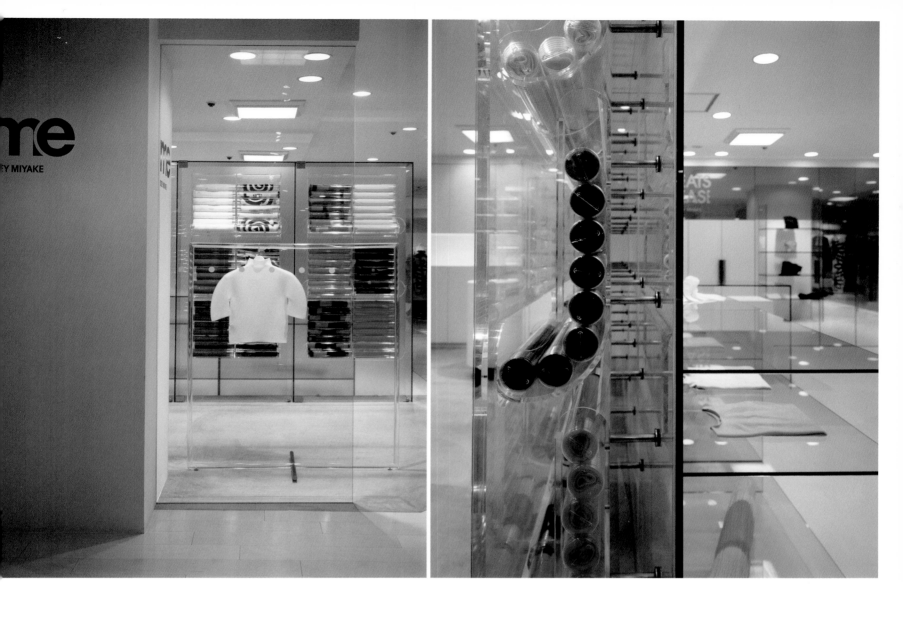

Gwenael Nicolas/Curiosity

Tag Heuer | 2001
5-8-1 Jingumae, Shibuya-ku

Das Gestaltungskonzept dieses neuen Uhrengeschäftes umfasst die Schaffung eines Raumes, der Modernität, Luxus und Technologie ausdrückt. Die vielschichtige und anspruchsvolle Wirkung dieses Geschäftes basiert auf einer durchgehenden Verkleidung in modernen und minimalistischen Linien. Die Kunden bewegen sich durch verschiedene Elemente, die unterschiedliche Bedeutungen haben. Holz steht für Tradition, die bunten, lichtdurchlässigen Paneele für Avantgarde, die kurvigen Wände drücken Weiblichkeit aus und schließlich ist da noch die Schärfe des Monolithen aus Glas.

The concept for the interior of this new watch store was the creation of a space that expresses modernity, luxury and technology. The complexity and sophistication of the store is largely the result of the continuous cladding, which is drawn up on modern, minimalist lines. Customers move through various elements that express different meanings: the tradition of wood, the contemporary nature of the translucent glass panels, the femininity of the sinuous walls and the acuteness of the glass monolith.

El concepto del interior de esta nueva tienda de relojes se centra en crear un espacio que exprese modernidad, lujo y tecnología. La complejidad y sofisticación de la tienda parte de un revestimiento continuo basado en líneas modernas y minimalistas. Los visitantes se mueven a través de varios elementos que expresan significados diferentes: la tradición de la madera, la vanguardia de los paneles de color translúcidos, las paredes sinuosas que evocan la figura femenina y la agudeza del monolito de cristal.

Le design intérieur de cette nouvelle boutique de montres a été conçu dans le but d'exprimer modernité, luxe et technologie. Un revêtement continu basé sur des lignes modernes et minimalistes est à l'origine de la complexité et de la sophistication de la boutique. Les visiteurs évoluent à travers de nombreux éléments aux signifiants différents. L'espace a été traité avec des matériaux et des formes très variés: le bois y est présent par tradition mais aussi des panneaux de couleurs translucides avant-gardistes; la forme des parois sinueuses exprime la féminité, la finesse du monolithe en verre, le côté pointu de l'endroit.

Il concetto con cui sono stati concepiti gli interni di questa nuova boutique di orologi è quello di creare uno spazio che esprima modernità, lusso e tecnologia. La complessità e l'eleganza del negozio partono da un rivestimento continuo basato su delle linee moderne e minimaliste. I visitatori si muovono attraverso vari elementi che esprimono significati diversi: la tradizione del legno, l'avanguardia dei pannelli dai colori traslucidi, la femminilità delle pareti sinuose o la finezza del monolito di cristallo.

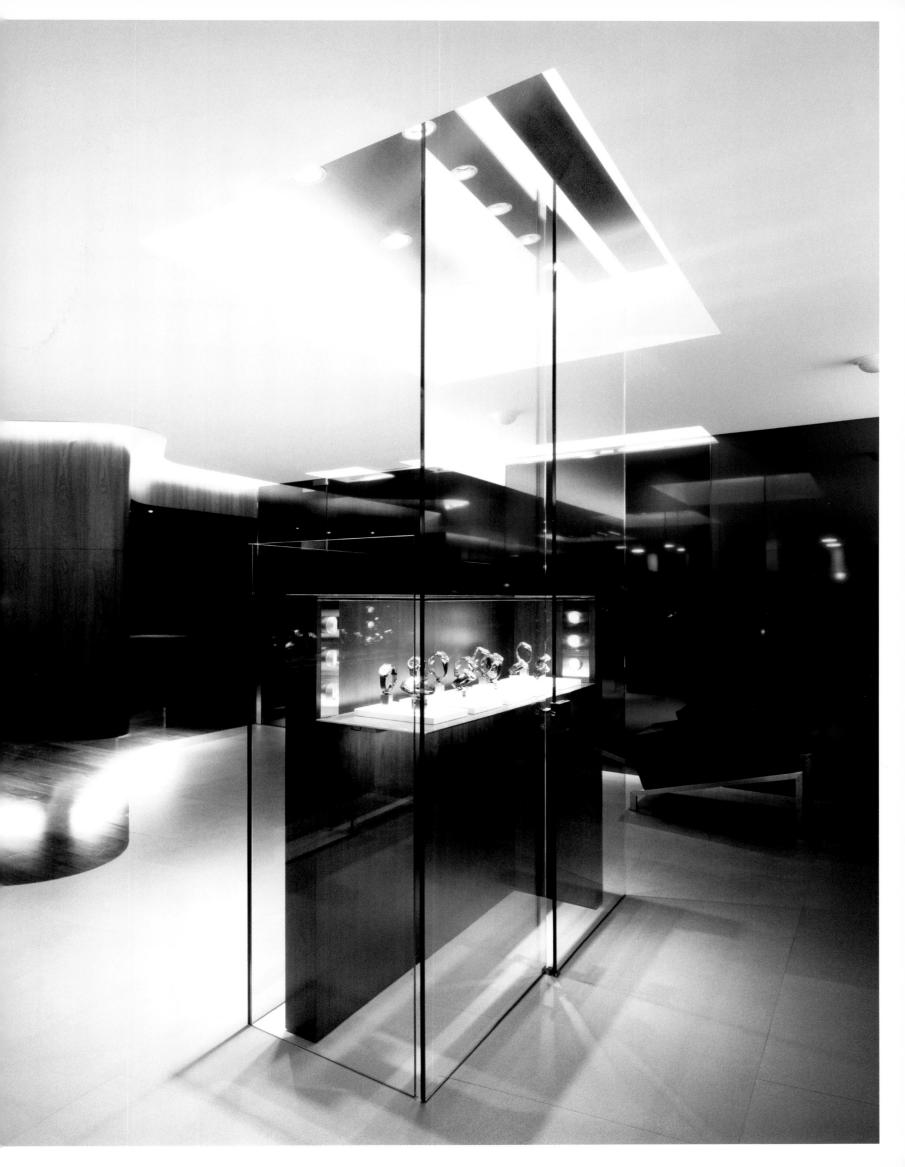

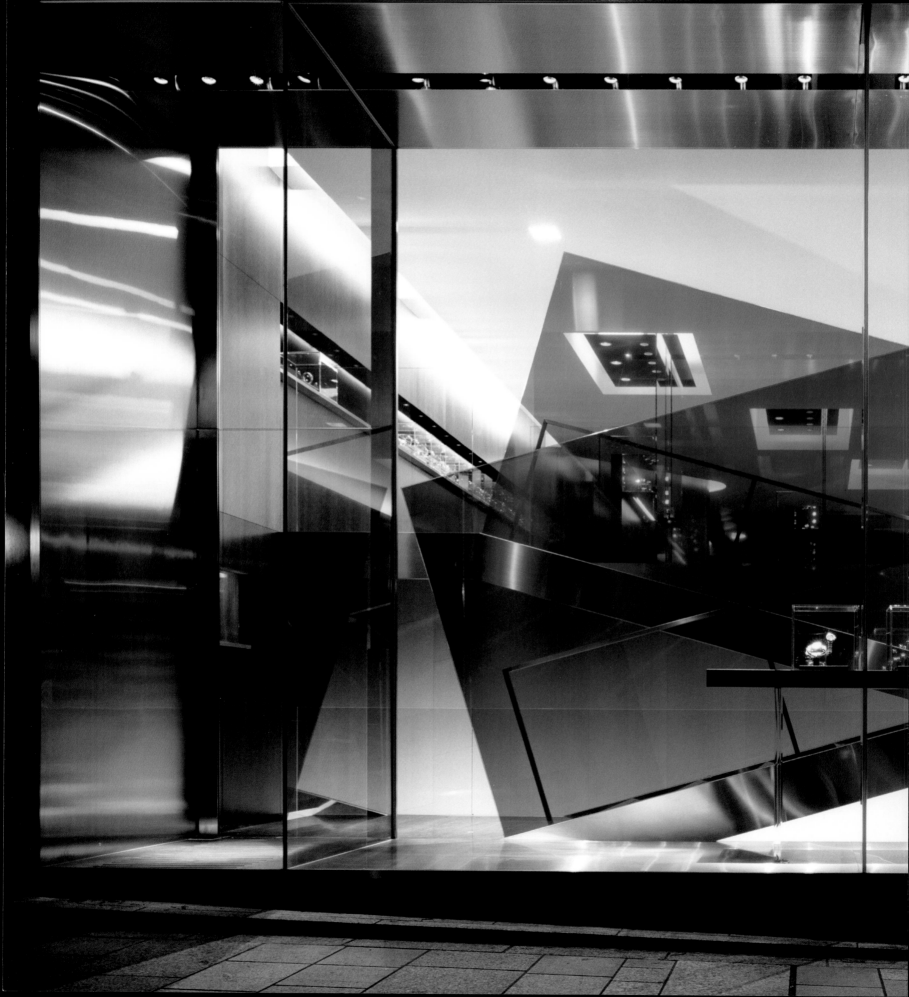

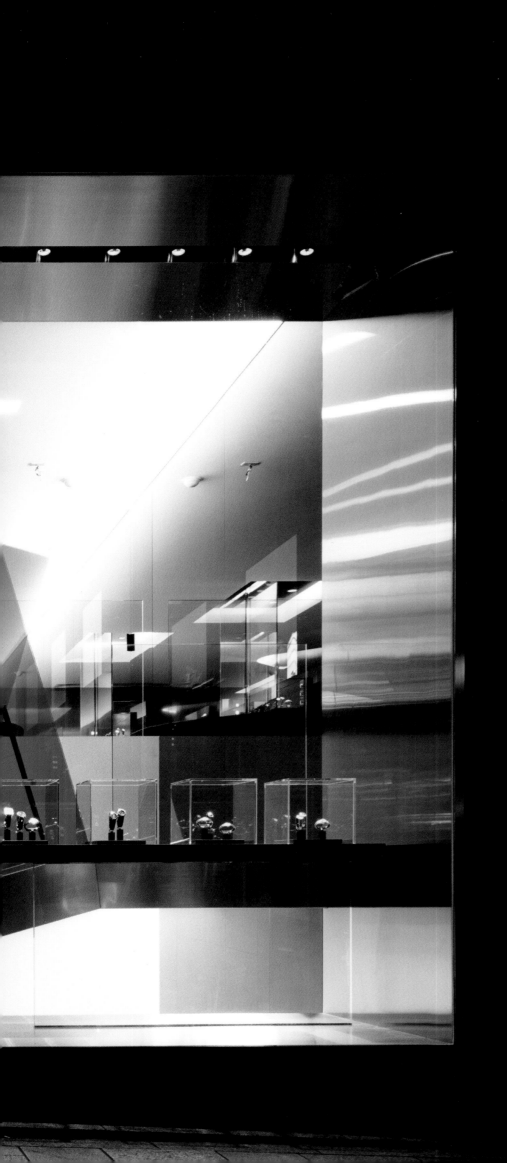

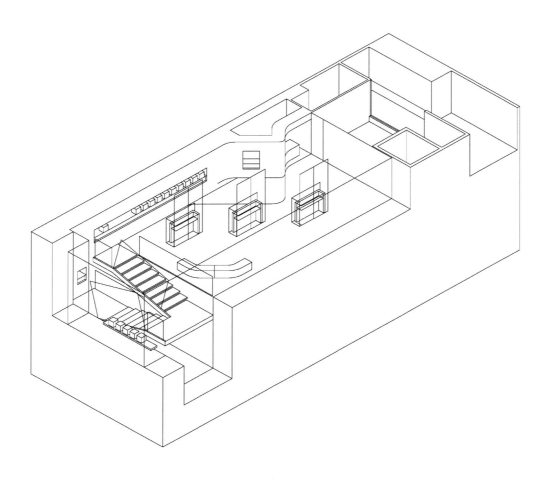

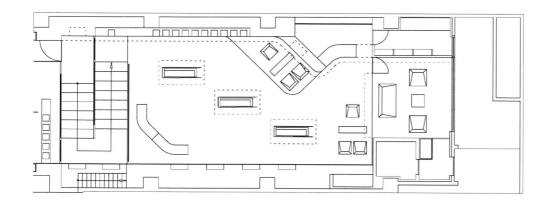

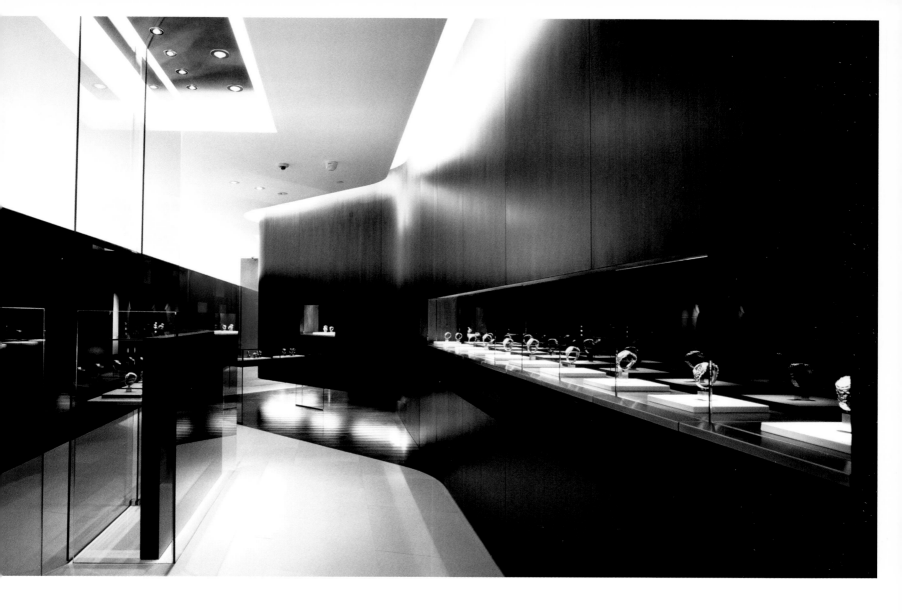

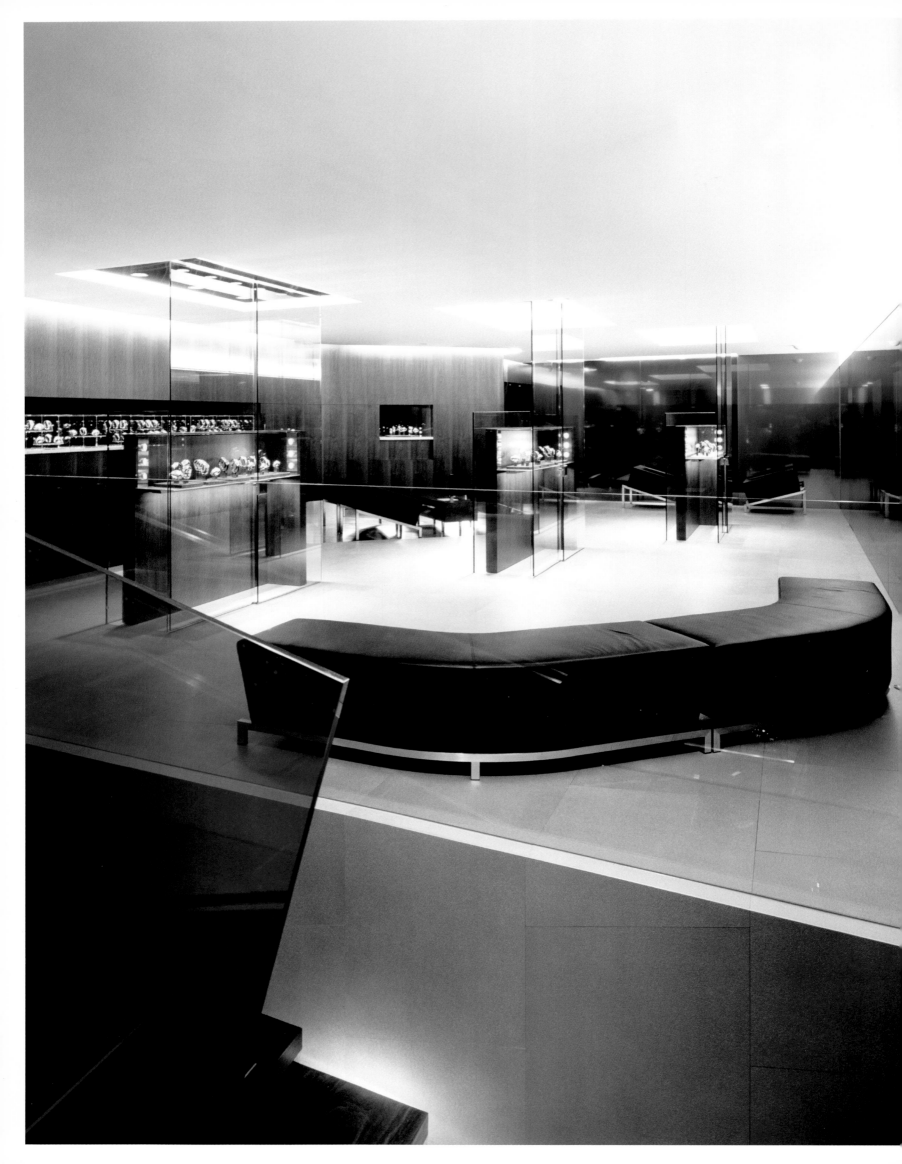

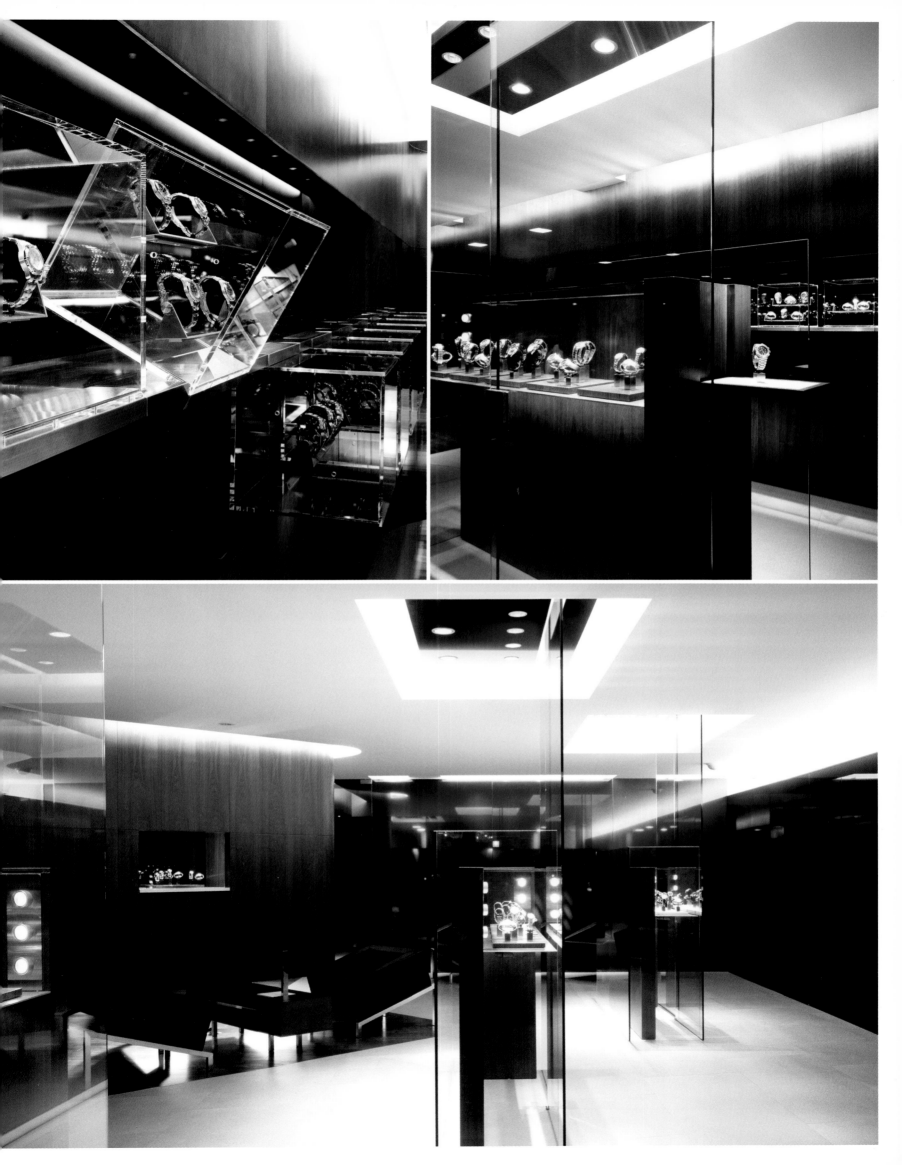

Fumita Design Office

ete | 2000
6-11-3 Minami Aoyama, Minato-ku

Ieses kleine Schmuckgeschäft befindet sich in der Kotto Dori, einer traditionellen Geschäftsstraße, in der jetzt neue Shops im zeitgenössischen Look zu finden sind. Die frische, helle und elegante Erscheinung, die gesucht wurde, wurde durch eine klare und saubere Innengestaltung erreicht, die durch die Beleuchtung noch unterstrichen wird. Der Grünton in den Räumlichkeiten wird statt durch grüne Flächen mithilfe von indirektem Licht erzielt, das auf ein grünes Paneel gestrahlt wird. So wirkt das Licht weich und subtil.

This small jewelry store is located on Kotto Dori, an old shopping street that now contains new contemporary design stores. A cool, bright and elegant look was sought, and this is achieved by means of a clean, clear-cut design enhanced by the use of lighting. The dominant green color is a result of indirect light projected onto a green panel, rather than of surfaces made in this color, and this creates a delicate, subtle effect in the interior.

Esta pequeña joyería está ubicada en Kotto Dori, una antigua calle comercial que ahora alberga nuevas tiendas de diseño contemporáneo. El diseño limpio y claro, acentuado mediante la iluminación, logra crear la imagen fresca, elegante y luminosa que se buscaba. Para conseguir el tono verde del conjunto, en lugar de emplear superficies de este color, se ha proyectado una luz sobre un panel verde para crear así un efecto suave y sutil en el interior.

Cette petite bijouterie se trouve à Kotto Dori, une ancienne rue commerçante où des boutiques de design contemporain se sont aujourd'hui installées. On a réussi à donner l'image fraîche, lumineuse et élégante recherchée à l'origine grâce à un design net et dépouillé qui est souligné par l'éclairage. Grâce à des lumières indirectes projetées sur un panneau vert, les designers sont arrivés à donner à l'ensemble une tonalité verte sans utiliser directement cette couleur sur les surfaces. Il en ressort un espace intérieur doux et subtil.

Questa piccola gioielleria si trova a Kotto Dori, un'antica strada commerciale che adesso ospita nuovi negozi dal design contemporaneo. L'immagina fresca, luminosa ed elegante pensata per questo progetto si è ottenuta mediante un design depurato e chiaro, messo in risalto dall'illuminazione. Il tono verde che pervade tutto l'ambiente si ottiene per mezzo di una luce indiretta proiettata su un pannello verde, anziché utilizzare delle superfici di questo colore; l'effetto luce che si crea all'interno è morbido e delicato.

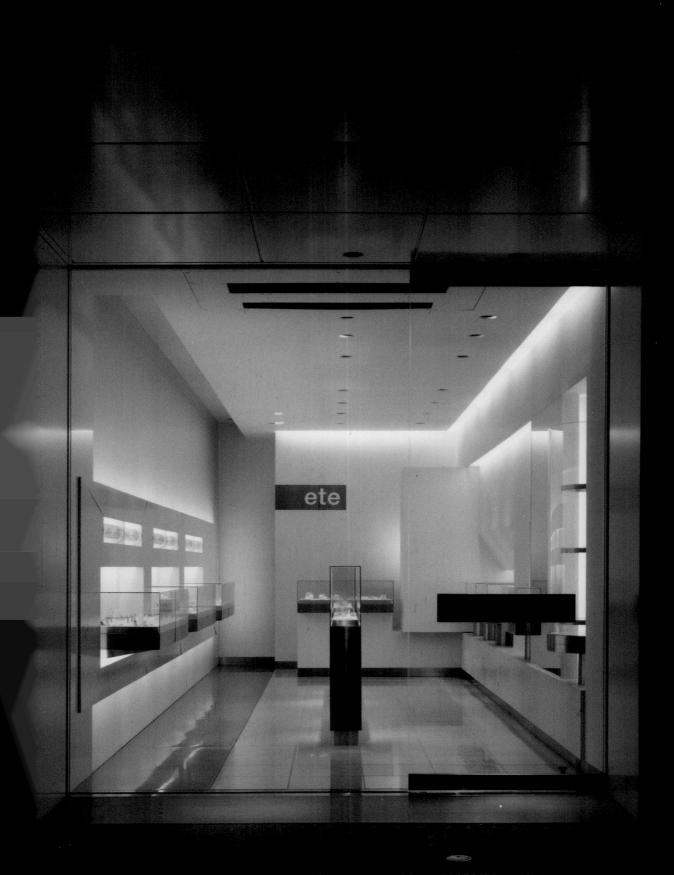

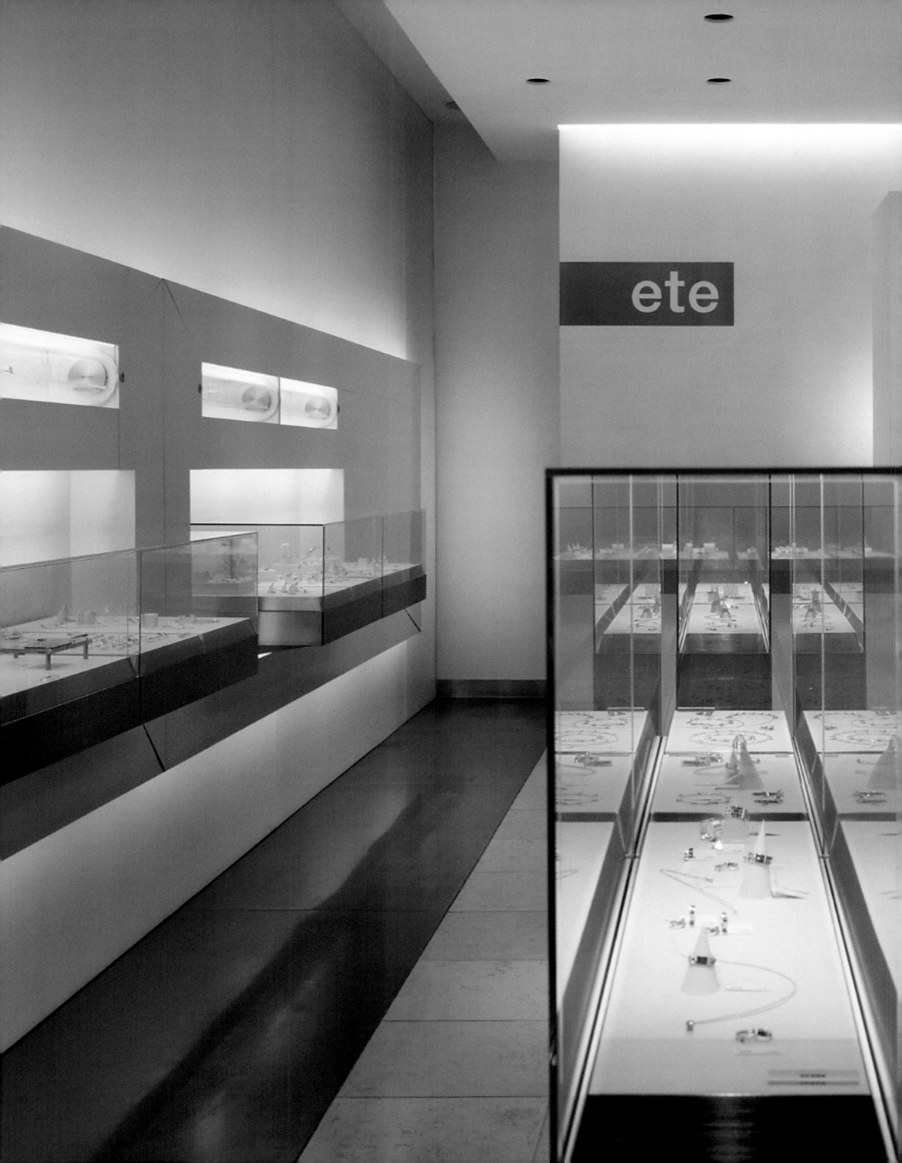

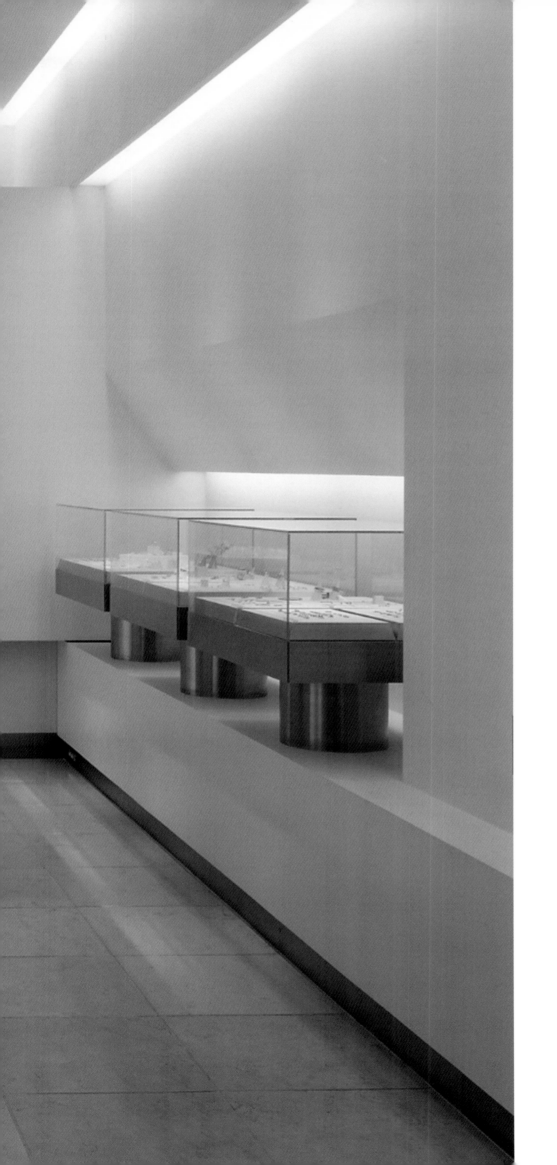

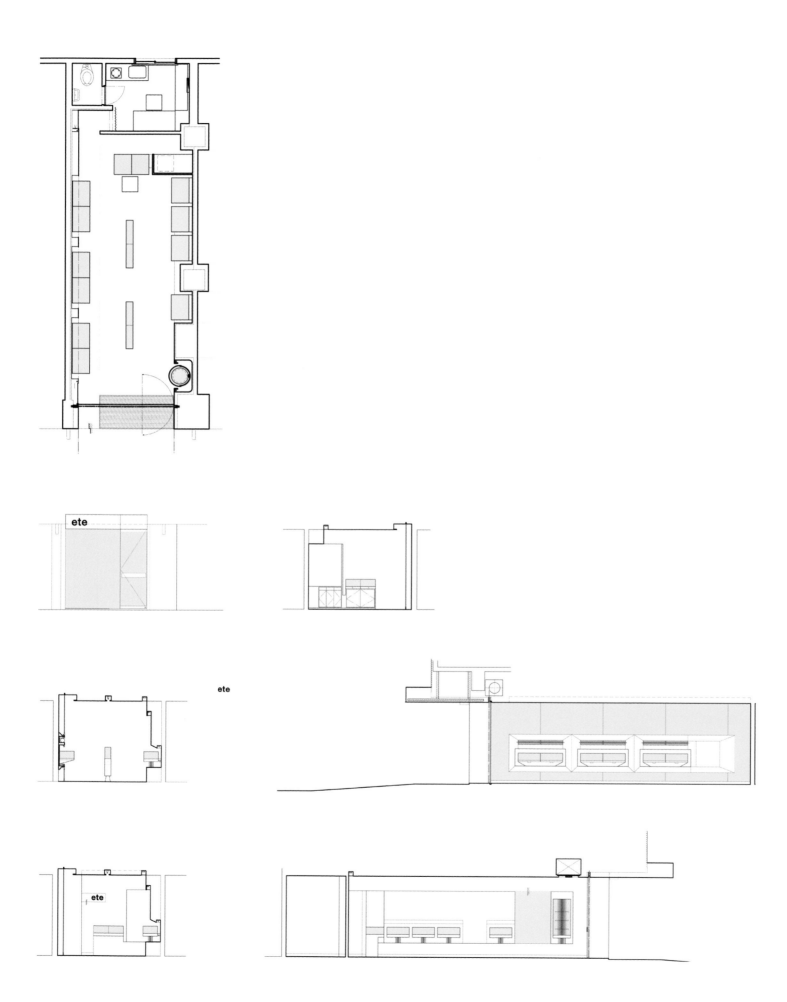

ete

ete

ete

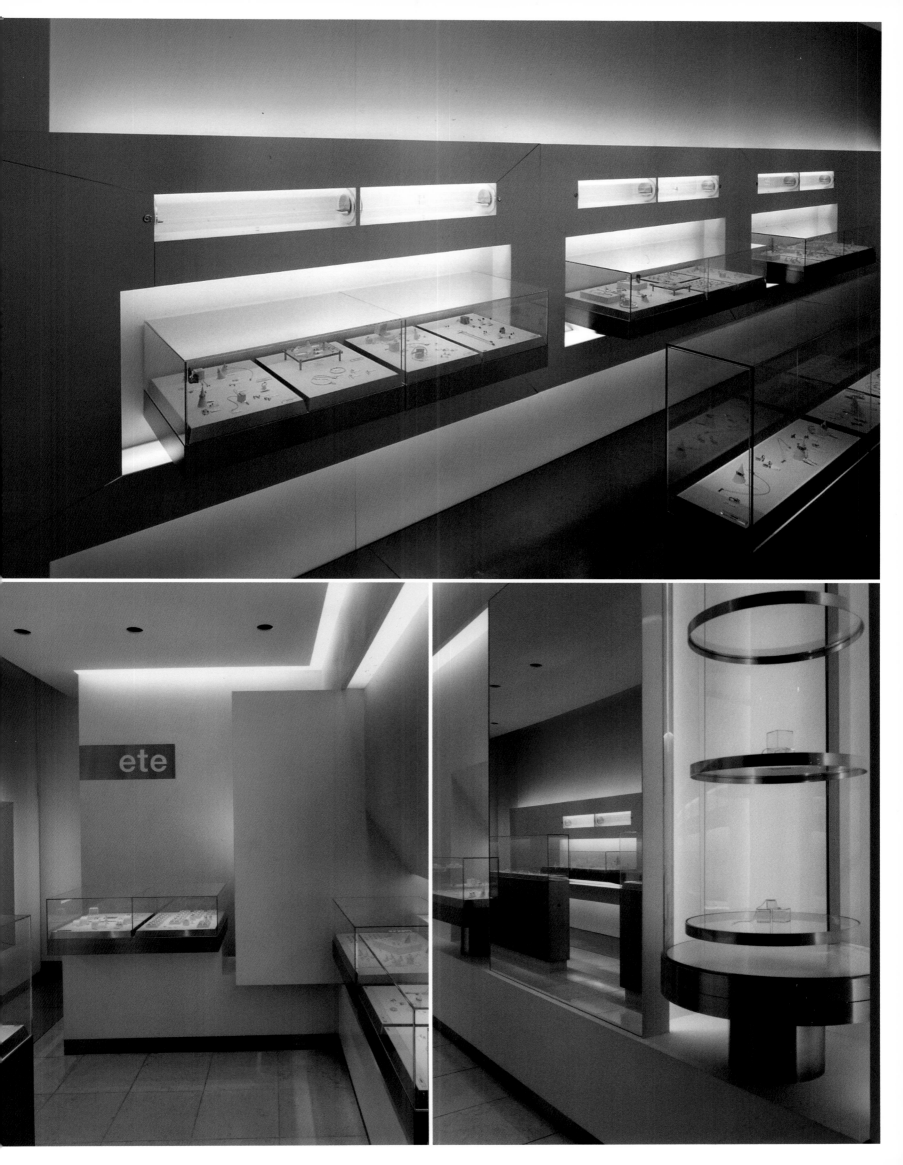

Fumita Design Office
M-premier BLACK | 2004
3F Tokyo Takashimaya Department Store, 2-4-1 Nihonbashi, Chuo-ku

Die Gestalter dieses Lokals im dritten Stock eines Warenhauses haben das Licht wie ein festes Material benutzt, um damit die Begrenzungen des Raums zu verkleiden. Um der Marke eine edle Umgebung zu schaffen, wurde eine gefaltete Lampe aus Metall benutzt, in der die Beleuchtungselemente verborgen sind, und so wurde aus dem Licht selbst die Verkleidung des Shops. Glaspaneele und Spiegel reflektieren das Licht und unterstreichen seine Wirkung, so dass ein Gefühl von Weite entsteht.

The design for this setting on the third floor of a department store uses light as if it were a solid material shrouding the perimeters of the space. In order to endow the brand with a sophisticated image, a folded metal strip was used to mask the light sources, thereby making light itself the element that defines the store's boundaries. The glass panels and mirrors reflect and emphasize this effect by creating a sensation of expansiveness.

El diseño para este local, en la tercera planta de unos grandes almacenes, se basaba en utilizar la luz como si fuese un material sólido con el cual recubrir el perímetro del espacio. Con el fin de dar a la marca una imagen sofisticada, se utilizó una lámina plegada metálica que esconde las luminarias y, de ese modo, la luz se convierte en el propio revestimiento de la tienda. Los paneles de cristal y los espejos, además de reflejar, resaltan este efecto, a la vez que crean una mayor sensación de amplitud.

Le design de ce local situé au troisième étage d'un grand magasin utilise la lumière comme si c'était un matériau solide grâce auquel le périmètre de l'espace serait recouvert. Afin de donner à la marque une image sophistiquée, on a utilisé une plaque métallique froissée qui cache les luminaires; la lumière devient de ce fait le propre revêtement du magasin. Les panneaux en verre reflètent et soulignent cet effet et créent de la sorte une sensation d'amplitude.

Il design di questo locale, situato al terzo piano di un grande magazzino, utilizza la luce come se fosse un materiale solido con cui ricoprire ogni angolo dello spazio. Al fine di dare al marchio un'immagine sofisticata è stata utilizzata una lamina in metallo piegata che nasconde i faretti; la luce diventa così un originale rivestimento per tutto il negozio. I pannelli di cristallo e gli specchi riflettono e enfatizzano questo effetto creando una sensazione di ampiezza.

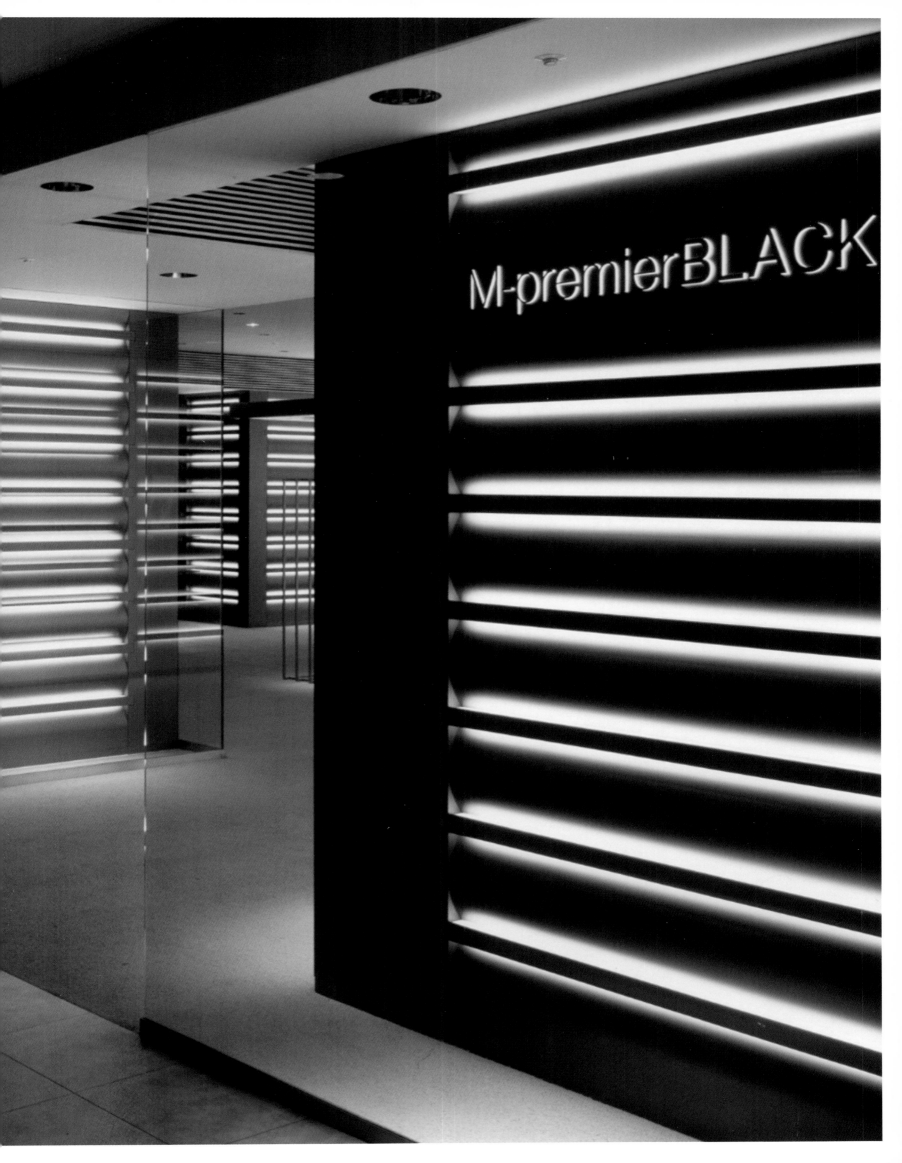

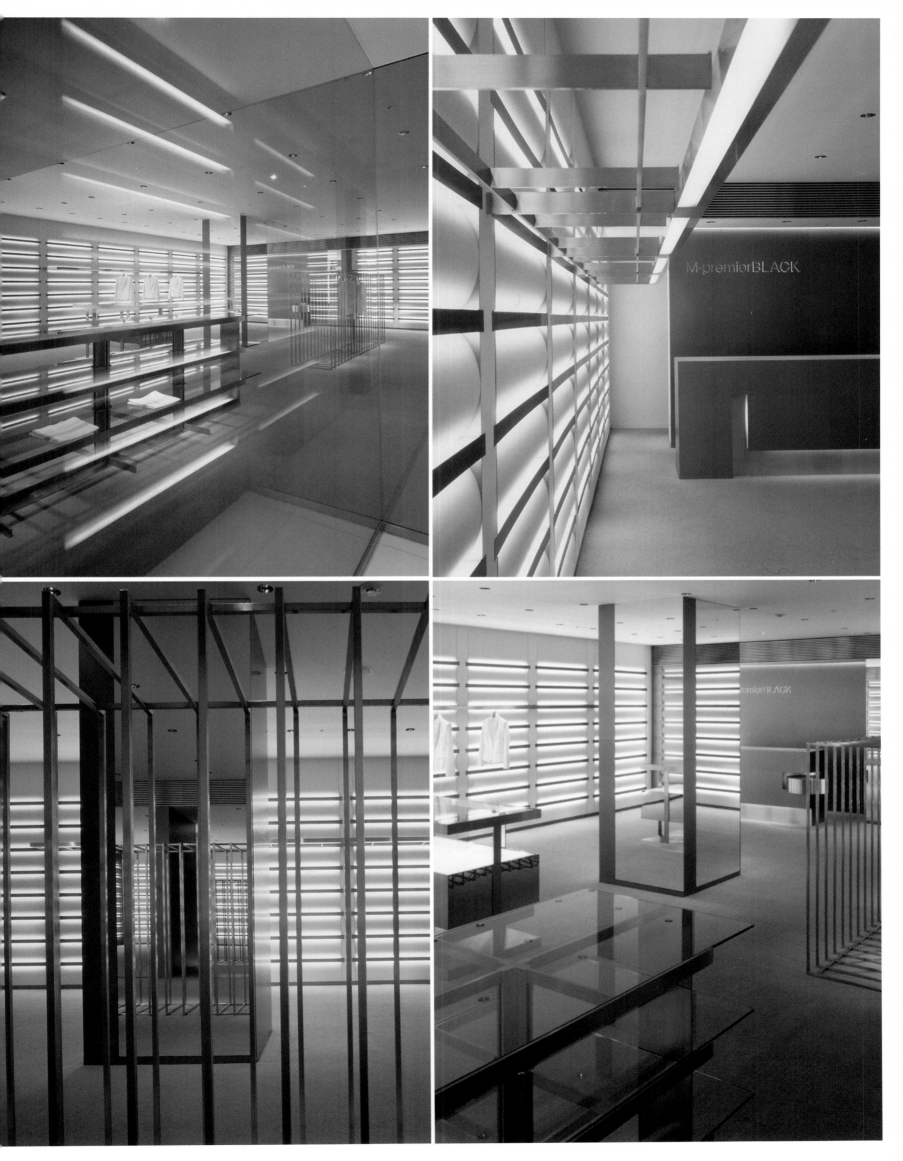

Fumita Design Office
Nissan Gallery Ginza | 2001
5-8-1 Ginza, Chuo-ku

Dieser Ausstellungsraum für Autos befindet sich an einer gut besuchten Kreuzung im Viertel Ginza, die von großen Warenhäusern, luxuriösen Fassaden und viel Neonlicht geprägt ist. Im Gegensatz zu dem geschäftigen Treiben draußen wirken diese mit geriffelten Lamellen und Glas verkleideten Räume doppelter Höhe nüchtern und schlicht. Im Inneren stößt der Besucher auf eine futuristische Welt, in der die Dekorationselemente und Möbel im Hightech-Stil gehalten sind.

This car showroom is set on a busy street in the Ginza area, which is characterized by its large department stores, luxurious façades and neon lights. In contrast to the bustle on the street, this double-height volume made up of corrugated metal sheets and glass stands out for its sobriety and austerity. The interior, however, whisks visitors into a futuristic world in which all the furnishings and the details are integrated into the language of high technology.

El local donde se halla esta sala de exhibición de coches se encuentra en una concurrida esquina del distrito de Ginza, caracterizado por los grandes almacenes, las fachadas lujosas y las luces de neón. En contraste con el bullicio exterior, este volumen de doble altura, lámina corrugada metálica y cristal es sobrio y austero. El interior, en cambio, transporta al visitante a un mundo futurista en el que todos los detalles y el mobiliario se integran en un lenguaje de alta tecnología.

Cet espace qui expose des voitures se trouve à Ginza, quartier illuminé par les néons, très prisé des grands magasins et des devantures luxueuses. Contrastant avec l'agitation extérieure, ce volume, construit sur deux étages et recouvert de panneaux métalliques et de verre, est sobre et austère. L'intérieur transporte cependant le visiteur dans un monde futuriste où tous les détails et le mobilier s'intègrent dans un langage de technologies avancées.

Il locale di questo salone di esposizioni per automobili si trova in un angolo molto frequentato del quartiere di Ginza, famoso per i grandi magazzini, le lussuose facciate delle sue boutique e per le luci al neon. In contrapposizione al movimento e allo sfarzo esterno, questo volume a doppia altezza, in lamina metallica corrugata e vetro, appare sobrio ed austero. I suoi interni, invece, trasportano i visitatori in un mondo futurista dove tutti i particolari e gli elementi di arredo fanno capo al linguaggio dell'alta tecnologia.

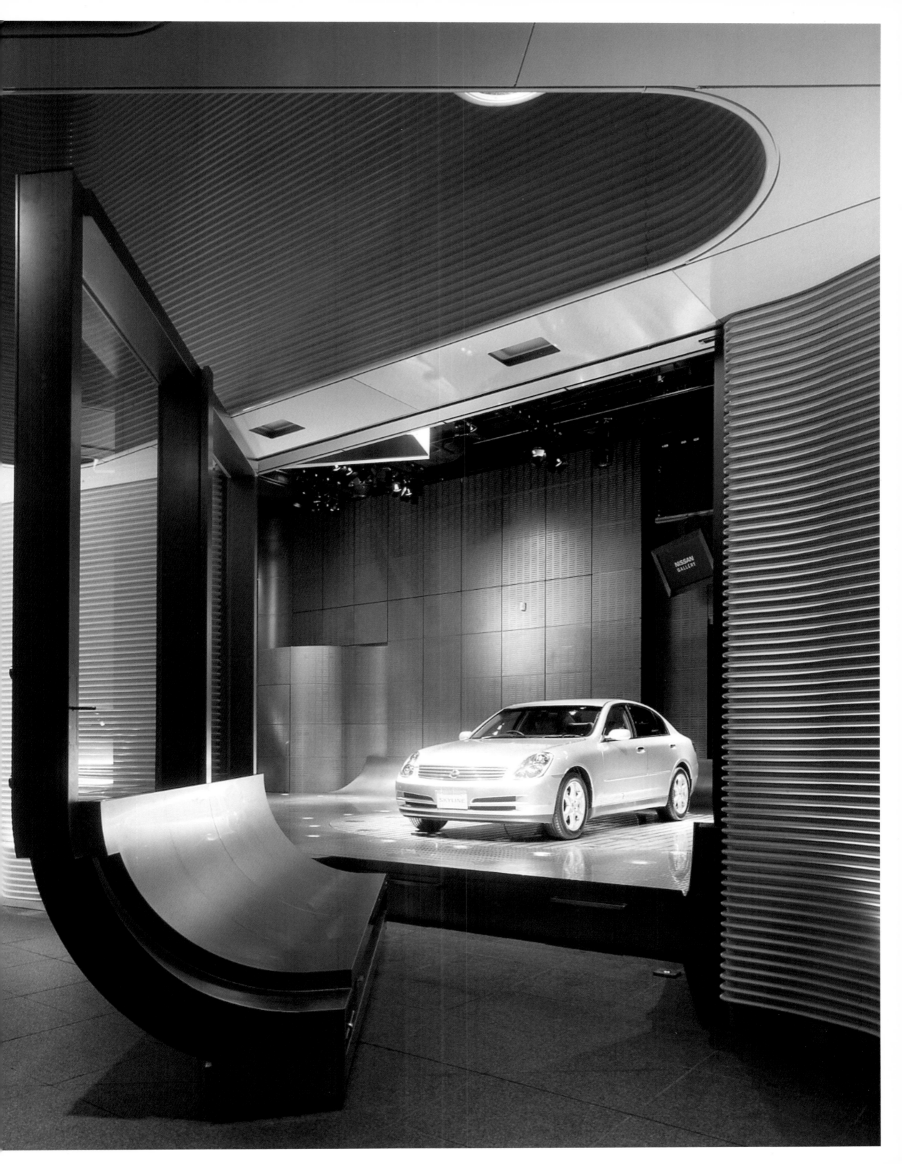

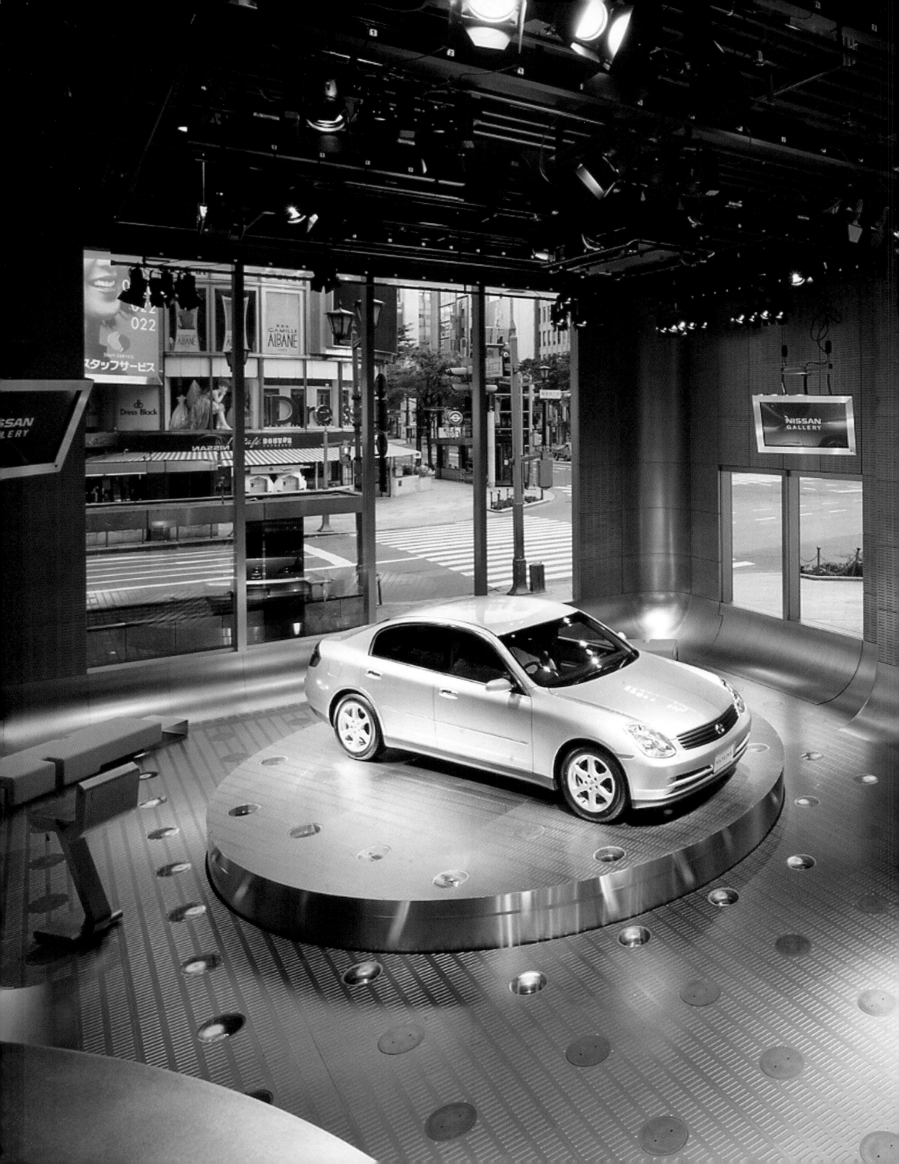

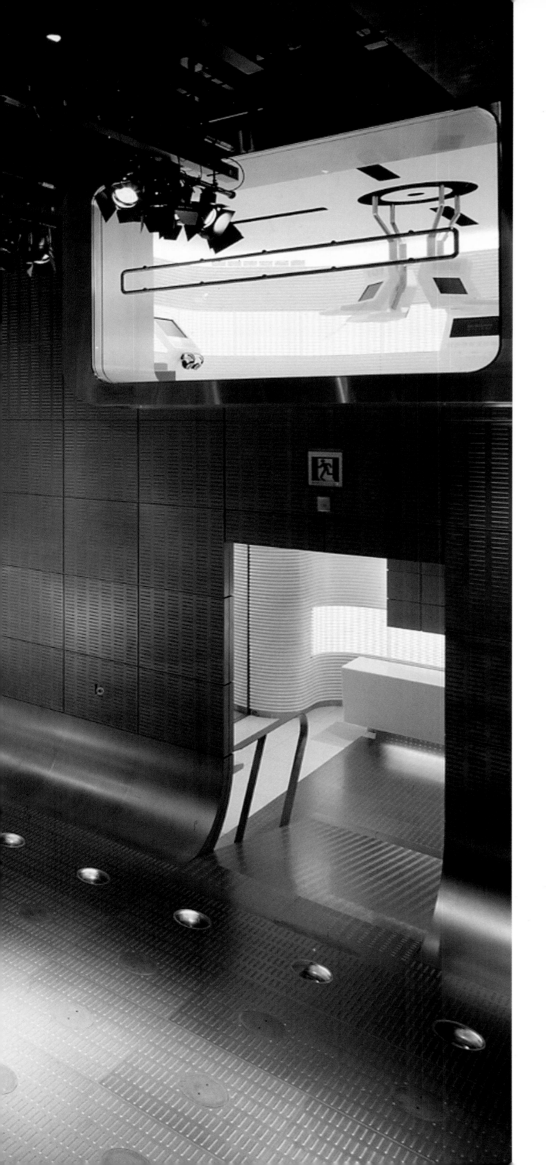

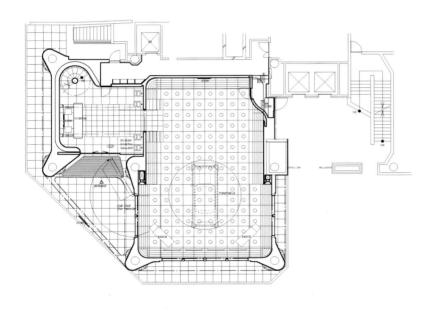

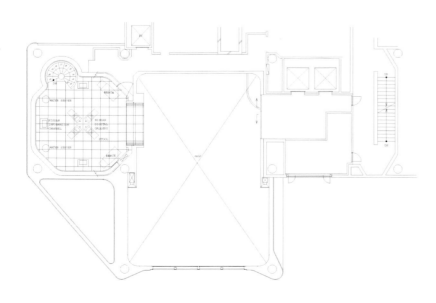

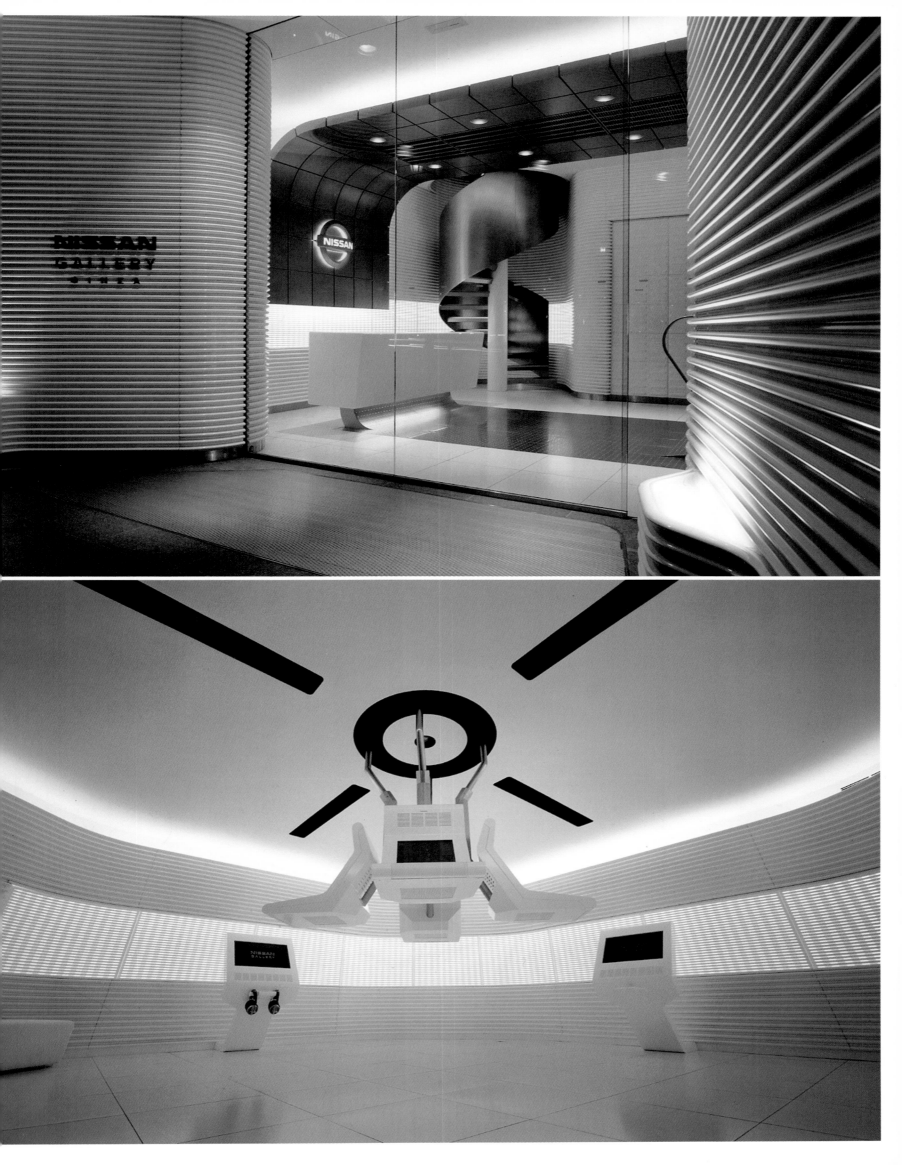

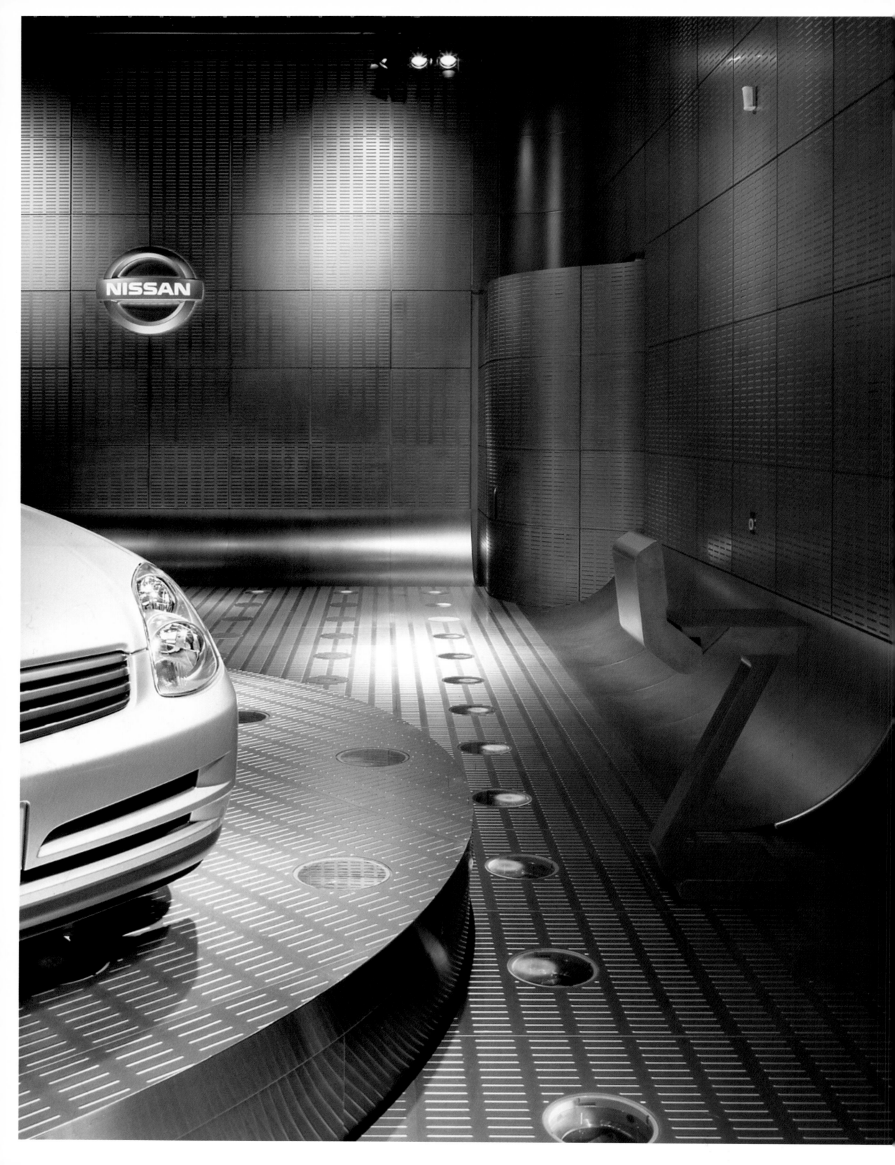

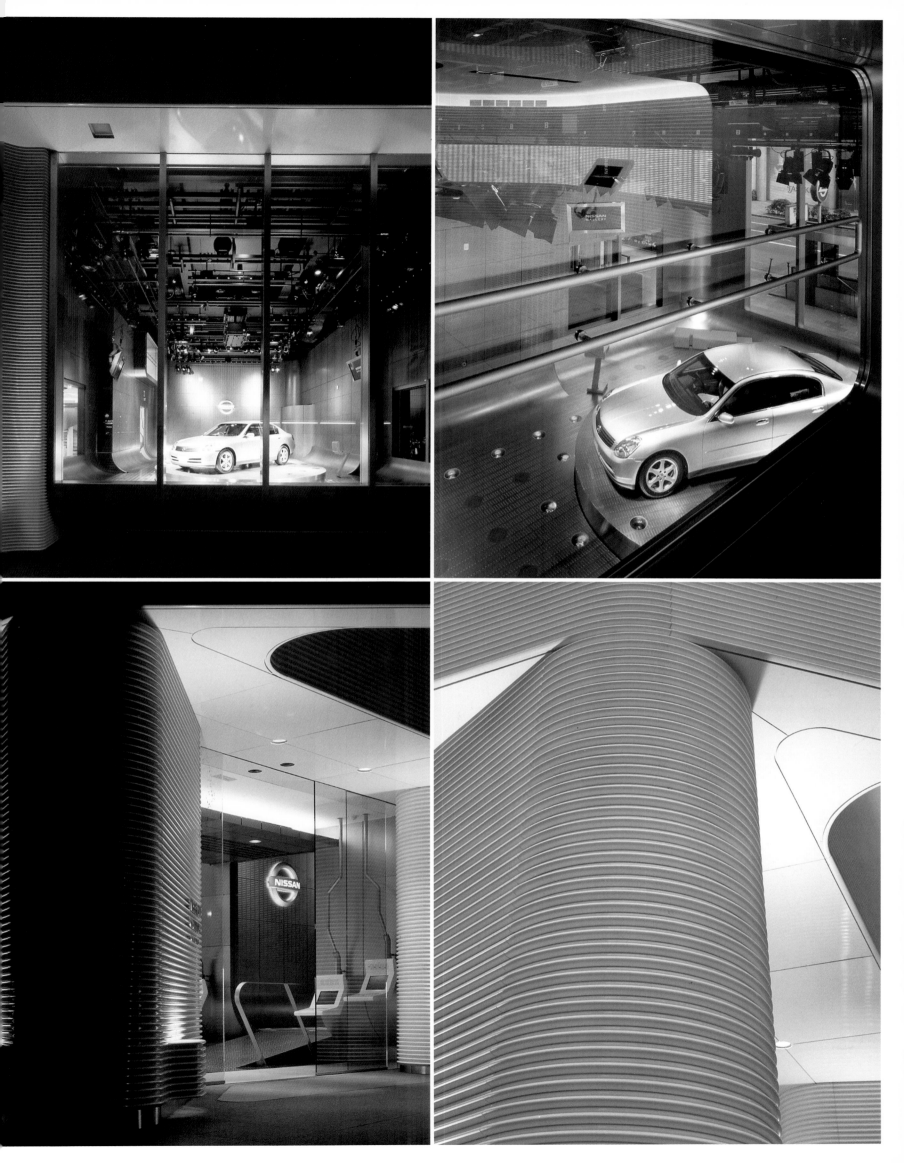

Fumita Design Office
Star Garden | 2002
1-5-4 Shouto, Shibuya-ku

Dieses Kosmetikstudio befindet sich in Shoto, einem zentral gelegenen, edlen Villenviertel in Tokio, und es nimmt drei Stockwerke eines ehemaligen Einfamilienhauses ein. Die verschiedenen Funktionen sind wie in einem Kaufhaus organisiert, so dass jeder Bereich seine eigene Ästhetik hat. So wurde diese Planung zu einer Übung im Einsatz von unkonventionellen Materialien, was für dieses japanische Designstudio sehr typisch ist.

This esthetic center is located in Shoto, a neighborhood in the middle of Tokyo characterized by its large mansions, and it occupies the three floors of a former family home. Its various functions were organized like a department store, in which each sector has its own visual style. This turned the project into an exercise for the unconventional use of materials typical of this Japanese design company.

Este centro de estética se encuentra en Shouto, un céntrico barrio de Tokio caracterizado por las grandes mansiones residenciales, y ocupa las tres plantas de una antigua vivienda unifamiliar. Las diversas funciones se organizaron igual que en unos grandes almacenes, donde cada sección cuenta con su propio reclamo estético. Así pues, el proyecto sirvió además de práctica para la utilización de materiales de un modo poco convencional, rasgo, por otro lado, característico de esta firma de diseño japonesa.

Ce salon de beauté se trouve à Shoto, un quartier du centre de Tokyo caractérisé par ses grandes demeures résidentielles. L'espace occupe les trois étages d'une ancienne maison particulière et est organisé comme un grand magasin, dans lequel les différents rayons proposent leur gamme spécifique de produits de beauté. L'espace utilise divers matériaux d'une façon peu conventionnelle, trait caractéristique de cette firme de design japonaise.

Questo centro di estetica si trova a Shoto, un quartiere centrale di Tokyo caratterizzato dalle grandi mansioni residenziali, ed occupa i tre piani di una antica abitazione unifamiliare. Le diverse funzioni sono state organizzate sul modello di un grande magazzino dove ogni reparto dispone delle proprie attrazioni estetiche. In questo modo il progetto è diventato un esercizio per un uso poco convenzionale dei materiali, tratto caratteristico di questa azienda di design giapponese.

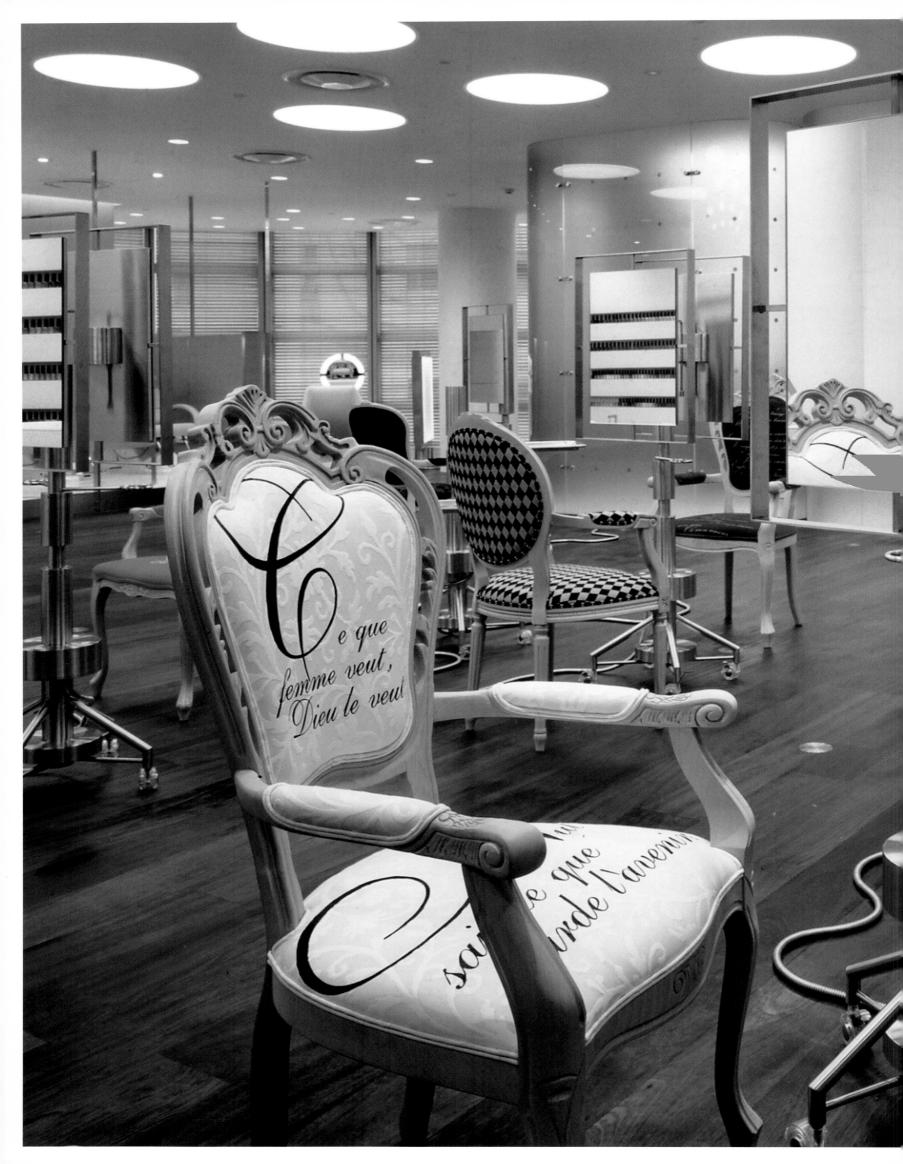

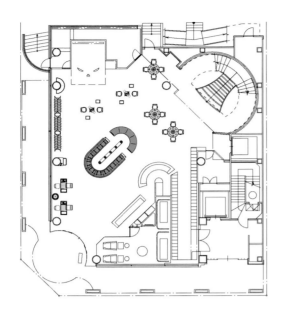

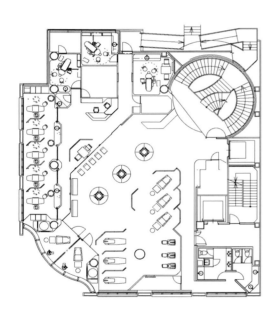

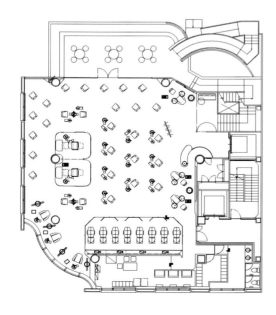

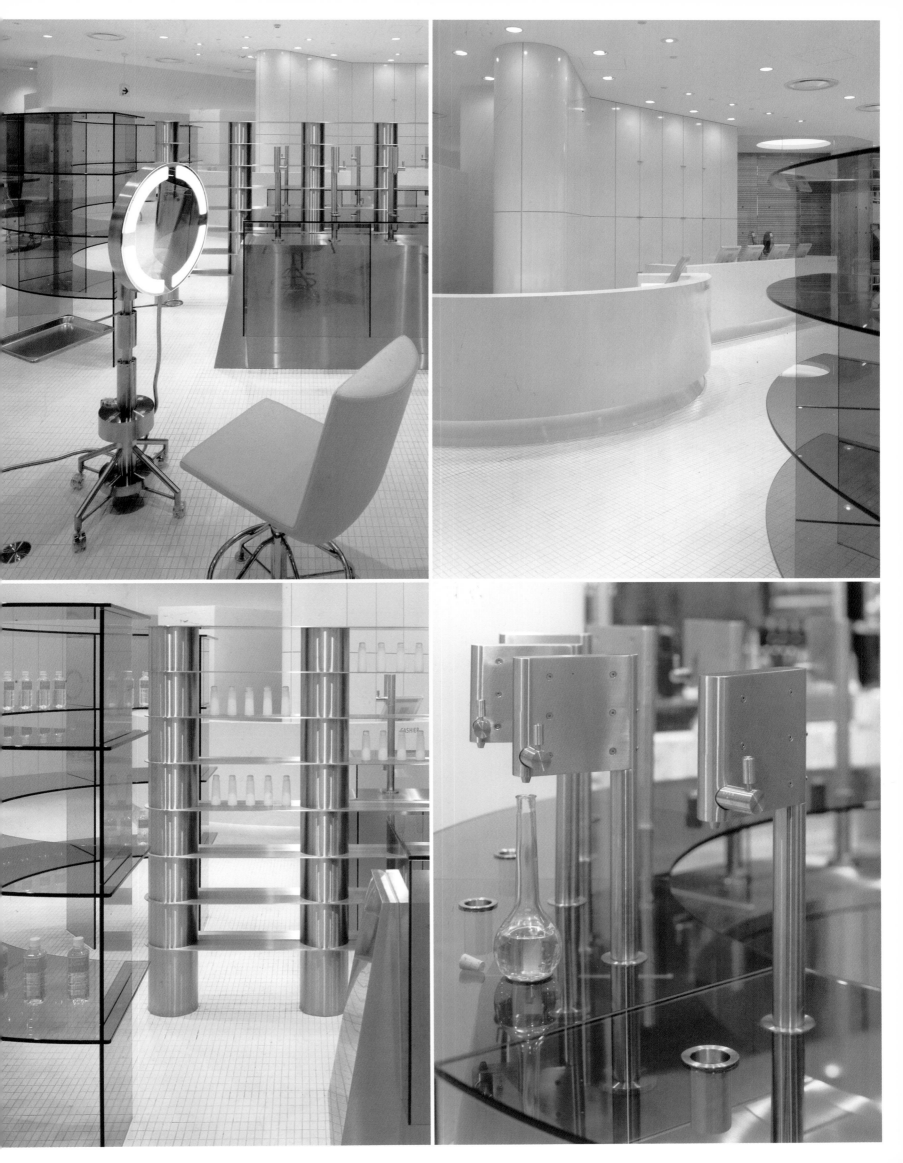

Glamorous

Cabaret | 2002
5-14-15 Ginza, Chuo-ku

Ein schmales, längliches Lokal im Untergeschoss eines Gebäudes in Ginza wurde zu einer anziehenden Cocktailbar umgestaltet, in der die Farbe Rot und Lichtreflexe die wichtigsten Gestaltungselemente sind. Man betritt die Bar über eine mit Samtgardinen verkleidete Treppe; rote Lichter erregen das Interesse der Besucher. Im Untergeschoss wird der Raum durch eine Bar und drei Sofas in Nischenform strukturiert, die sich im Spiegel im hinteren Teil des Raumes reflektieren.

This long, narrow basement in a building in the Ginza neighborhood was converted into a distinctive bar by using the color red and mirrors as the main design elements. The entrance via a staircase lined with velvet drapes and red lights arouses the visitor's curiosity. On the lower level, the space is arranged around a bar and three couches, in the form of a circular niche, that are reflected in the mirror at the far end.

Ubicado en el sótano de un edificio del barrio de Ginza, este local estrecho y longitudinal ha sido transformado en un sugerente bar de copas utilizando el color rojo y los reflejos como principales elementos del diseño. El acceso a través de una escalera forrada con cortinas de terciopelo y luces rojas despierta el interés del visitante. En la planta inferior, el espacio se configura a partir de una barra y tres sofás en forma de nicho circular que se reflejan en el espejo del fondo.

Un espace étroit et tout en long, au sous-sol d'un bâtiment du quartier de Ginza, a été transformé en bar à cocktails évocateur grâce à l'utilisation du rouge et des reflets, principaux éléments de design. On y accède par un escalier où des rideaux en velours et des lumières rouges animent la curiosité du visiteur. A l'étage inférieur, c'est un comptoir et trois canapés en forme de niche circulaire qui organisent l'espace ; ils se reflètent dans le miroir du fond.

Un locale stretto e allungato, situato nello scantinato di un edificio del quartiere di Ginza, è stato trasformato in questo attraente drink bar utilizzando il rosso e i riflessi come principali elementi di design del progetto. L'accesso mediante una scala rivestita di tende di velluto e luci rosse suscita l'interesse del visitatore. Al piano inferiore, lo spazio si configura a partire da un bancone e tre divani a forma di nicchia circolare che si riflettono nello specchio in fondo.

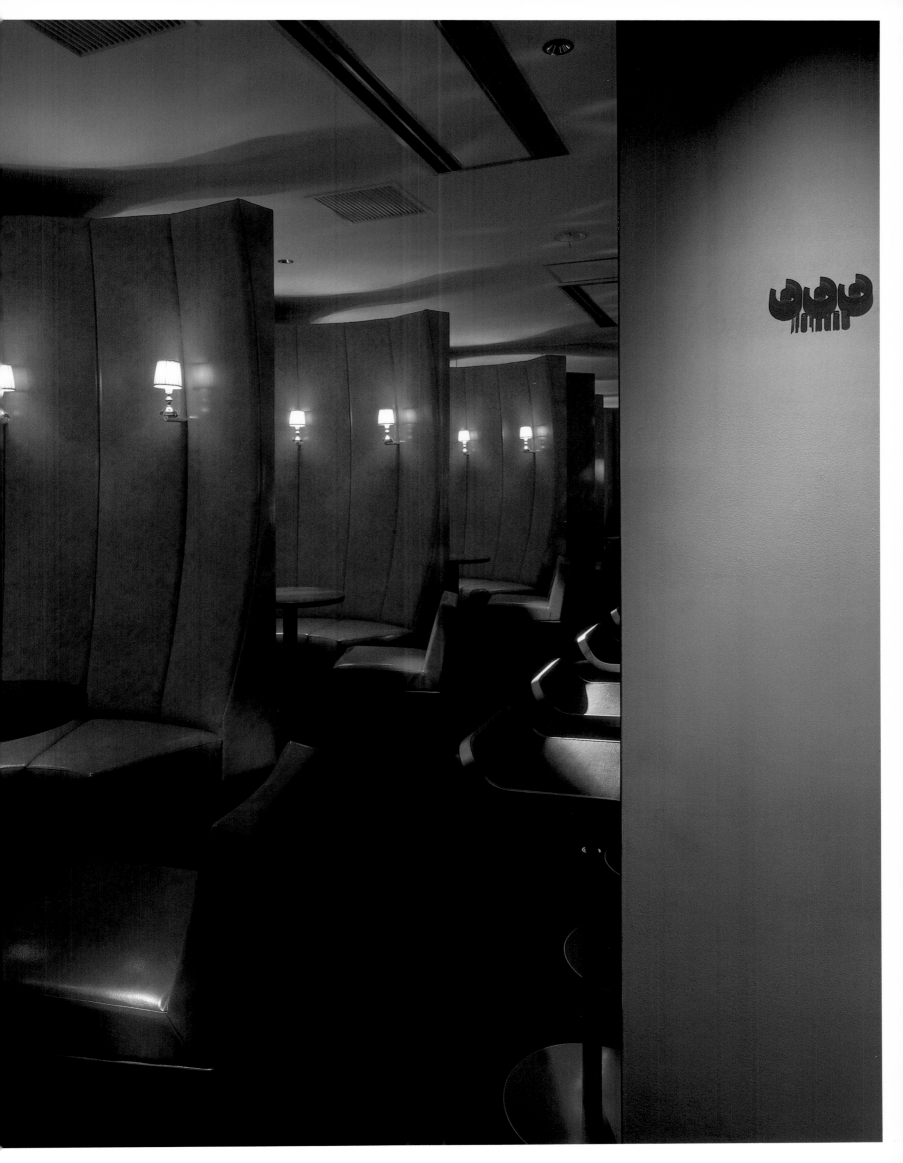

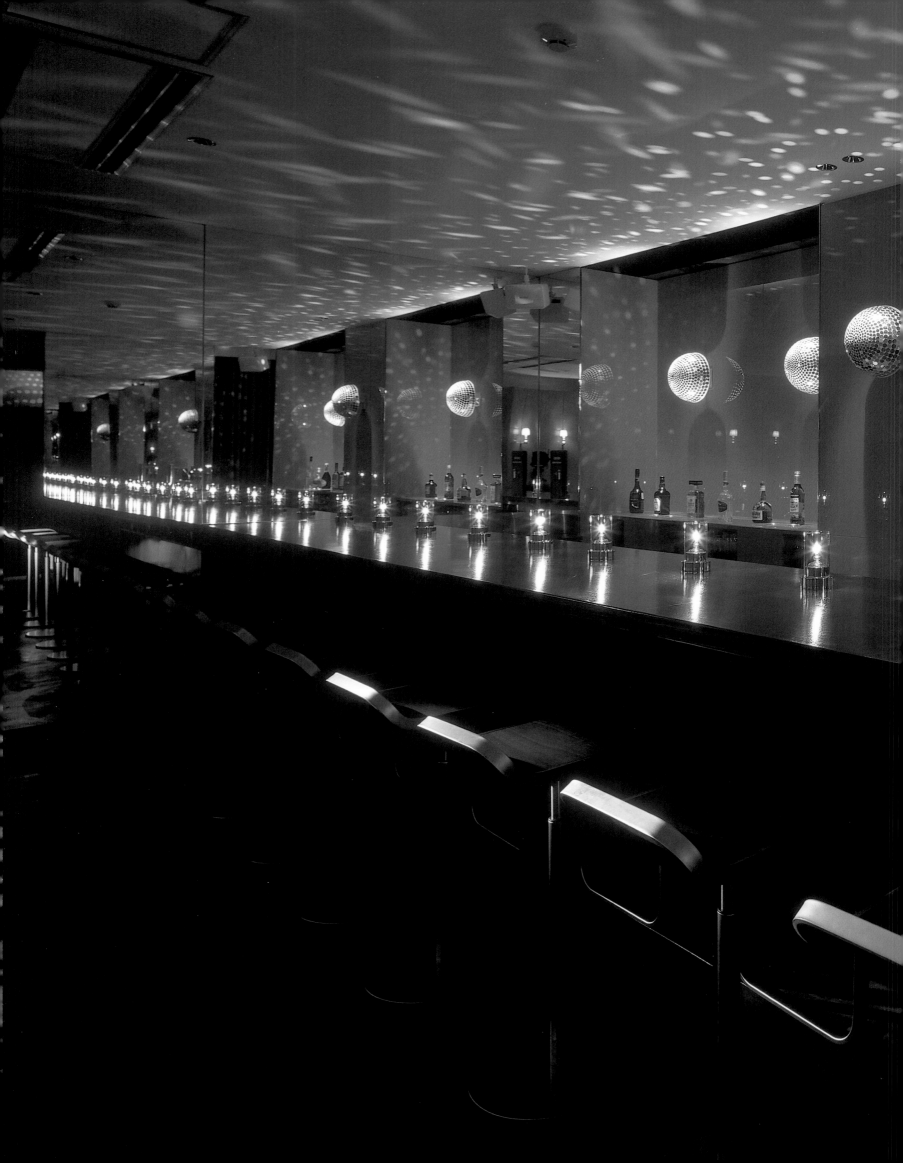

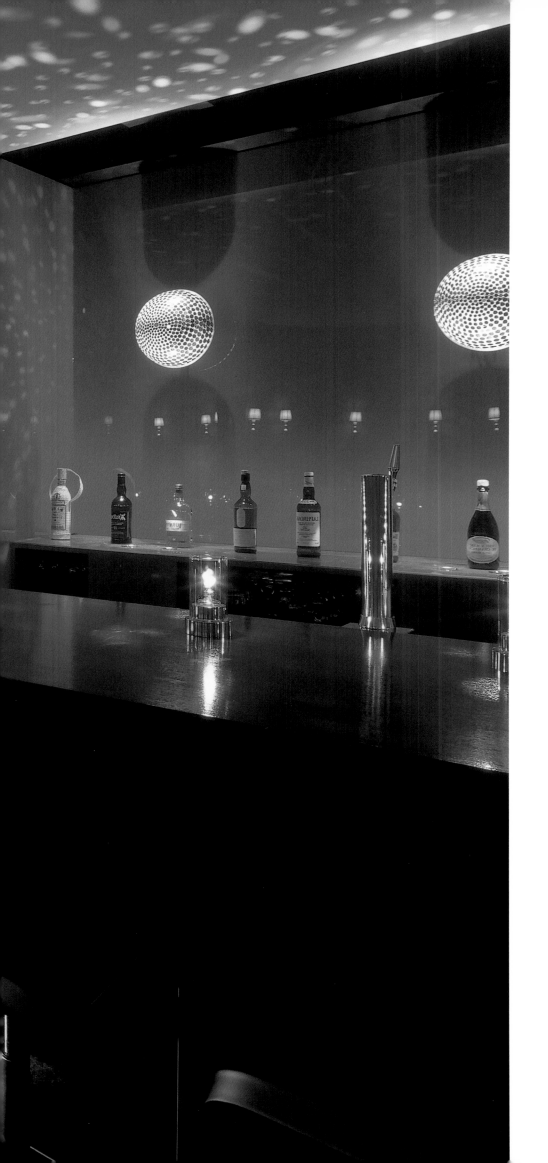

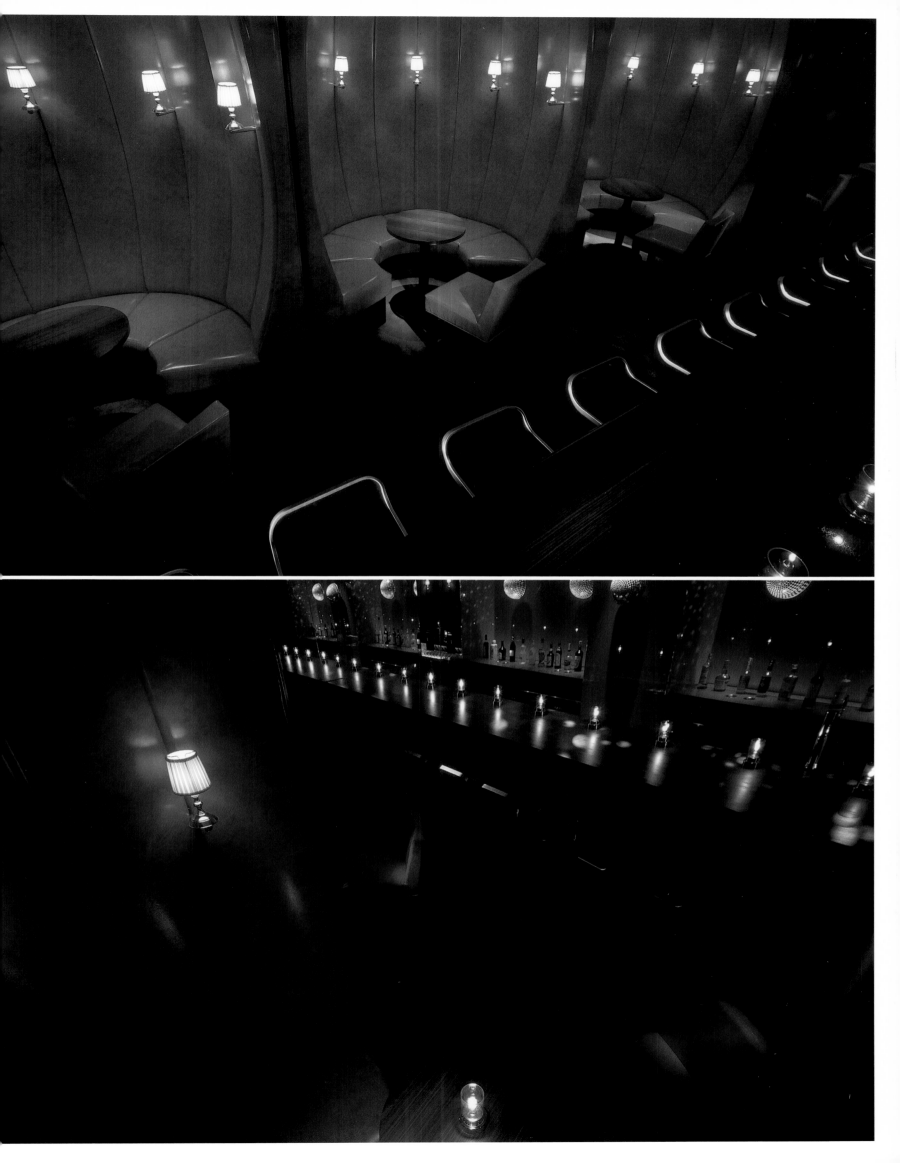

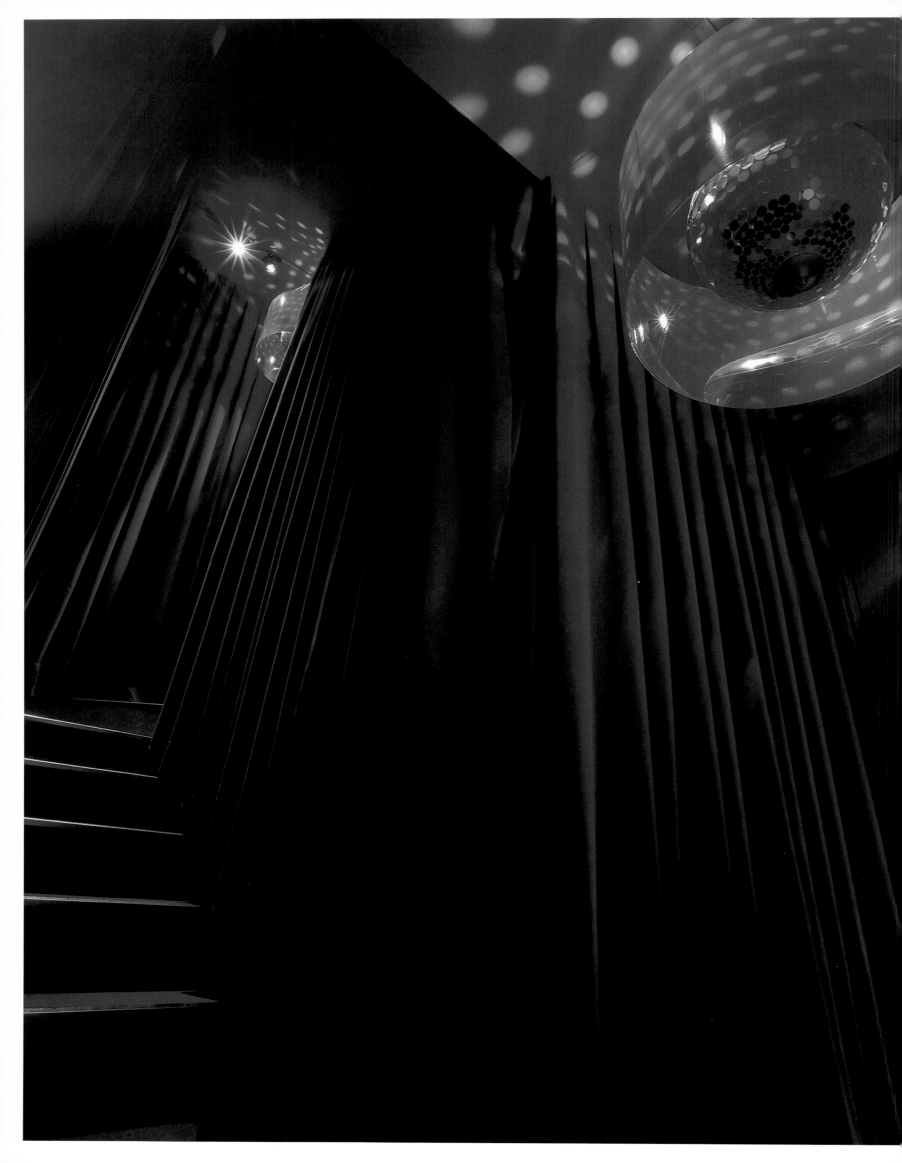

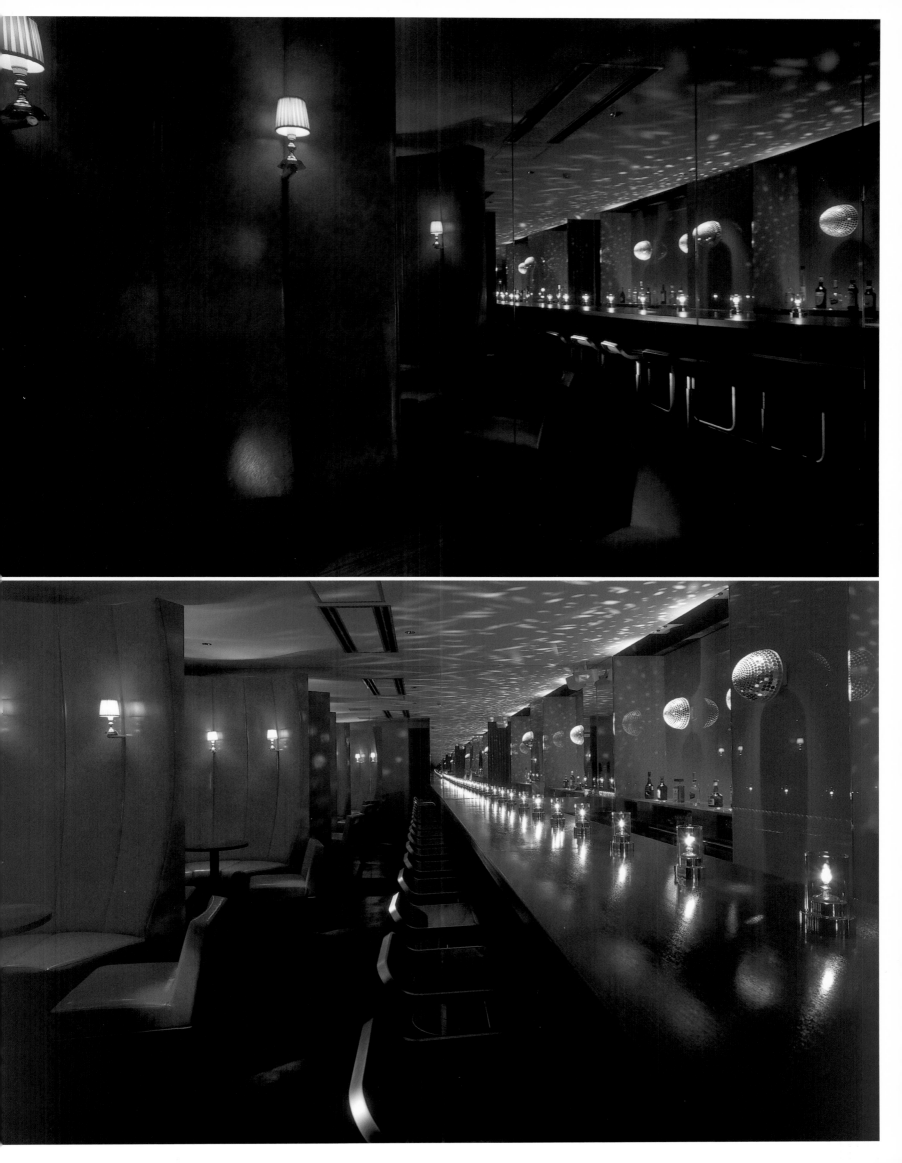

Glamorous
Ginto Restaurant | 2002
1-9-5 Minami-ikebukuro, Toshima-ku

Ginto befindet sich in der vierten Etage eines Geschäftsgebäudes in Ikebukuro und besteht aus einem großen Restaurant, das sich in verschiedene Zonen unterteilt, in denen ein einziger Gast, Paare oder Gruppen Platz finden. Der Name Ginto bedeutet „silbernes Kaninchen" und diente als Ausgangspunkt für den Gestaltungsprozess. Die Farbe Silber findet man im Hauptsalon des Restaurants sowohl in den Wänden, den Möbeln und Dekorationsobjekten als auch in den Gardinen aus silbernen Tropfen, die als Raumteiler dienen.

Ginto occupies the fourth floor of a building devoted to commerce in Ikebukuro; it comprises a large restaurant divided into various spaces suited for single guests, couples or groups. The name Ginto, which means "silver rabbit", served as a reference point in the design process. Silver is present in the main dining room, not only on the walls, furniture and decorative objects but also on the drapes made with silver beads that serve as a dividing element.

Ginto ocupa la cuarta planta de un edificio comercial en Ikebukuro y consiste en un gran restaurante dividido en varios espacios pensados tanto para un único comensal como para parejas o grupos. El término Ginto, que significa "conejo plateado" en japonés, sirvió como punto de referencia en el proceso de diseño. El color plata está presente en el salón principal del restaurante, tanto en las paredes como en el mobiliario, en los objetos de decoración y en las cortinas con gotas plateadas que sirven como elemento de división.

Ginto occupe le quatrième étage d'un bâtiment commercial à Ikebukuro. C'est un grand restaurant divisé en plusieurs espaces destinés à un seul client, à des couples ou à des groupes. Le nom, qui signifie "lapin argenté" en japonais, a servi de référence au design de ce local. La couleur argent est présente dans la salle principale du restaurant, aussi bien sur les murs, le mobilier et les objets de décoration que sur les rideaux qui, tels des gouttes argentées, servent d'éléments séparateurs.

Il ristorante Ginto occupa il quarto piano di un edificio commerciale di Ikebukuro ed è formato da un ampio locale diviso in vari ambienti, adatti solo a un unico tipo di commensali, coppie o gruppi. Per la fase di progettazione si è tenuto conto delle origini del nome – Ginto in giapponese significa "coniglio argentato" . È per questo che il color argento è presente un po' dappertutto: nel salone principale del ristorante, nelle pareti, nei mobili, negli oggetti di arredo, e persino nelle tende di gocce argentate che fungono da elemento divisore.

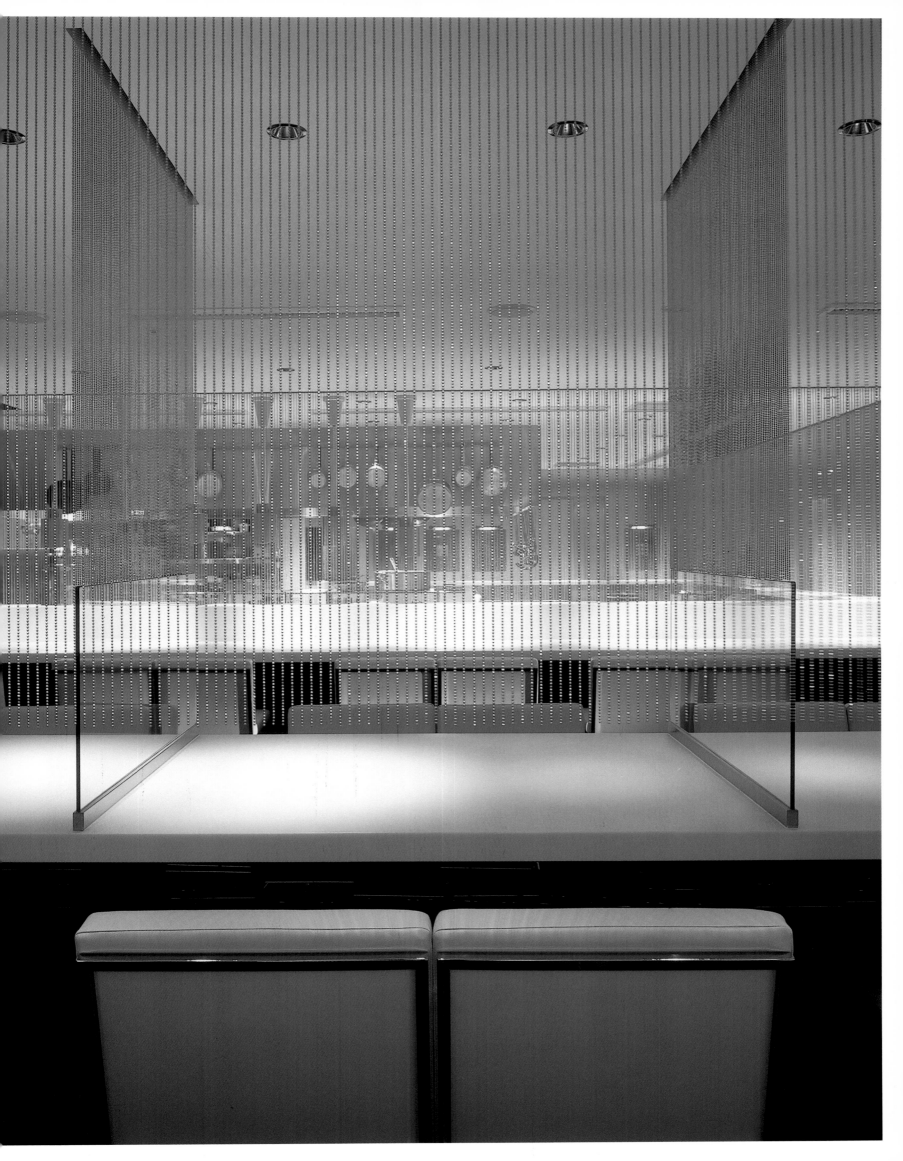

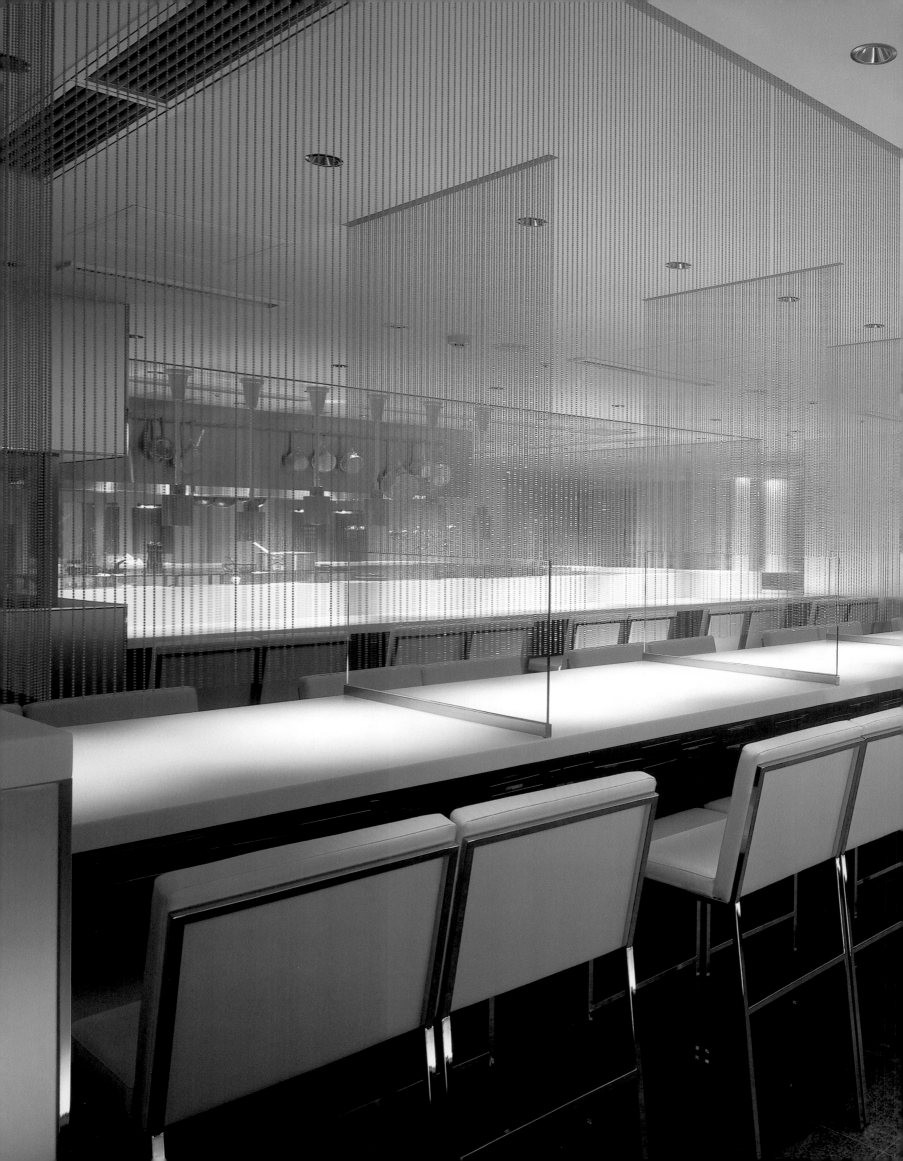

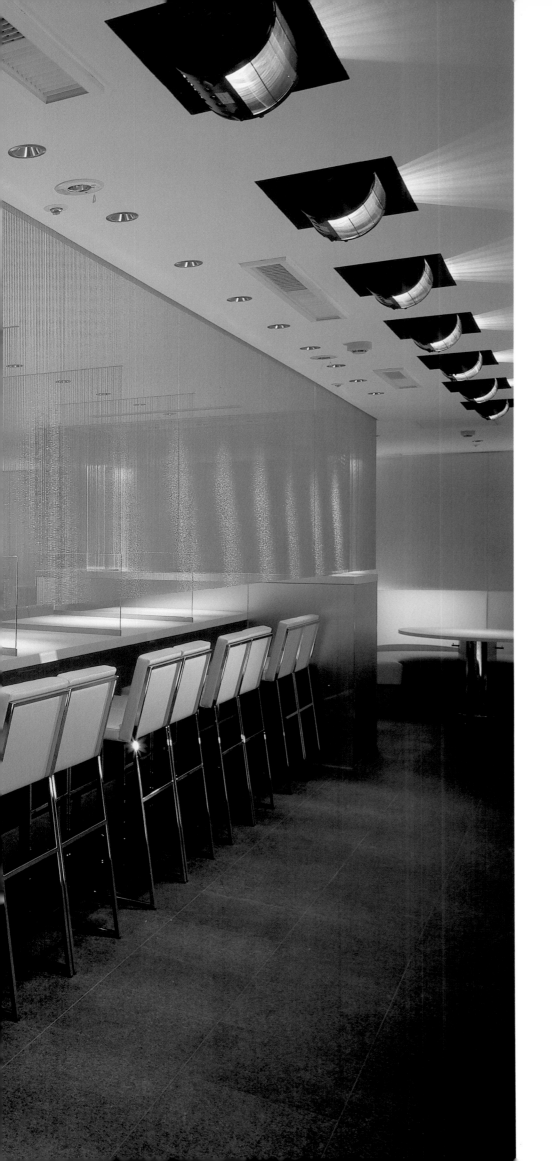

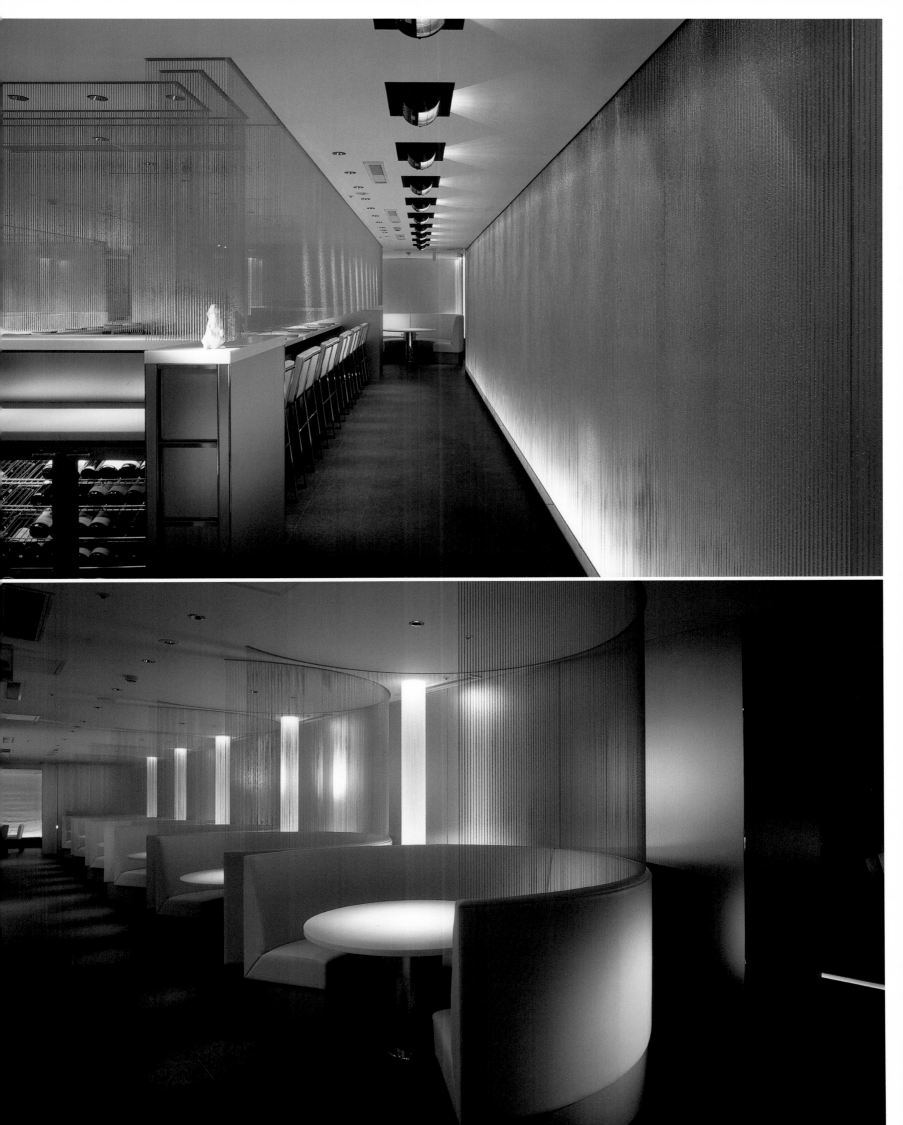

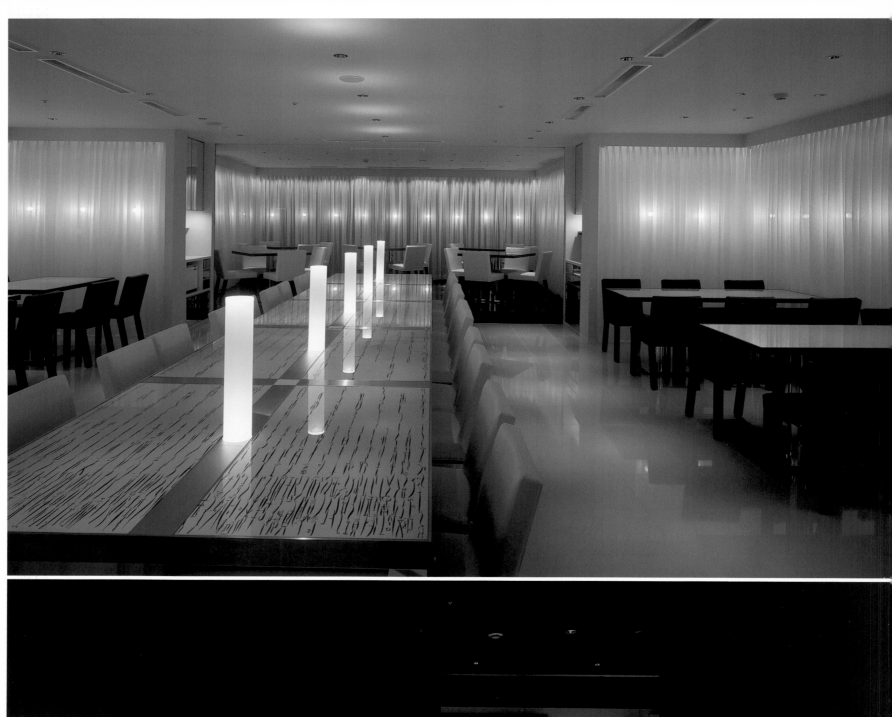

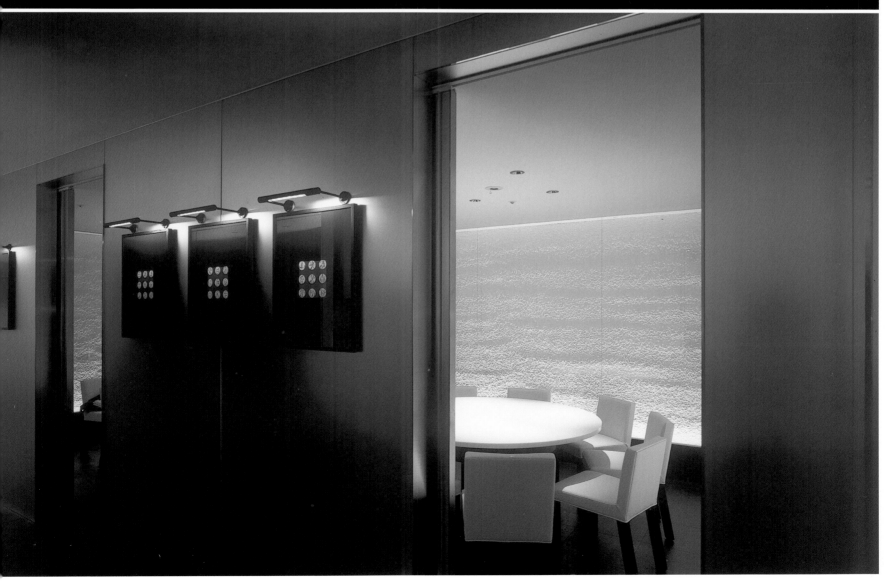

Herzog & De Meuron
Prada Aoyama Epicenter | 2003
5-2-6 Minami-Aoyama, Minato-ku

Dieses Gebäude kann aus verschiedenen konzeptuellen und konstruktiven Blickwinkeln analysiert werden. Die Neudefinition des kommerziellen Charakters ist vielleicht in der Fassade am stärksten. Sie ist eine Art Kaleidoskop, in der sich außen und innen mischen, um sich gegenseitig aufzuwerten und Teil eines Ganzen zu bilden. Diese technischen Versuche und Innovationen finden nicht nur an der Verkleidung, sondern auch an den kleinsten Details wie den Tischen aus Kunstharz, den Silikonlampen oder den Bänke aus Polyurethan statt.

This building can be analyzed from a wide range of conceptual and constructional viewpoints. The redefinition of shopping is perhaps most striking on its façade, reminiscent of a kaleidoscope, where the interior and exterior merge to enrich and form part of each other. Technical exploration and innovation are not only evident in this cladding, however, but are also seen in smaller details, such as the resin tables, silicone lamps and polyurethane benches.

Este edificio puede ser analizado desde las más diversas ópticas conceptuales y constructivas. La redefinición de la tipología comercial quizá tenga mayor fuerza en la fachada, una especie de caleidoscopio donde interior y exterior se entremezclan para enriquecer y formar parte uno del otro. La investigación e innovación técnicas no sólo están presentes en este revestimiento, sino también en los más delicados detalles, como las mesas de resina, las lámparas de silicona y los bancos de poliuretano.

Ce bâtiment peut être analysé sous les plus diverses optiques de conception et de construction. La typologie commerciale obtient sûrement toute sa force de la façade, une sorte de kaléidoscope où intérieur et extérieur s'entremêlent pour s'enrichir et faire partie l'un de l'autre. La recherche et l'innovation technique ne se voient pas seulement dans le revêtement choisi mais aussi dans les plus petits détails, comme les tables en résine, les lampes de silicone ou les bancs de polyuréthanne.

L'edificio può essere analizzato sotto le più diverse ottiche concettuali e costruttive; probabilmente, la facciata è l'elemento che rispecchia in maniera più evidente la ridefinizione della sua tipologia commerciale. La ricerca e innovazione tecnologica non riguardano solo la facciata esterna ma anche alcuni dettagli degli interni, come i tavoli in resina, le lampade di silicone o le panche e scaffali di poliuretano.

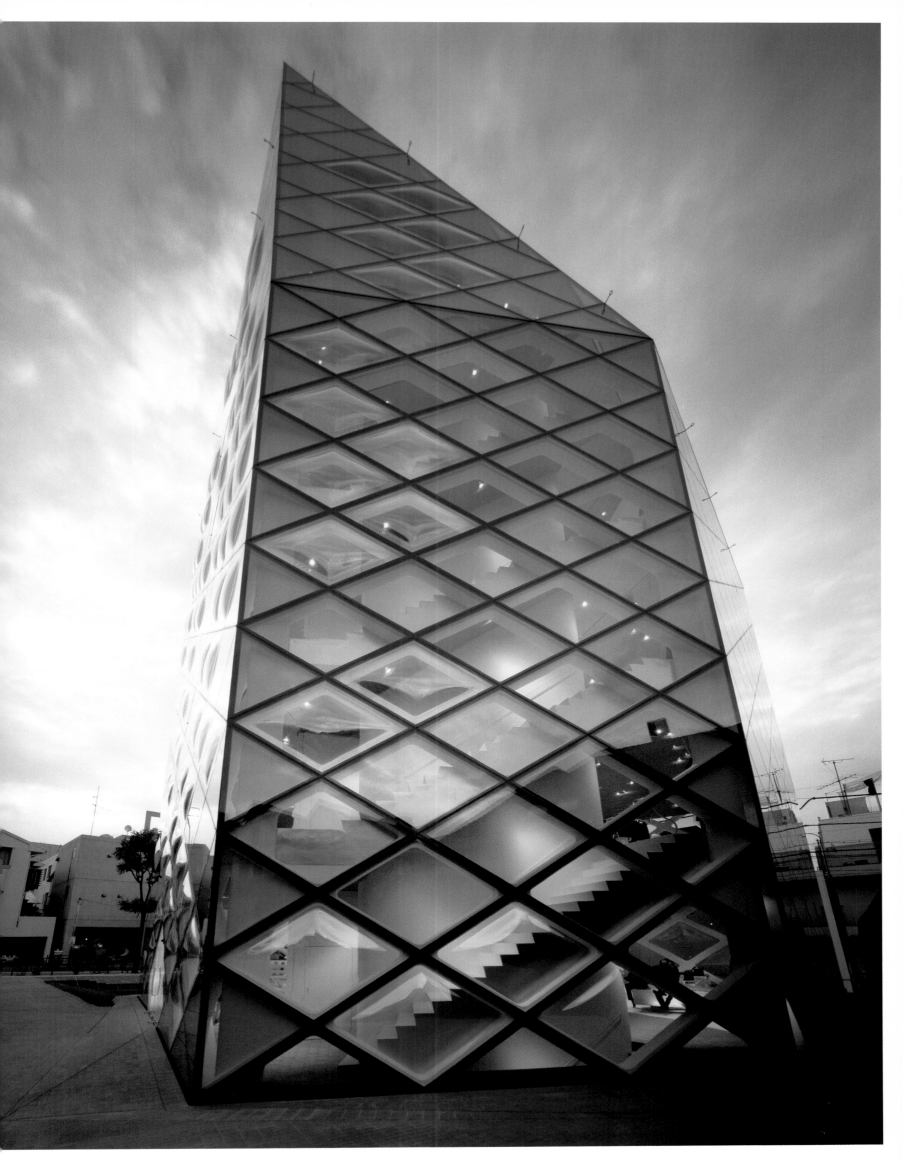

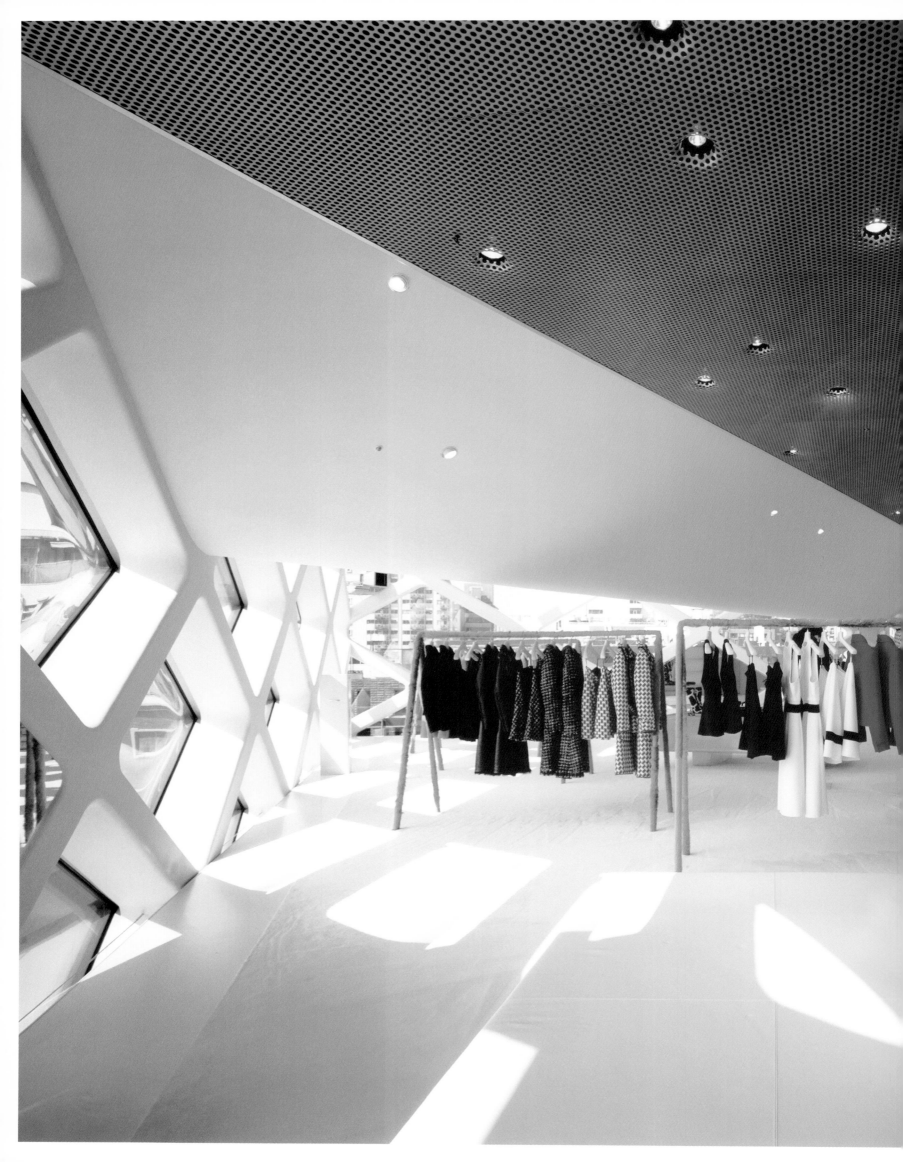

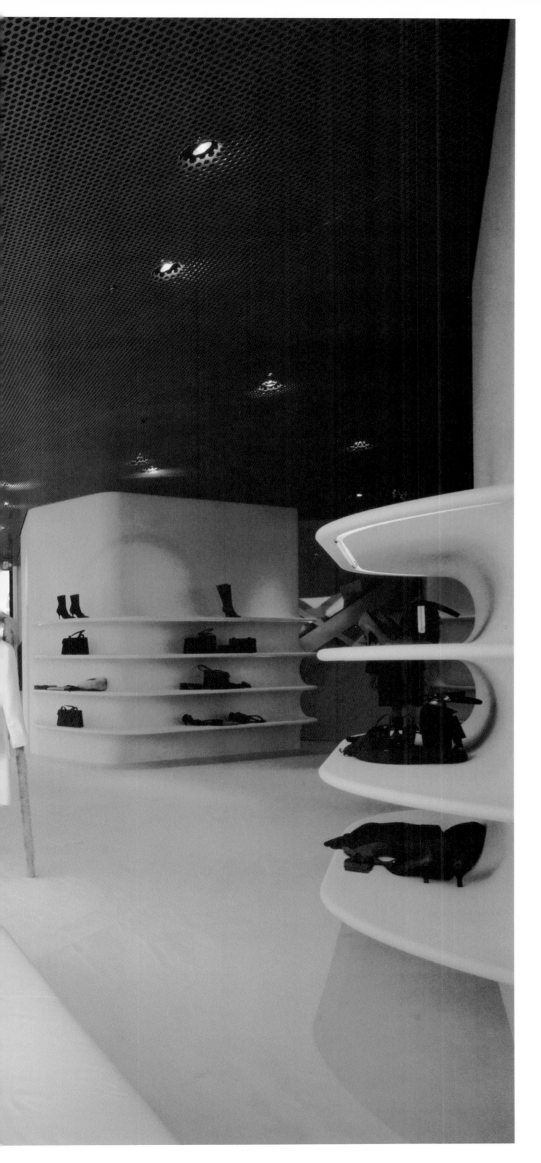

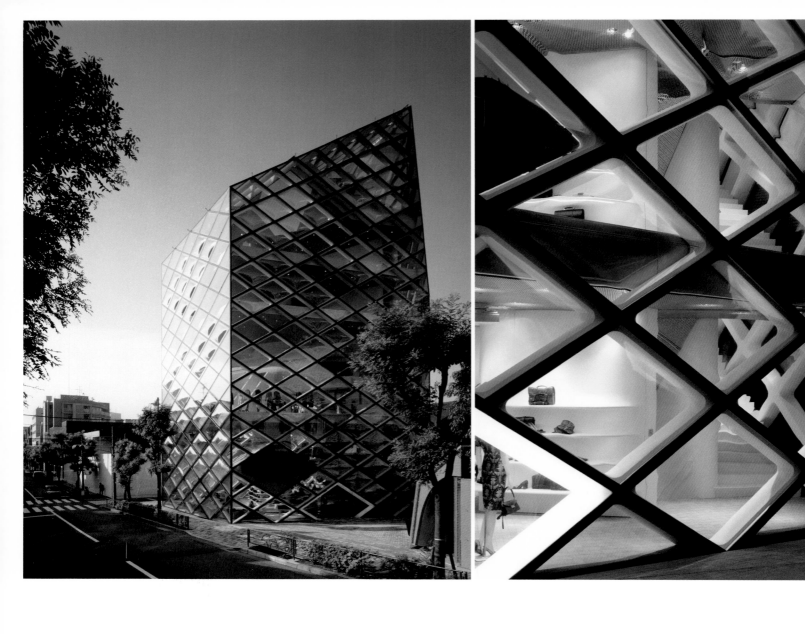

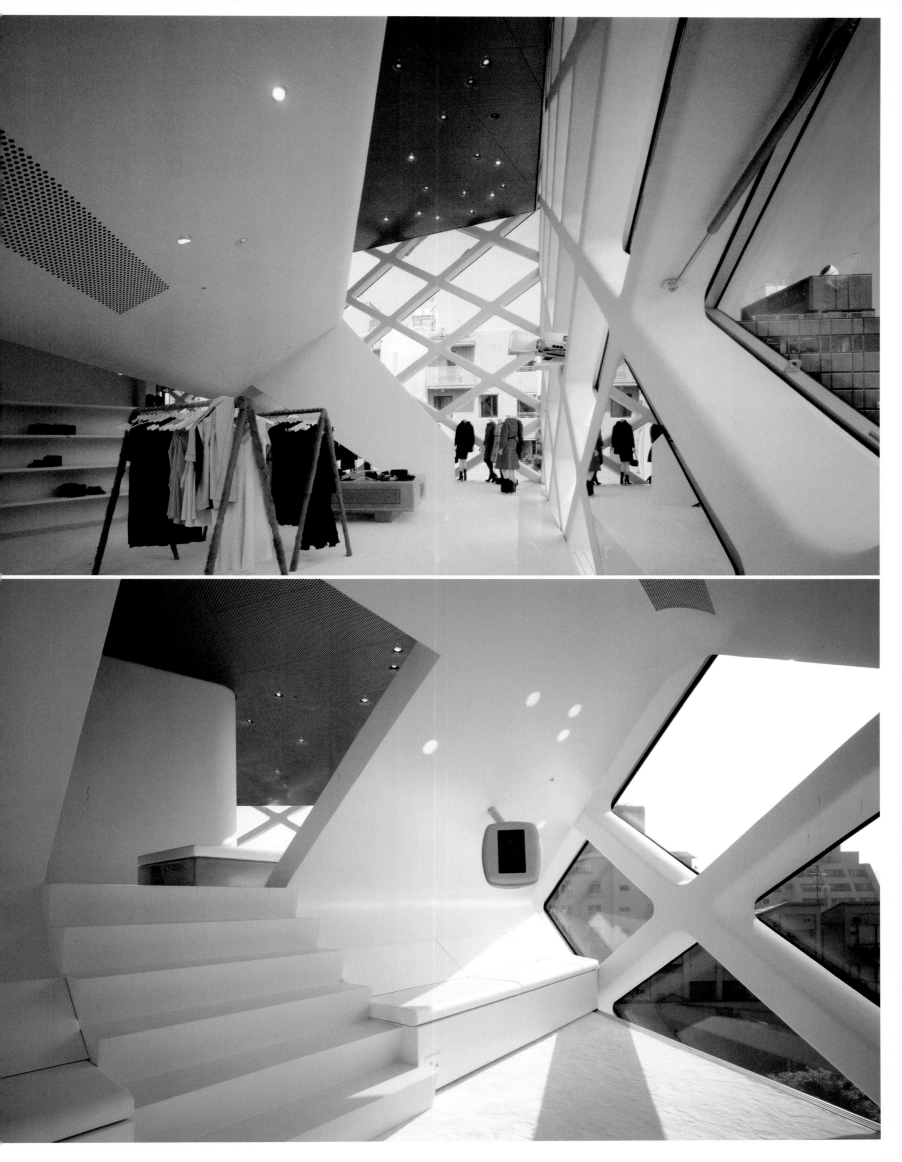

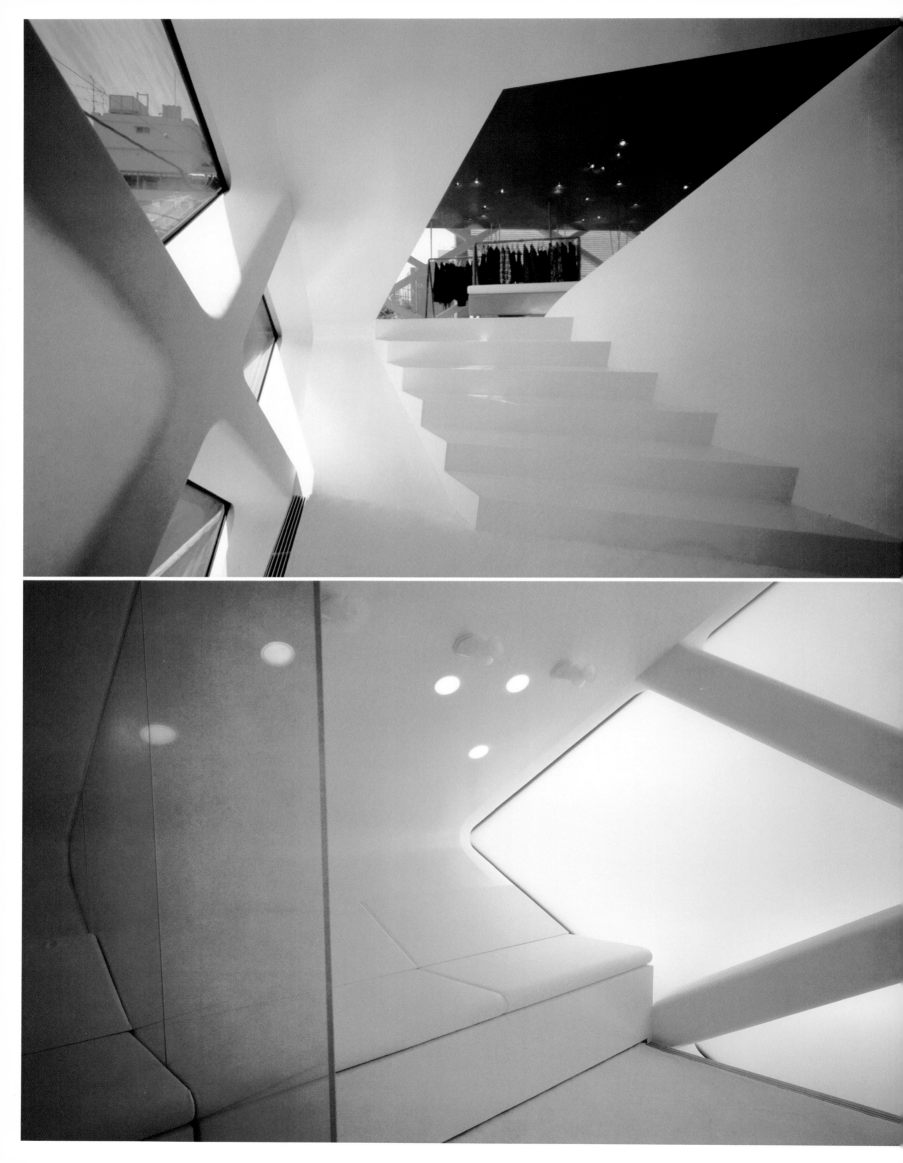

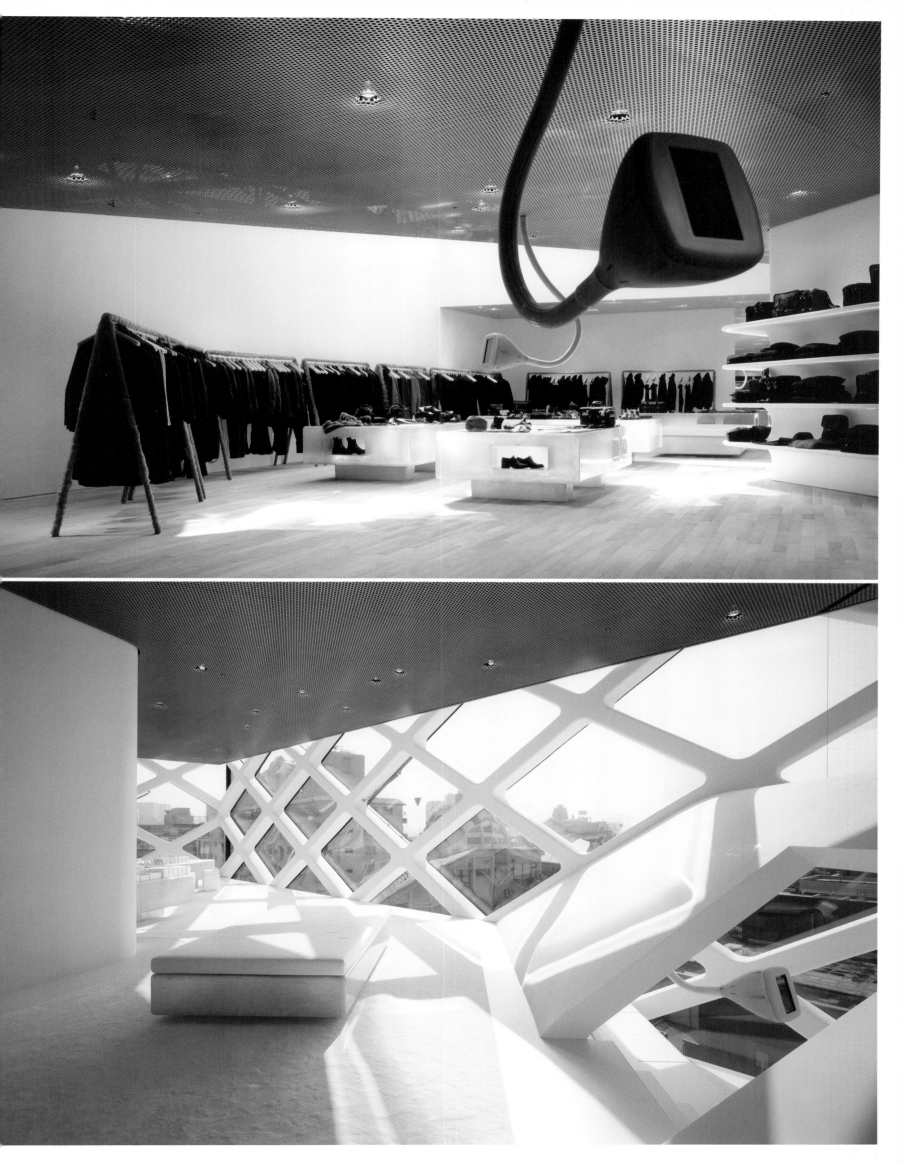

Intentionallies
Hotel Claska | 2003
1-3-18 Chuo-cho, Meguro-ku

Das Originalgebäude wurde vor 35 Jahren errichtet. In einer Stadt wie Tokio, die von zahlreichen Katastrophen heimgesucht wurde, ist es somit bereits ein sehr altes Gebäude, in dem sich einst das New Meguro Hotel befand. Nachdem dieses Stadtviertel zunächst an Glanz verloren hatte und dann wieder neu entdeckt wurde, war die Renovierung des Originalgebäudes notwendig. Dabei blieb der ursprüngliche Charakter erhalten, aber gleichzeitig wurden zeitgenössische Konzepte eingeführt, durch die so eine Art Haus im Hotel entstand.

The New Meguro Hotel, the original building used for this project, was put up 35 years ago – a long time in a city like Tokyo, which has been devastated by numerous natural disasters. The surrounding area had become somewhat rundown, but when it was redeveloped the recovery of this distinctive building became a necessity. The project conserved its original character but introduced modern touches in an attempt to give this hotel a homely feel.

El edificio original de este proyecto fue construido hace 35 años –muy antiguo para una ciudad como Tokio, que ha sido devastada por múltiples catástrofes– y albergaba el New Meguro Hotel. Después de cierto deterioro y del posterior resurgimiento de este sector de la ciudad, se hizo necesaria la recuperación de esta original construcción. El proyecto mantiene el carácter del edificio pero, al mismo tiempo, incorpora conceptos contemporáneos en un intento por integrar la idea de casa en el hotel.

Le bâtiment à l'origine de ce projet a été construit il y a 35 ans ; c'est donc une construction très vieille pour une ville comme Tokyo. Il a été dévasté par de nombreuses catastrophes et abritait le New Meguro Hotel. Ce quartier de la ville a d'abord connu certaines détériorations mais s'est ensuite embelli ; la restauration de cet ancien bâtiment se faisait donc nécessaire. Le projet reprend le caractère du bâtiment à l'origine tout en y incorporant des concepts contemporains. Il tente par exemple d'introduire le concept de maison dans l'hôtel.

L'antico edificio che ospitava il New Meguro Hotel era stato costruito 35 anni fa, un po' tanti per una città come Tokyo che è stata devastata da numerose catastrofi. Il deterioramento e la posteriore rinascita di questo settore della città hanno portato alla ristrutturazione di questo edificio, mediante un progetto che recupera il suo carattere originario e al tempo stesso propone soluzioni contemporanee, nel tentativo di inglobare il concetto di abitazione in una struttura alberghiera.

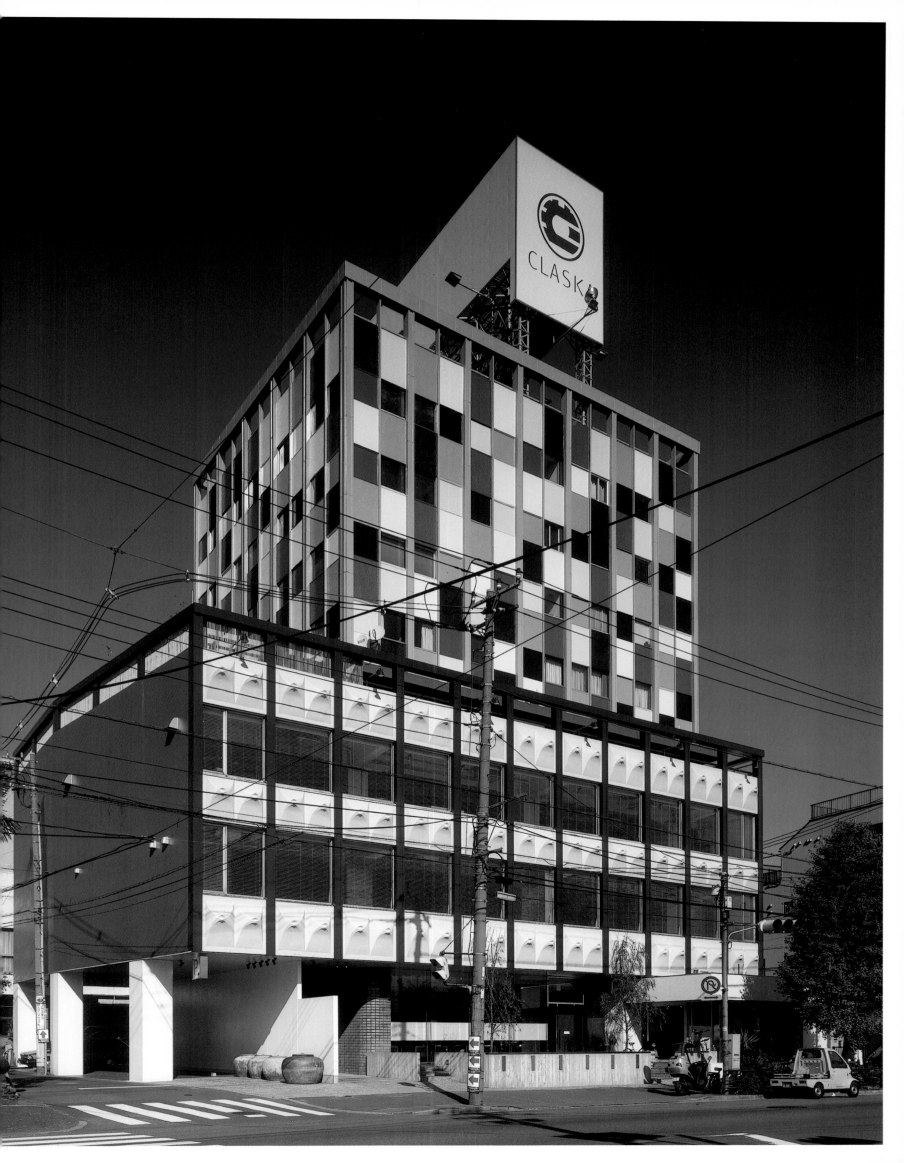

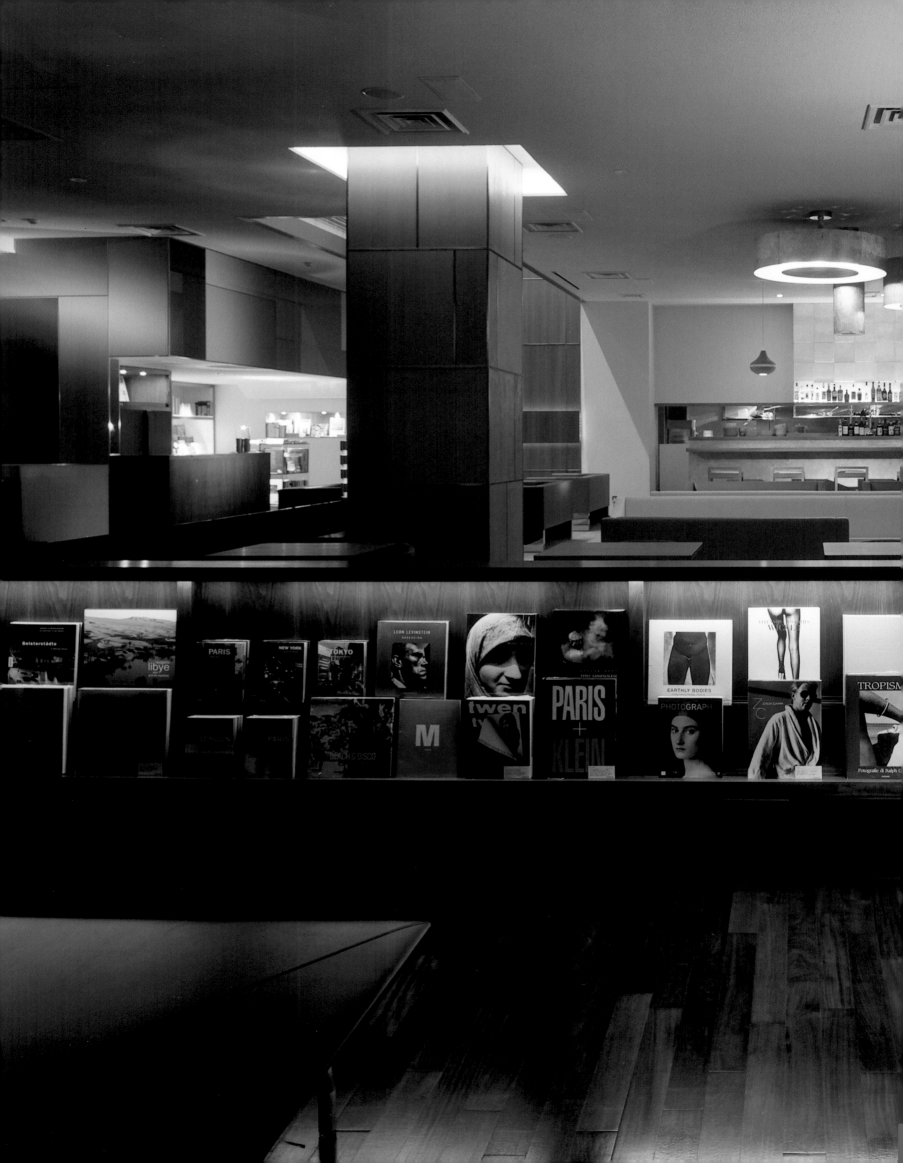

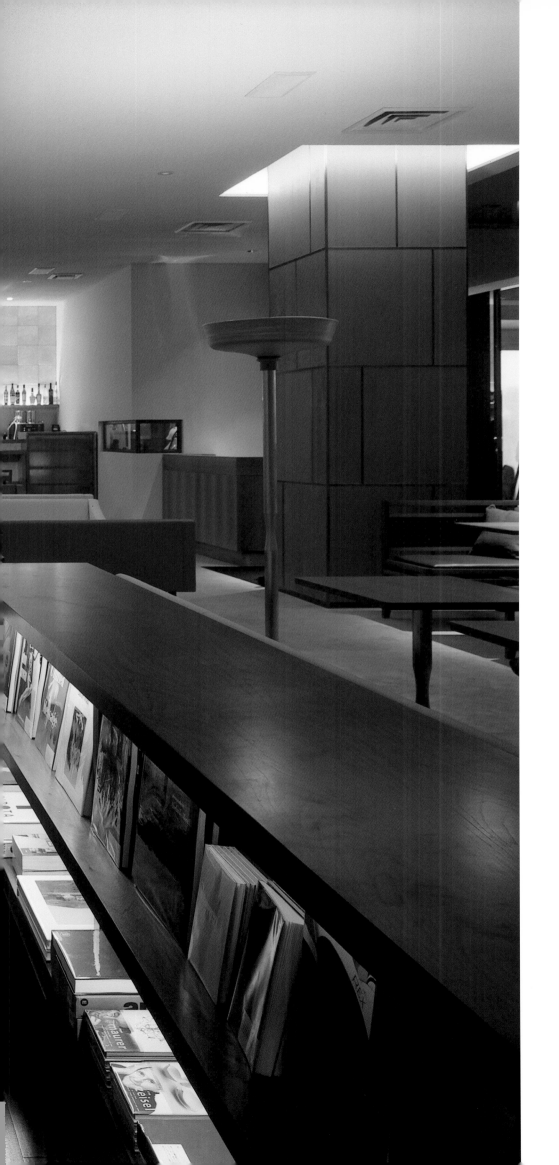

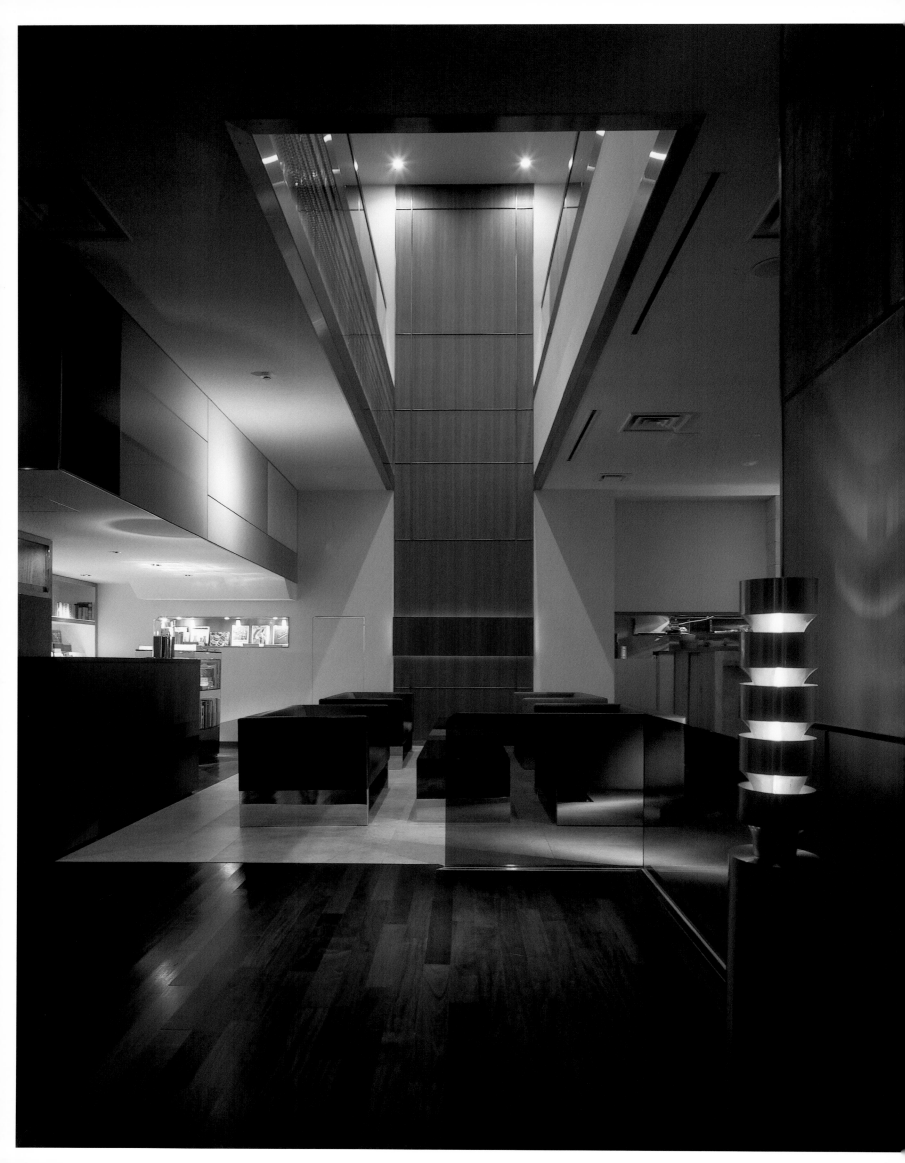

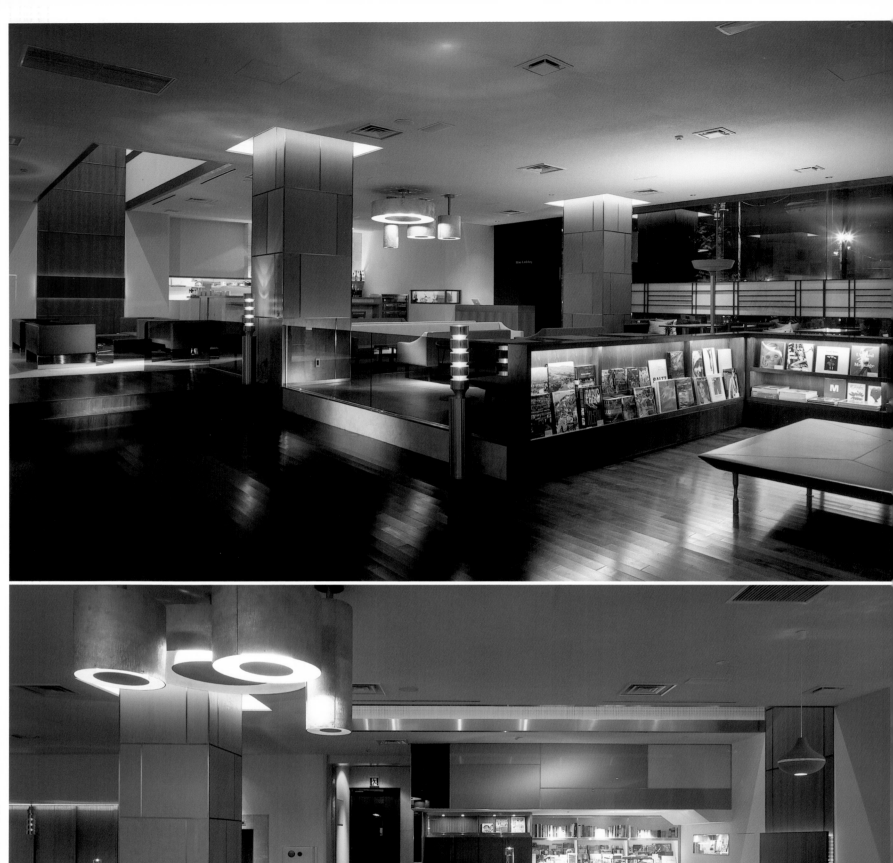
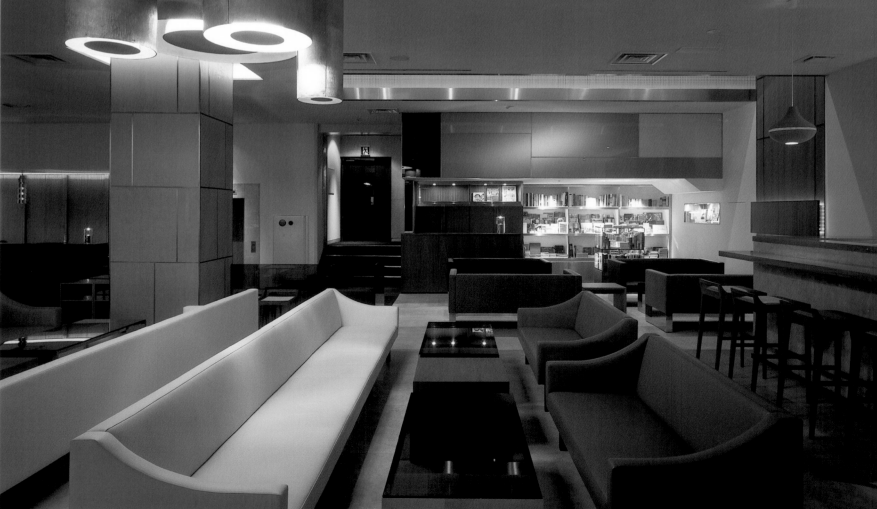

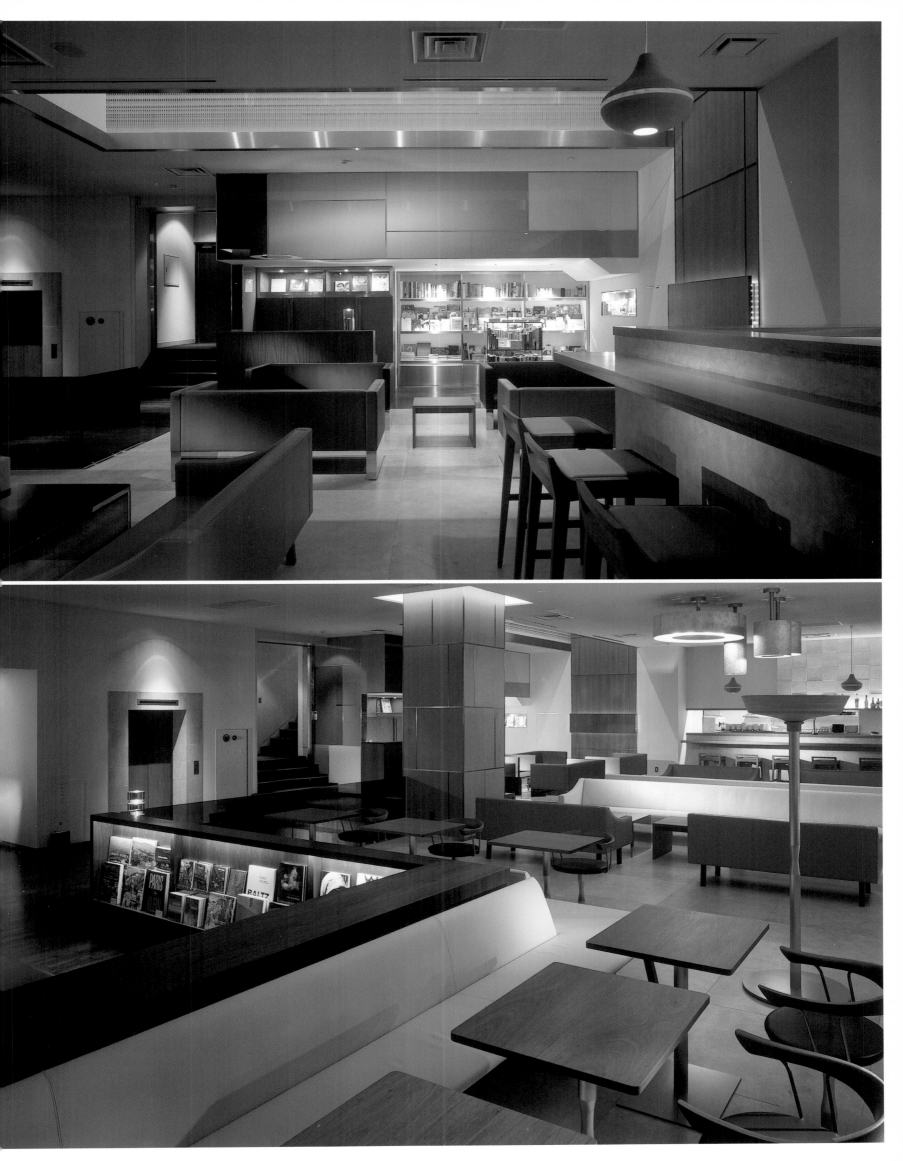

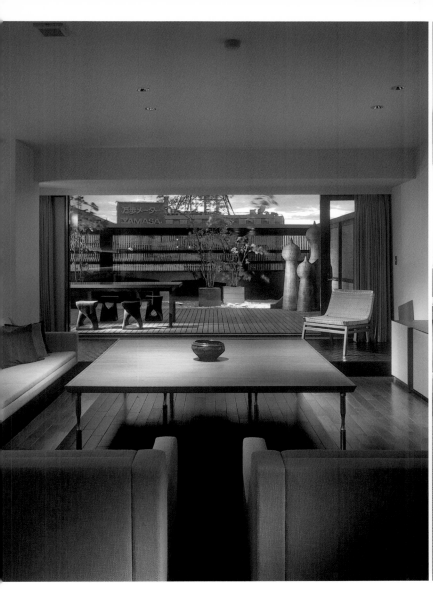

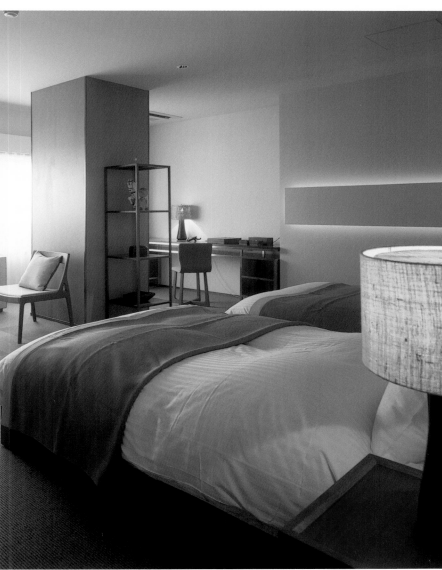

Intentionallies
Lounge O | 2002
Aoyama, Shibuya-ku

In dieser Bar verfolgte man ein Gestaltungsziel, das sich nicht von dem der meisten Nachtlokale Tokios unterscheidet, man wollte eine freundliche und ruhige Atmosphäre schaffen, in der man sich von dem städtischen Treiben erholen kann. Im Falle der Lounge O im exklusiven Viertel Ayoyama wurde dies durch eine erlesene Beleuchtung erreicht, die das Spiel mit Texturen und Farben im Inneren unterstreicht. Zwei Kristallkästen inmitten des Raums dienen als Lampen und unterteilen den Hauptsaal in verschiedene Zonen.

The overriding aim of this bar is not very different from that of the majority of Tokyo's nightspots: the creation of a restful, welcoming atmosphere that provides a relaxing break from the hubbub of the city. In the case of Lounge O, set in the exclusive Aoyama neighborhood, this purpose is fulfilled by means of delicate lighting that emphasizes the interplay of textures and colors in its interior. The main hall is marked off into various area by two glass boxes in the middle of the space that serve as lamps.

Al igual que la mayoría de locales nocturnos de Tokio, el objetivo principal de este bar es crear una atmósfera acogedora y tranquila para relajarse en medio del bullicio de la ciudad. Para ello, el Lounge O, ubicado en el exclusivo sector de Aoyama, recurre a una delicada iluminación que resalta el juego de texturas y colores. Dos cajas de cristal a modo de lámparas sirven para dividir la sala principal en varios ambientes.

L'objectif principal de ce bar ne diffère pas beaucoup de celui des autres bars nocturnes de Tokyo : créer une atmosphère accueillante et tranquille pour se détendre du stress provoqué par la ville. Dans le cas du Lounge O, situé dans le secteur très prisé de Aoyama, on a atteint l'objectif grâce à un éclairage délicat qui fait ressortir le jeu des matières et des couleurs de l'intérieur. Au milieu de l'espace, deux lampes qui ont la forme de deux grosses caisses en verre servent à diviser la salle principale en différentes ambiances.

Il principale obiettivo di questo bar non si scosta da quello della maggior parte dei locali notturni di Tokyo: creare un'atmosfera accogliente e tranquilla dove rilassarsi lontano dal trambusto urbano. Nel caso del Lounge O, situato nell'esclusivo quartiere di Aoyama, ciò si ottiene attraverso un'illuminazione soffusa che mette in risalto l'accostamento di texture e colori degli interni. Due scatole di cristallo, a mo' di lampade in mezzo allo spazio, servono per dividere la sala principale in vari ambienti.

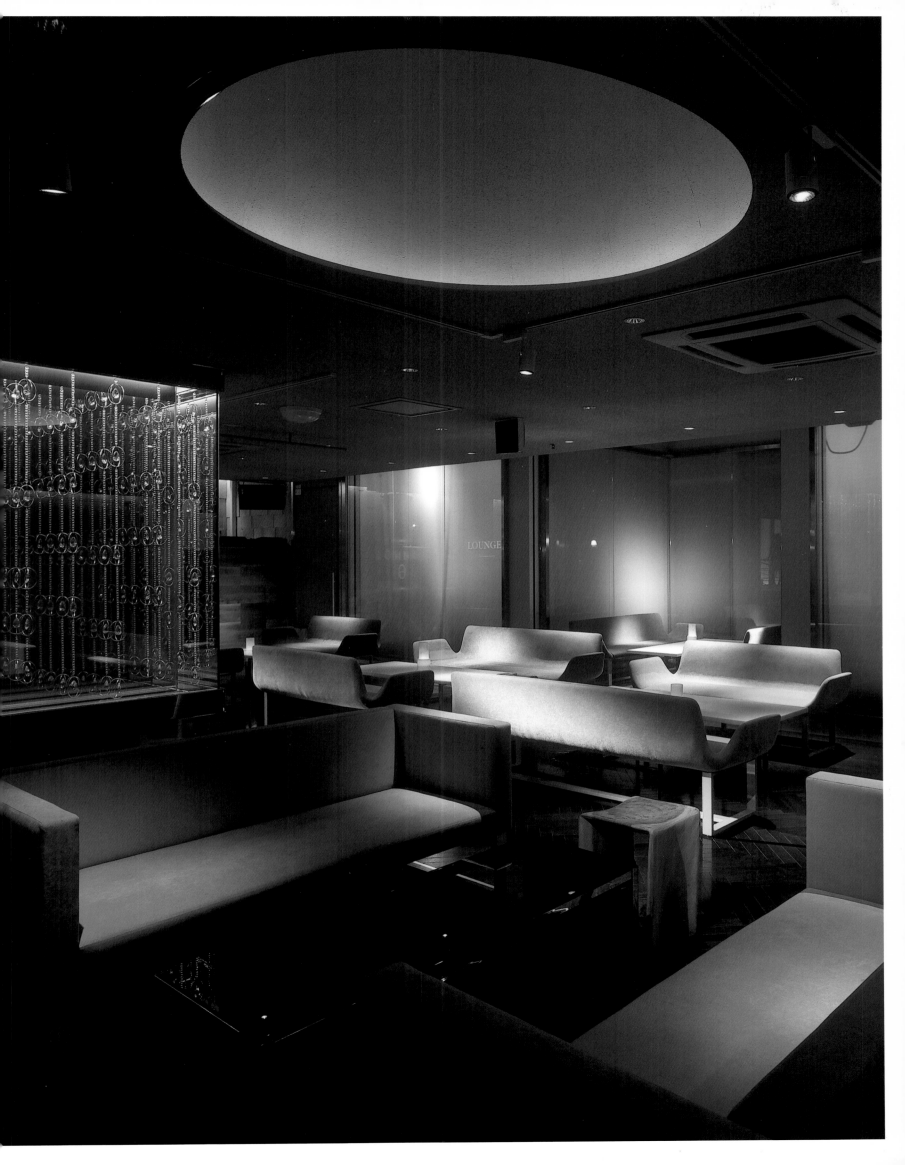

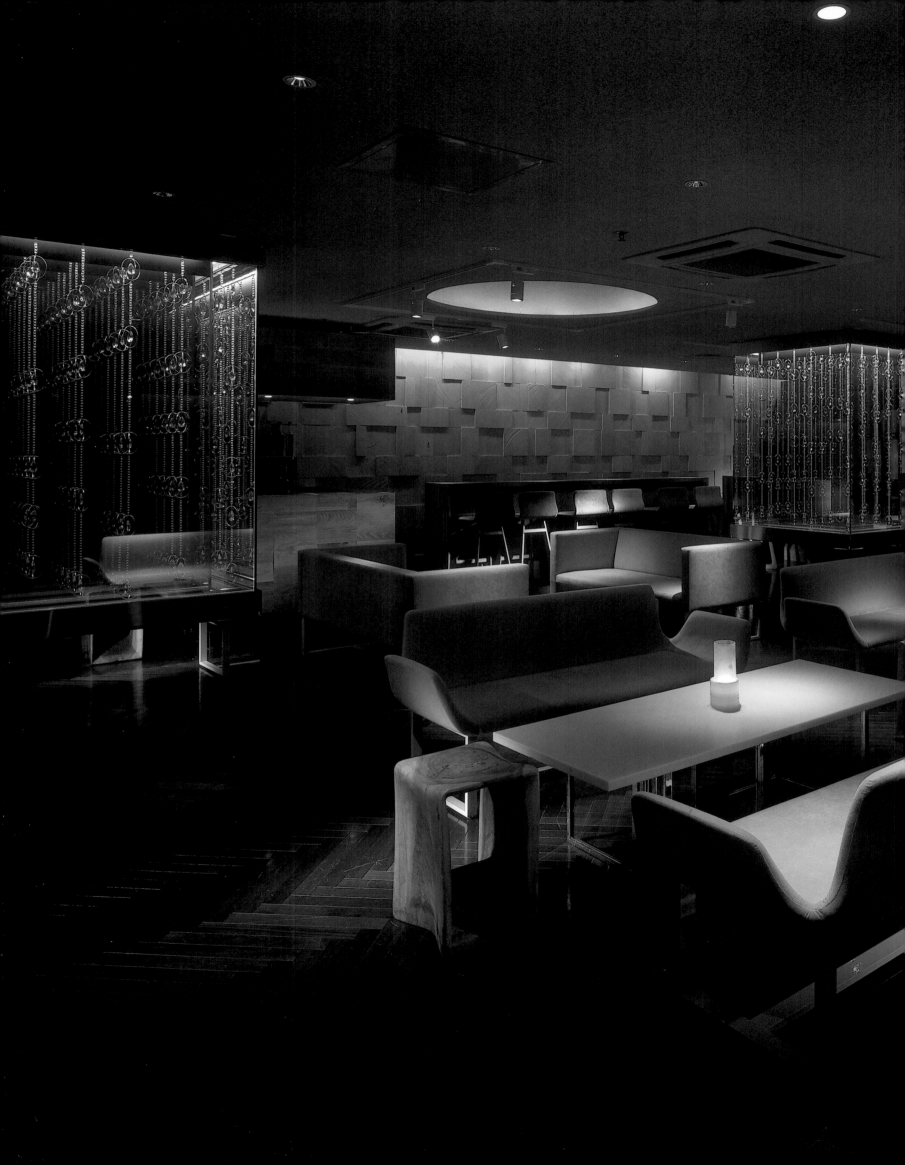

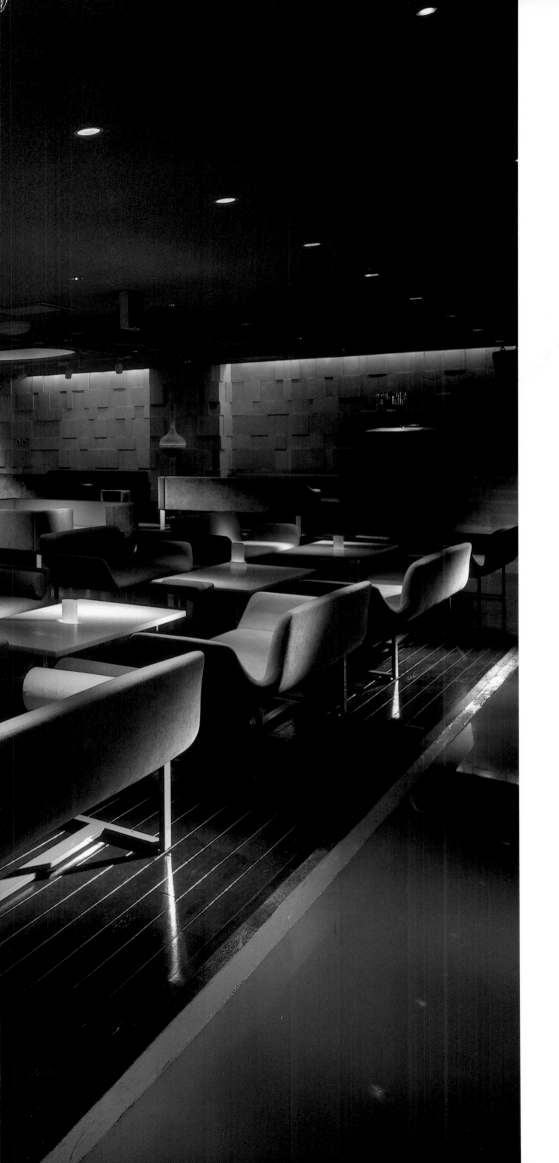

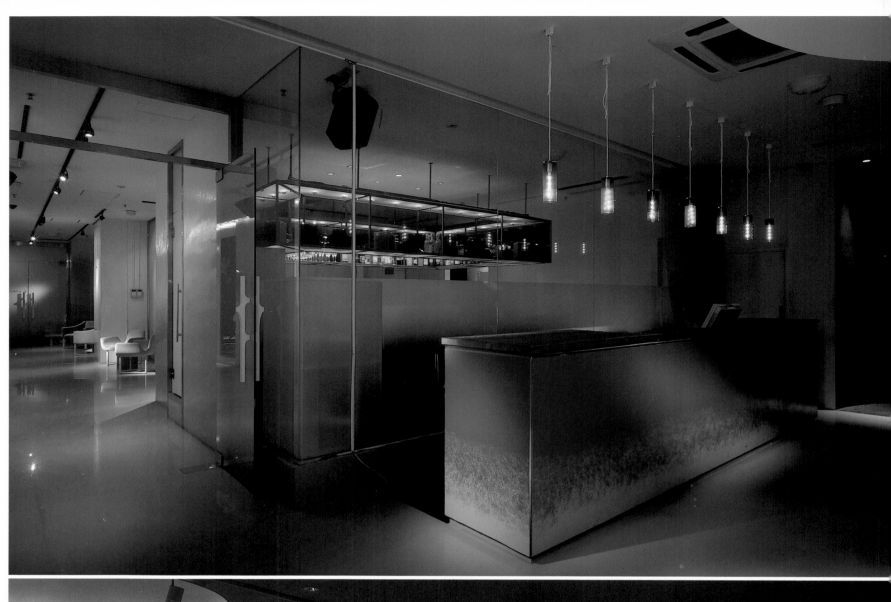
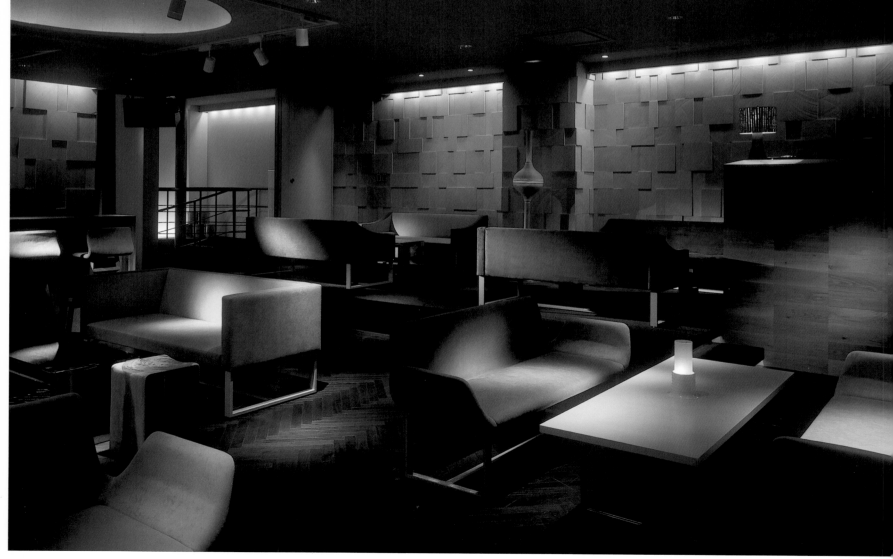

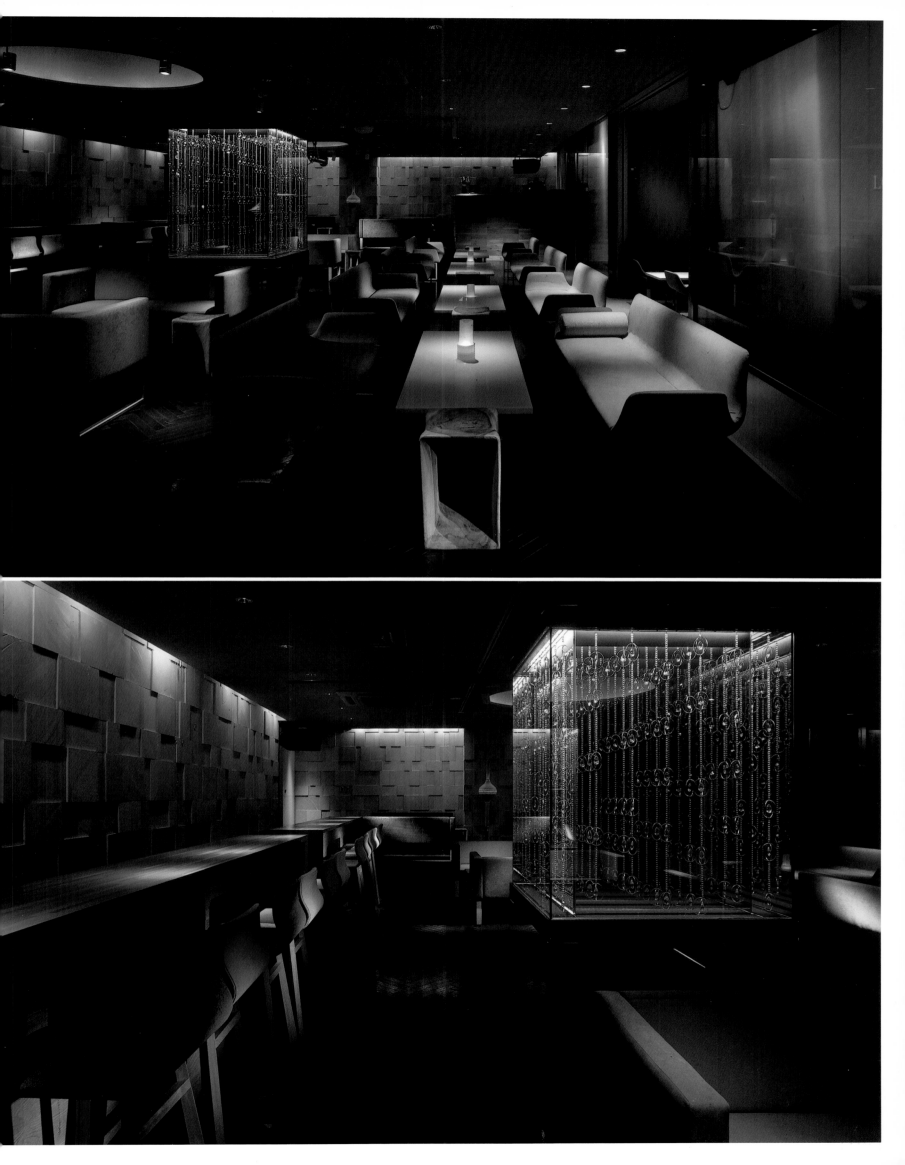

Kohn Pedersen Fox Associates

Nihonbashi 1-Chome Building | 2004
4-1 Nihonbashi 1-Chome, Chuo-ku

Dieses zwanzigstöckige Gebäude erhebt sich in Nachbarschaft einiger historischer Plätze der Stadt dort, wo vorher das Warenhaus des Viertels Nihonbashi stand. Grundlage des Baus ist eine Struktur, die sich an die niedrigen Gebäude der Umgebung anpasst und gleichzeitig den weiten Blick auf das Viertel freigeben. Das Bauprojekt umfasst eine Geschäftszone in einem niedrigen, länglichen Block, der das mit Stein verkleidete Herzstück des Gebäudes ist, und einen vertikalen, transparenten Komplex mit Büros.

This twenty-story building rises up from the previous site of a department store in the Nihonbashi neighborhood, close to several of the city's historic monuments. The design proposes a structure that is adapted to the surrounding low buildings and makes it possible to enjoy the expansive panoramic views of the area. The project comprises a shopping section in the form of a low, longitudinal volume, the stone-clad heart of the building and a vertical, transparent office block.

Este edificio de veinte plantas se alza en el lugar que antes ocupaban unos grandes almacenes del barrio de Nihonbashi, junto a varios lugares históricos de la ciudad. El diseño propone una estructura que se adapta a las edificaciones bajas que la rodean y, al mismo tiempo, permite disfrutar de amplias panorámicas. El proyecto consta de una zona comercial, en un volumen longitudinal bajo, del corazón del edificio, revestido con piedra, y de un cuerpo de oficinas vertical y transparente.

Ce bâtiment de vingt étages a été érigé là où se trouvait un grand magasin du quartier de Nihonbashi, à côté de plusieurs endroits historiques de la ville. Le design propose une structure qui s'adapte aux basses constructions qui l'entourent. Il permet en même temps de pouvoir apprécier les larges vues panoramiques sur le secteur. Le projet comprend une zone commerciale qui se trouve dans un volume longitudinal bas, le cœur du bâtiment recouvert de pierre et un corps de bureaux vertical et transparent.

Questo edificio di venti piani sorge nello spazio occupato originariamente da uno dei grandi magazzini del quartiere di Nihonbashi, proprio accanto a vari luoghi storici della città. Il progetto propone una struttura che si adatta alle costruzioni basse che la circondano e al tempo stesso permette di godere delle ampie vedute panoramiche della zona. I suoi principali componenti strutturali sono: una zona commerciale, che occupa un volume longitudinale nella parte bassa, il cuore dell'edificio rivestito di pietra e un corpo di uffici, verticale e trasparente.

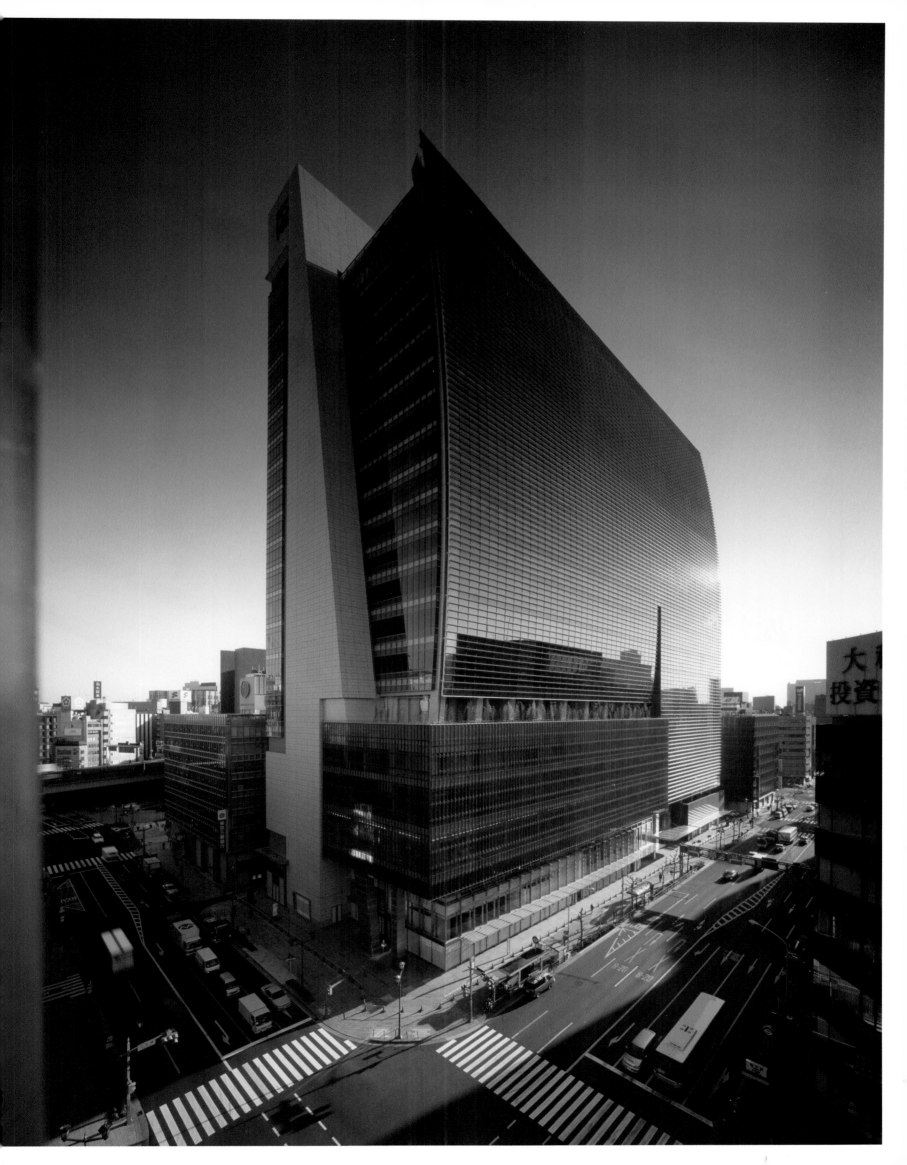

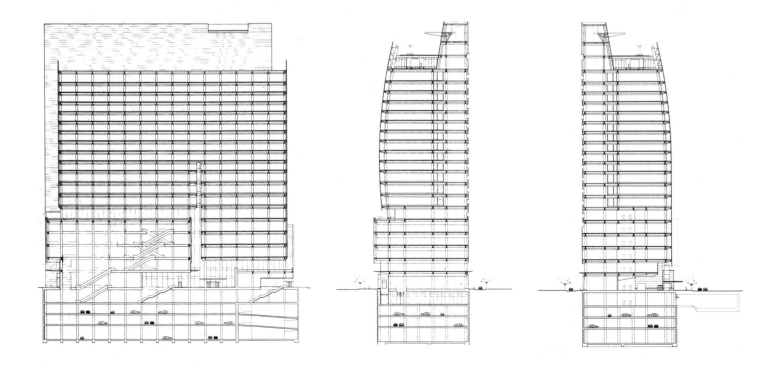

116

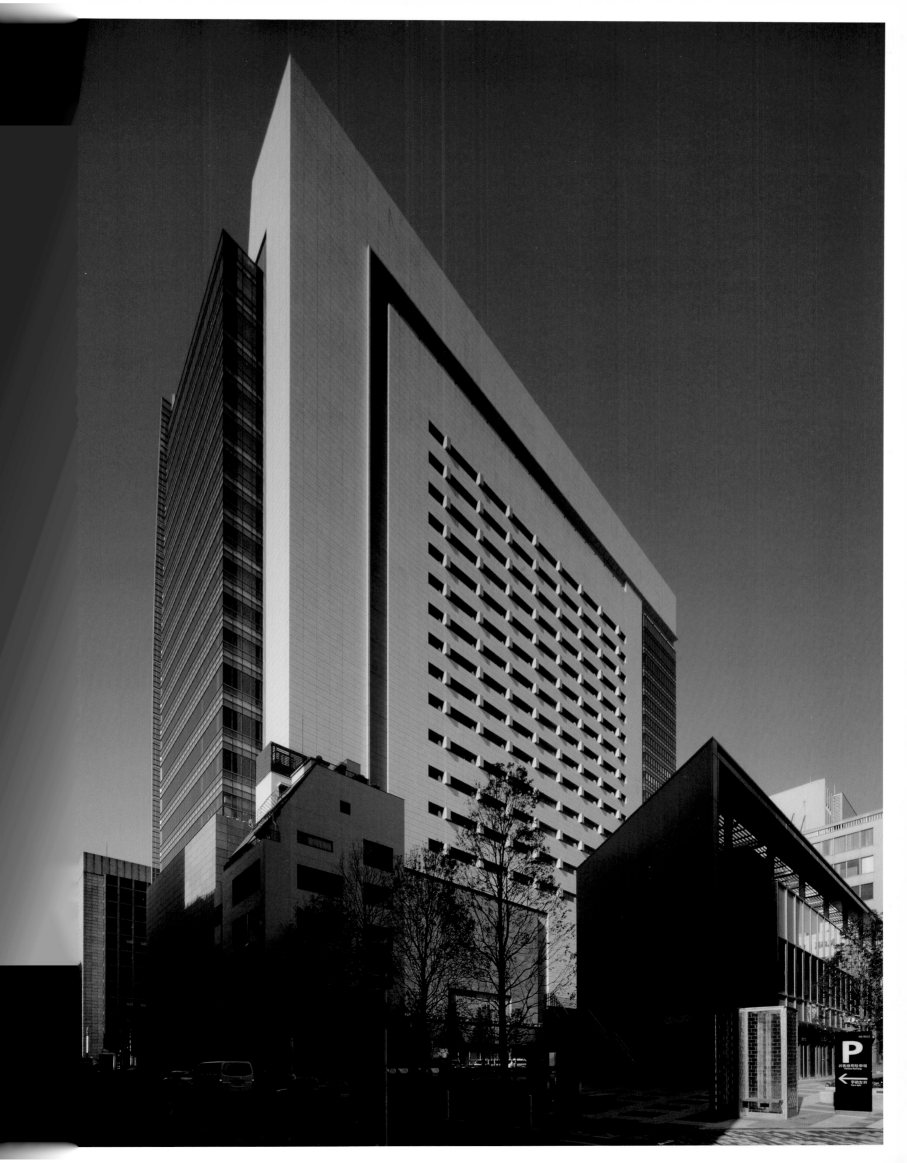

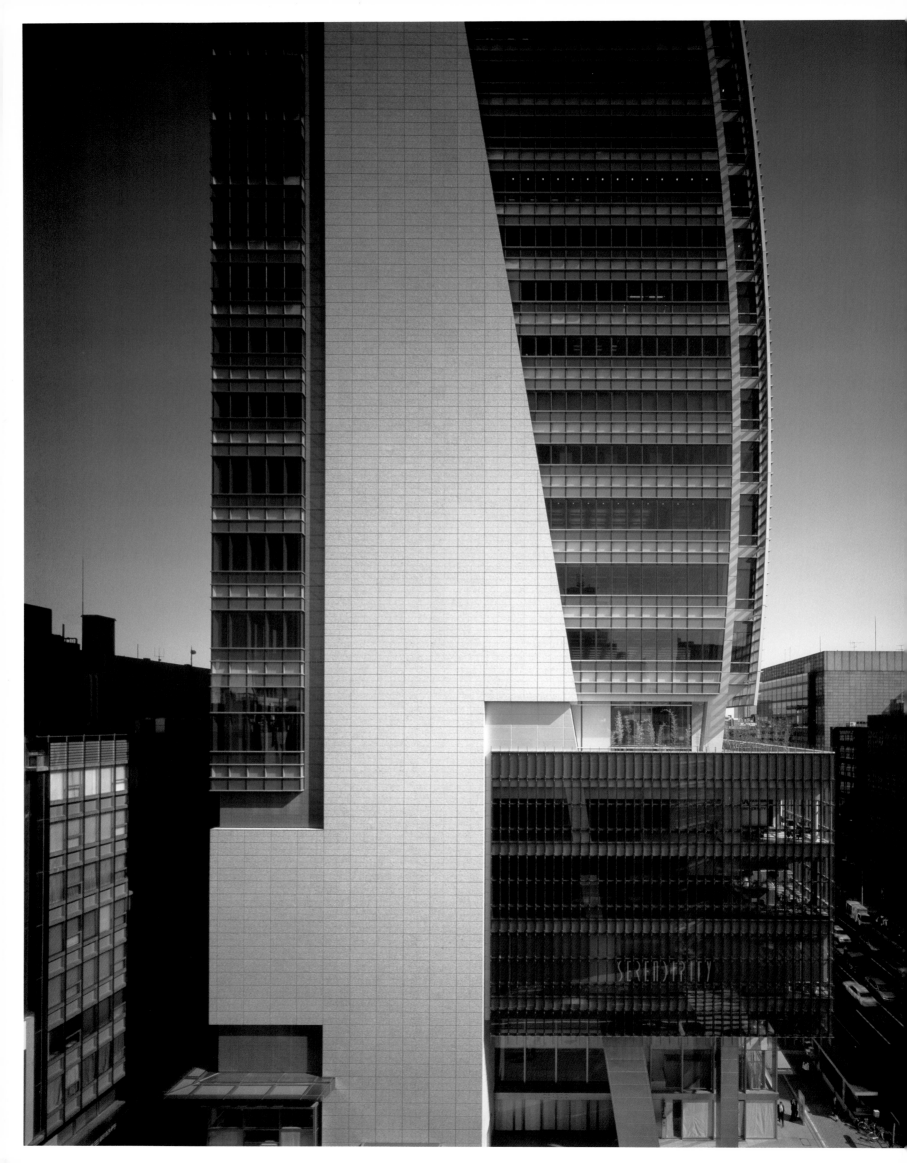

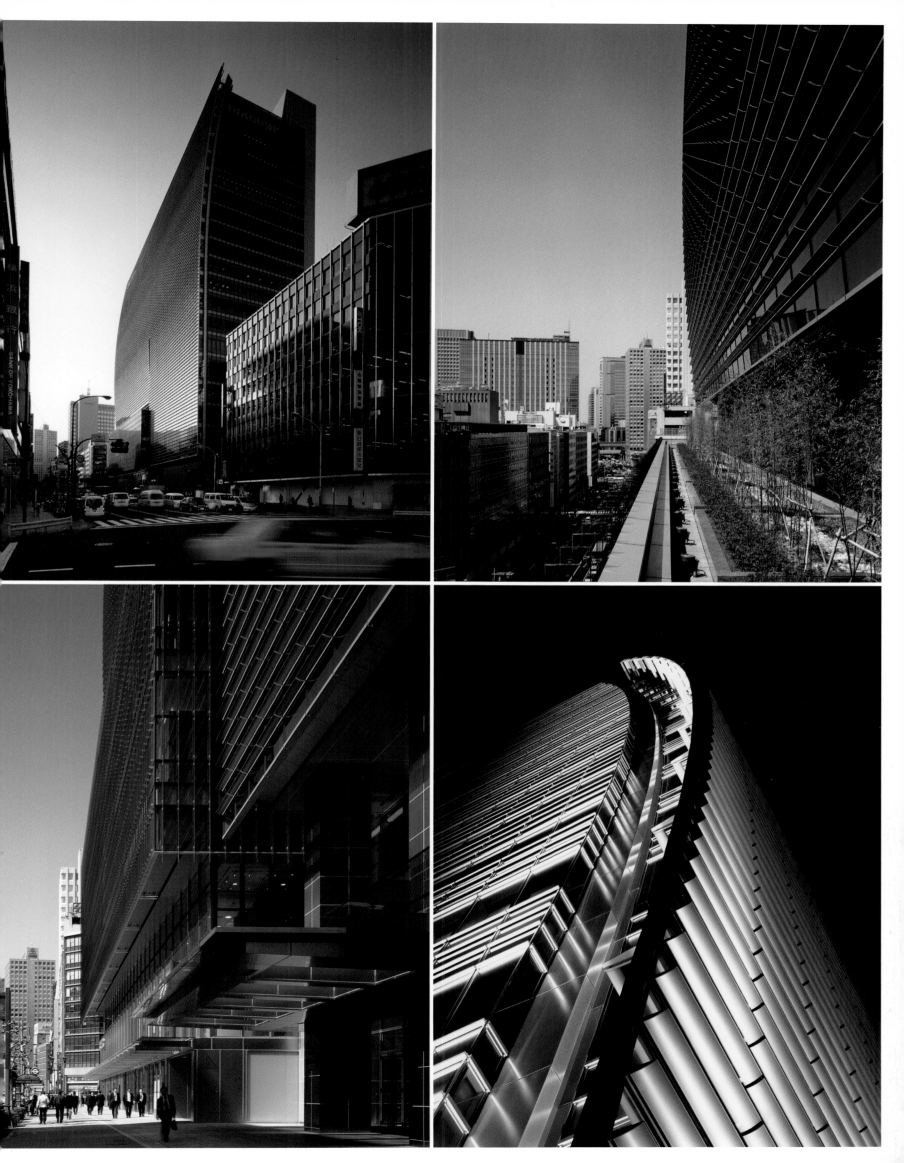

Kohn Pedersen Fox Associates

Roppongi Hills | 2003
Roppongi Hills, Minato-ku

Dieses 58-stöckige Hochhaus wurde für eine intensive Nutzung im Bereich Handel und Freizeit im dem wichtigen, zentral gelegenen Viertel Roppongi errichtet. In dem Gebäude befinden sich Büros, ein Hotel, im Eingangsbereich ein Theater und ein großes Museum für zeitgenössische Kunst in den oberen Stockwerken. Die Form des Hochhauses und seine Verkleidung basieren auf japanischen Traditionen, insbesondere auf der Art und Weise, wie Naturformen durch geometrische Muster nachgeahmt werden.

This 58-floor multipurpose tower block is the centerpiece of a massive shopping and entertainment complex in the important, central district of Roppongi. The project includes offices, a hotel and a theater in the base of the building and an extensive museum of contemporary art on the upper stories. The form of the tower and its cladding are derived from Japanese traditions, especially in the reproduction of natural forms by means of geometric patterns.

Esta torre de 58 plantas y múltiples usos es la pieza central de un proyecto masivo de comercio y entretenimiento en el importante y céntrico distrito de Roppongi. El proyecto incluye oficinas, un hotel, un teatro en el zócalo del edificio y un amplio museo de arte contemporáneo en las últimas plantas. La forma de la torre se inspira en la tradición japonesa, especialmente en la manera de reproducir las formas naturales mediante patrones geométricos.

Cette tour de 58 étages à usage multiple, située dans l'important et très central quartier de Roppongi, est la pièce maîtresse d'un vaste projet constitué de commerces et de centres de loisirs. Le projet comprend des bureaux, un hôtel, un théâtre dans les soubassements du bâtiment et un grand musée d'art contemporain aux derniers étages. La forme de la tour et son enveloppe s'inspirent des traditions japonaises, tout spécialement dans la manière de reproduire les formes naturelles par le biais de modèles géométriques.

Questa torre di 58 piani e adibita a vari usi, è l'elemento centrale di un imponente progetto di tipo ludico commerciale nel noto quartiere del divertimento e della vita notturna di Roppongi. Il progetto include uffici, un hotel, un teatro nello zoccolo dell'edificio e un ampio museo d'arte contemporanea negli ultimi piani, il Mori Arts Center. Il riferimento alle tradizioni giapponesi, in particolare, alla maniera di riprodurre le forme naturali mediante modelli geometrici, diventa evidente nella forma della torre e del suo involucro.

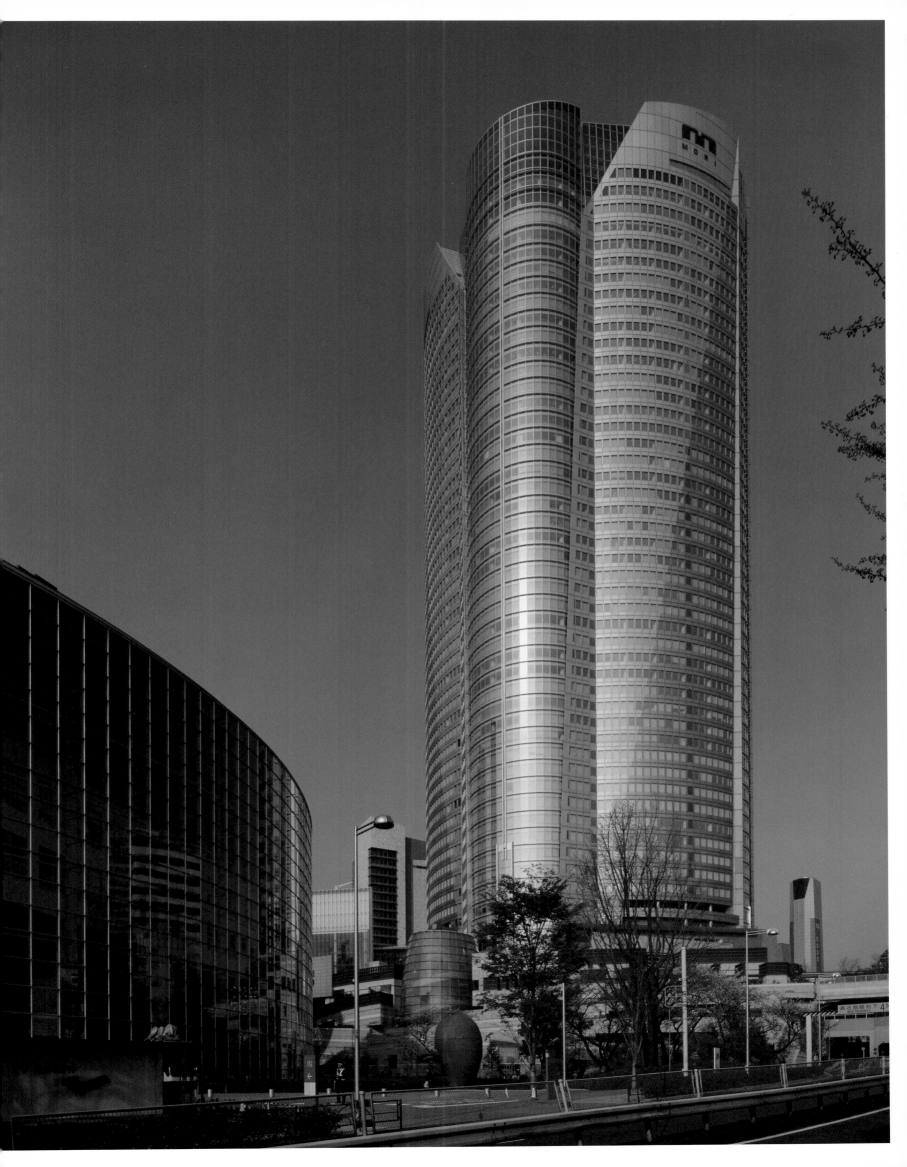

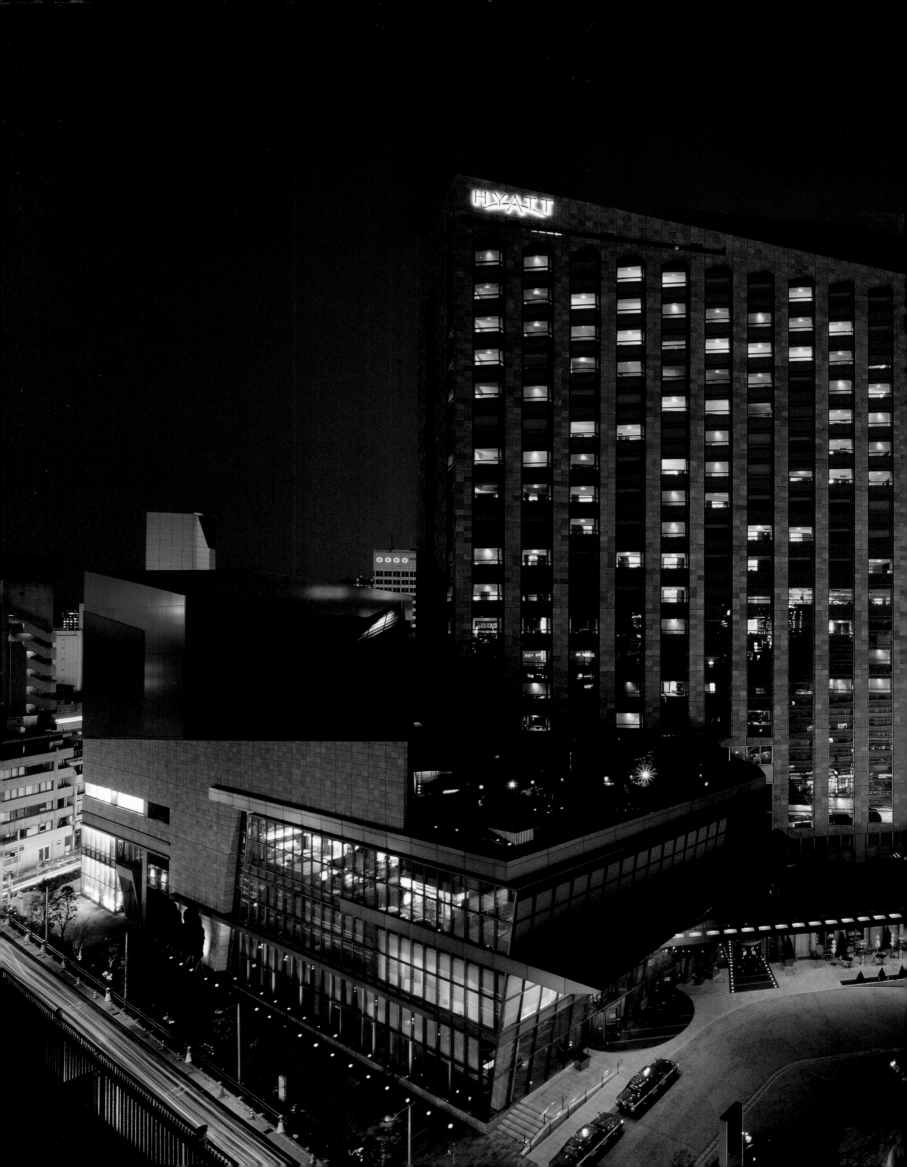

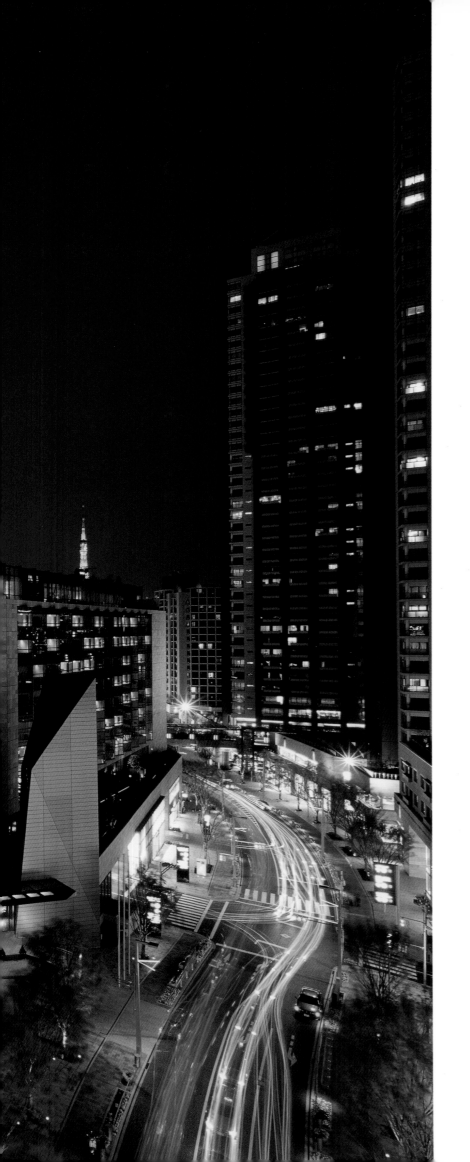

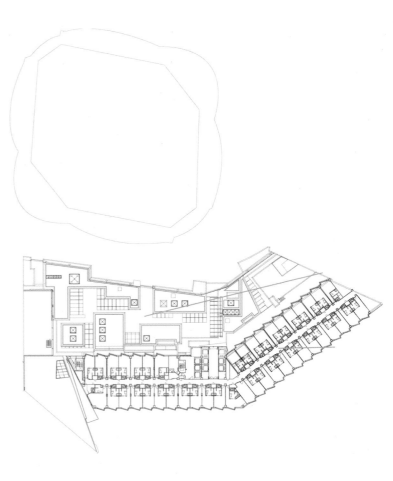

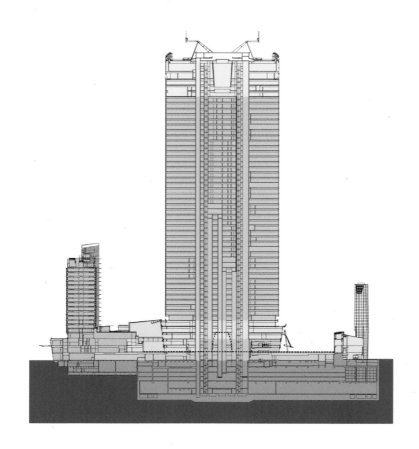

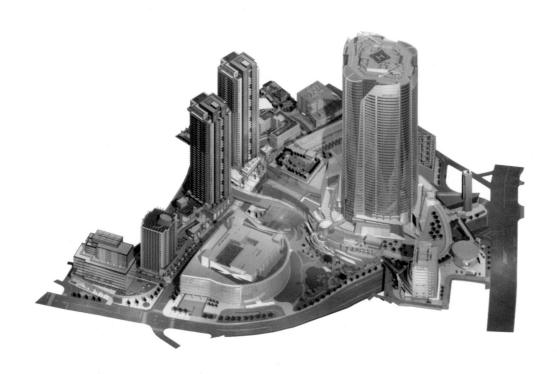

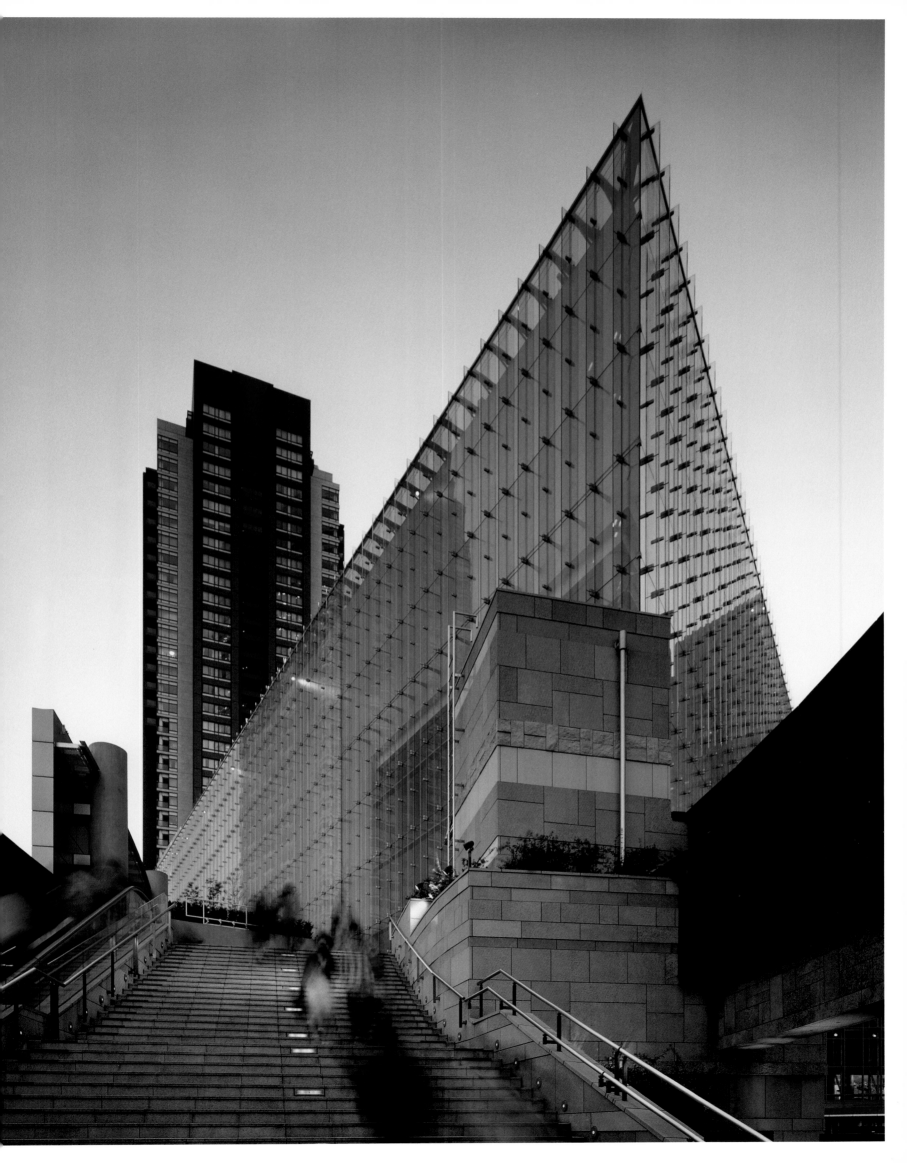

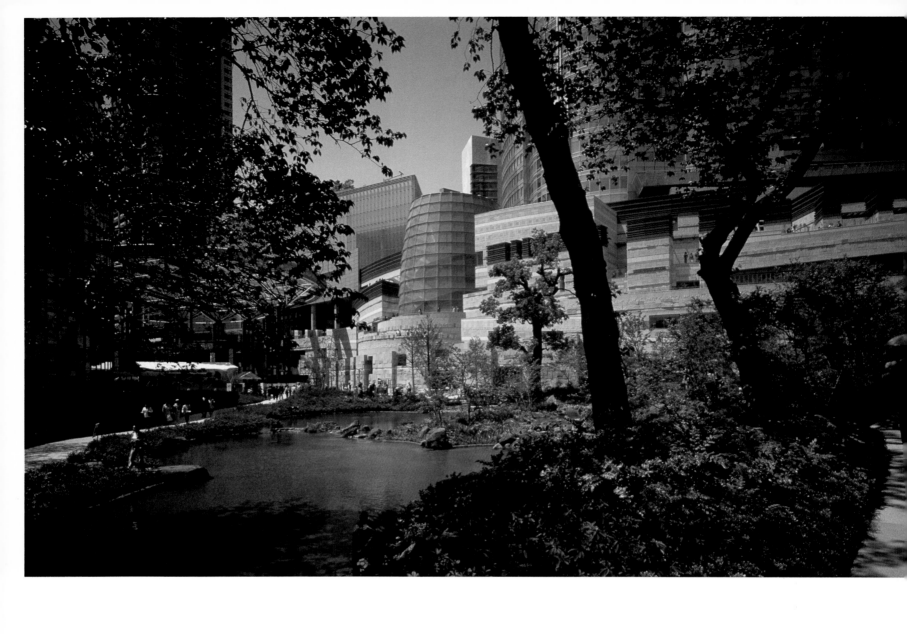

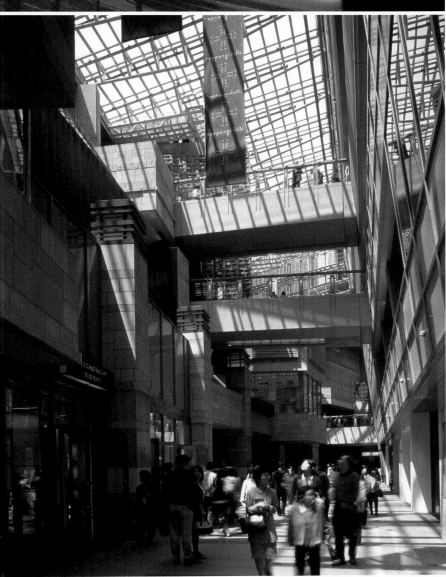

Postnormal

Addition | 2002

Arrow Plaza Harajuku 1F, 4-19-8 Jungumae, Shibuya-ku

Die Hauptkennzeichen der Marken, die in diesem Geschäft verkauft werden, wie zum Beispiel der einzigartige Stil, Materialmix oder die Herstellungstechniken sind die gleichen Prinzipien, die auch bei der Raumgestaltung angewendet wurden. Das Lokal im ersten Stock eines Einkaufszentrums im Modedistrikt Omotesando dient als Hintergrund, um mit den Möglichkeiten und Kombinationen von Materialien zu experimentieren, dabei wurden sowohl neue Materialien eingesetzt als auch die bereits existierenden Materialien einbezogen.

The main characteristics of the brands on sale in this store – a distinctive style, a mixture of materials or manufacturing techniques – are also the guiding principles of the design of the space. These premises on the first floor of a shopping mall in the fashionable Omotesando neighborhood have served as the backdrop for experimentation with the possibilities and combinations of materials, with respect to both the proposals of the project and those that existed in the original space.

Las características fundamentales de las marcas que esta tienda comercializa –un estilo singular, la combinación de materiales o las técnicas de manufactura– coinciden con los principios del diseño del espacio. Situado en la primera planta de un centro comercial del distrito de moda Omotesando, el local ha servido como telón de fondo para experimentar con las distintas posibilidades y combinaciones de los materiales, tanto los propuestos en el proyecto como los que ya existían en el espacio original.

Les caractéristiques essentielles des marques vendues dans ce magasin : un style singulier, le mélange des matériaux ou les techniques de manufacture, ont été reprises pour concevoir le design de cet espace. Le local, situé au premier étage d'un centre commercial du quartier à la mode d'Omotesando, a servi de toile de fond pour expérimenter les possibilités et les combinaisons des matériaux, aussi bien ceux proposés dans le projet que ceux qui existaient dans l'espace d'origine.

Le caratteristiche fondamentali delle marche in vendita presso questa boutique quali lo stile singolare, la mescolanza dei materiali o le tecniche di manifattura, sono gli stessi principi su cui si basa la decorazione dello spazio. Il locale, situato al primo piano di un centro commerciale nel quartiere della moda Omotesando, è servito da sfondo per una sperimentazione sulle possibilità e abbinamenti dei materiali, sia quelli proposti dal progetto che quelli già esistenti nello spazio originale.

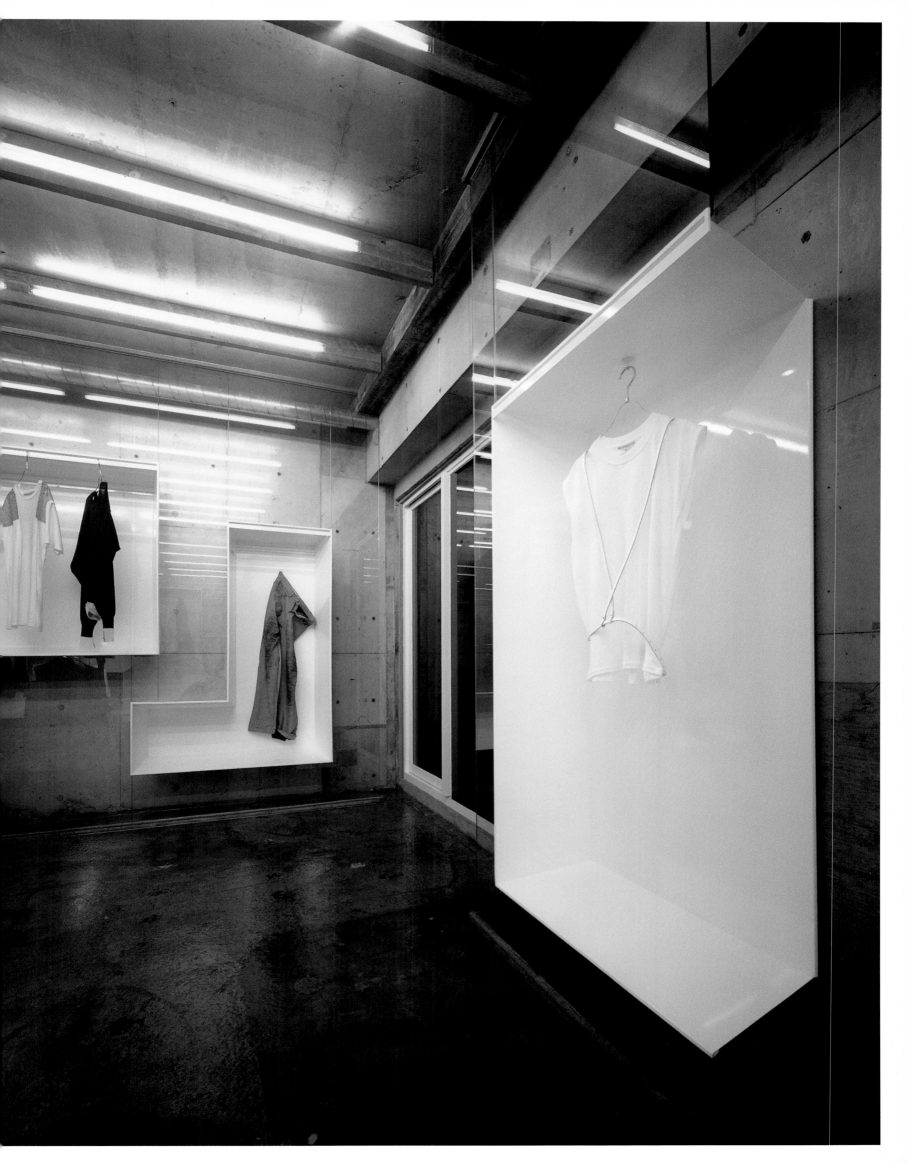

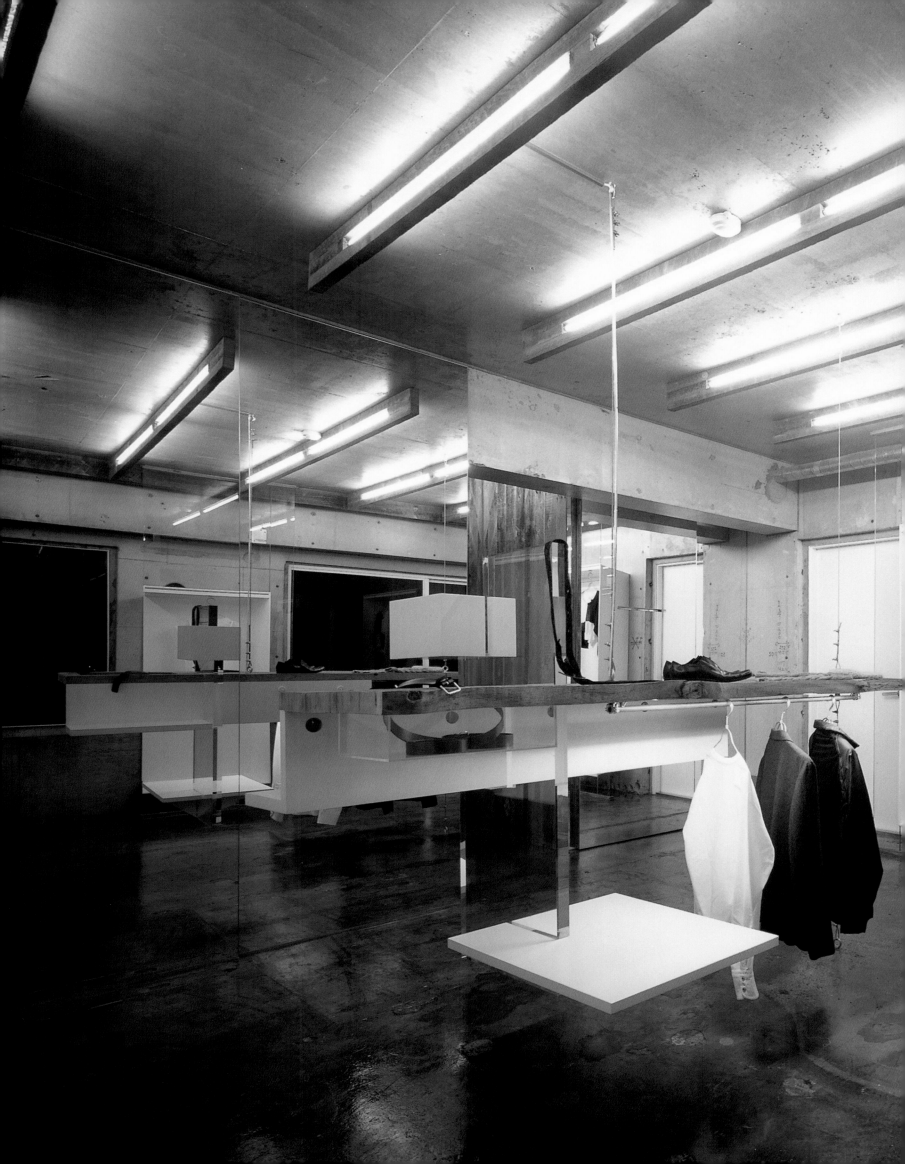

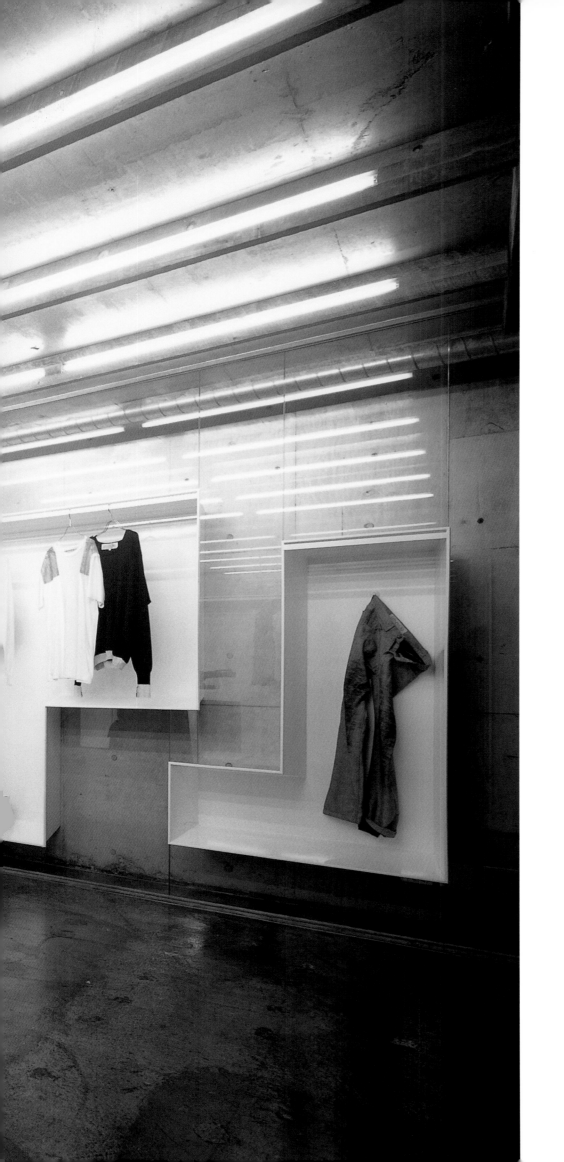

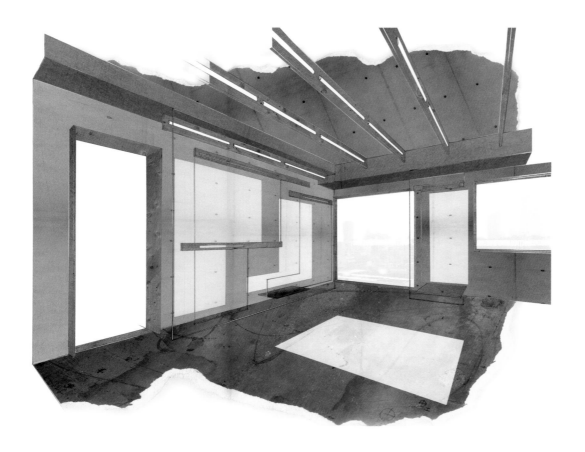

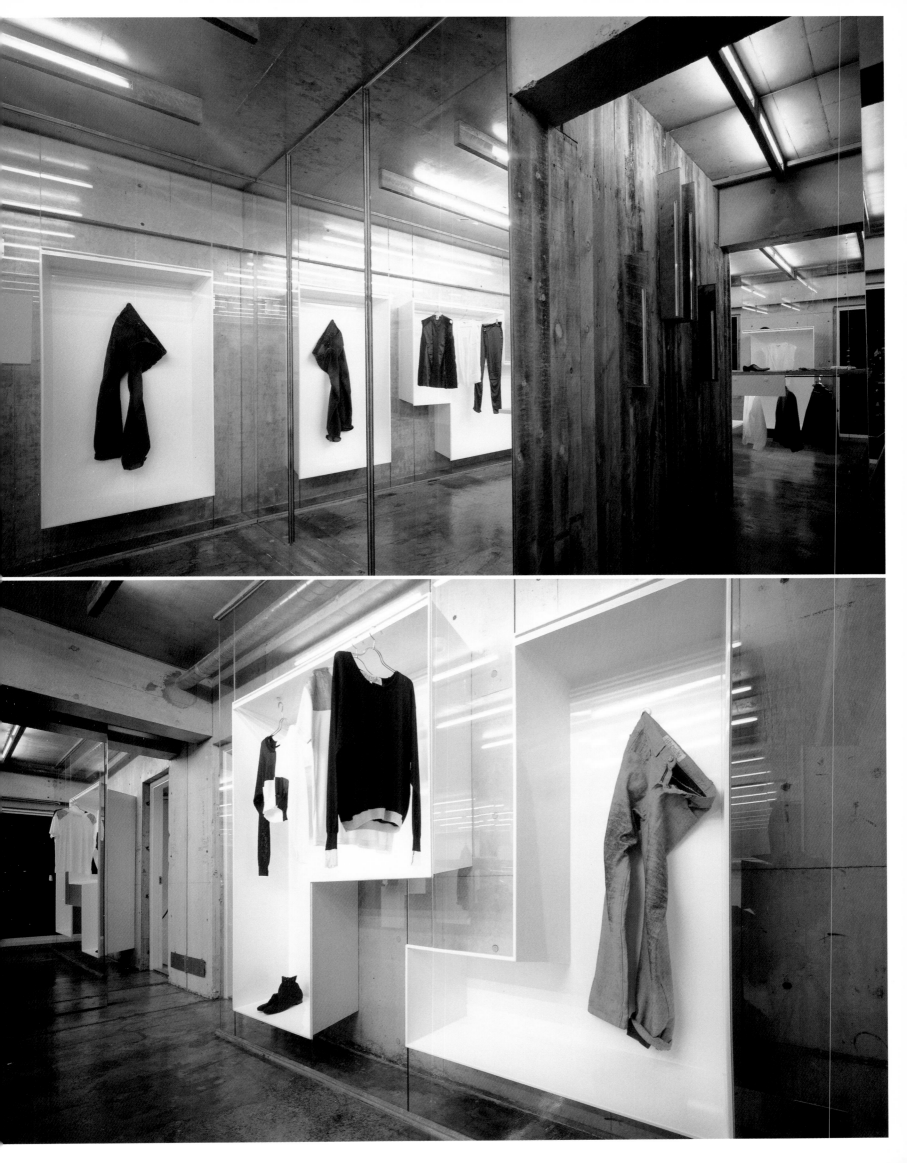

Propeller Integraters, Yoshihiro Kawasaki

ASK Tokyo | 2003
1-5-2 Higashi-Shinbashi, Minato-ku

Die ASK-Akademie der deutschen Firma für Schönheitsprodukte Schwarzkopf beherbergt ein Beratungs- und Schulungszentren für Kunden. Die strategische Lage in dem zentralen Viertel Shiodome und die großen Räumlichkeiten boten sich an, um dort eine Flagship-Academy des Unternehmens zu schaffen. Die Gestaltung vermittelt durch den Einsatz der neusten Materialien und Techniken die Idee von Hightech und einem internationalen Unternehmen; und die Innenräume sind so flexibel, dass sie zu verschiedenen Nutzungszwecken umgestaltet werden können.

The ASK Academy, belonging to Schwarzkopf, the German beauty products manufacturer, consists of a center intended for both training and assessment for customers. Its strategic position in the central neighborhood of Shiodome, coupled with the ample dimensions of the original premises, made it possible to create a comprehensive consultancy. Its design makes use of state-of-the-art materials and techniques to formulate an international, high-tech image, while also allowing great flexibility in the interior spaces, according to their particular purpose.

La academia ASK, de la firma alemana de productos de belleza Schwarzkopf, es un centro de asesoría y capacitación para sus clientes. Su ubicación estratégica dentro de la ciudad, en el céntrico sector de Shiodome, así como la amplitud del local original, permitieron crear un centro de referencia. El diseño plantea una imagen internacional y de alta tecnología mediante materiales y técnicas de última generación, a la vez que permite una amplia flexibilidad de los espacios interiores de acuerdo a su uso.

L'académie ASK, de la société allemande de produits de beauté Schwarzkopf, est un centre de conseil et de formation pour ses clients. Sa situation stratégique dans la ville, en plein cœur du secteur de Shiodome, tout comme ses grandes dimensions, ont permis de créer un centre de référence complet. Son design reflète une image internationale et de technologie de pointe grâce à l'utilisation de matériaux et de techniques de dernière génération. Il permet en même temps une grande flexibilité des espaces intérieurs en accord à leur utilisation.

La scuola per parrucchieri ASK, che fa capo all'azienda tedesca di prodotti per la cura dei capelli Schwarzkopf, offre ai suoi studenti corsi di abilitazione alla professione e consulenza ai professionisti già avviati. La sua posizione strategica, nel distretto di Shiodome, in pieno centro cittadino, così come l'ampiezza del locale originale ne hanno fatto un autentico e completo centro di riferimento. Il suo design proietta un'immagine internazionale e di alta tecnologia, mediante materiali e tecniche all'avanguardia. Al tempo stesso consente un'ampia flessibilità degli spazi interni, consona al loro uso.

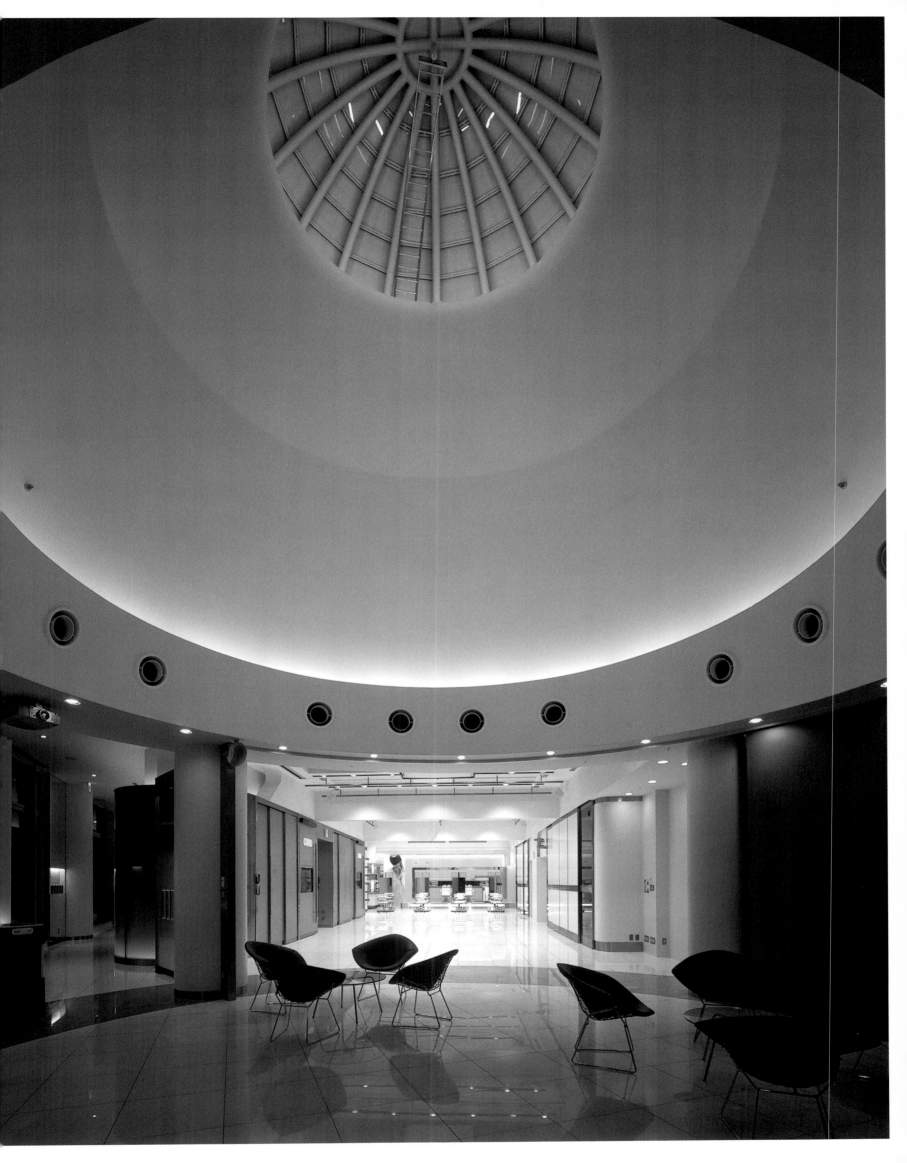

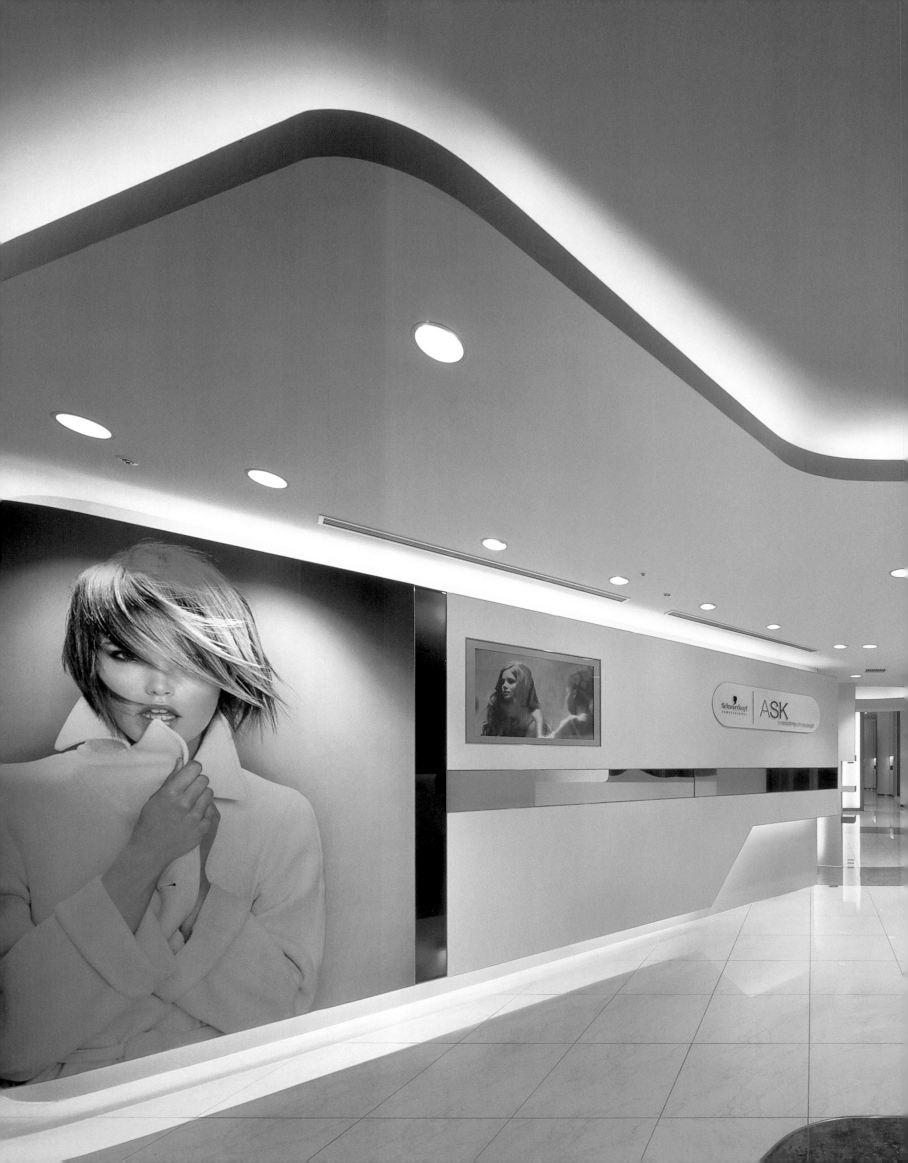

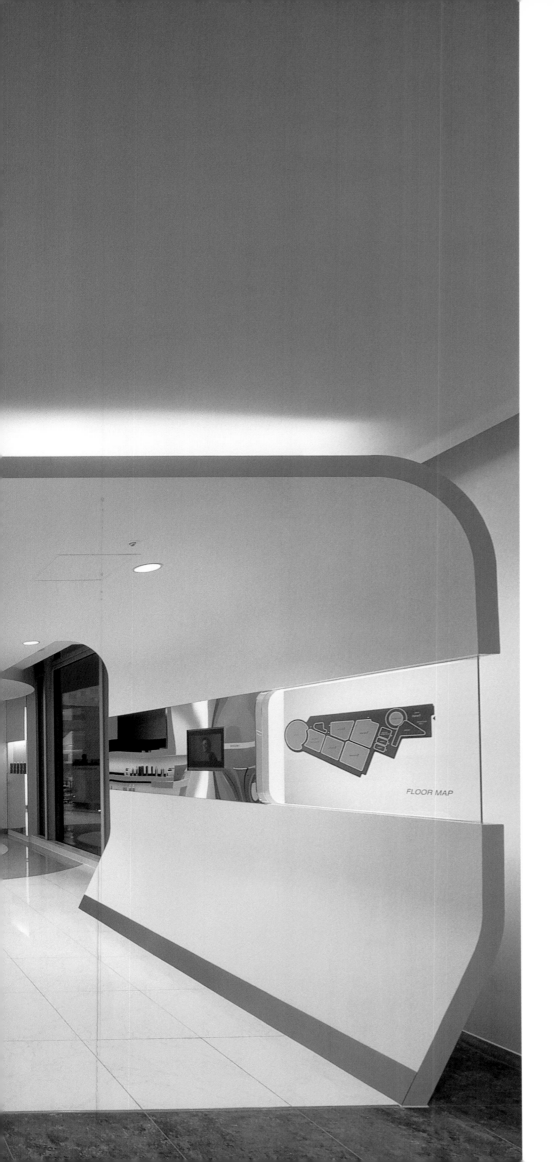

FLOOR MAP

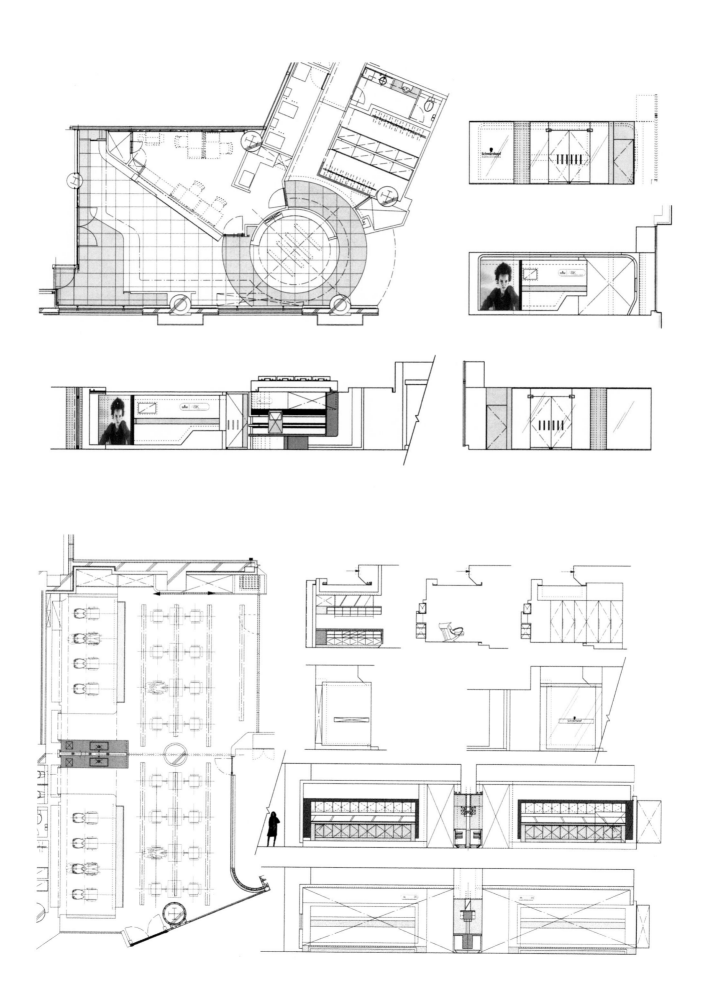

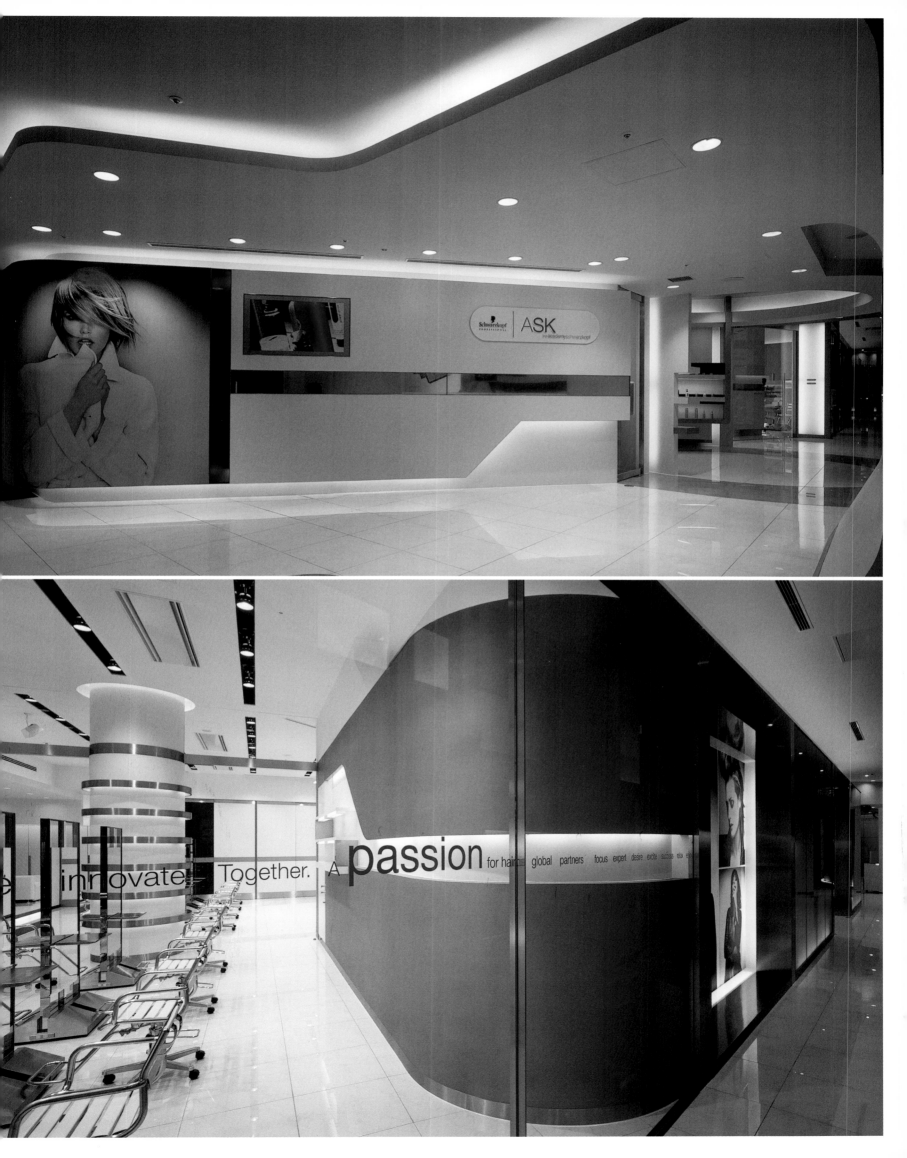

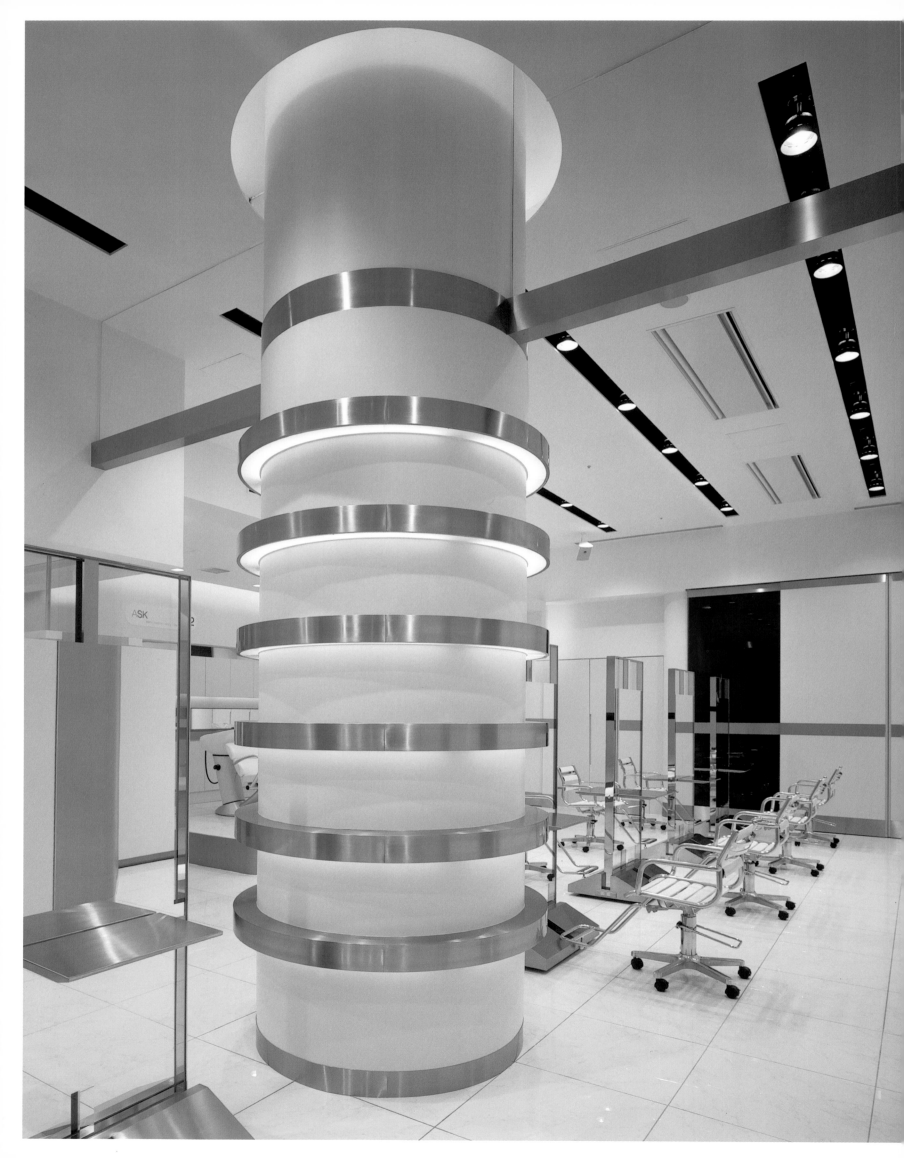

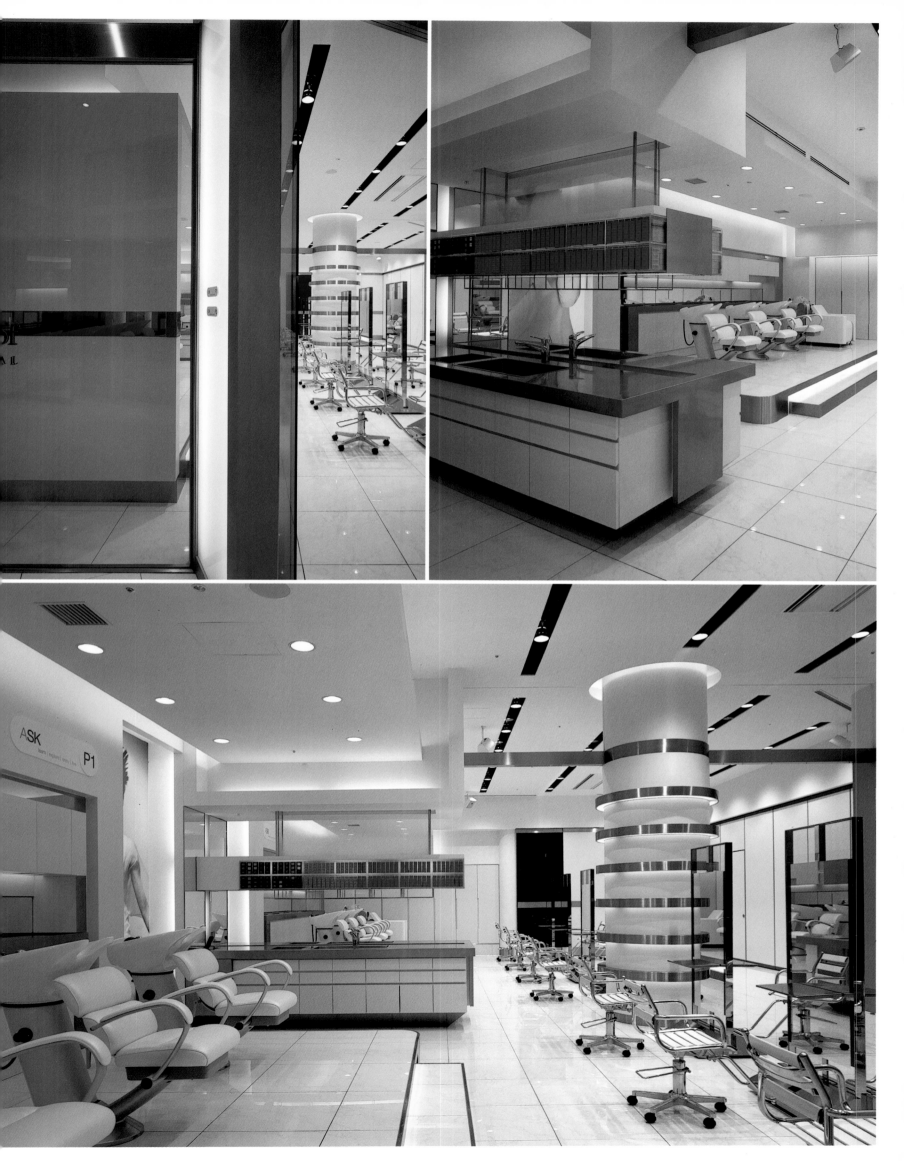

Rei Kawakubo
Comme des Garçons | 2000
5-2-1 Minami Aoyama, Minato-ku

Mit dem neuen Geschäft von Comme de Garçons im eleganten Viertel Aoyama setzt diese Firma auf eine neues Konzept des Geschäftslokals. Statt dem Muster des vordefinierten Corporate Image zu folgen, wie es in den Lokalen der letzten zwanzig oder zehn Jahre der Fall war, wird jetzt jeder Raum an die jeweilige Situation angepasst, so dass sehr vielfältige Gestaltungsmöglichkeiten gegeben sind. Die verzerrten geometrischen Formen, die starken Farben und der schlichte Hintergrund bilden die Grundlagen dieses Projektes.

This new store for Comme des Garçons in the elegant district of Aoyama represents the company's quest for a new concept in shopping premises. Instead of following the pattern of a predefined corporate image, as was the case with their stores ten or twenty years ago, the firm now offers a space that can be adapted to every situation, in which design is expressed through a number of subtle nuances. Distorted geometrical forms, bright colors and an austere backdrop are the key elements of this project.

La nueva tienda para Comme des Garçons, en el elegante distrito de Aoyama, es una apuesta de esta firma por crear un nuevo concepto de local comercial. En lugar de seguir un patrón de imagen corporativa predefinido, como había hecho durante la década anterior, ahora se propone un espacio adaptado a cada situación que refleja los múltiples matices del diseño. Con este fin, emplea formas geométricas distorsionadas, colores vivos y un fondo sobrio como pilares de este proyecto.

Pour la création du nouveau magasin Comme des Garçons, situé à Aoyama, un quartier chic, la firme a misé sur un concept innovant de local commercial. Au lieu de suivre un modèle d'image corporative prédéfini, comme les boutiques de cette marque avaient coutume de faire il y a dix ou vingt ans, on propose aujourd'hui un espace adapté à chaque situation, où le design varie grâce aux nombreuses nuances apportées. Ce sont les formes géométriques déséquilibrées, les couleurs vives et un fond sobre qui sont à l'origine de ce projet.

Il nuovo "concept store" di Comme des Garçons, sito nell'elegante distretto di Aoyama, risponde alla ferma intenzione di questa nota azienda di creare un nuovo concetto di locale commerciale. Anziché seguire un modello predefinito di immagine aziendale, così come accadeva con i suoi negozi venti o dieci anni fa, adesso si propone uno spazio adattato ad ogni situazione, dove il design si esprime sotto le più molteplici forme e sfumature. Le forme geometriche storte, i colori vivi e uno sfondo sobrio sono i punti di base di questo progetto.

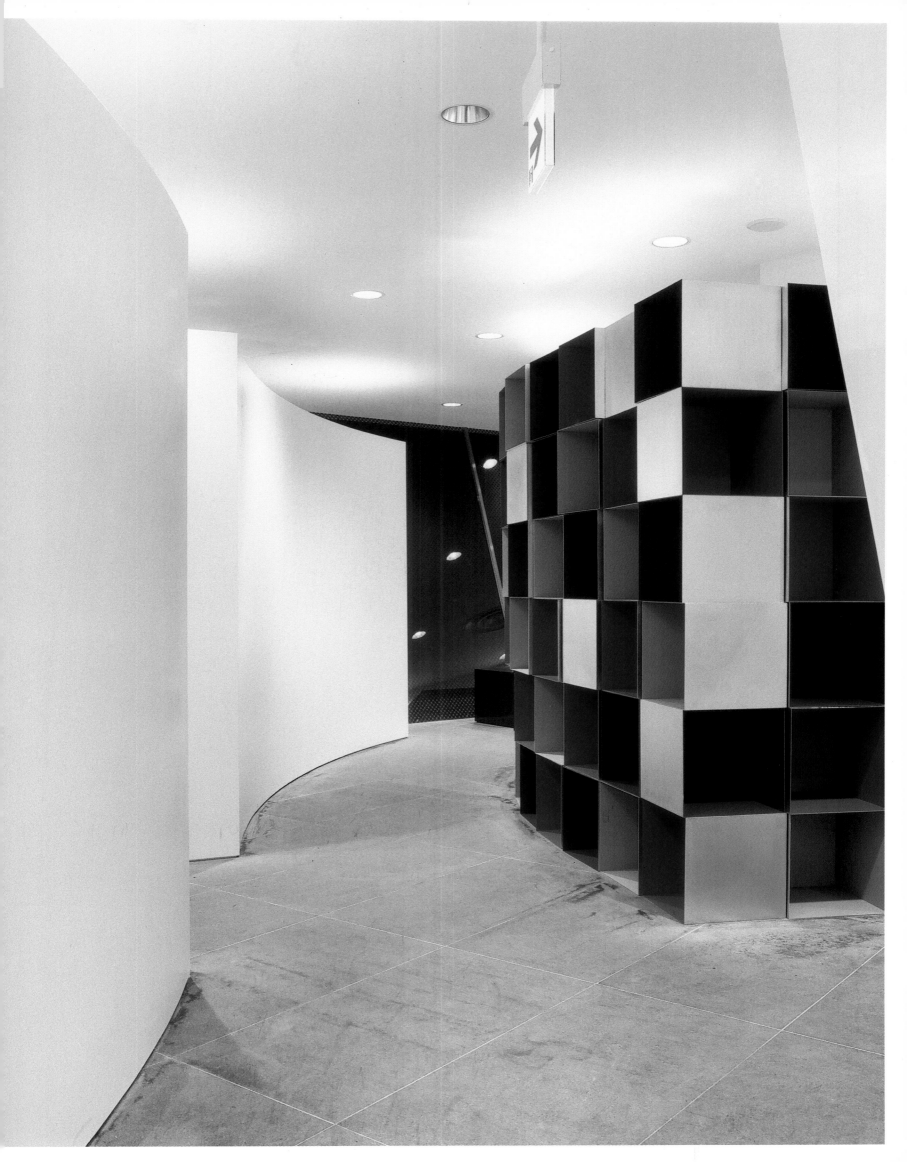

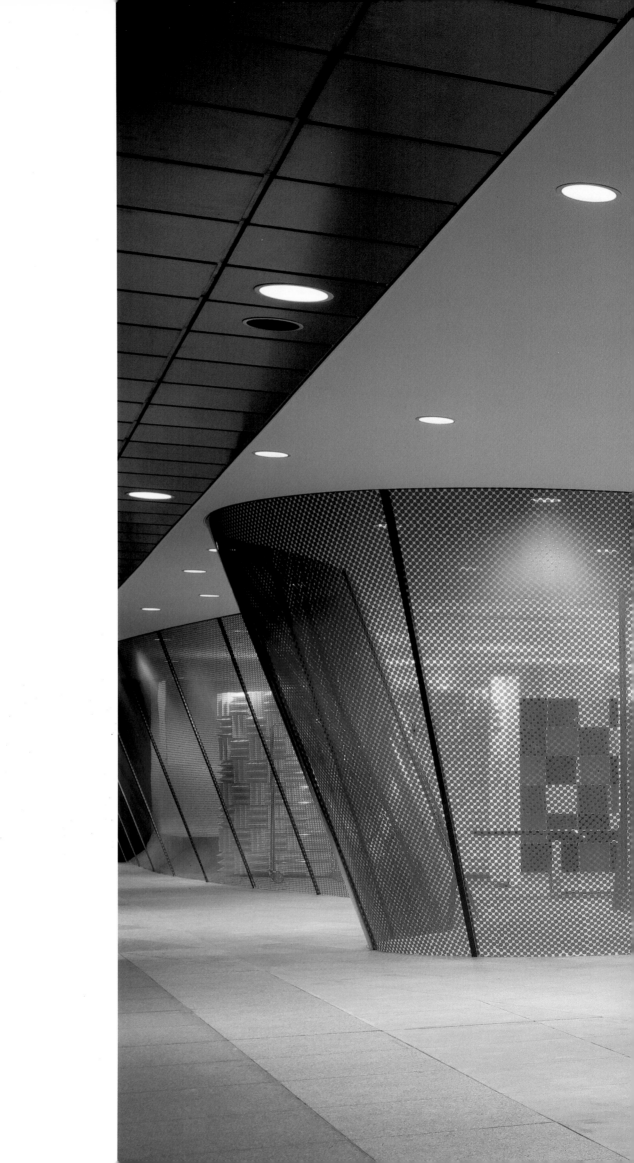

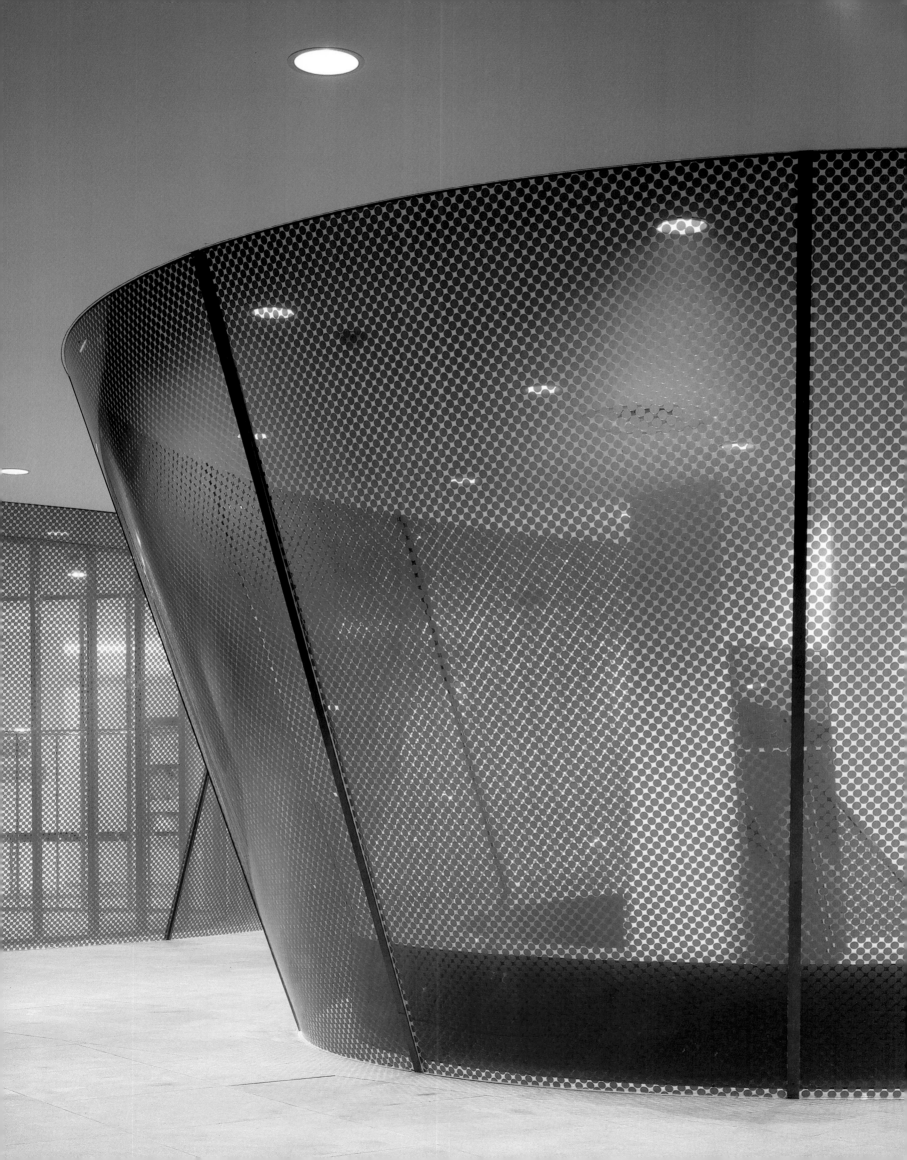

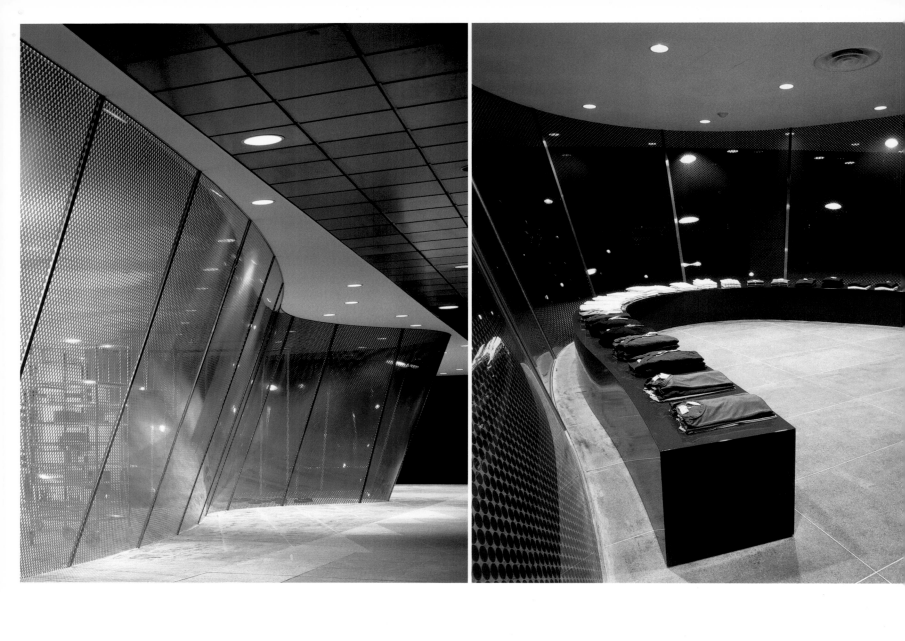

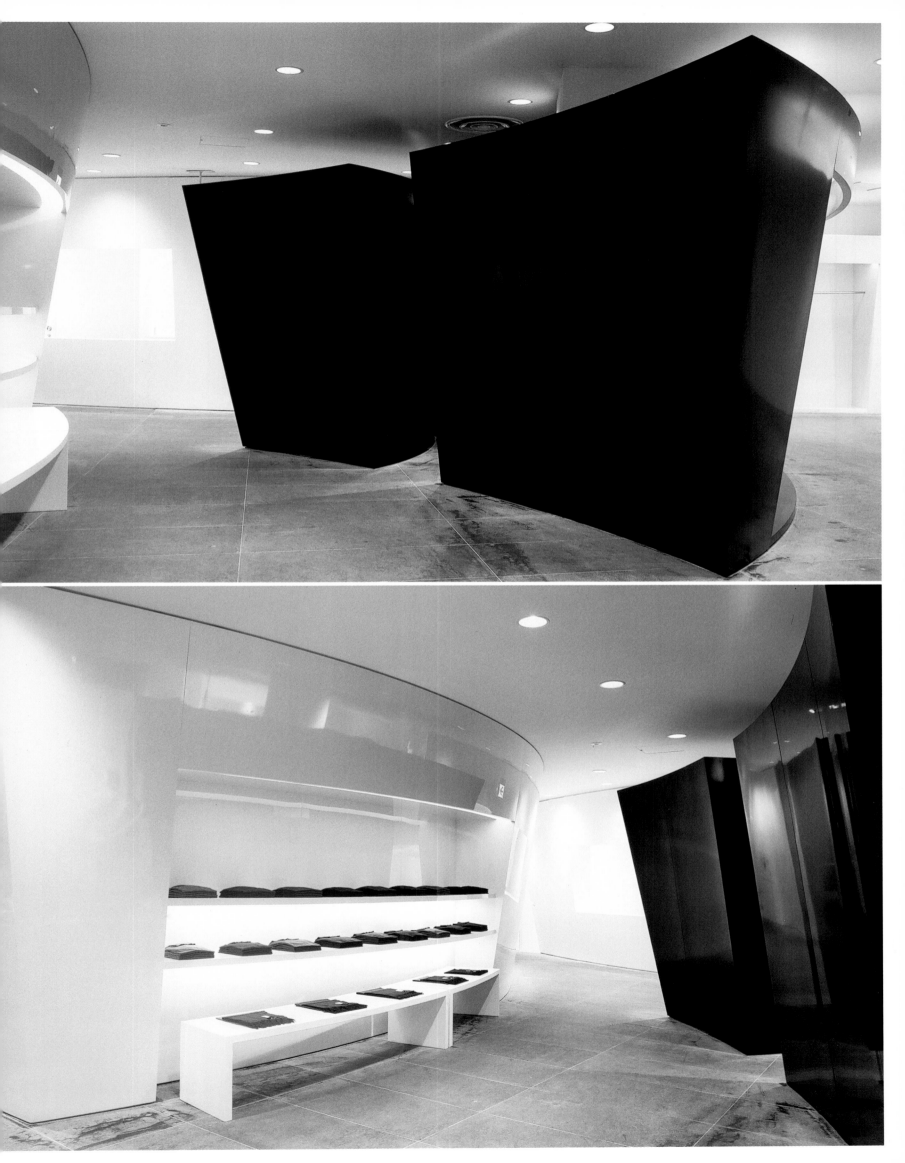

Renzo Piano Building Workshop
Maison Hermès | 2001
4-3-5 Ginza, Chuo-ku

Es sollte ein Gebäude der technologischen Avantgarde entstehen, das gleichzeitig die Begrenzungen des engen Grundstücks überwindet und den traditionellen Charakter des Unternehmens, für das es errichtet wurde, wahrt. Die Verkleidung aus vorgefertigten, 45 x 45 cm großen, eigens für das Gebäude gefertigten Glasbausteinen bildet ein durchgehendes, helles Trennelement zwischen der Ruhe im Inneren und dem geschäftigen Treiben in Ginza, dem berühmtesten Geschäftsviertel von Tokio. Eine gut durchdachte, flexible Subkonstruktion aus Stahlgelenken beugt möglichen Erdbebenschäden vor.

This project aimed to create an avant-garde, hi-tech look while overcoming the limitations of a narrow lot and preserve the traditional touch of the firm that commissioned the building. The cladding, consisting of prefabricated glass blocks measuring 18 x 18 inches specially made for this project, mark a bright, continuous separation between the tranquillity of the interior and the bustle of Ginza, Tokyo's most famous shopping district. A sophisticated and flexible articulated steel system was designed to prevent any damage from possible earthquakes.

El proyecto buscaba crear una imagen de vanguardia tecnológica, resolver las limitaciones de un estrecho solar y mantener el aire tradicional de la firma para la que se construía el edificio. El revestimiento de bloques prefabricados de cristal de 45 x 45 cm, construidos especialmente para esta obra, crea una división continua y luminosa entre la tranquilidad del interior y el bullicio de Ginza, el distrito comercial más famoso de Tokio. Un sofisticado sistema flexible de acero articulado previene posibles daños en caso de terremoto.

Le projet cherchait à donner à la fois une image d'avant-garde technologique, à résoudre les contraintes d'un terrain étroit et à conserver l'image traditionnelle de l'entreprise pour laquelle le bâtiment a été conçu. Pour le revêtement, on a opté pour des blocs préfabriqués en verre de 45 x 45 cm, construits tout spécialement pour les travaux ; ils forment une séparation continue et lumineuse entre la tranquillité de l'intérieur et le bouillonnement du quartier de Ginza, la plus célèbre zone commerciale de Tokyo. Un système d'acier articulé, sophistiqué et flexible, prévient des dommages que pourraient occasionner d'éventuels tremblements de terre.

L'idea di base del progetto era creare un'immagine di avanguardia tecnologica, risolvere le limitazioni di un terreno alquanto ridotto mantenendo allo stesso tempo l'aspetto tradizionale dell'azienda committente, la maison francese Hermès. Il rivestimento della facciata, in mattoni in vetro di 45 x 45cms, realizzati appositamente per quest'opera, costituisce una divisione continua e luminosa tra la tranquillità degli interni e il frastuono di Ginza, il distretto commerciale più famoso di Tokyo. Un sofisticato sistema flessibile di acciaio articolato previene eventuali danni in caso di terremoti.

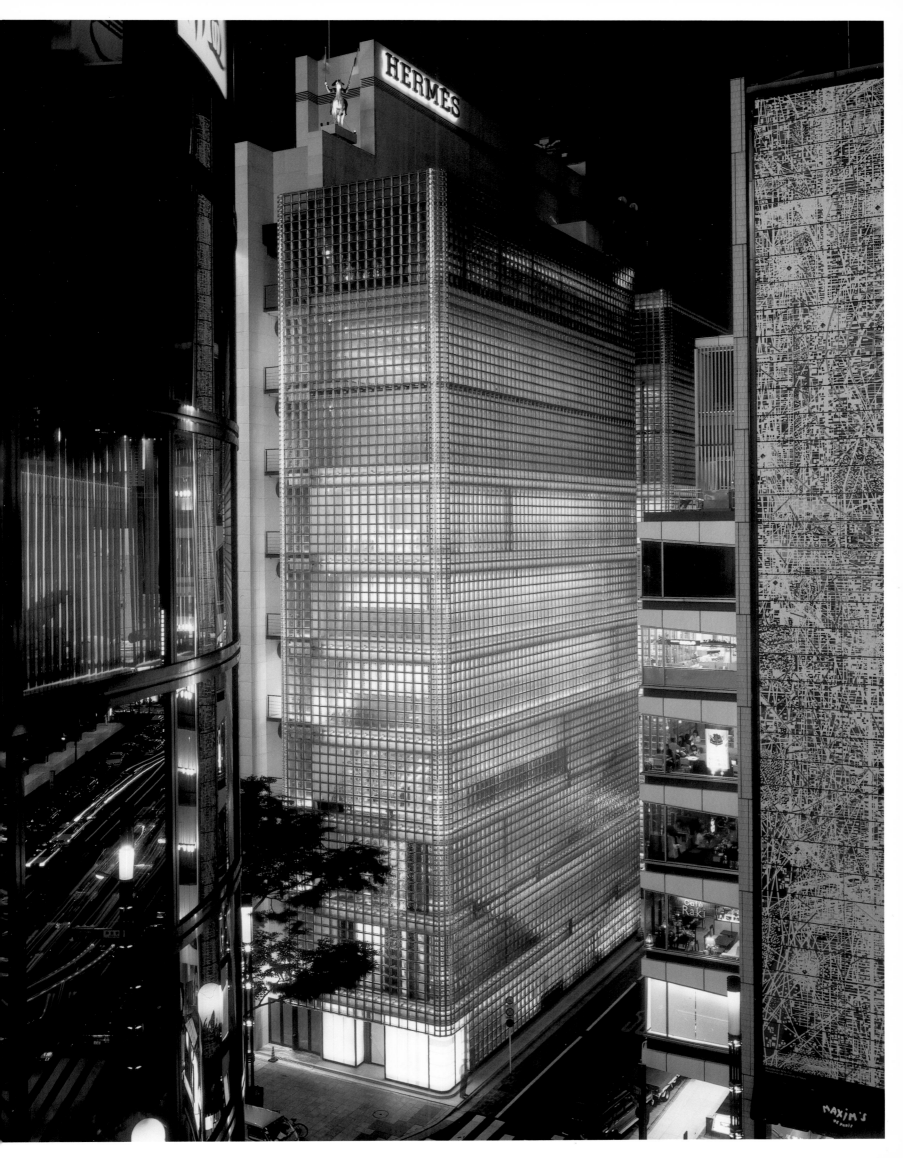

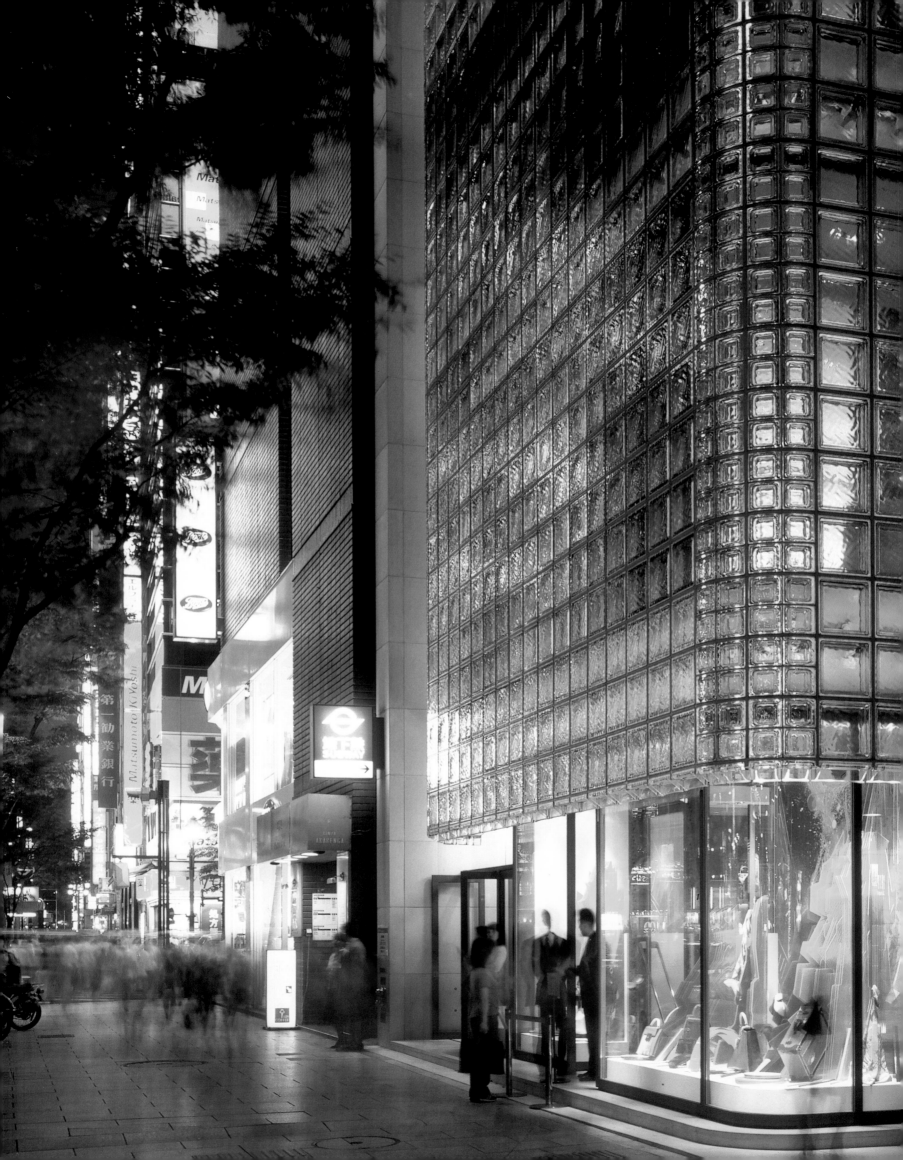

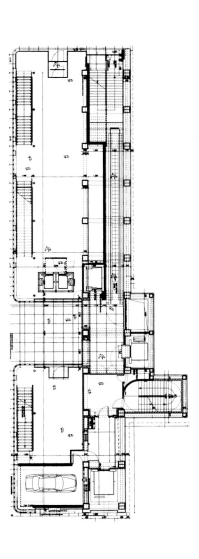

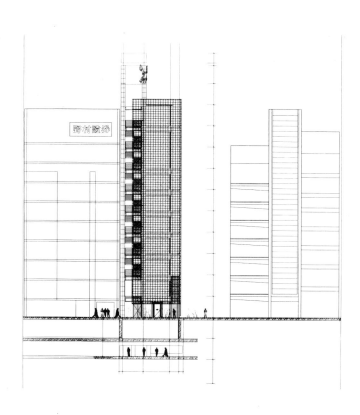

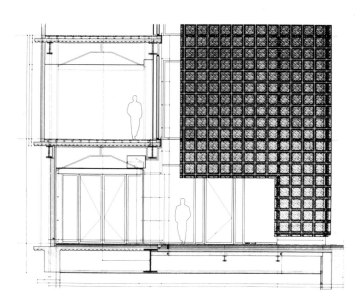

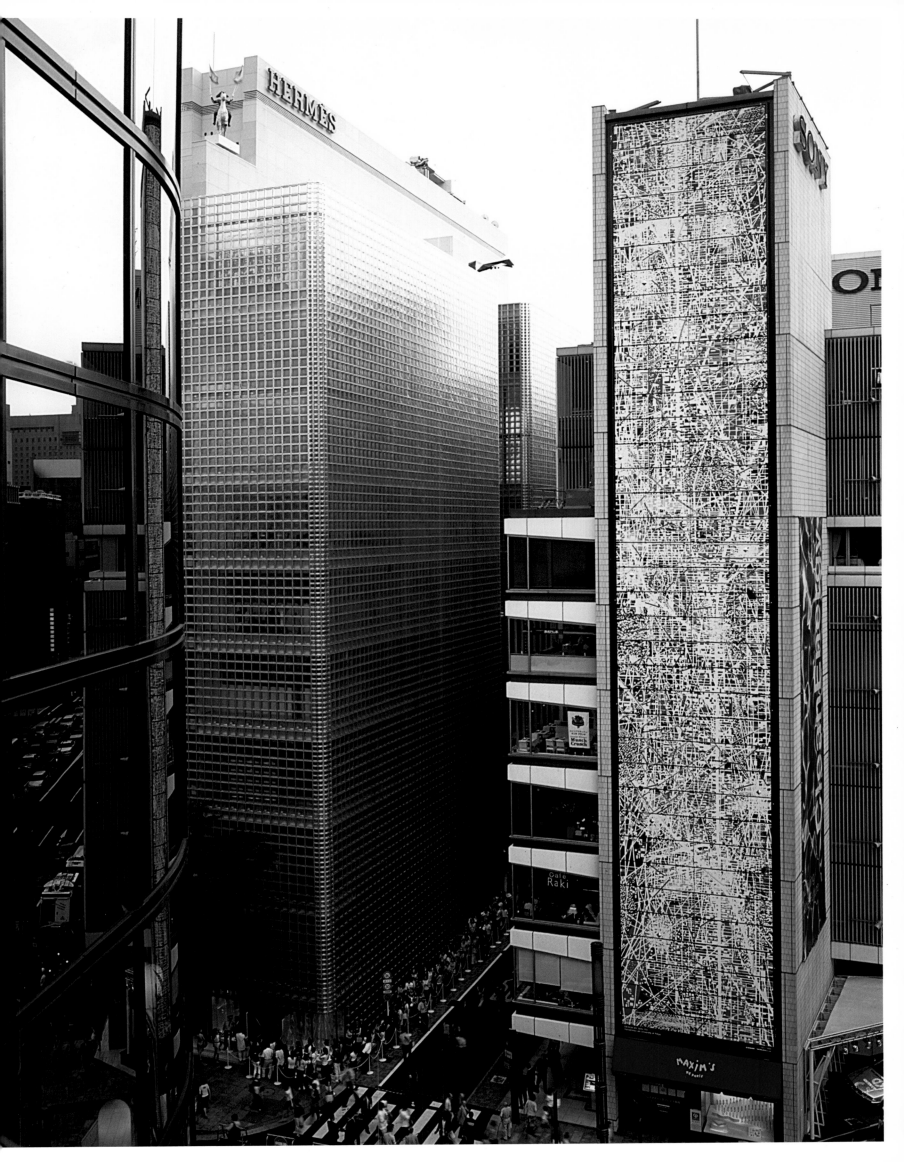

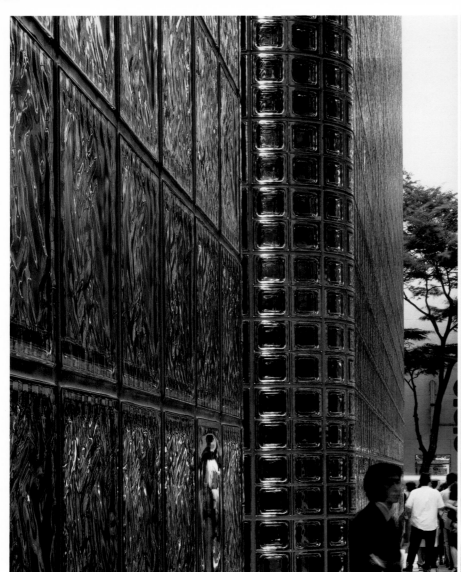
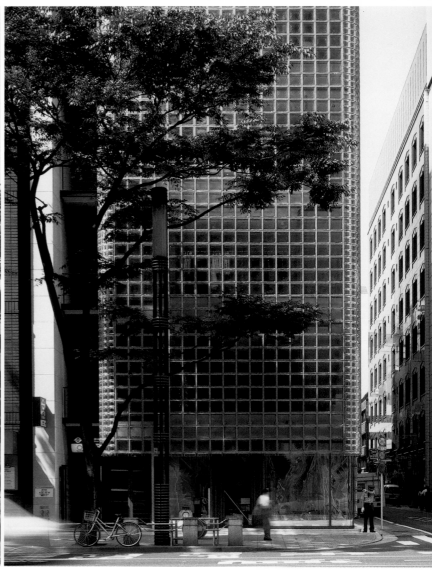

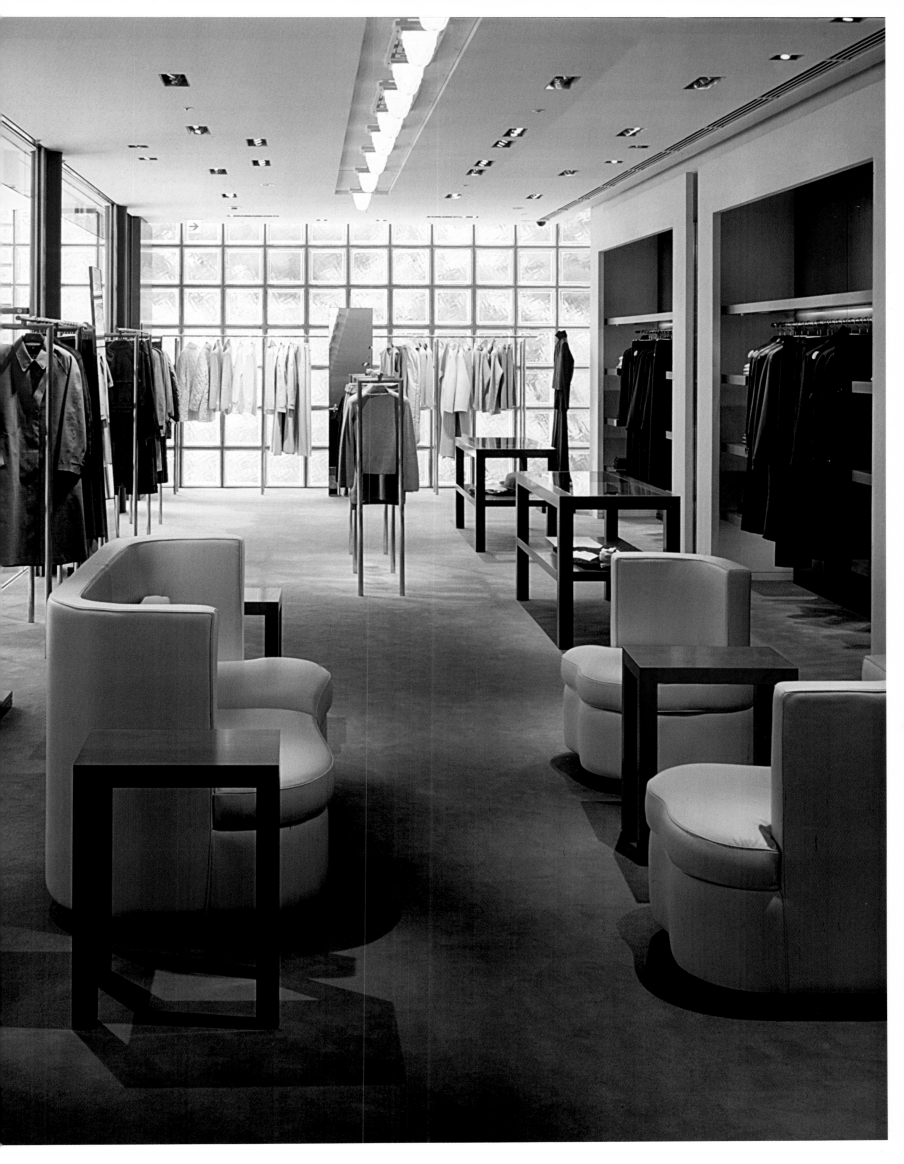

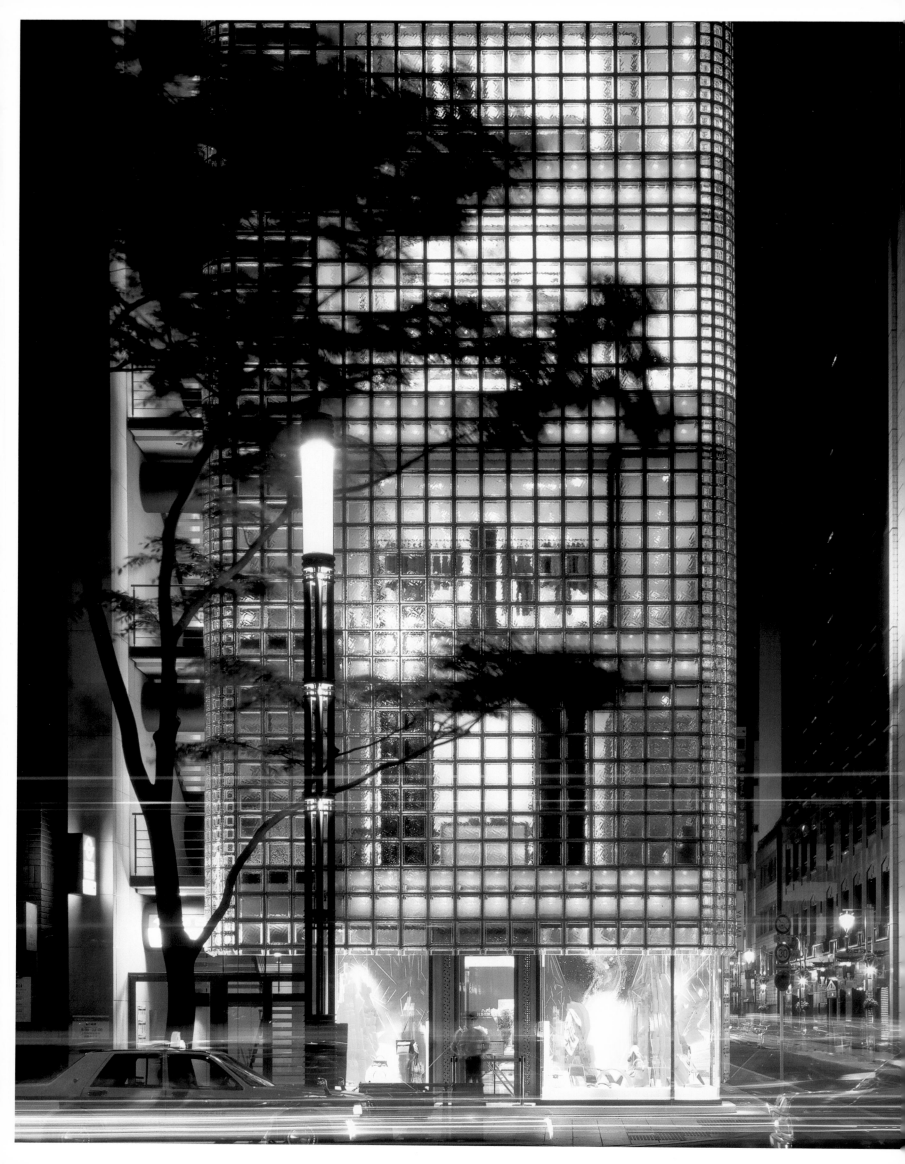

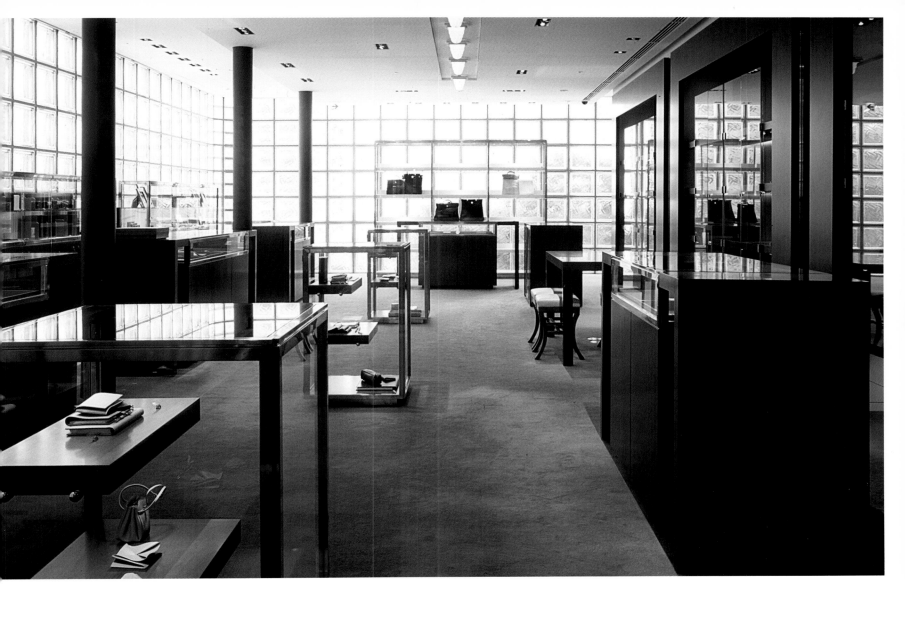

Ron Arad Associates

Y's Store | 2003
Roppongi Keyakizaka-Dori, 6-12-4 Roppongi, Minato-ku

In den Originalräumen dieses Lokals im Erdgeschoss eines neuen Gebäudes in der Zone Roppongi Hills befanden sich drei große Säulen, die den Raum teilten. Ausgangspunkt der Planung war es, eine Strategie zu finden, um die Säulen zu verbergen und einen Eindruck von Leichtigkeit und Bewegung zu schaffen. Die Säulen wurden mit Streifen umwickelt, die als Führungen zum Aufhängen von Kleidung, Regalen oder Skulpturen in Bewegung dienen.

The New Meguro Hotel, the original building used for this project, was put up 35 years ago – a long time in a city like Tokyo, which has been devastated by numerous natural disasters. The surrounding area had become somewhat rundown, but when it was redeveloped the recovery of this distinctive building became a necessity. The project conserved its original character but introduced modern touches in an attempt to give this hotel a homely feel.

El amplio espacio original de este local, ubicado en la planta baja de uno de los nuevos edificios de la zona de Roppongi Hills, incluía tres grandes columnas que fraccionaban el espacio. El punto de partida del diseño del proyecto consistía en establecer una estrategia para disimular las columnas y, al mismo tiempo, crear una sensación de ligereza y de movimiento. Para ello, se envolvieron las columnas con bandas giratorias que sirven de guías para colgar ropa, estanterías y esculturas en movimiento.

Ce local, situé au rez-de-chaussée d'un des nouveaux bâtiments de la zone de Roppongi Hills, était à l'origine un vaste espace divisé par trois grandes colonnes. Pour son nouveau design, on a préféré dissimuler ces colonnes tout en créant une sensation de légèreté et de mouvement. Les colonnes ont ainsi été entourées par des bandes à usages multiples ; on peut par exemple y voir accrochés ou suspendus des vêtements, des étagères ou des sculptures en mouvement.

Per lo store giapponese di Yohji Yamamoto, situato nella zona dello shopping di Roppongi Hills, lo studio inglese che fa capo all'eclettico designer israeliano Ron Arad ha ideato una vorticosa messa in scena che ruota attorno alle tre grandi colonne che dividono lo spazio del locale. Il punto di partenza del progetto era infatti ideare una soluzione che coprisse queste colonne e creasse al tempo stesso una sensazione di leggerezza e movimento. Così, le colonne, sono state avvolte da cerchi metallici grigi; da esse partono inoltre altre fasce e supporti metallici che servono da scaffali o da appendiabiti per i capi in esposizione.

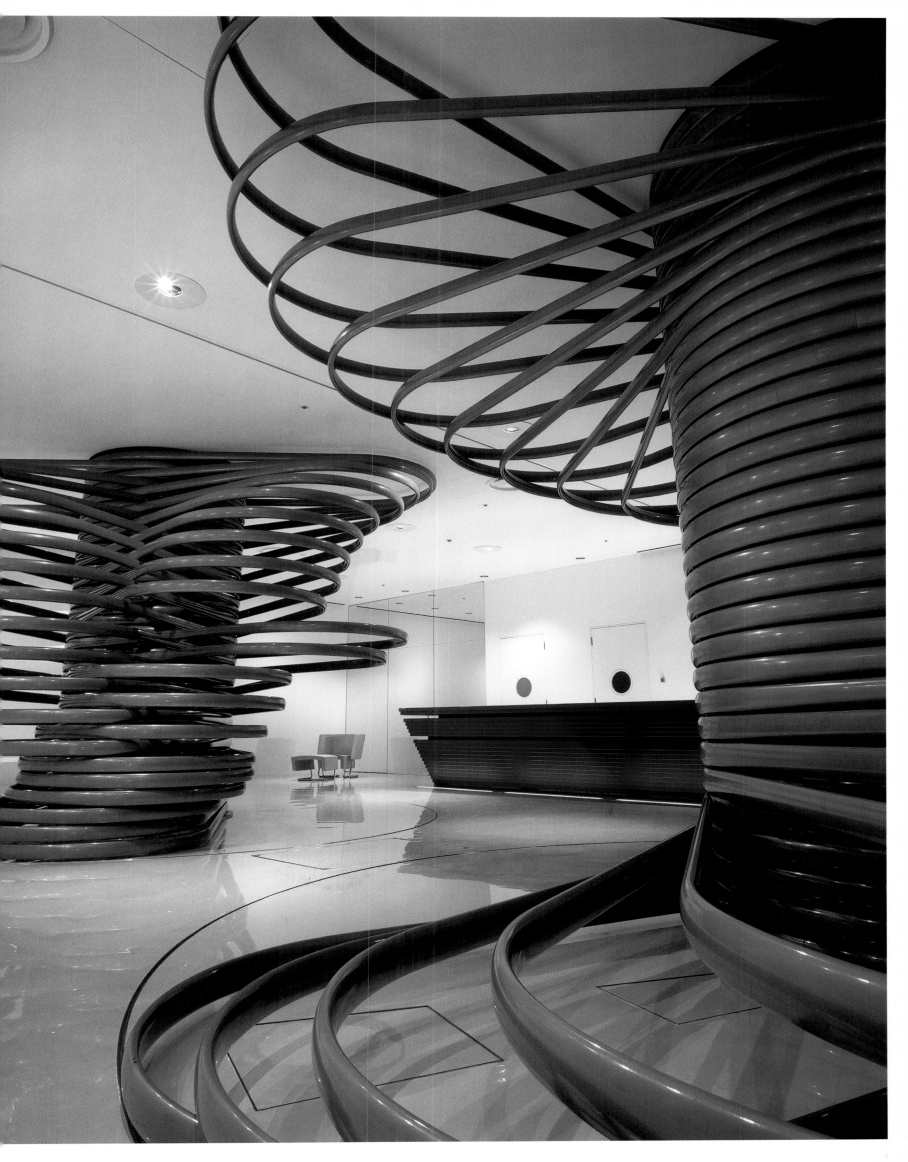

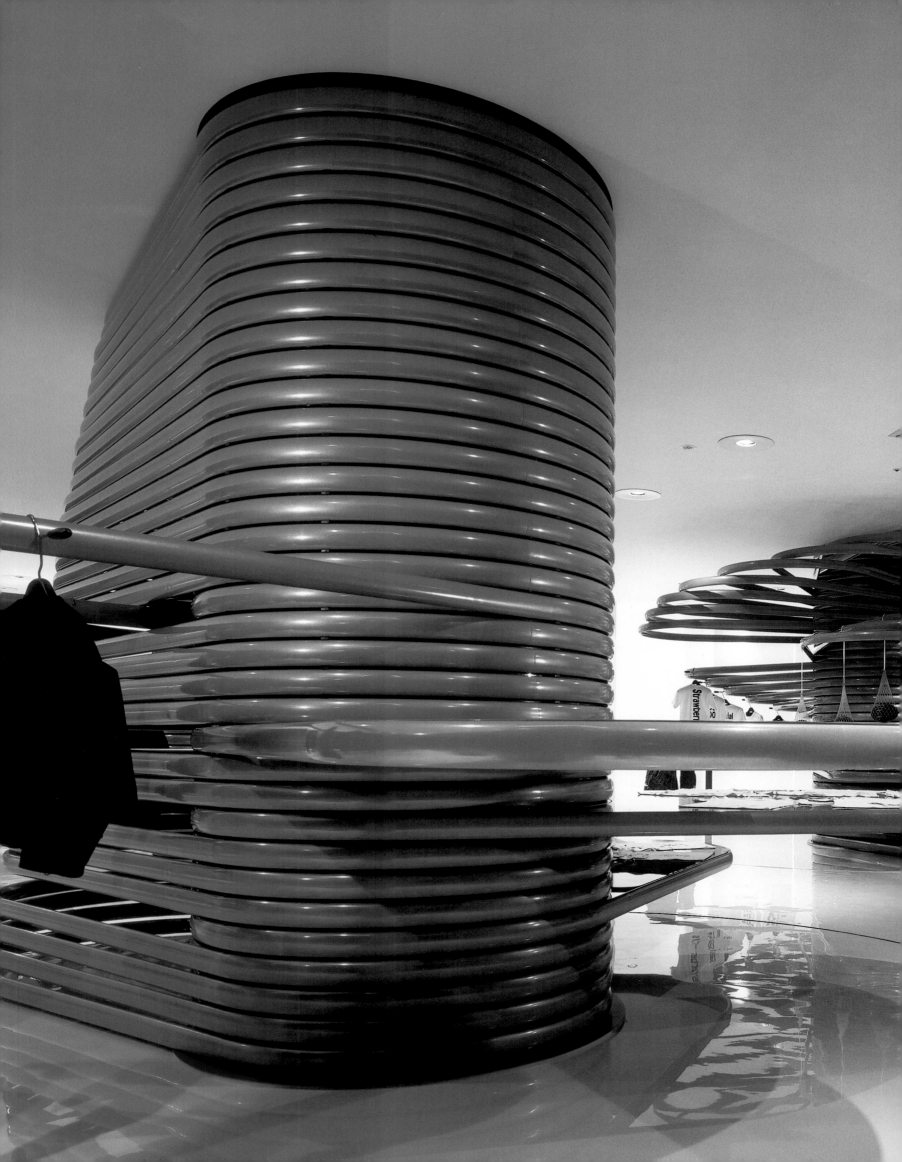

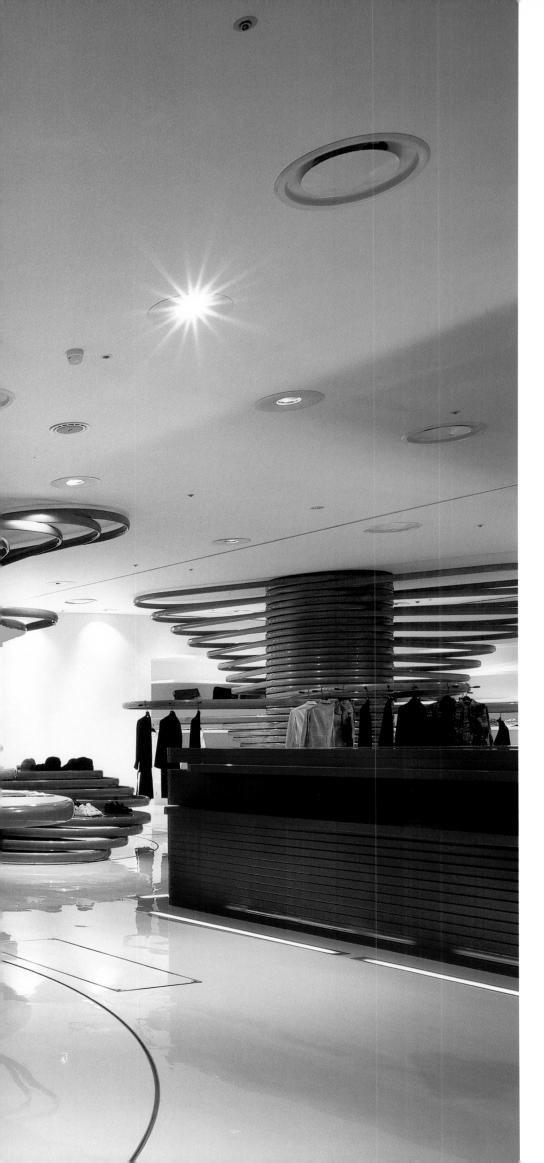

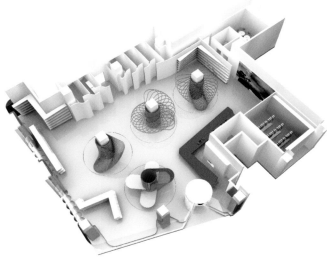

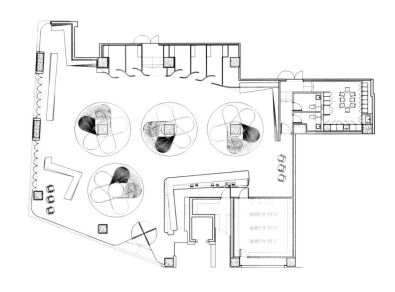

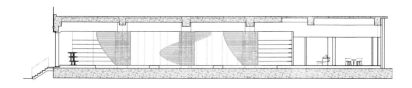

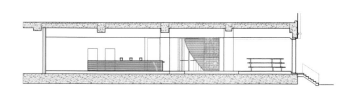

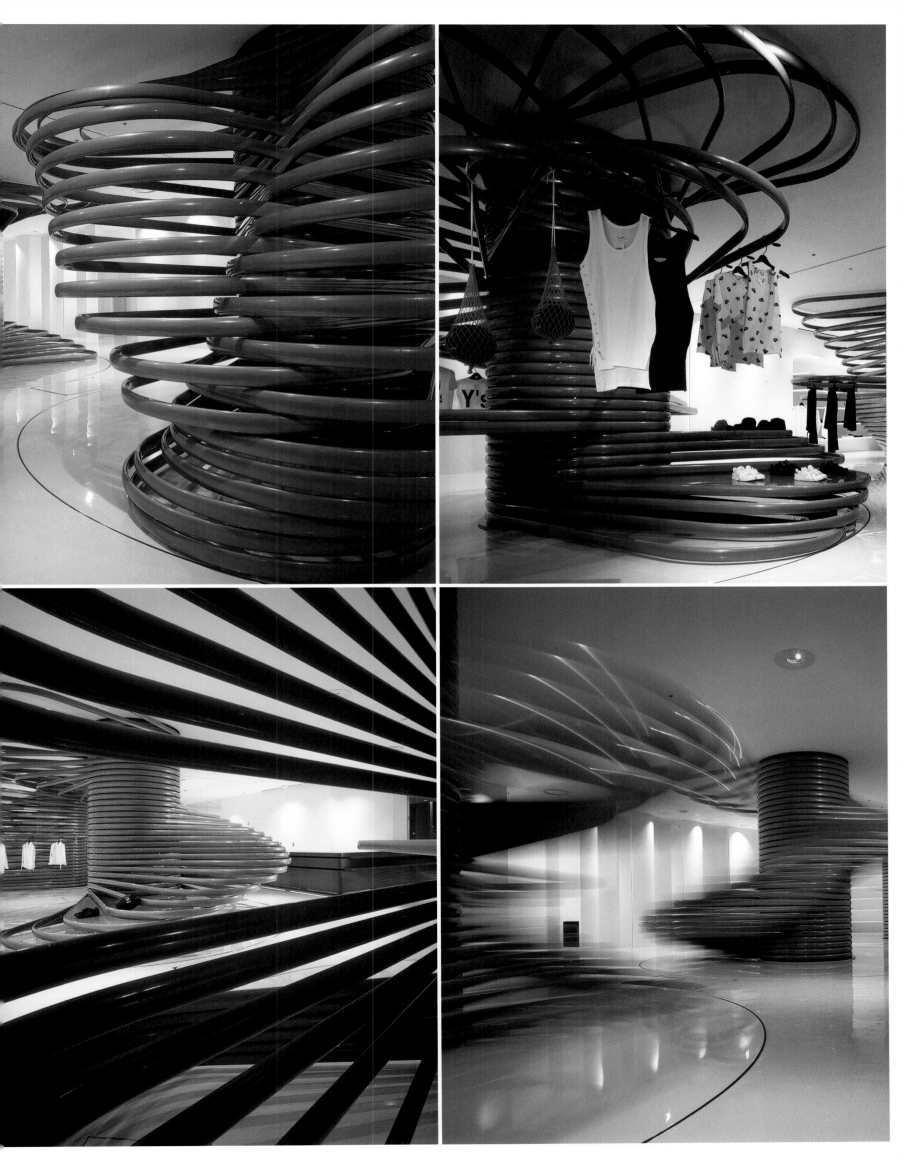

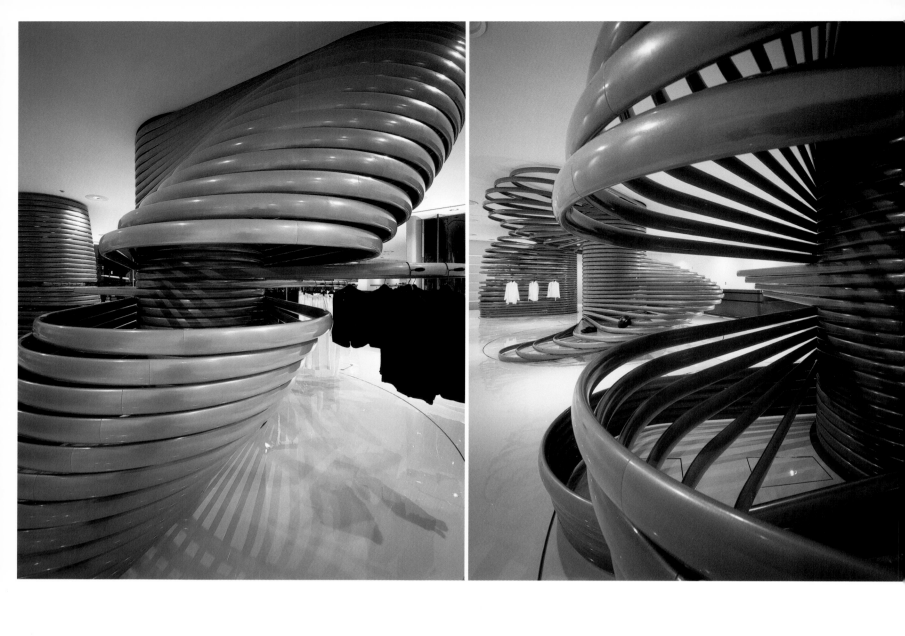

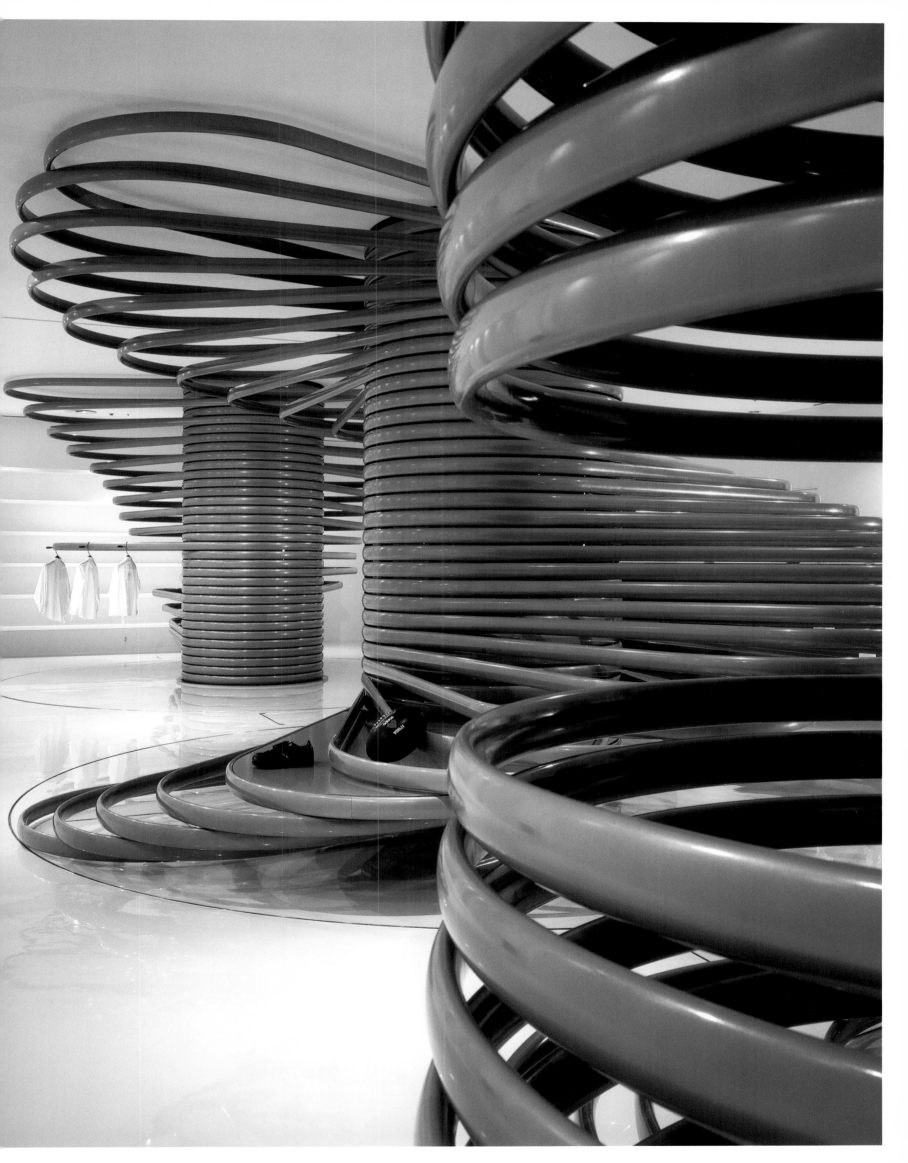

Tomoyuki Sakakida
Hair Salon Musee | 2003
Takanashi Building 1F, 2-13-10 Sakae-cho, Odawara-shi

Dieser Friseursalon befindet sich in einer Geschäftszone von Odawara, einem Viertel am Stadtrand von Tokio. Der enge Zugang und die nur 3 Meter breite, schmale Fassade stellten eine Herausforderung an die Planer dar. Man versuchte, die Tiefe des Lokals möglichst auszunutzen, indem man die Perspektive nach innen unterstrich und durch glänzende Oberflächen und Kurvenlinien eine Kontinuität schuf. Die Raumteiler aus lichtdurchlässigem Material und eine sparsame Möblierung lassen das Innere weiter wirken.

This hairdresser's is situated in the Odawara shopping district, on the outskirts of Tokyo. The narrowness of the access and front façade (a mere 10 ft wide) posed a significant design challenge. The project sought to take the fullest possible advantage of the space, emphasizing the interior perspective and continuity by means of gleaming surfaces and curved lines. The translucent glass partitions and furniture reduced to the basic essentials make the interior look bigger.

Esta peluquería se encuentra en una zona comercial de Odawara, un distrito de la zona periférica de Tokio. Las estrechas proporciones del acceso y la fachada frontal, de tan sólo tres metros de ancho, planteaban un reto importante de diseño. El proyecto pretende sacar el mayor partido a la profundidad del local enfatizando la perspectiva interior y la continuidad por medio de superficies brillantes y líneas curvas. Asimismo, las divisiones de cristal translúcido y un mobiliario esencial logran destacar la amplitud interior del local.

Ce salon de coiffure se trouve dans une zone commerciale de Odawara, un quartier de la banlieue de Tokyo. Les dimensions étroites de l'accès et de la façade frontale, seulement 3 mètres de large, sont les principaux critères qui ont déterminé les objectifs de design. Le projet devait également tirer le plus grand parti de la profondeur du local en mettant en valeur la perspective intérieure et la continuité grâce à des surfaces brillantes et des lignes courbes. Les séparations en verre translucide et un mobilier basique font ressortir le vaste espace intérieur.

Questo salone parrucchiere si trova in una zona commerciale di Odawara, un quartiere della periferia di Tokyo. Le strette proporzioni dell'ingresso e della facciata frontale, larga soli 3 metri, hanno costituito un'importante sfida per la realizzazione del progetto.
La finalità principale di quest'ultimo è stata sfruttare al massimo la profondità del locale enfatizzando la prospettiva interna e la continuità mediante superfici brillanti e linee curve. Le divisioni in vetro traslucido e dei mobili dalle linee essenziali mettono in risalto l'ampiezza degli interni.

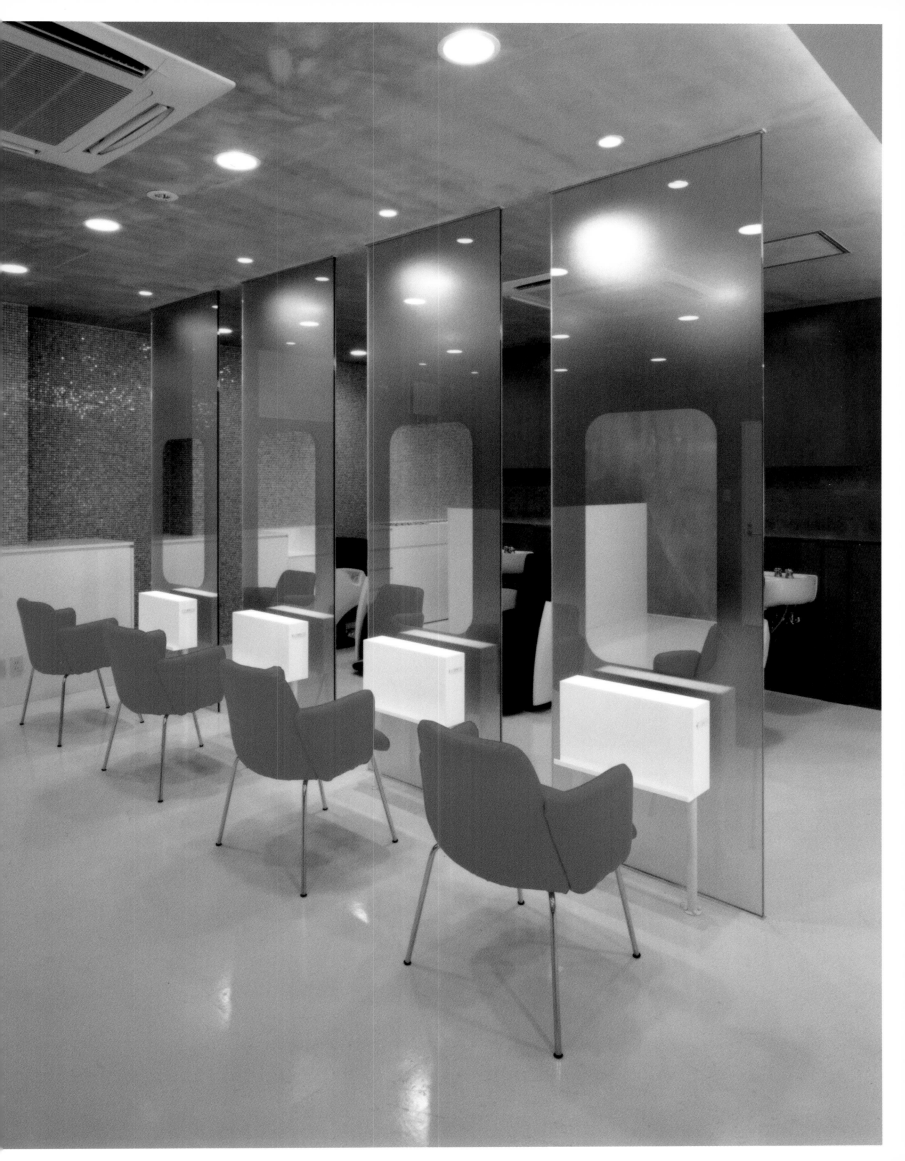

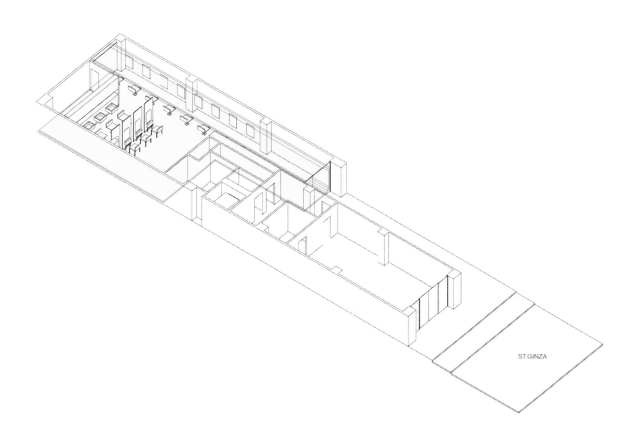

ST.GINZA

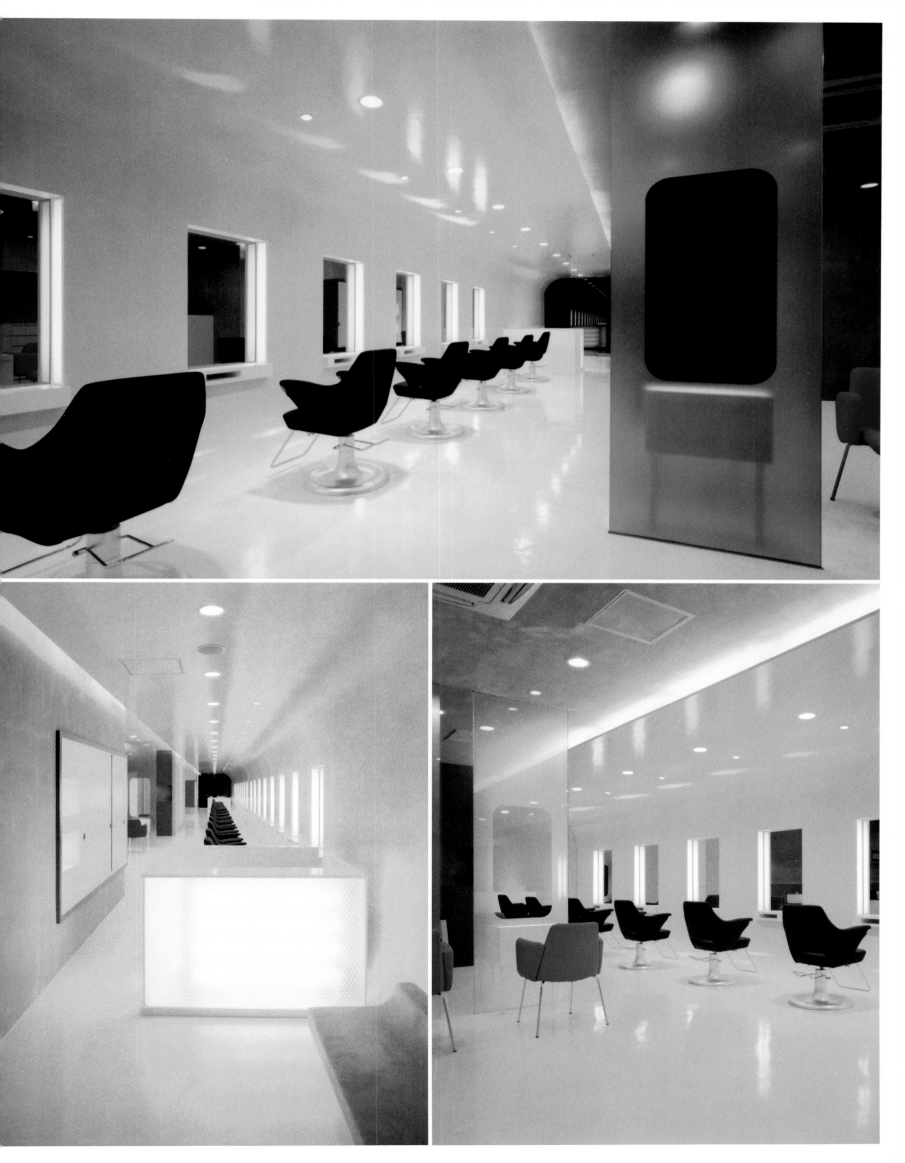

Torafu Architects
Spinning Objects | 2004
Tokyo Matsushima Showroom, 1-23-1 Tenjin-cho, Fuchu-shi

Die größte Herausforderung bei der Planung dieses Ausstellungssaals bestand darin, einen anziehenden und flexiblen Raum mit starkem Charakter zur Ausstellung von Hotelobjekten zu schaffen. Die Ausstellung wird basierend auf drehbaren Objekten organisiert, die als Plattform für die Objekte und gleichzeitig als skulpturelle Elemente dienen, die die Aufmerksamkeit der Besucher erregen. Der Kontrast zwischen dem schwarzen Hintergrund des Raumes und den weißen Objekten unterstreicht die Dramatik der Ausstellungsgegenstände.

The main design challenge posed by this project for a showroom was the creation of an attractive, flexible space with a compelling visual image suited to the display of objects typically found in hotels. The display is organized around a series of spinning objects, which serve as a platform for the exhibits while also being striking sculptural elements in their own right. The theatricality is enhanced by the contrast between the black background of the surroundings and the whiteness of the objects.

El principal reto en el diseño de este proyecto para una sala de exposiciones consistía en crear un espacio atractivo, flexible y con una imagen potente para una exhibición de objetos de hotel. La muestra se organiza a partir de objetos giratorios que sirven como plataforma para los objetos y, al mismo tiempo, como elementos escultóricos atractivos para el visitante. El contraste entre el fondo negro del local y el blanco de los objetos enfatiza el dramatismo de estas piezas.

L'objectif principal pour concevoir le design de cette salle d'exposition était d'arriver à créer un espace séduisant, flexible et possédant une image puissante pour exposer des objets d'hôtel. La présentation est organisée à partir d'objets qui tournent sur une plate-forme ; les éléments présentés sont sculpturaux et attirants pour le visiteur. Le contraste entre le fond noir du local et le blanc des objets souligne la beauté de ces pièces.

La sfida principale di questo progetto di design per una sala di esposizioni consisteva nel riuscire a creare uno spazio attraente, flessibile e dotato di un forte impatto visivo in occasione di una mostra di alcuni oggetti d'albergo. La mostra si organizza a partire da supporti girevoli, simili al tornio di un vasaio, che servono da piattaforma dove poggiare gli oggetti esposti e che costituiscono di per sé un elemento scultoreo che attira l'attenzione dei visitatori. Il contrasto tra il nero del pavimento e del soffitto e il bianco delle pareti e degli oggetti girevoli mette in risalto i pezzi in esposizione.

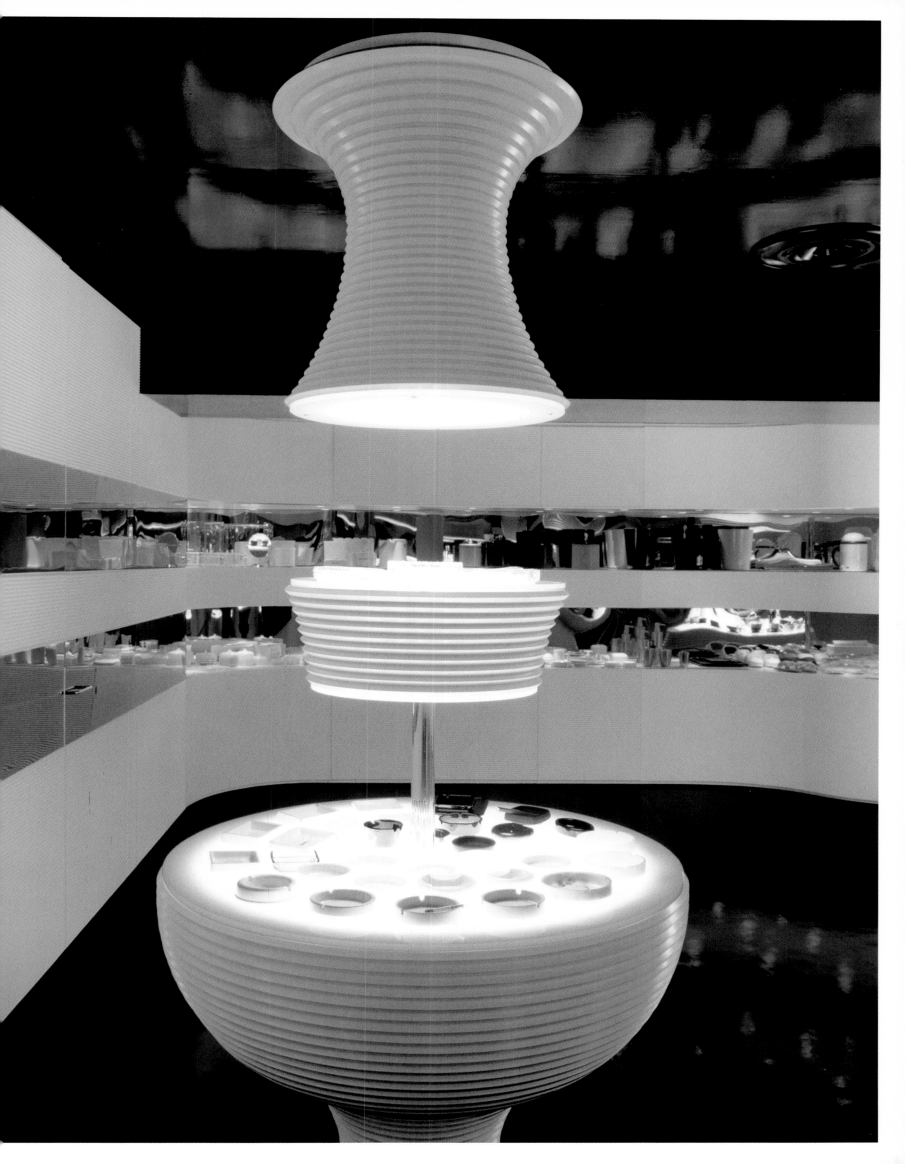

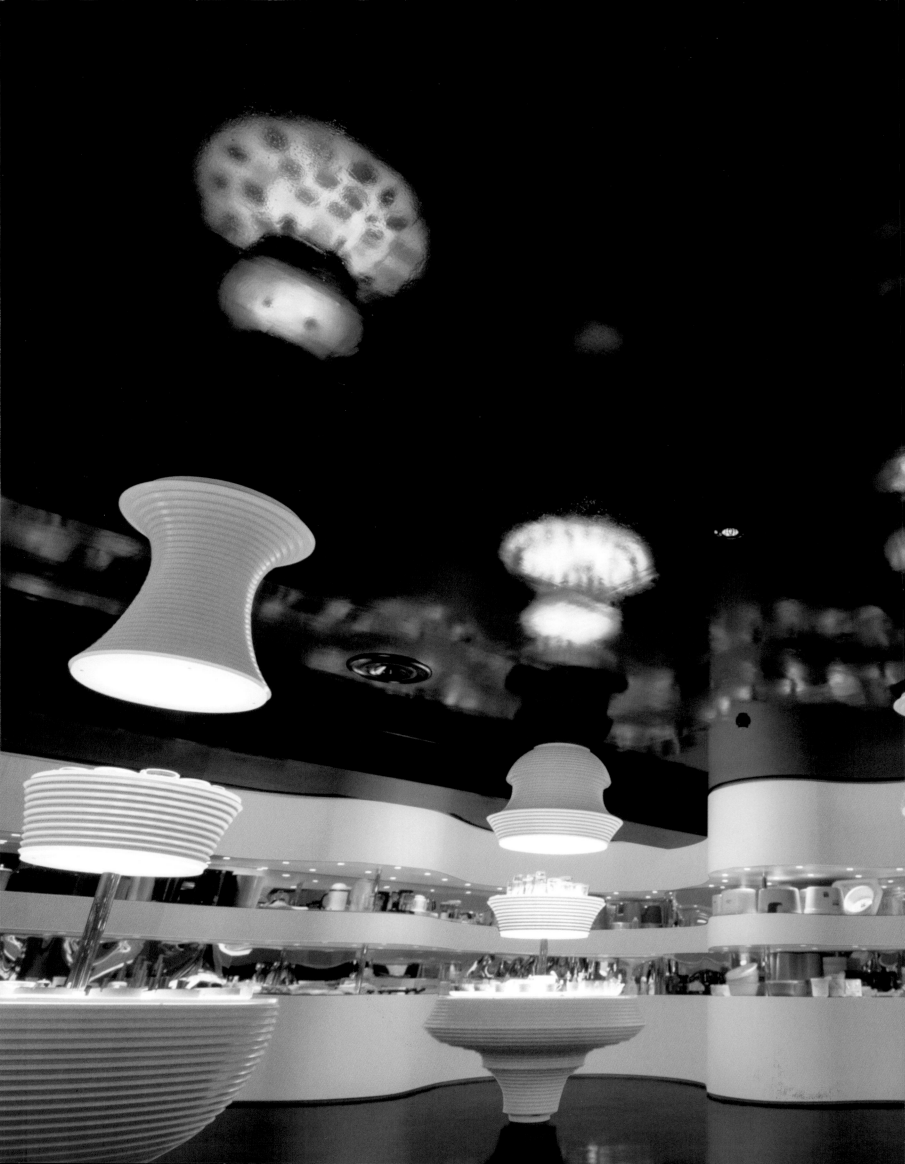

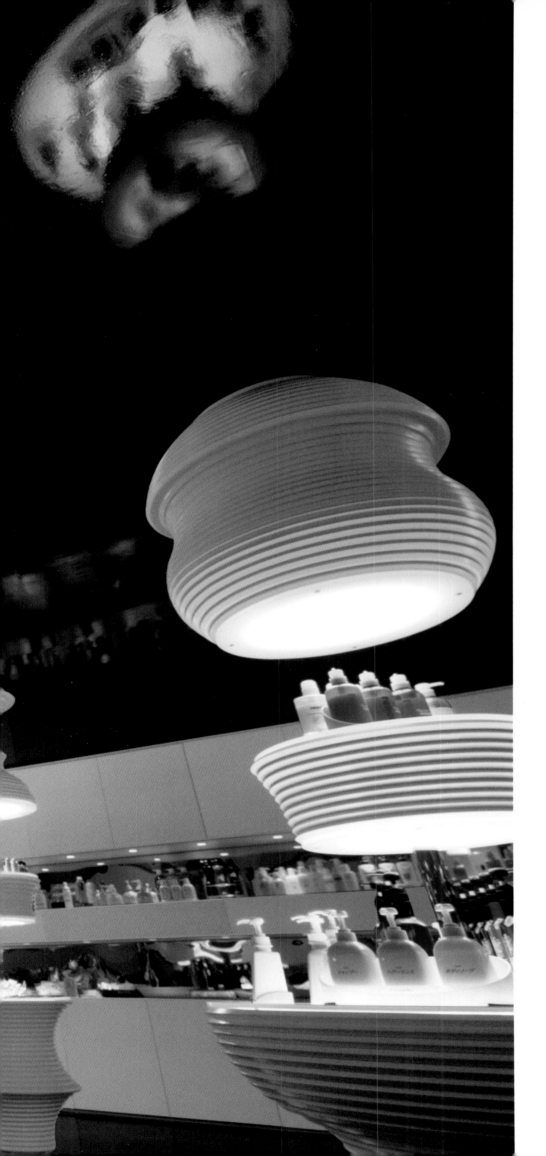

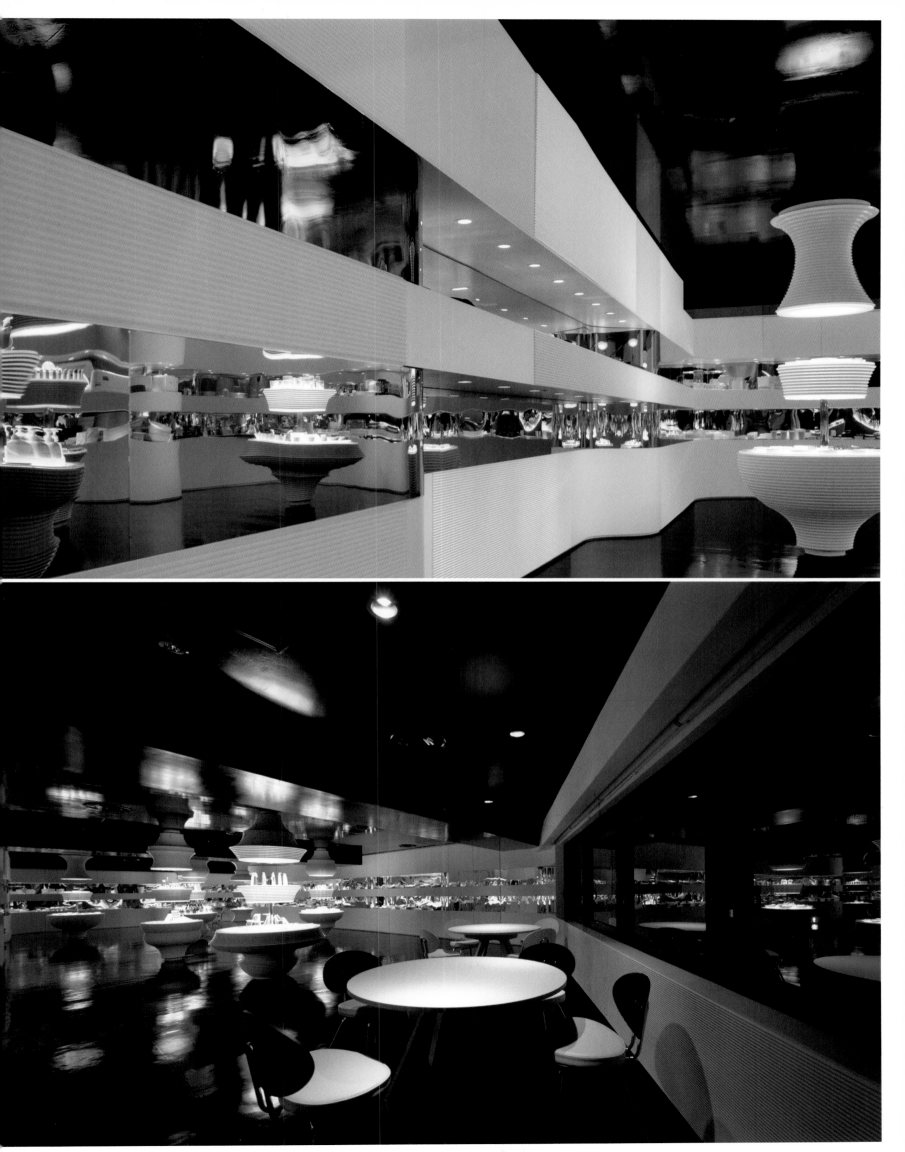

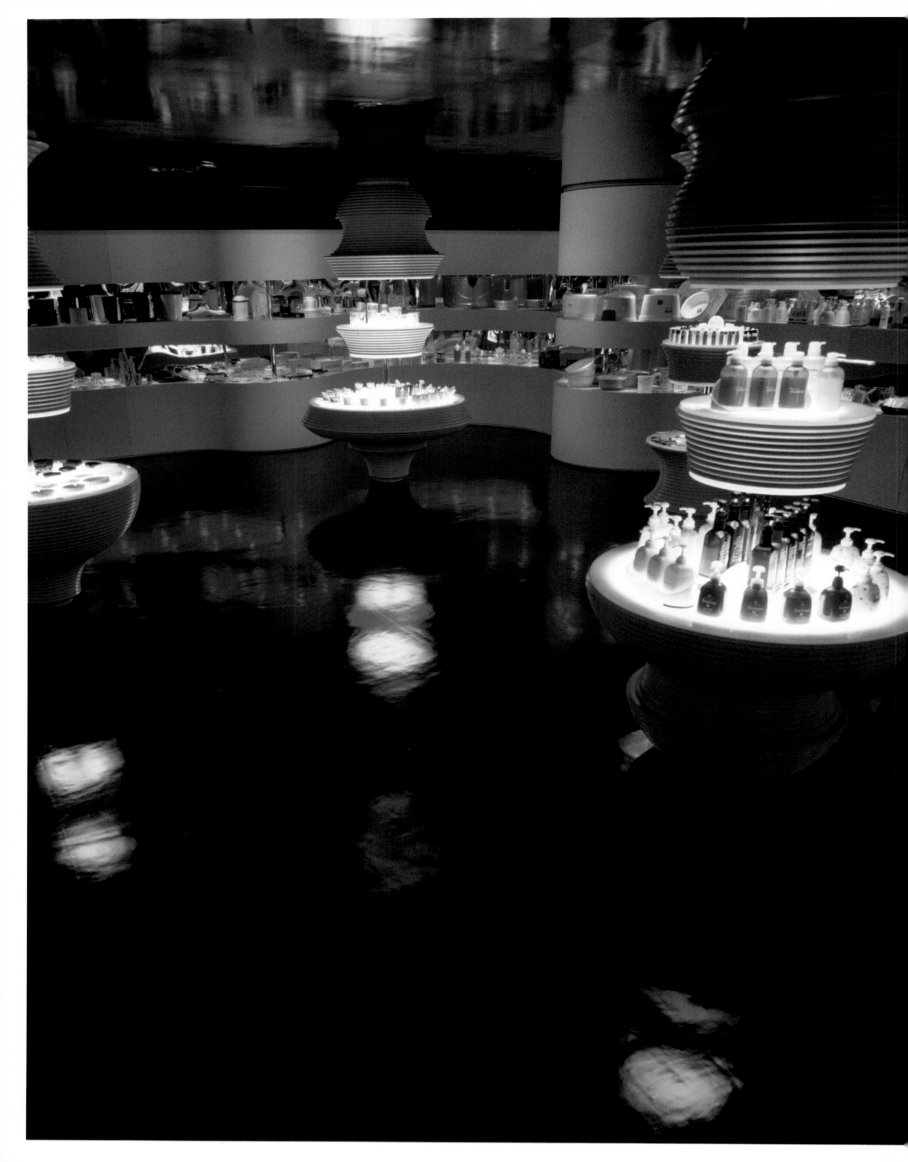

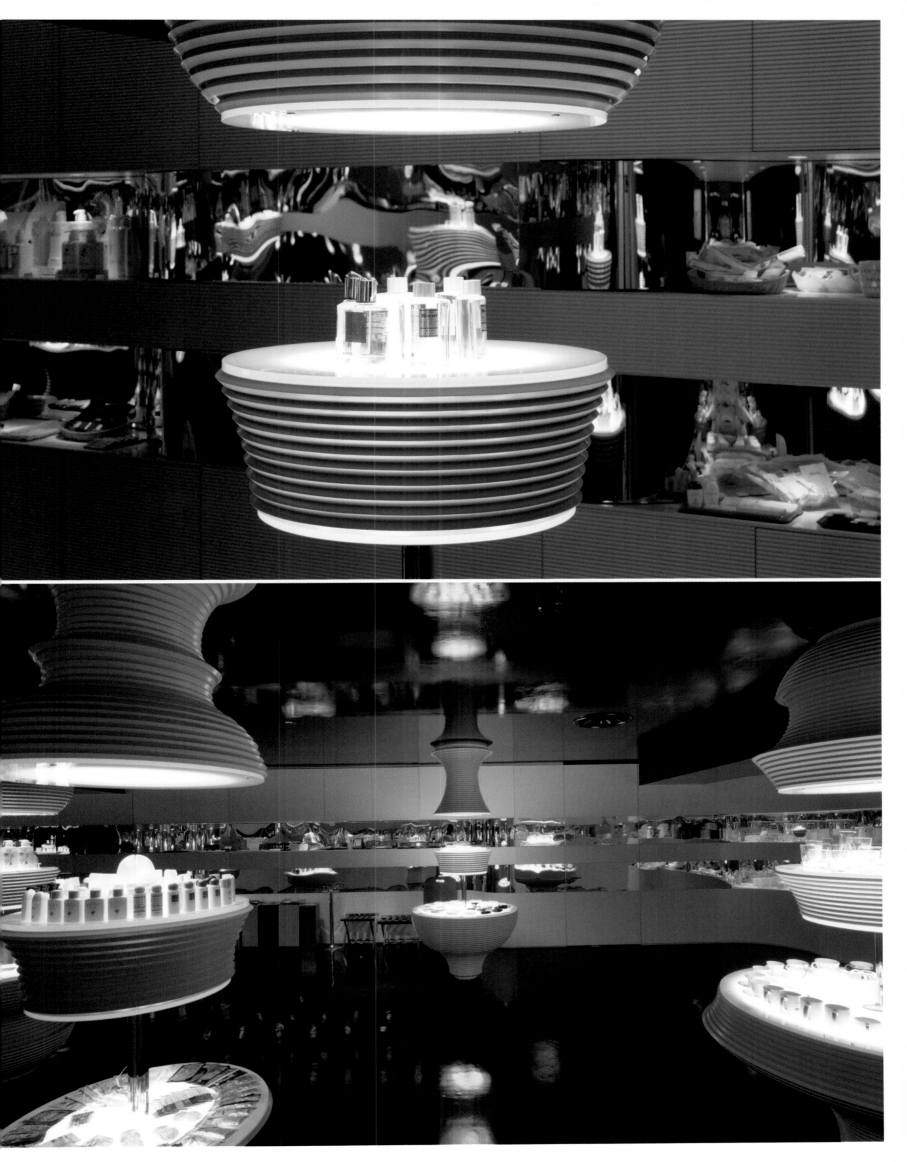

Toyo Ito & Associates
TOD'S | 2005
5 Jingumae, Shibuya-ku

Es handelt sich um ein weiteres Unternehmensgebäude, das von Architekten mit Weltruf in Omotesando, dem exklusivsten Geschäftsviertel Tokios, errichtet wurde. Die schwierige L-Form des Grundstückes wurde durch eine gefaltete Fassade gelöst, die architektonisch das Geäst eines Baumes interpretiert. Die verschiedenen Formen, die zwischen dieser Betonstruktur entstehen, und die Gegenständlichkeit dieses Materials werden noch hervorgehoben, indem die Fensterrahmen verborgen sind.

This project is a new addition to the list of corporate buildings designed by internationally recognized architects that have been springing up in Omotesando, Tokyo's most exclusive commercial district. Its L shape is formed by a folded façade that architecturally interprets the branched structure of a tree. The various shapes produced by the concrete structure, and its great solidity, are emphasized by hiding the window frames.

Este proyecto se suma a la serie de nuevos edificios corporativos diseñados por arquitectos reconocidos mundialmente que se han ido asentando en Omotesando, el sector comercial exclusivo de Tokio. El solar en forma de L ha sido resuelto a partir de una fachada plegada que interpreta arquitectónicamente la estructura ramificada de un árbol. Las diversas formas generadas entre la estructura de hormigón y la materialidad de éste cobran mayor protagonismo escondiendo los marcos de las ventanas.

Ce projet s'ajoute à la série des nouveaux bâtiments corporatifs, conçus par des architectes de renommée internationale ; ils sont tous regroupés à Omotesando, le vrai secteur commercial de Tokyo. On a solutionné les contraintes imposées par le terrain en forme de L en concevant une façade plissée qui rappelle de manière suggestive la structure ramifiée d'un arbre. Les différentes formes de la structure en béton, tout comme la matérialité de ce matériau, se détachent en cachant les encadrements des fenêtres.

Questo progetto si aggiunge alla serie di nuovi edifici aziendali, progettati da architetti di fama mondiale, che sono sorti nel giro di pochi anni a Omotesando, l'esclusivo settore commerciale di Tokyo. Sono le facciate di questo edificio, che grazie alla sua forma a L presenta sei lati, a rispecchiare le caratteristiche principali del palazzo Tod's: una di esse interpreta architettonicamente la struttura ramificata di un albero. Le diverse forme generate tra la struttura in cemento, così come la vitalità di questo materiale, vengono messe in risalto nascondendo le cornici delle finestre.

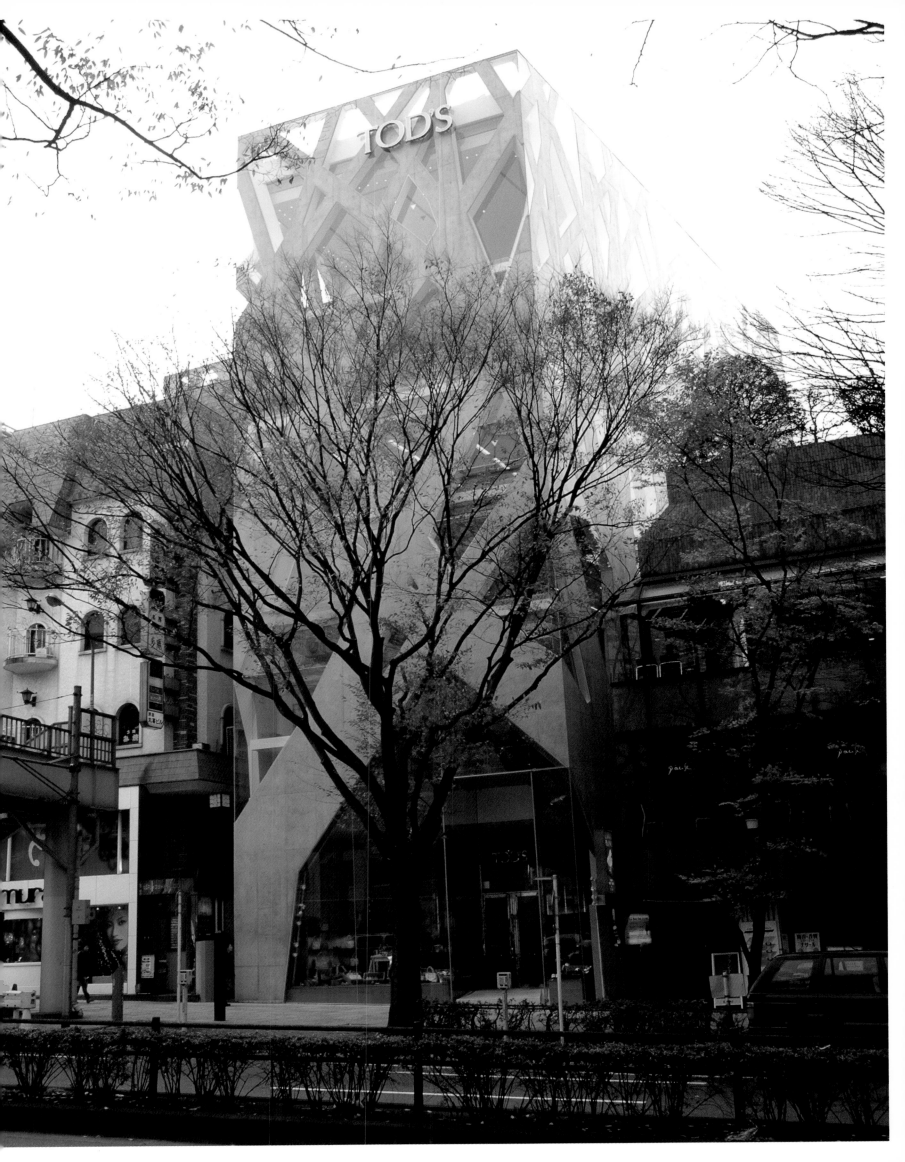

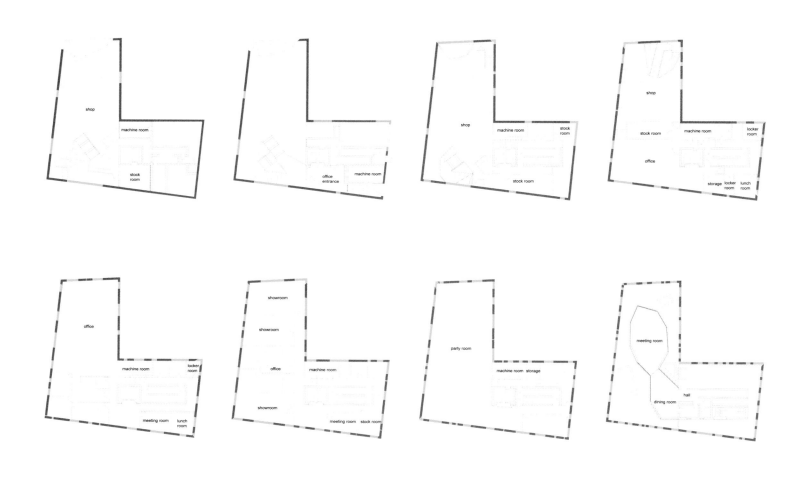

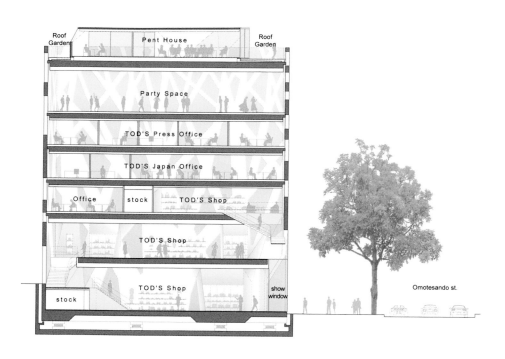

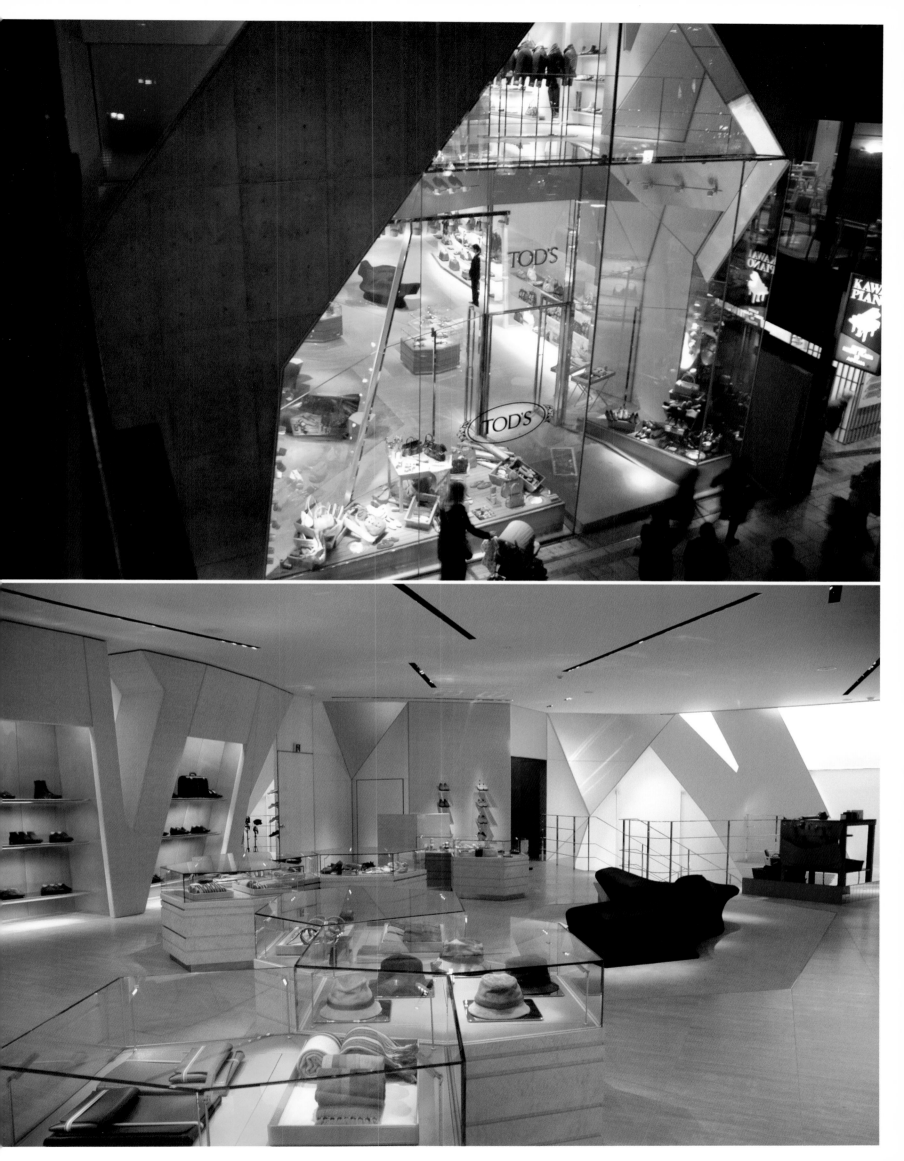

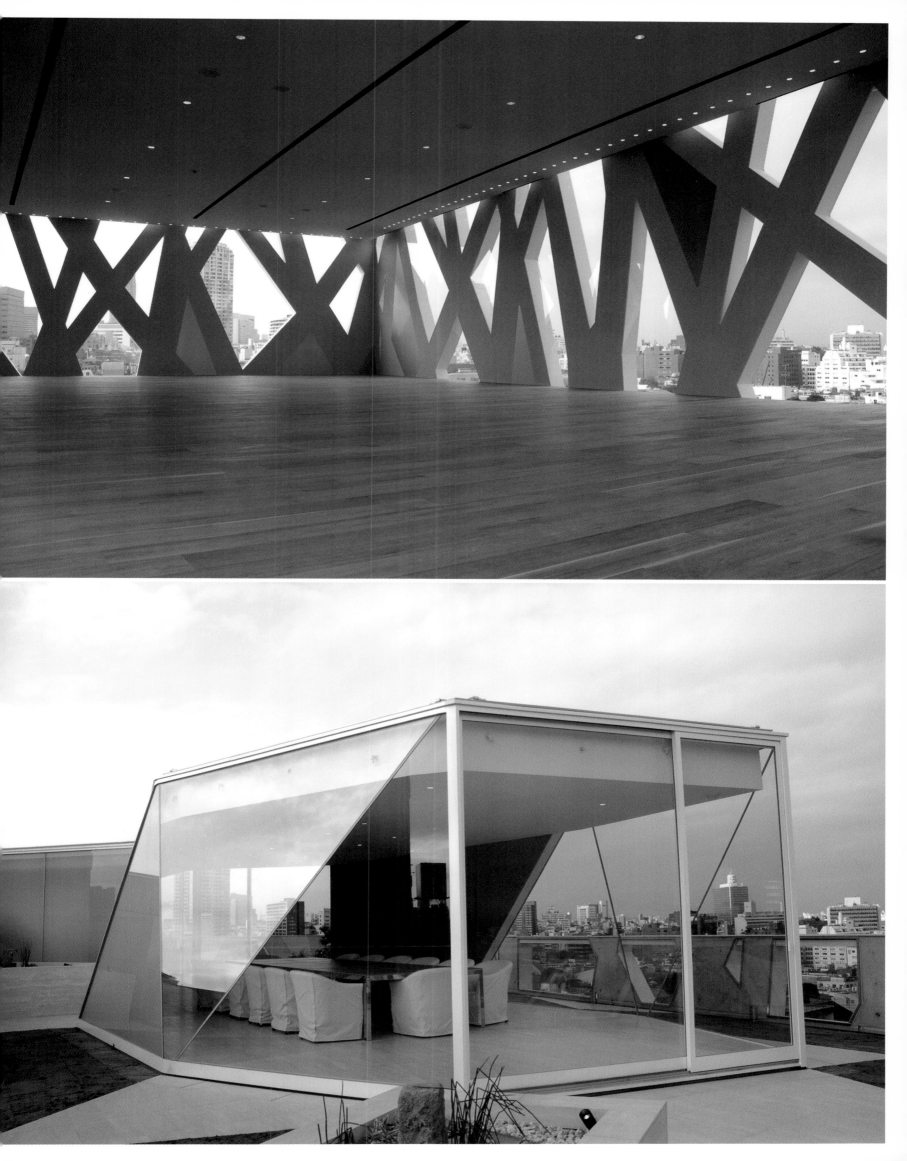

Wonderwall, Masamichi Katayama

Bape Cuts | 2002
1F, 3-30-11 Jingumae, Shibuya-ku

In diesem Friseursalon sollte eine einladende Atmosphäre in einem hellen Raum geschaffen werden, der mit Transparenzen spielt. Der Holzboden im Wartebereich und die schlichten Möbeln schaffen eine Umgebung, die eher als die Empfangshalle eines Hotels als wie ein Friseursalon empfunden wird. Die sechs Vergrößerungen der Serie Babyporträts von Edward Mapplethorpe unterteilen den Raum klar in die drei Abschnitte Zugang, Wartebereich, Waschbereich und Friseur.

The project for this hairsalon sought to find a feeling of privacy in a space flooded with light that plays with the idea of transparency. The wooden floor in the waiting area combined with the restrained furnishings create an atmosphere more redolent of a hotel reception than a hairsalon. The six blowups from Mapplethorpe's series of "Baby Portraits" clearly divide the space into three sections: the entrance and waiting area, the shampooing area and the hairdresser's proper.

El proyecto para esta peluquería se basaba en conseguir una sensación de privacidad en un espacio luminoso que juega con las transparencias. El suelo de madera de la zona de espera y el sobrio mobiliario crean una atmósfera más propia del vestíbulo de un hotel que de una peluquería. Las seis ampliaciones de la serie "Retratos de bebés", de Edward Mapplethorpe, dividen claramente el espacio en tres secciones: el acceso y zona de espera, la zona de champú y la peluquería.

Pour ce salon de coiffure, on a cherché à créer une sensation d'intimité dans un espace lumineux qui joue avec les transparences. Le sol en bois de la zone d'attente et le mobilier sobre créent une atmosphère plus propre à un hall d'hôtel qu'à un salon de coiffure. Les six agrandissements de la série "Portraits de Bébés", d'Edward Mapplethorpe, divisent clairement l'espace en trois sections : l'accès et la salle d'attente, la zone destinée à shampouiner et le salon de coiffure proprement dit.

Il progetto per questo salone parrucchiere cercava di trovare una sensazione di privacy in uno spazio luminoso che gioca con varie trasparenze. Il pavimento in legno della sala d'attesa assieme a un arredamento sobrio crea un'atmosfera più comune alla hall di un albergo che a un salone parrucchiere. I sei ingrandimenti della serie "Ritratti di bambini", di Robert Mapplethorpe, dividono nettamente lo spazio in tre sezioni: l'ingresso e la zona d'attesa, la zona shampoo e quella per le acconciature.

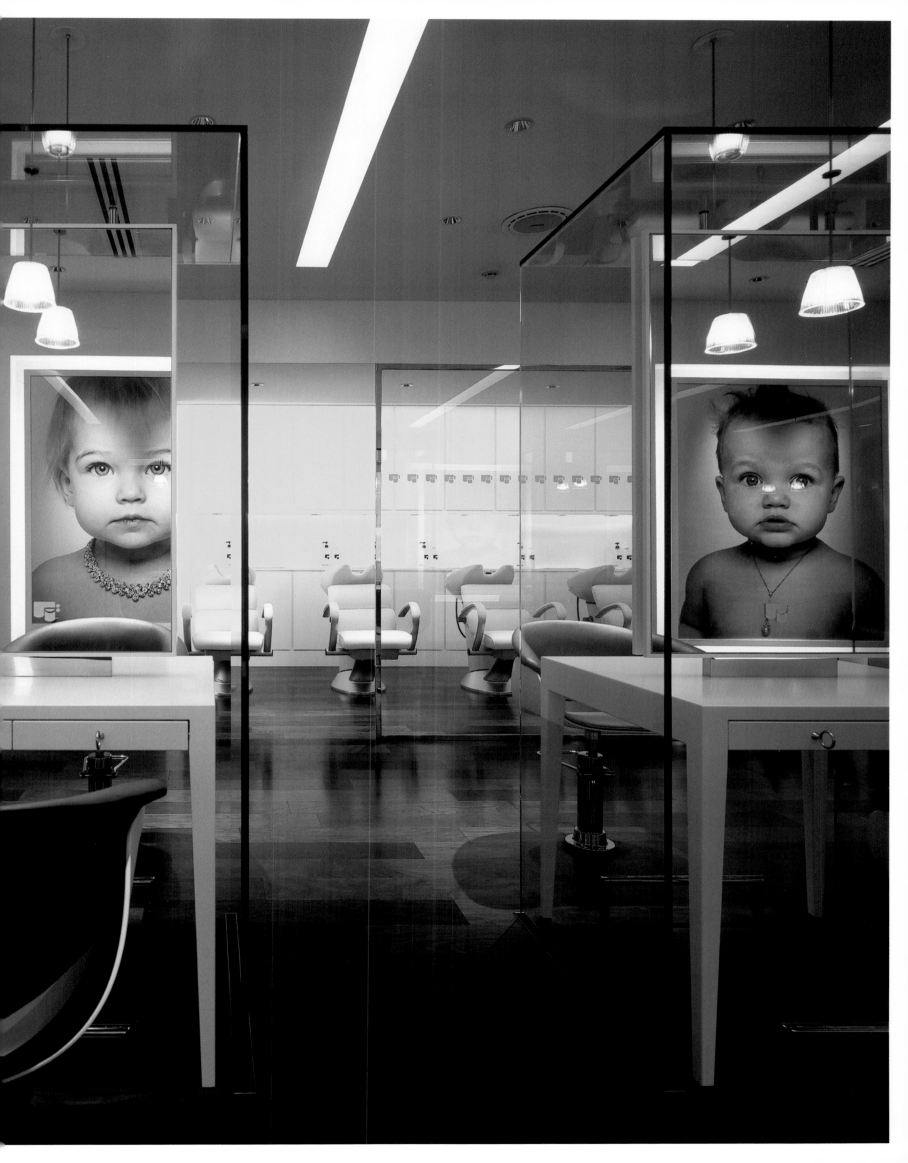

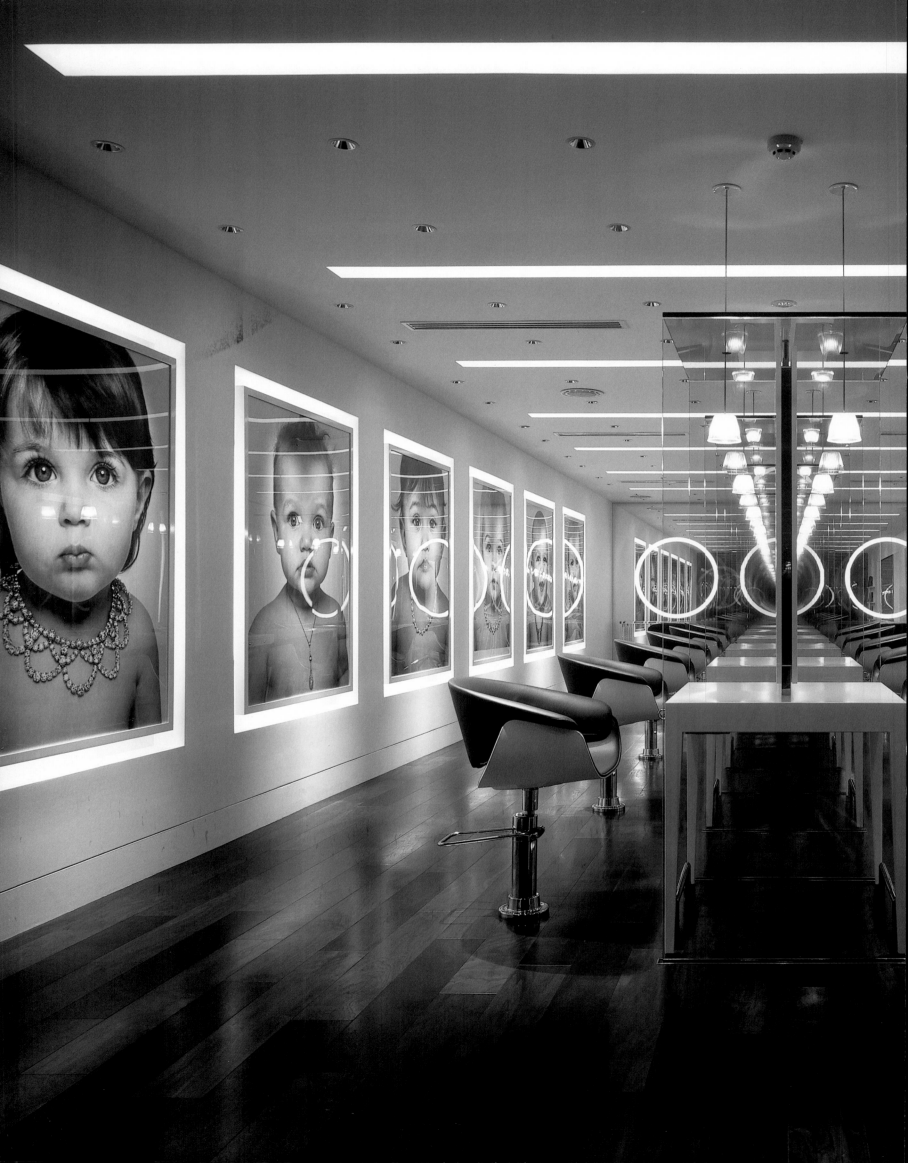

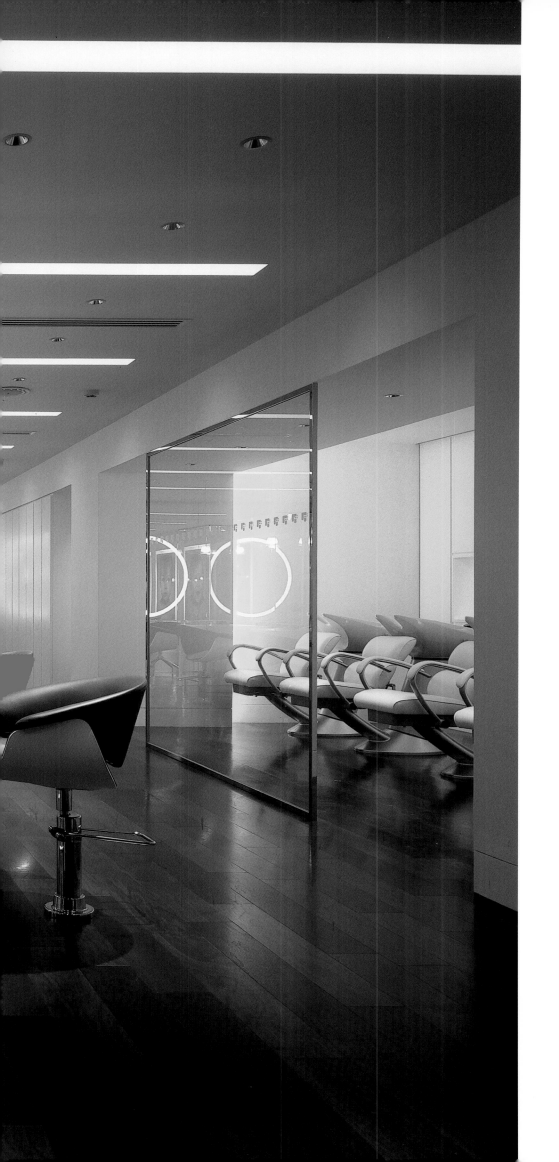

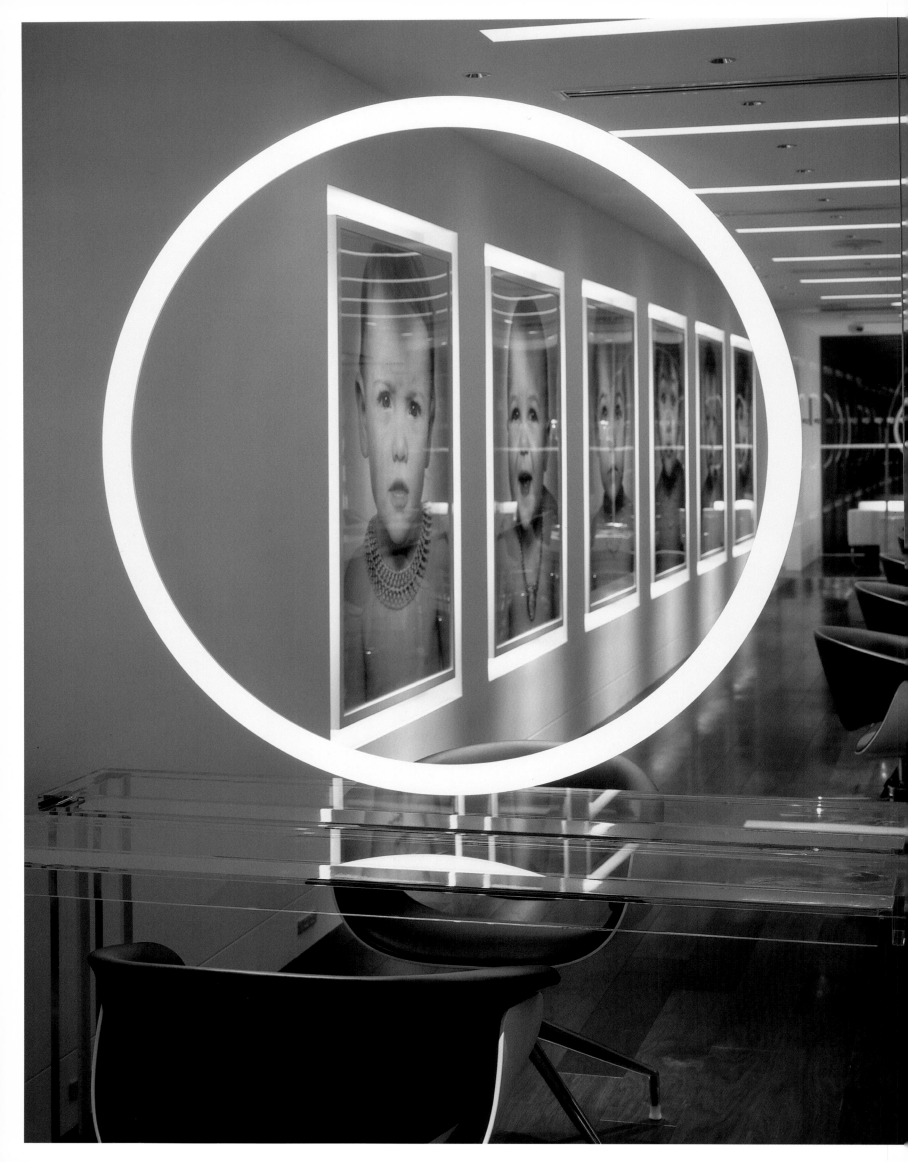

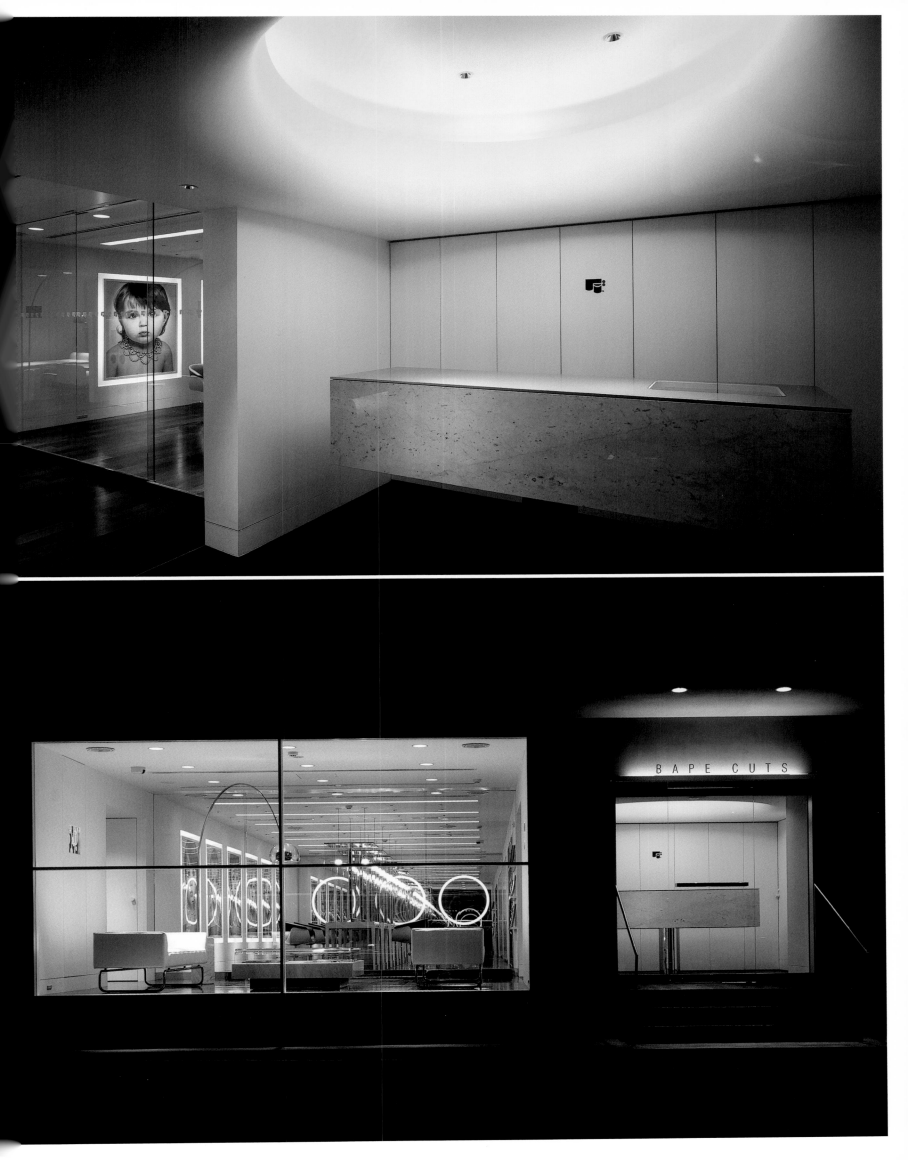

Wonderwall, Masamichi Katayama

Bapy Aoyama | 2002
3-8-5 Kita-Aoyama, Minato-ku

Die Gestaltung dieses Shops basiert auf der Idee, alle Aspekte, also sowohl die Architektur als auch die Elemente der Raumgestaltung wie ein Badezimmer zu behandeln. Die Fassade wirkt, als ob das Gebäude in der Hälfte aufgebrochen und der Blick durch die Glasverkleidung ins Innere frei wurde. Die Lichter in der Fassade und die Treppe lassen die Silhouette verwischt wirken und schaffen einen Eindruck von Leichtigkeit, von außen betrachtet.

The design for this store treats the entire project from its architecture to the details of the interior design deriving from the idea of a bathroom. The design of the façade makes it look as though the building has been split in two, leaving the interior on display through the glass cladding. The lights set in the façade and the staircase blur the edges of the silhouette and create an effect of lightness when the building is seen from outside.

El diseño de esta tienda parte de la idea de tratar el proyecto como un cuarto de baño, desde su arquitectura hasta los detalles del diseño interior. La fachada está diseñada de modo que el edificio parece que ha sido partido por la mitad y deja a la vista su interior a través del revestimiento de cristal. Las luces instaladas en la fachada y en la escalera diluyen su silueta y crean un efecto de ligereza desde el exterior.

De l'architecture générale aux détails de design intérieur, on a traité ce projet de magasin comme s'il s'agissait d'une salle de bain. Le design de la façade laisse croire que le bâtiment a été coupé en son milieu, laissant son intérieur à la vue grâce à un revêtement en verre. Les lumières installées sur la façade et dans l'escalier rendent la silhouette floue et créent un effet de légèreté depuis l'extérieur.

L'arredamento e il design di questo negozio partono dall'idea di trattare il progetto, dagli elementi architettonici fino ai particolari di interior design, come se fosse una stanza da bagno. Osservando il disegno della facciata, sembra quasi che l'edificio sia stato diviso in due, lasciando a vista l'interno attraverso il rivestimento di cristallo. Le luci inserite nella facciata e nelle scale sfumano la sagoma dell'edificio, e creano dall'esterno un effetto di leggerezza.

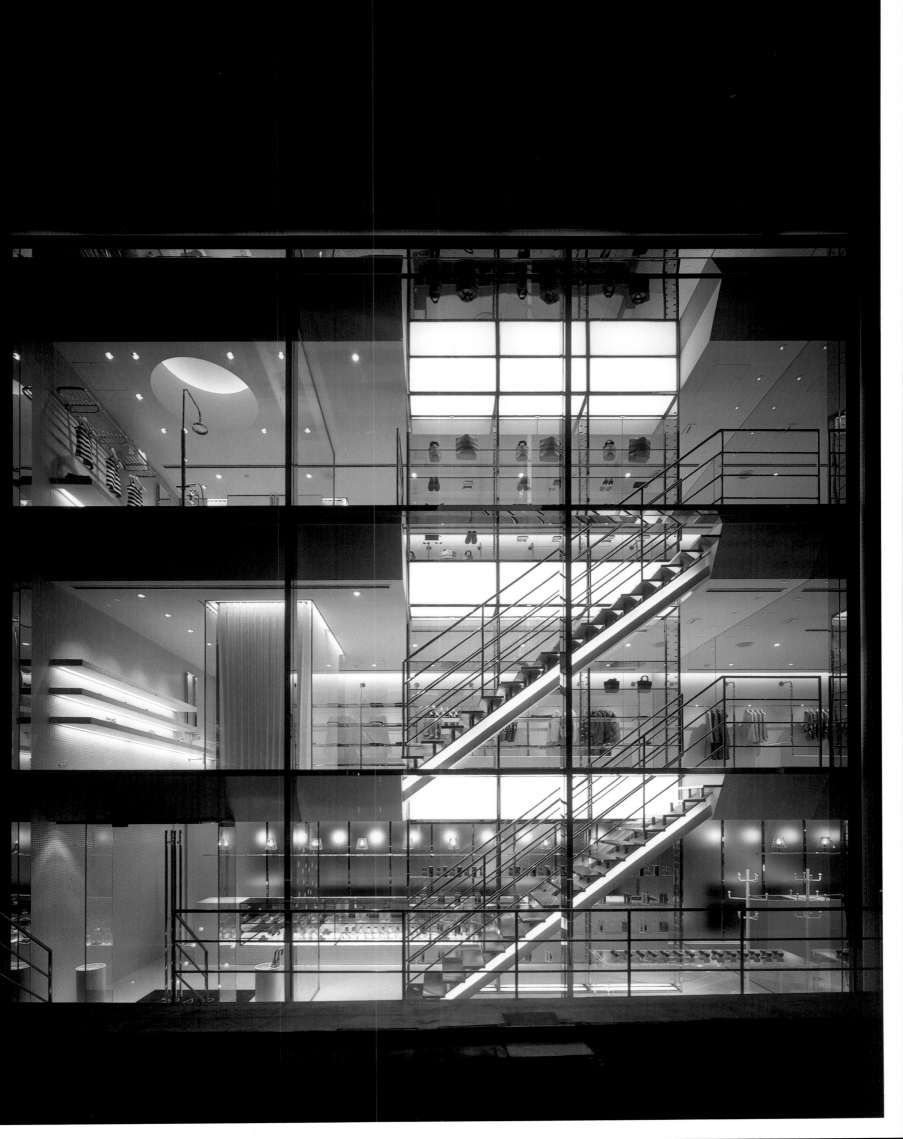

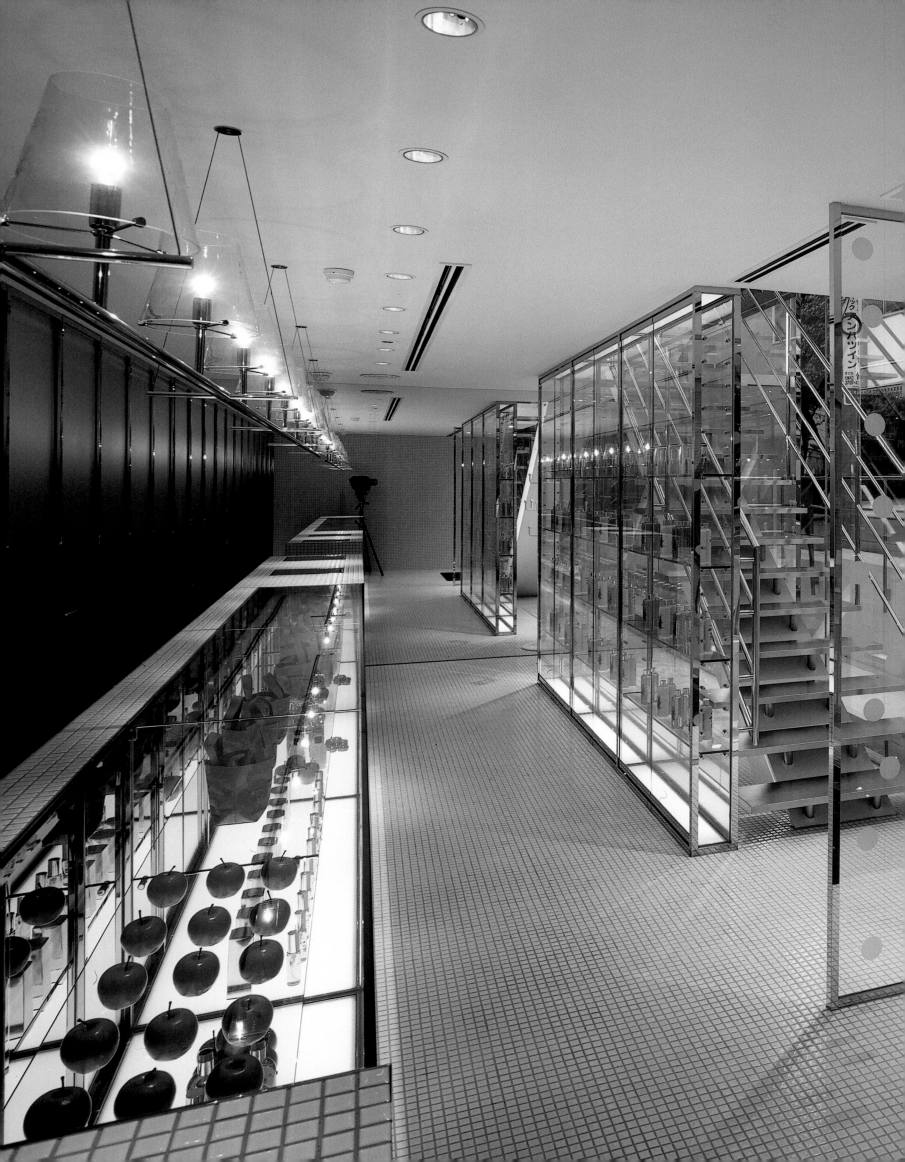

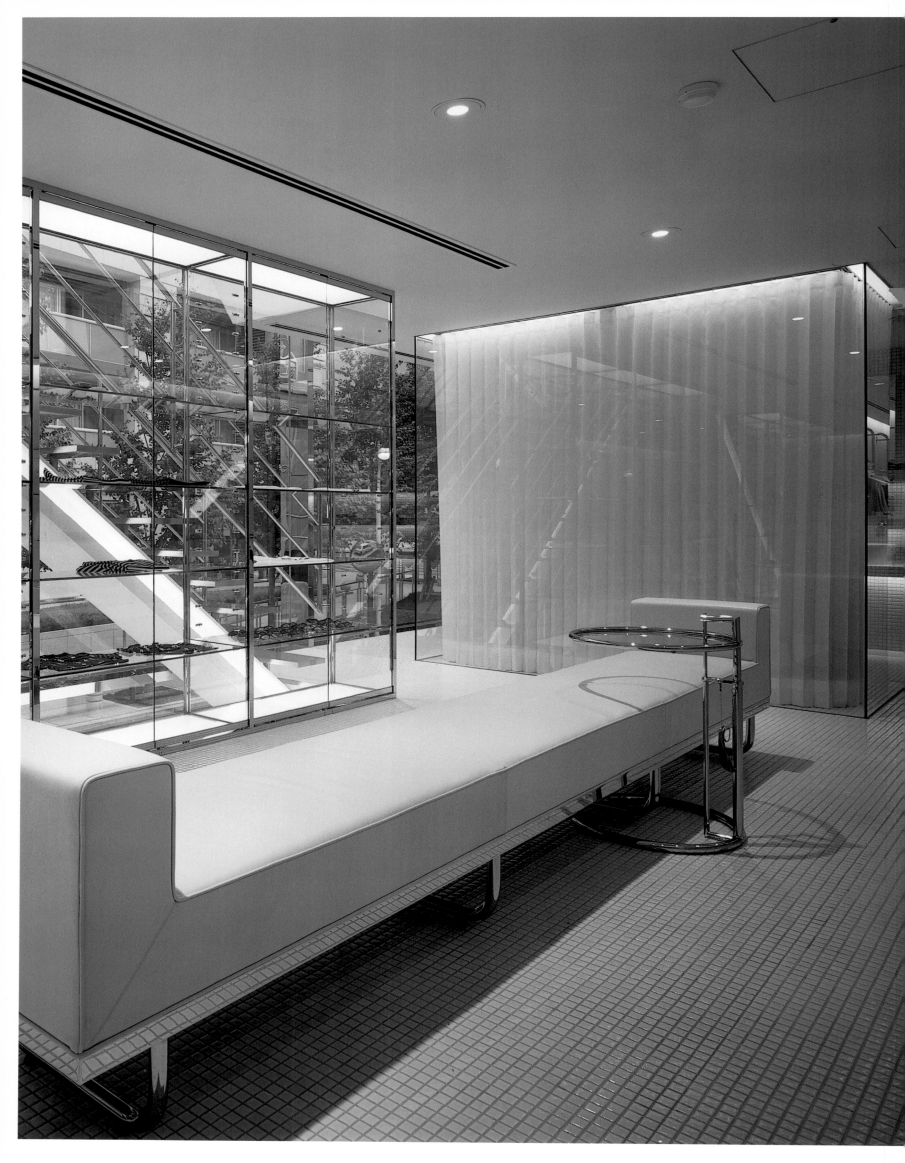

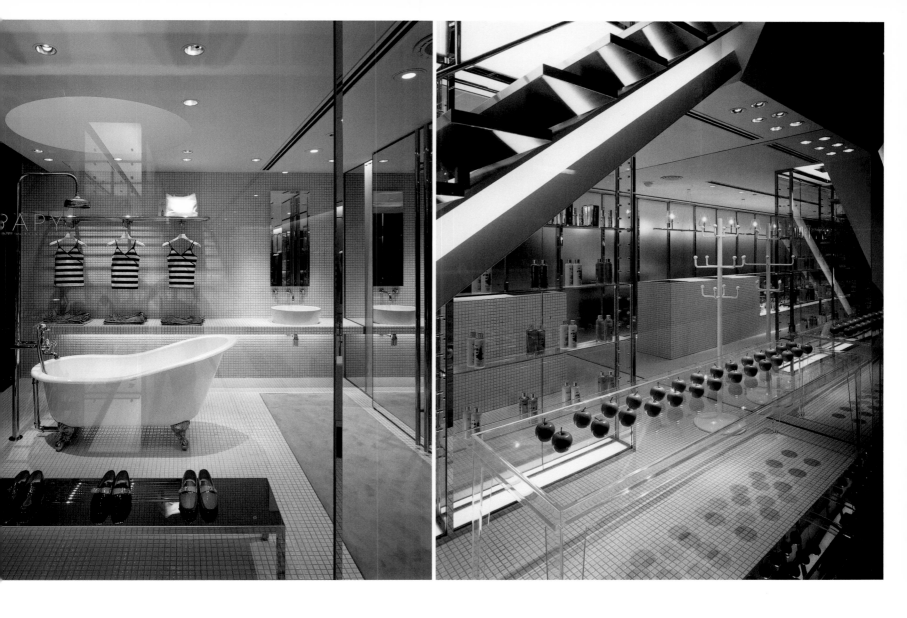

Wonderwall, Masamichi Katayama
BEAMS T Harajuku | 2002
1F, 3-25-15 Jingumae, Shibuya-ku

In diesem Hemdengeschäft werden die Kleidungsstücke wie Kunstwerke behandelt, sie sind nicht nur Ware, sondern auch Elemente der Innengestaltung und Dekoration. Über eine Führung in Bewegung werden die Hemden an der Fassade entlang und durch das Innere des Shops transportiert, so dass dem Kunden die Vorder- und Rückseite jedes Modells gezeigt wird. Die konzeptuellen und praktischen Anforderungen an die Raumgestaltung wurden durch diese Strategie umgesetzt.

In this T-shirt store, the clothes are treated like works of art, transcending their role as mere merchandise to become features of the interior design and decoration in their own right. A moving rail rotates the T-shirts around the façade and the interior, showing visitors the back and front of each model. This strategy brings together the conceptual and practical requirements of the store's design.

En esta tienda de camisetas las prendas son consideradas obras de arte; no sólo son objetos que se venden, sino elementos propios del diseño interior y de la decoración del local. Las camisetas van rotando a lo largo de la fachada y en el interior del local mediante una guía en movimiento, lo cual permite mostrar a los visitantes la parte delantera y trasera de cada modelo. Esta estrategia integra los requerimientos conceptuales y prácticos del diseño de la tienda.

Dans ce magasin qui propose des tee-shirts, les vêtements ont été traités comme des œuvres d'art ; ils ne sont pas seulement des objets de commercialisation mais aussi des éléments qui servent au design intérieur et à la décoration de la boutique. Une glissière en mouvement fait tourner les tee-shirts le long de la façade et à l'intérieur du magasin et permet ainsi aux visiteurs de voir chaque modèle de devant et de derrière. Cette stratégie solutionne les contraintes conceptuelles et pratiques du design du magasin.

In questo negozio di magliette, i capi sono stati trattati come se fossero opere d'arte; non sono più soltanto dei semplici oggetti di merchandising ma elementi propri del design interno e dell'arredamento del locale. Un nastro in movimento fa girare le magliette lungo la facciata e all'interno del negozio, mostrando la parte anteriore e posteriore di ogni modello ai visitatori. Si tratta di una strategia che risponde ai requisiti concettuali e pratici di design del negozio.

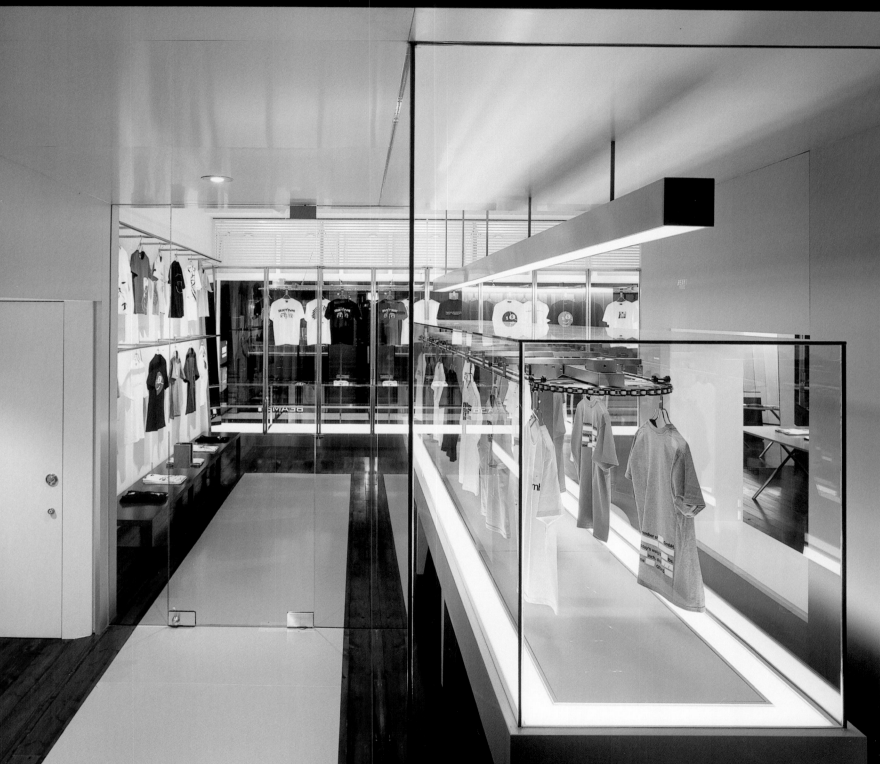

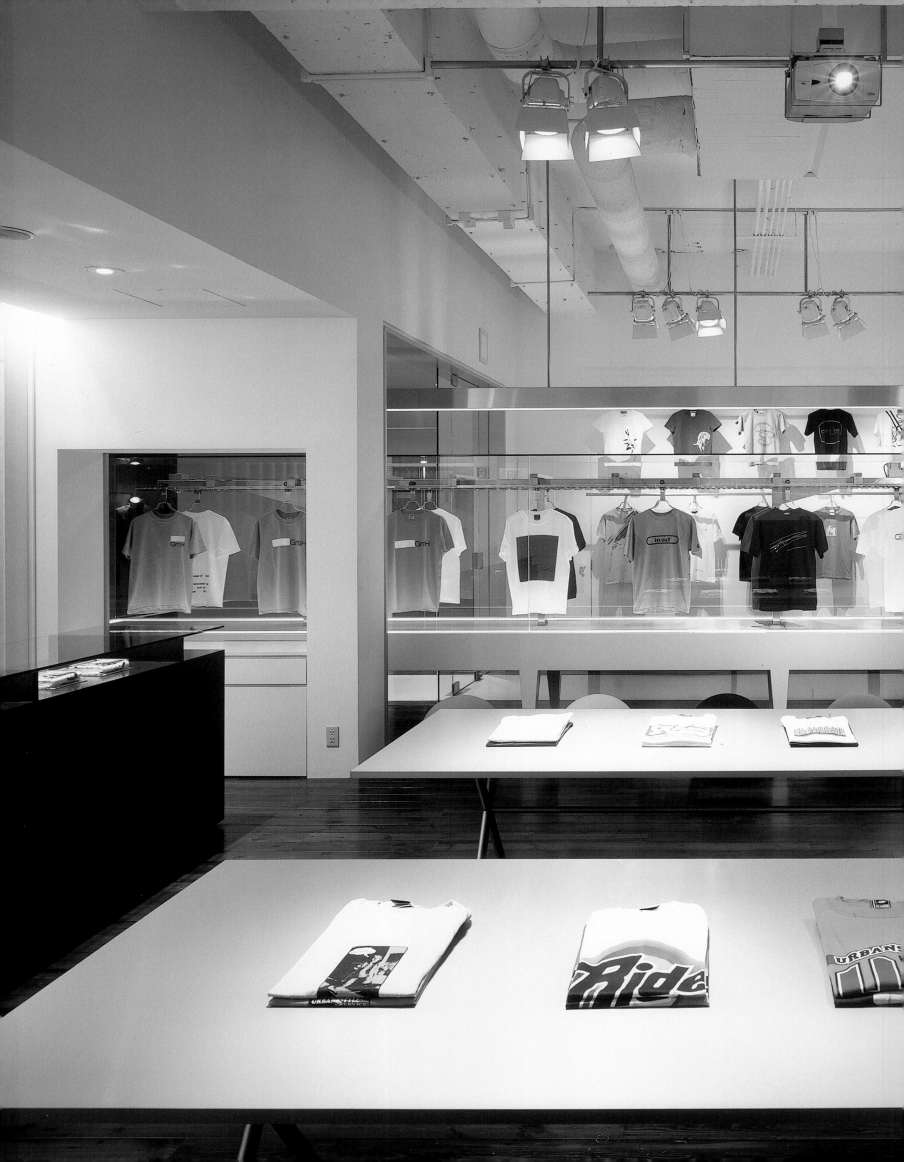

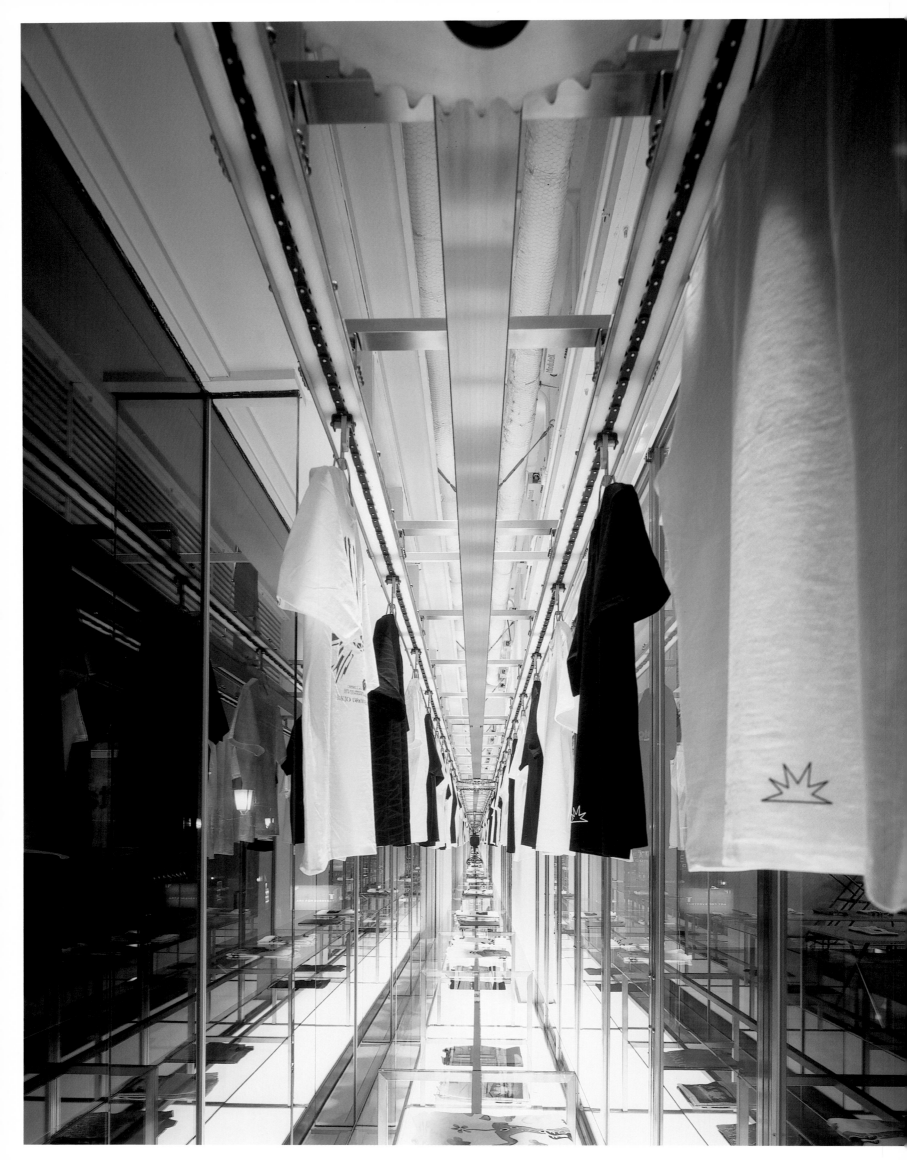

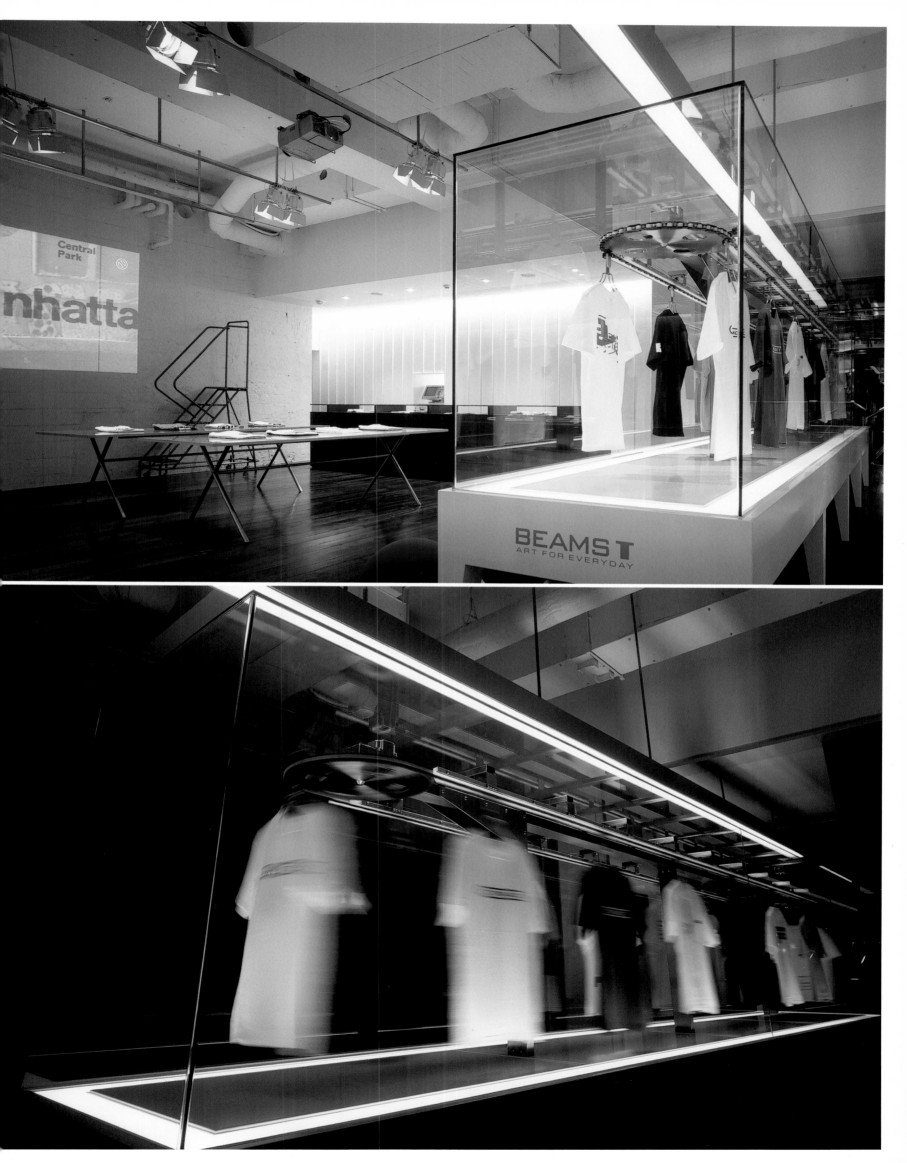

Wonderwall, Masamichi Katayama
inhabitant | 2004
B1F, 4-31-6 Jingumae, Shibuya-ku

Der Designer Masamichi Katayama ließ sich von dem Markennamen inhabitant inspirieren, um einen Raum mit Anspielungen auf den Akt des Wohnens zu schaffen. Ein Tisch und Stühle ersetzen den Ladentisch und der Kunde fühlt sich wie zuhause. Als humorvolles Element wurden die traditionellen Schiebetüren mit einer automatischen Vorrichtung zum Öffnen und Schließen ausgestattet. Dahinter liegt ein Steingarten umgeben von Spiegeln und ein Bild des Berges Fuji, was den Eindruck eines offenen Raums entstehen lässt, obwohl es sich um ein Untergeschoss handelt.

The designer Masamichi Katayama drew inspiration from the name of the brand – inhabitant – to create a space with references to a domestic setting. A table and a few chairs, rather than a counter, make a visitor feel at home, while a humorous touch is achieved with the sliding doors, which open automatically. To the rear, a stone garden flanked by mirrors and a picture of Mount Fuji, conjure up the feeling of an open space, even though it is in fact a basement.

El diseñador Masamichi Katayama se inspiró en el nombre de la marca, inhabitant, para crear un espacio con referentes a la vivienda. Una mesa y unas sillas, en lugar del mostrador, hacen que el visitante se sienta como en casa. El toque de humor lo ponen las puertas correderas tradicionales, que se abren automáticamente. Detrás, un jardín de piedra flanqueado por espejos y una imagen del monte Fuji crean la sensación de un espacio abierto, aunque se trata de un sótano.

Le designer Masamichi Katayama a trouvé son inspiration dans le nom de la marque, inhabitant, pour créer un espace destiné à l'habitat en général. Au lieu d'un présentoir, une table et des chaises invitent le visiteur à se sentir comme chez lui. Les portes coulissantes traditionnelles qui s'ouvrent automatiquement apportent une touche d'humour. A l'arrière, bien qu'il s'agisse d'un sous-sol, un jardin en pierre flanqué de miroirs et d'une image du mont Fuji donnent la sensation de se trouver dans un espace ouvert.

Il designer Masamichi Katayama si è ispirato al nome del marchio, inhabitant, per creare uno spazio che avesse chiari riferimenti ad un'abitazione. Un tavolo e delle sedie, al posto del consueto bancone, fanno sì che il visitatore si senta come a casa sua. La nota umoristica è data dalle tradizionali porte scorrevoli che si aprono automaticamente. Dietro, un giardino di pietra fiancheggiato da specchi e un'immagine del monte Fuji danno la sensazione di uno spazio aperto, sebbene si tratti di una cantina.

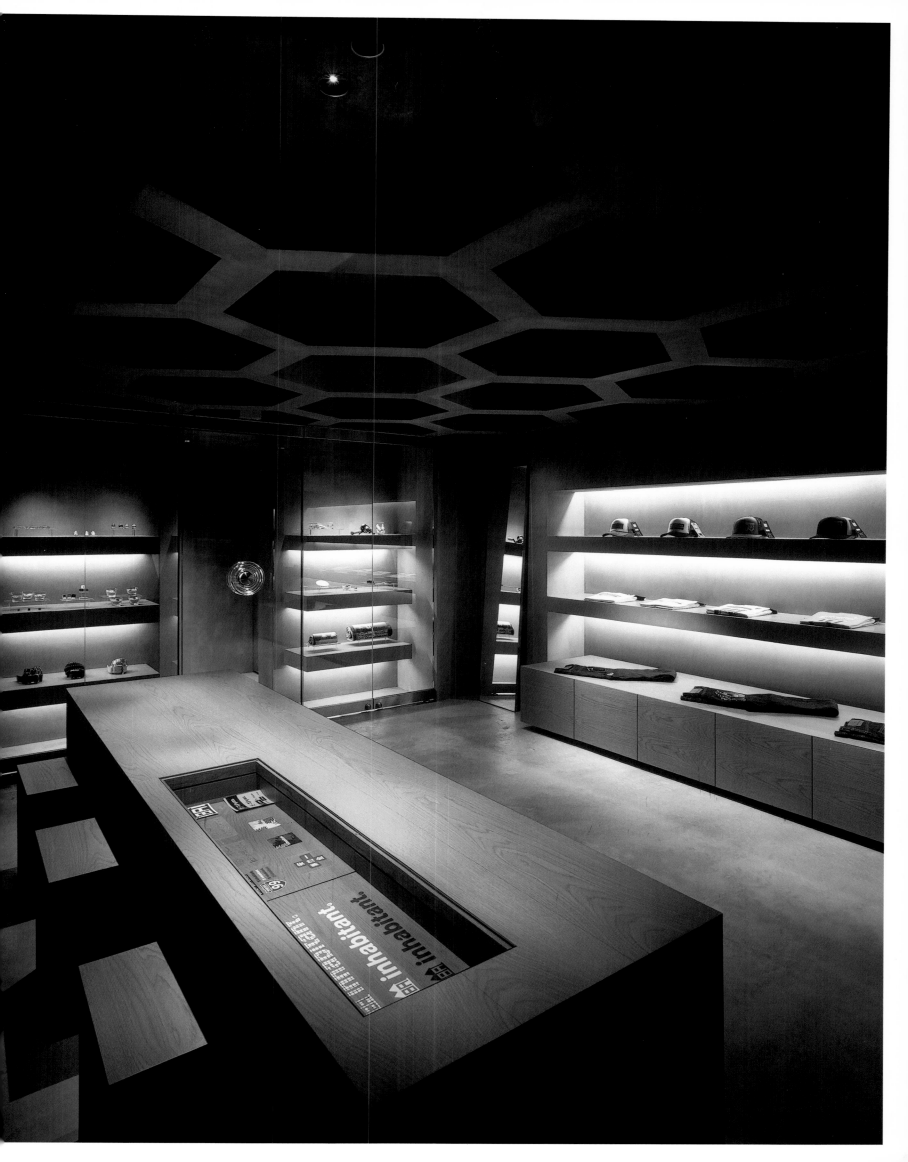

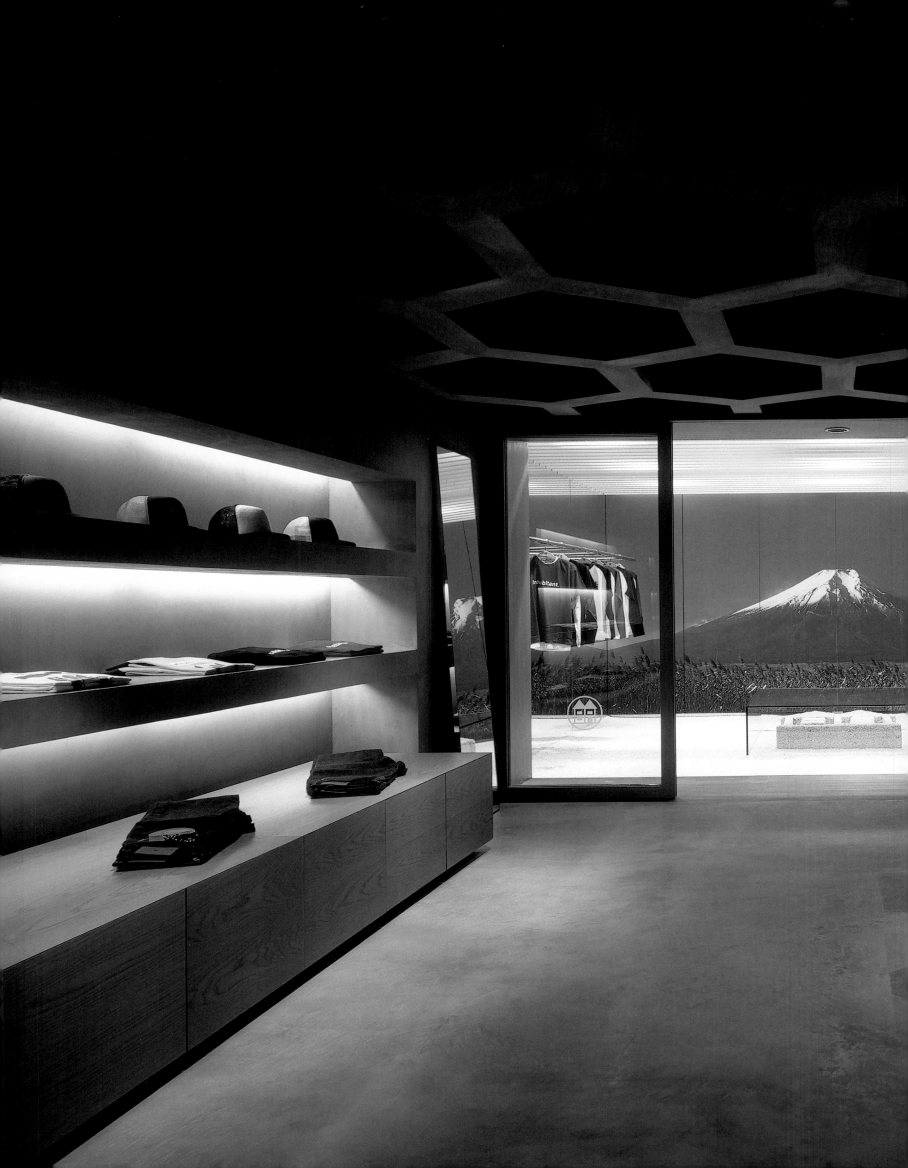

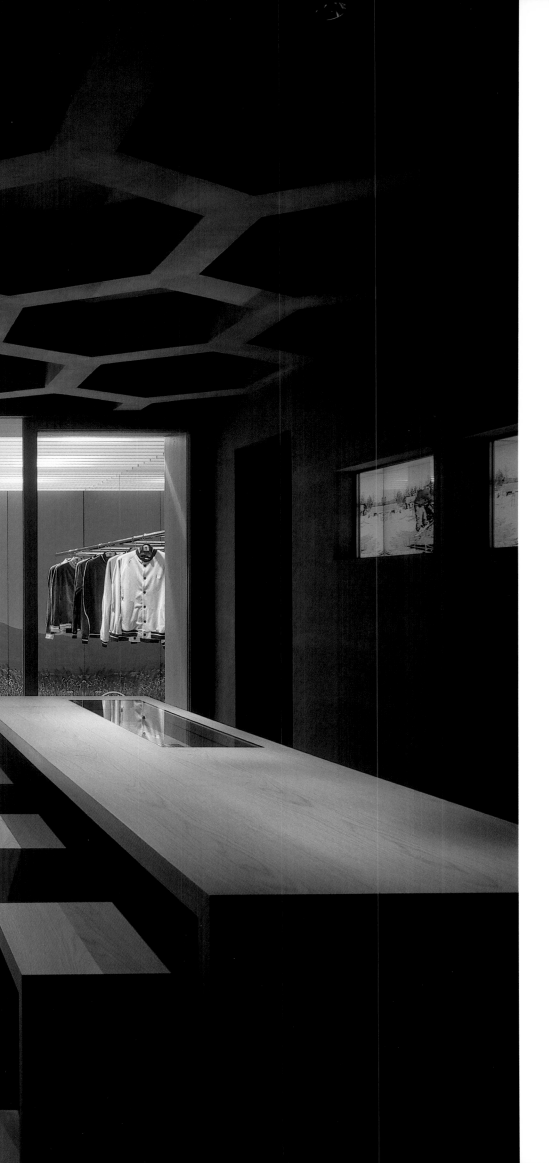

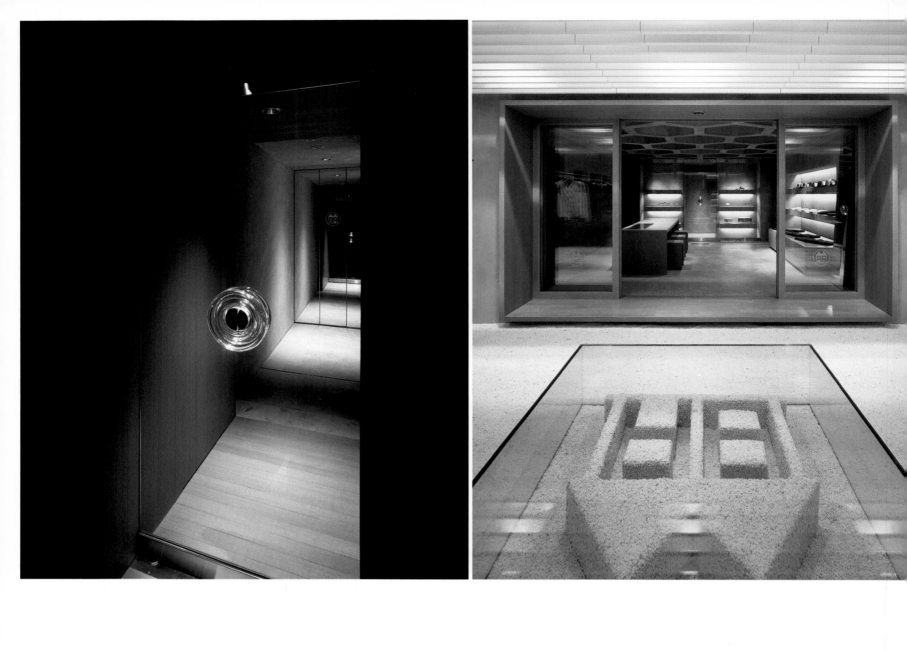

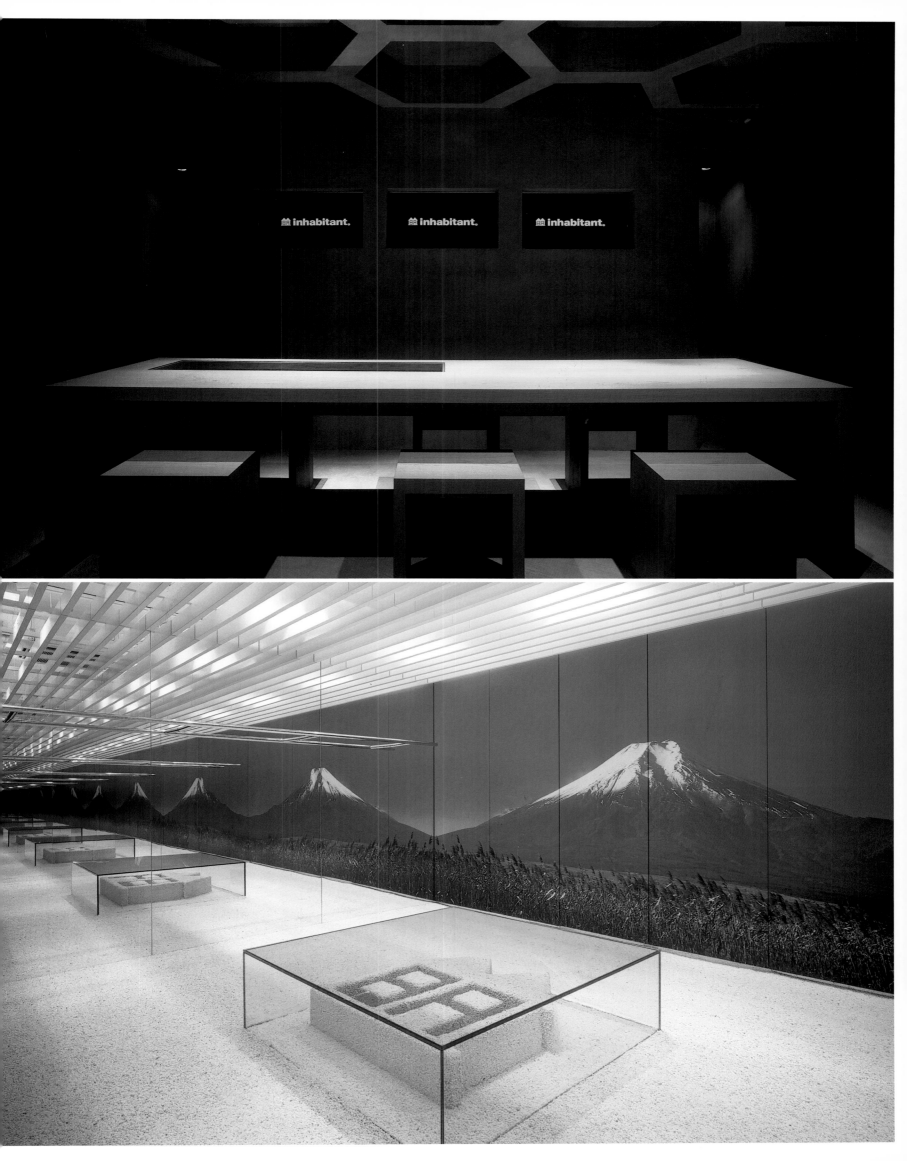

Wonderwall, Masamichi Katayama

PIERRE HERMÉ | 2005

1F & 2F, La Porte Aoyama, 5-51-8 Jingumae, Shibuya-ku

Diese Konditorei, die erste, die der berühmte Konditor Pierre Hermé in Tokio eröffnete, besteht aus zwei durch ihren Charakter und Raumgestaltung klar definierten Etagen. Das Konzept im Erdgeschoss beruht auf der Schaffung eines luxuriösen Raums, der aber gleichzeitig entspannend und unterhaltsam wirkt, und in dem die Farbe Weiß und Helligkeit vorherrschen. Im Gegensatz dazu wurde in der Bar Chocolat in der oberen Etage mit dunklen Tönen, graviertem Glas und Spiegeln eine edle und bezaubernde Atmosphäre geschaffen.

This patisserie – the first to be opened in Tokyo by the famous pastry chef Pierre Hermé – is spread over two floors, each clearly defined by its character and interior design. The idea on the ground floor was to create a space that was luxurious while also being relaxed and cheerful, so it is dominated by white decoration and bright light. In contrast, the upper floor contains the Bar Chocolat, which strives for a highly glamorous setting based on dark colors, patterned glass and mirrors.

Esta pastelería, la primera que el famoso pastelero Pierre Hermé abre en Tokio, consta de dos plantas claramente definidas por su carácter y diseño interior. El concepto de la planta baja consiste en un espacio lujoso y al mismo tiempo relajado y divertido, donde predominan el blanco y la luminosidad. En contraste, en la planta superior se encuentra el Bar Chocolat, donde los tonos oscuros, los cristales grabados y los espejos crean un ambiente muy glamuroso.

Cette pâtisserie, la première que le célèbre pâtissier Pierre Hermé ouvre à Tokyo, se répartit sur deux étages clairement définis par leur caractère et leur design intérieur. Au rez-de-chaussée, on a voulu créer à la fois un espace luxueux mais aussi décontracté et amusant, où le blanc et la luminosité prédominent. Par contraste, à l'étage supérieur, on trouve le Bar Chocolat, dans lequel on a cherché à créer une ambiance très glamour en utilisant des tonalités sombres, des verres teintés et des miroirs.

Questa pasticceria, la prima che il famoso pasticciere Pierre Hermé apre a Tokyo, è composta da due piani nettamente definiti dal loro carattere e design interno. Il concetto che sta dietro la progettazione del pian terreno intende creare uno spazio di lusso ma al contempo rilassato e divertente, dove predomina il bianco e la luminosità. Come contrasto, al piano superiore, si trova il Bar Chocolat, pensato come un ambiente molto glamouroso, dove dominano i toni scuri, i vetri incisi e gli specchi.

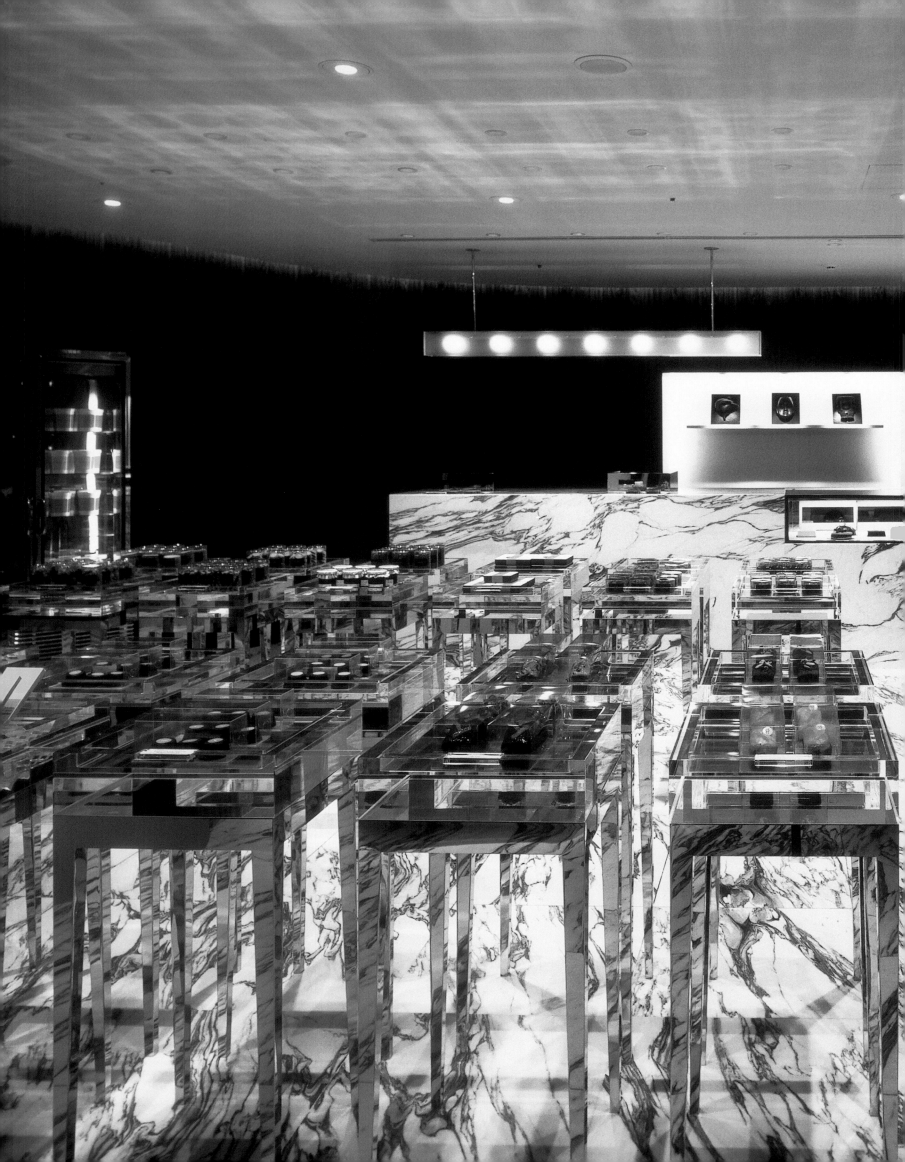

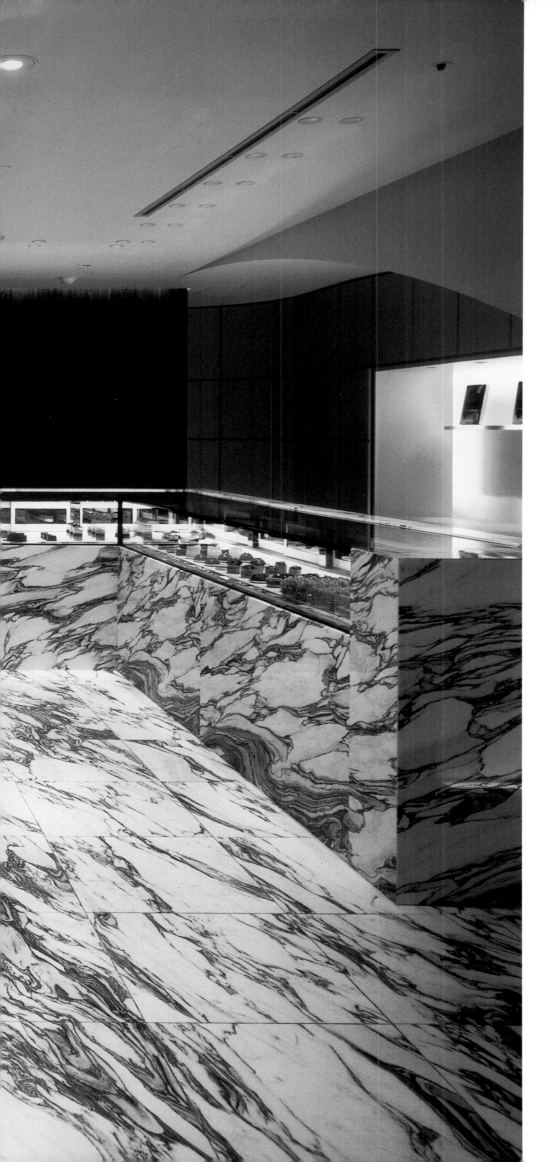

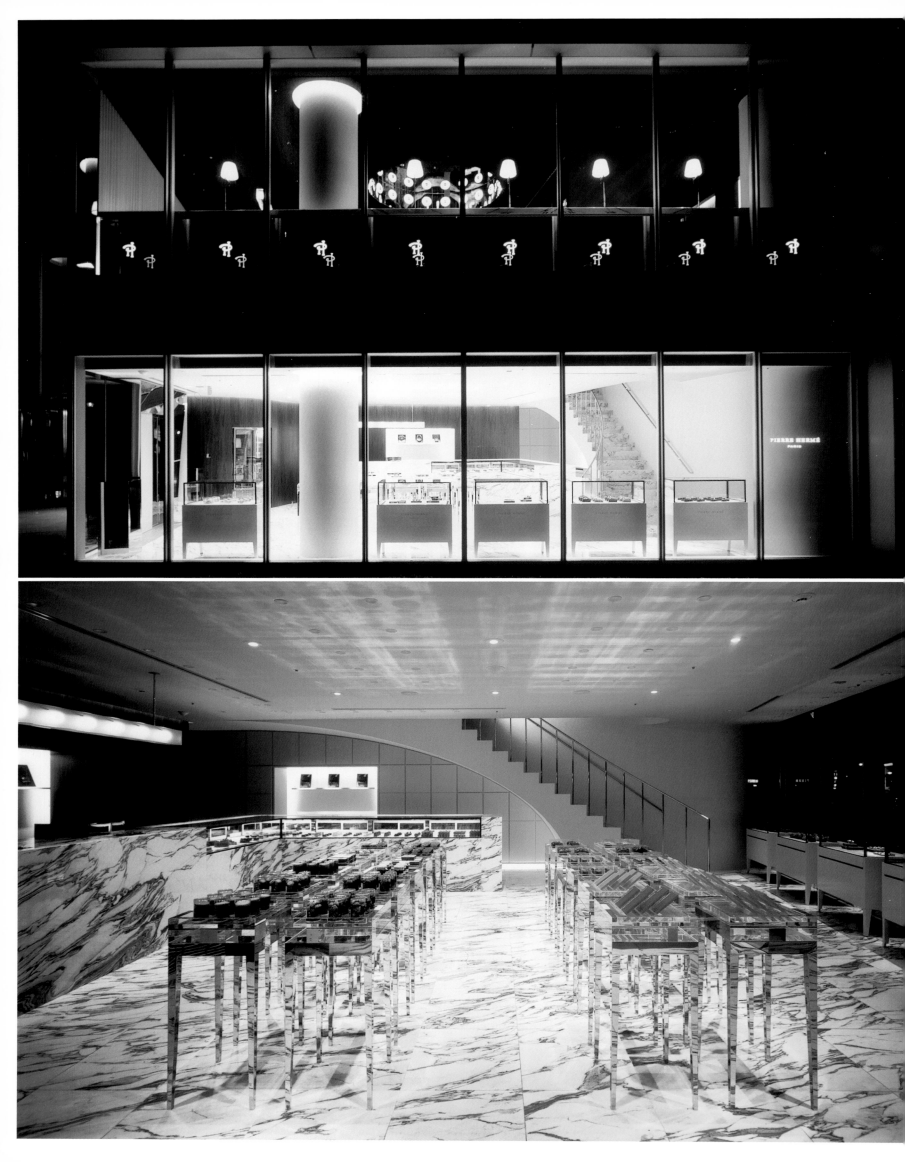

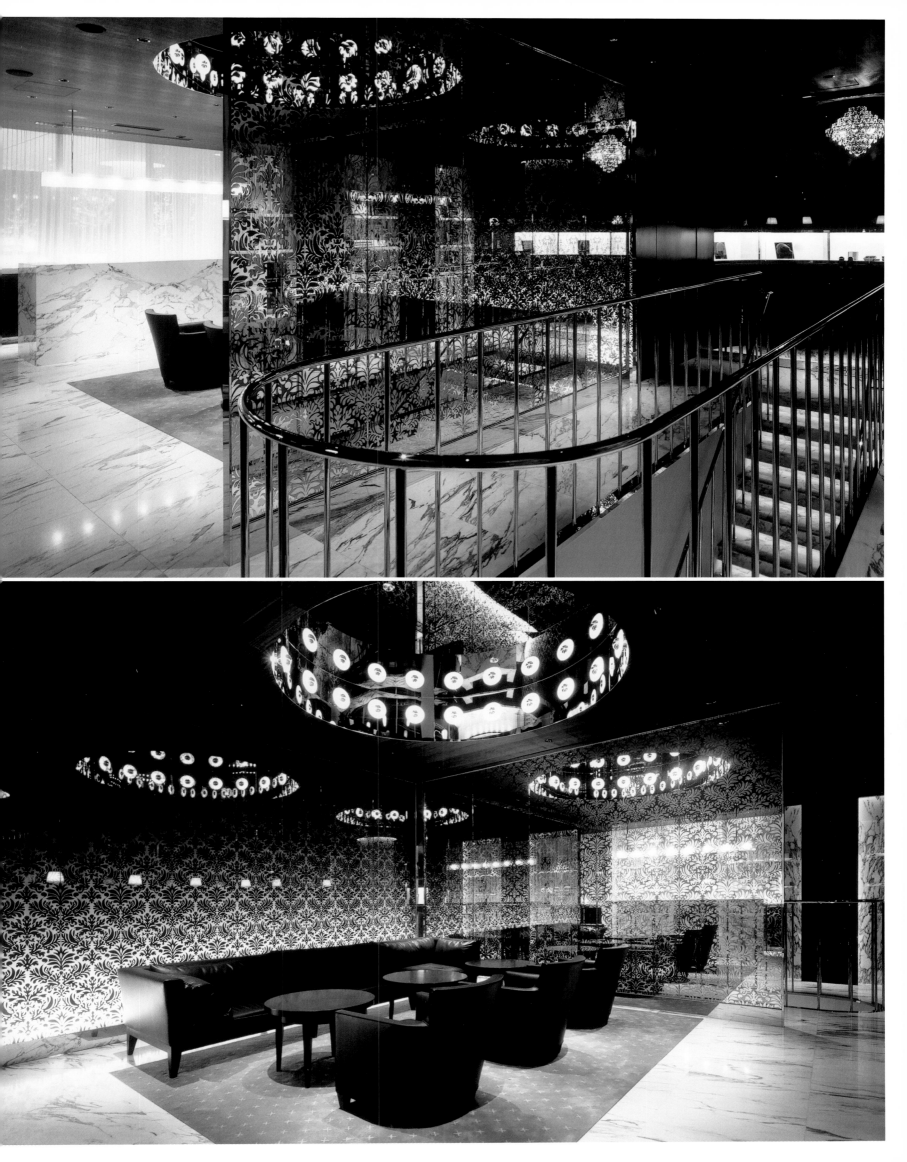

Yasui Hideo Atelier
Club Now | 2001
Shinkou Building 1F, 1-2-13 Kabukicho, Shinjyuku-ku

Bei der Gestaltung dieses Nachtclubs in dem beliebten Ausgehviertel Shinjyuku gab es zwei vorrangige Ziele, ein gesellschaftliches und ein physisches Ziel. Zum einen sollte ein Lokal entstehen, in dem die Interaktion zwischen dem Gast und den Kellnerinnen möglich ist. Und es sollte ein Eindruck von Weite in diesen relativ kleinen und niedrigen Räumlichkeiten entstehen. Die gewellten Wände, die glänzenden Farben und die Längsperspektiven sind die Hauptelemente, die das Lokal prägen.

The design of this night club, in the heart of the popular bar district of Shinjyuku, had two main objectives, one social and the other strictly physical: on the one hand, to create a setting that encourages interaction between customers and waitresses, and, on the other, to conjure up an illusion of spaciousness on premises that are really of limited dimensions and low in height. Curved walls, bright colors and longitudinal perspectives are the main elements used to achieve the desired effect.

Inmerso en la popular zona de bares de Shinjyuku, el diseño de este club nocturno tenía dos objetivos primordiales: uno social y otro propiamente físico. Por una parte, era necesario crear el escenario ideal que propiciase la interacción entre visitantes y camareras. Por otra parte, las reducidas proporciones y la escasa altura del local planteaban un reto a la hora de crear una sensación de amplitud. Para conseguir todo esto, se han utilizado las paredes curvas, los colores brillantes y las perspectivas longitudinales como elementos principales.

Le design de cette boite de nuit, située dans la zone festive des bars de Shinjyuku, avait deux principaux objectifs : l'un d'ordre social et l'autre d'ordre proprement physique. Il fallait d'une part créer le scénario idéal pour rendre propice l'interaction entre visiteurs et personnel de service ; d'autre part, il fallait créer un effet d'amplitude dans un espace aux dimensions réduites et bas sous plafond. Les courbes des murs, les couleurs brillantes et les perspectives longitudinales sont les principaux éléments qui ont servi à atteindre l'objectif.

Il design di questo club notturno, immerso nella popolare zona dei bar di Shinjyuku, aveva due obiettivi principali: uno sociale e l'altro propriamente fisico. Da una parte, creare l'ambiente ideale per l'interazione tra i visitatori e le cameriere; dall'altra, riuscire a dare maggiore ampiezza ad un locale dalle dimensioni ridotte e con poca altezza. Le pareti curve, i colori brillanti e le prospettive longitudinali sono i principali elementi con cui si ottiene tutto l'insieme.

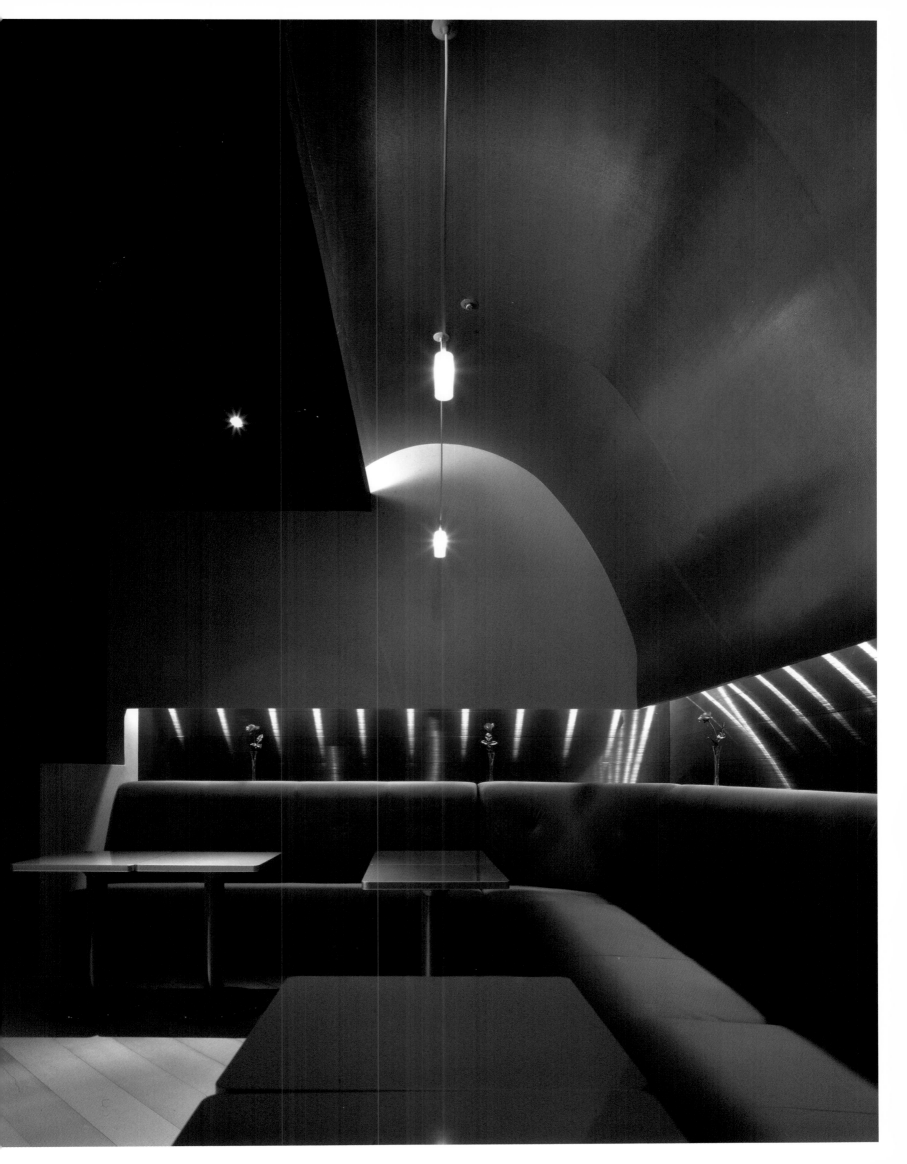

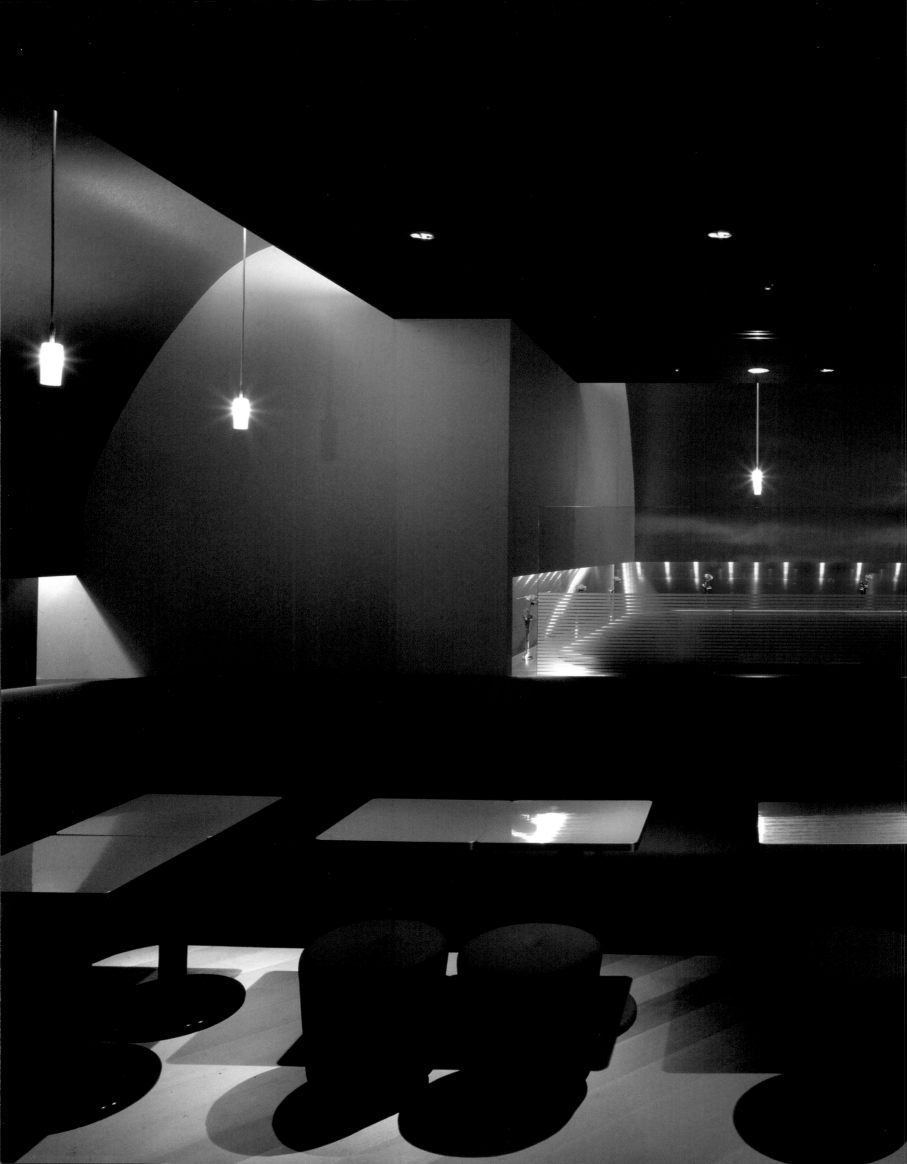

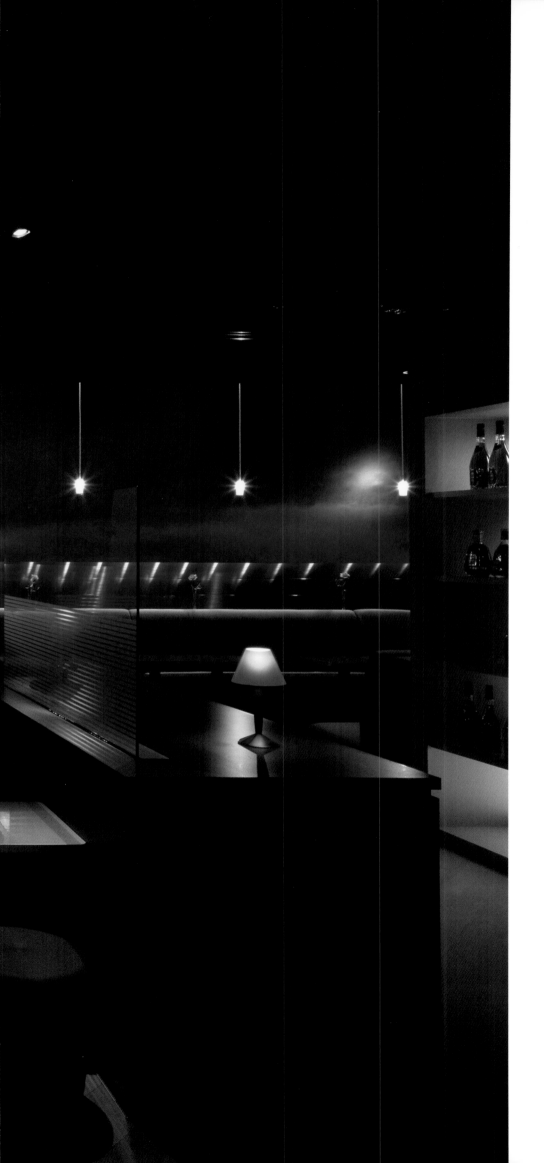

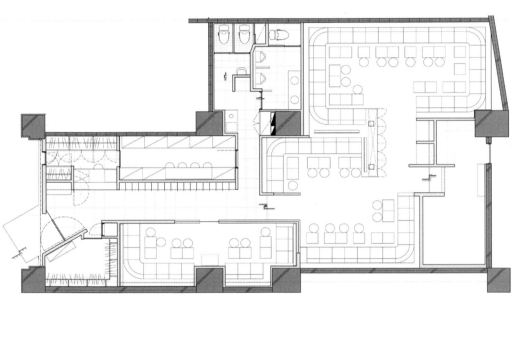

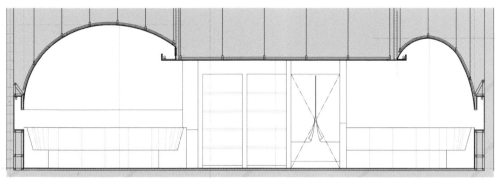

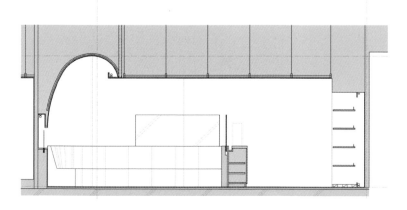

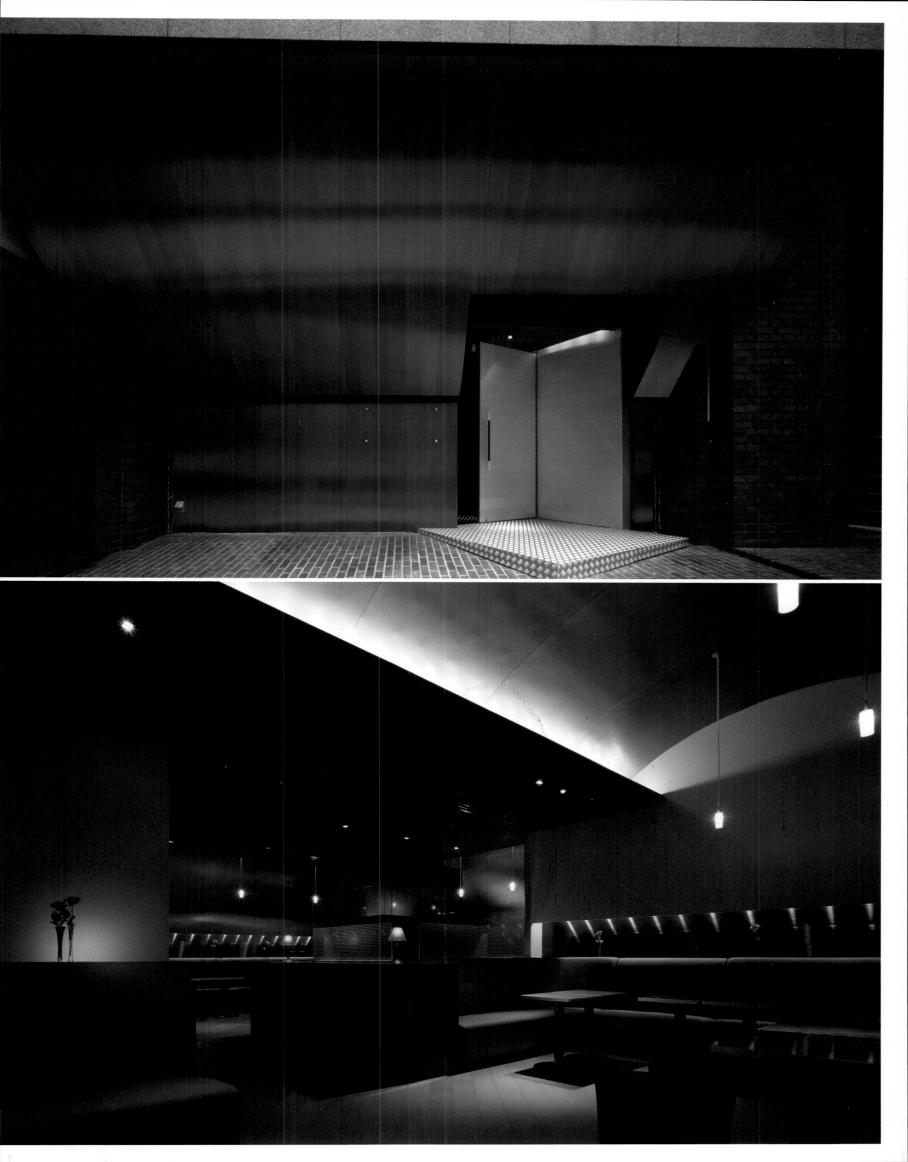

Yasui Hideo Atelier
Gensai-Ichijyo | 2002
Nishishinjyuku Building B1F, 7-10-19 Nishishinjyuku, Shinjyuku-ku

Dieses Restaurant mit traditioneller japanischer Küche ist ein behaglicher Zufluchtsort in einer lärmenden Umgebung. Es befindet sich in der ersten Etage eines Gebäudes in Shinjyuku, ein modernes Viertel und wichtigster Finanzdistrikt Tokios, und die Atmosphäre im Restaurant erinnert an die typischen Restaurants der Vergangenheit. Die Küche liegt offen für die Blicke der Gäste im Zentrum des Lokals und ist das Element, um das herum die verschiedenen Essbereiche liegen. Dunkles Holz und weiches Licht prägen die Atmosphäre.

This restaurant, which specializes in traditional Japanese cooking, provides a cozy refuge from the intense bustle outside. It is set on the first floor of a building in Shinjyuku, Tokyo's most important modern financial district; the atmosphere inside is reminiscent of a typical old-fashioned restaurant. The kitchen, set in the center, in full view of the customers, serves as an axis around which the various dining rooms are organized. The latter are characterized by the predominance of dark wood and soft lighting.

Este restaurante, especializado en cocina tradicional japonesa, es un refugio íntimo en medio del intenso bullicio de la ciudad. Se halla en la primera planta de un edificio de Shinjyuku, el moderno distrito financiero más importante de Tokio, y su atmósfera interior recuerda la tipología de los restaurantes más antiguos. La cocina, en el centro del local y a la vista de los visitantes, es el elemento articulador; en torno a ella se organizan los diferentes comedores, en los que predomina la madera oscura y una iluminación suave.

Ce restaurant, spécialisé en cuisine traditionnelle japonaise, peut être considéré comme un refuge face à l'intense agitation extérieure. Il est situé au premier étage d'un bâtiment de Shinjyuku, le quartier d'affaires le plus moderne et le plus important de Tokyo. L'atmosphère qui s'y dégage à l'intérieur rappelle la typologie des restaurants les plus anciens. La cuisine, au centre de l'espace et à la vue des personnes présentes, est l'élément qui articule et autour duquel s'organisent les différentes salles à manger ; on a principalement opté pour le bois foncé et un éclairage doux pour designer cet espace.

Questo ristorante, specializzato in cucina tradizionale giapponese, costituisce una sorta di intimo rifugio dall'intenso frastuono esterno. Si trova al primo piano di un edificio di Shinjyuku, il moderno e più importante quartiere degli affari di Tokyo, e l'atmosfera che vi si respira riporta indietro nel tempo, e ricorda l'ambiente dei ristoranti più antichi. La cucina, situata al centro del locale e ben visibile dai clienti, è l'elemento attorno al quale si articolano tutte le diverse sale da pranzo, dove predomina il legno scuro e una tenue illuminazione.

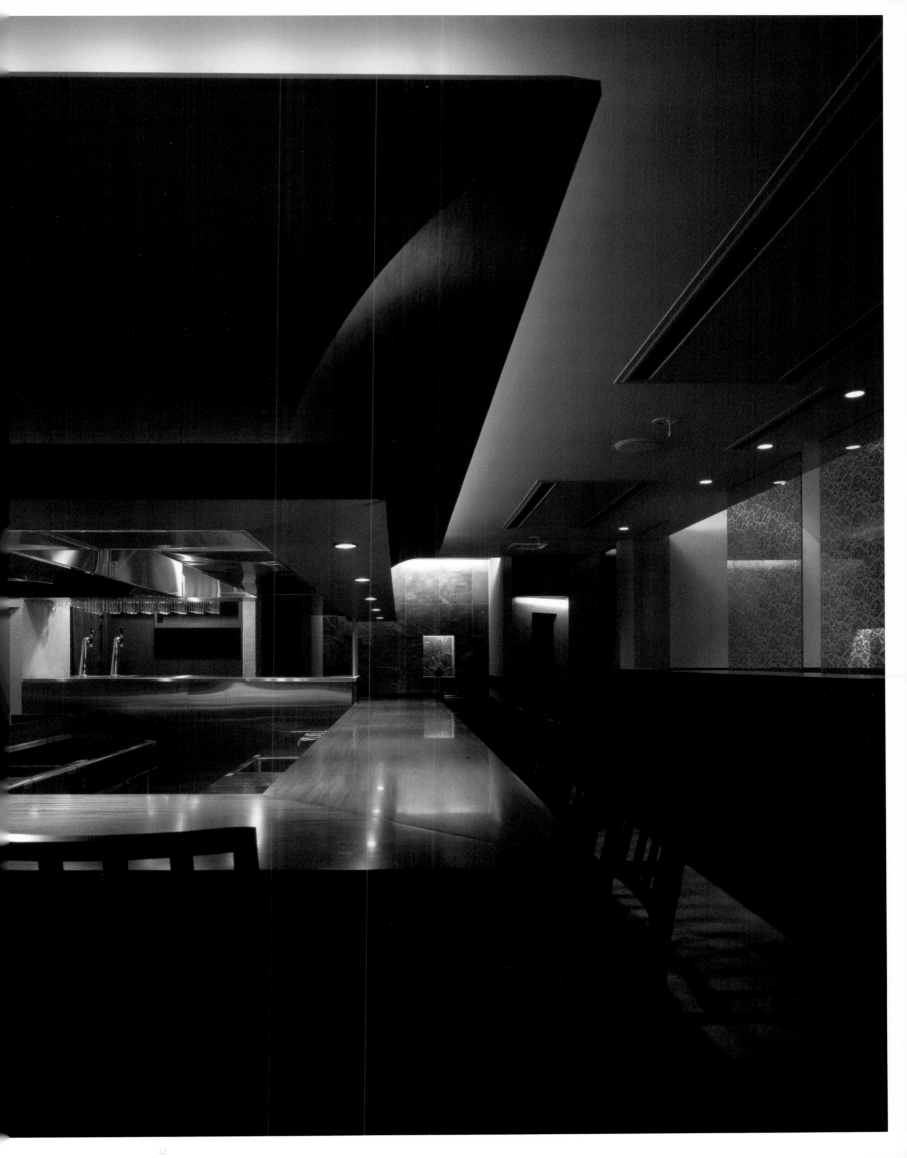

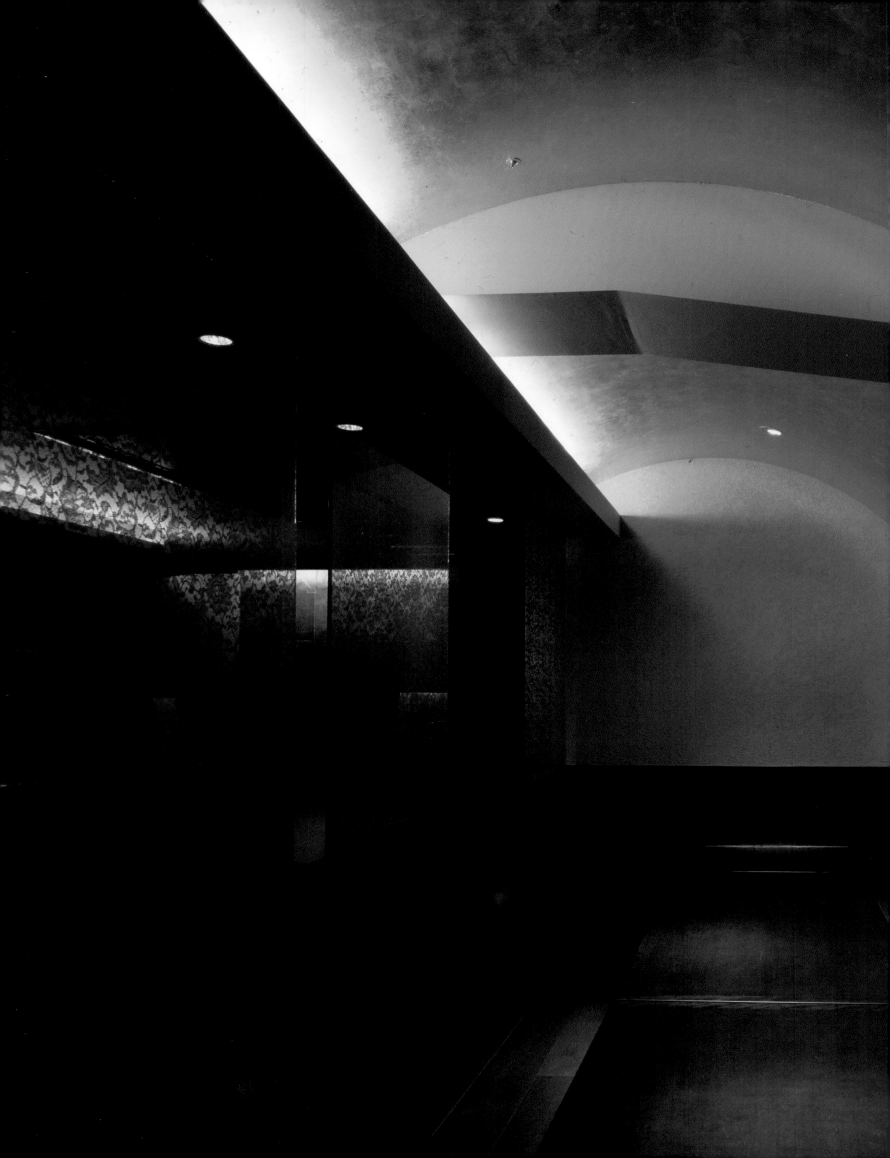

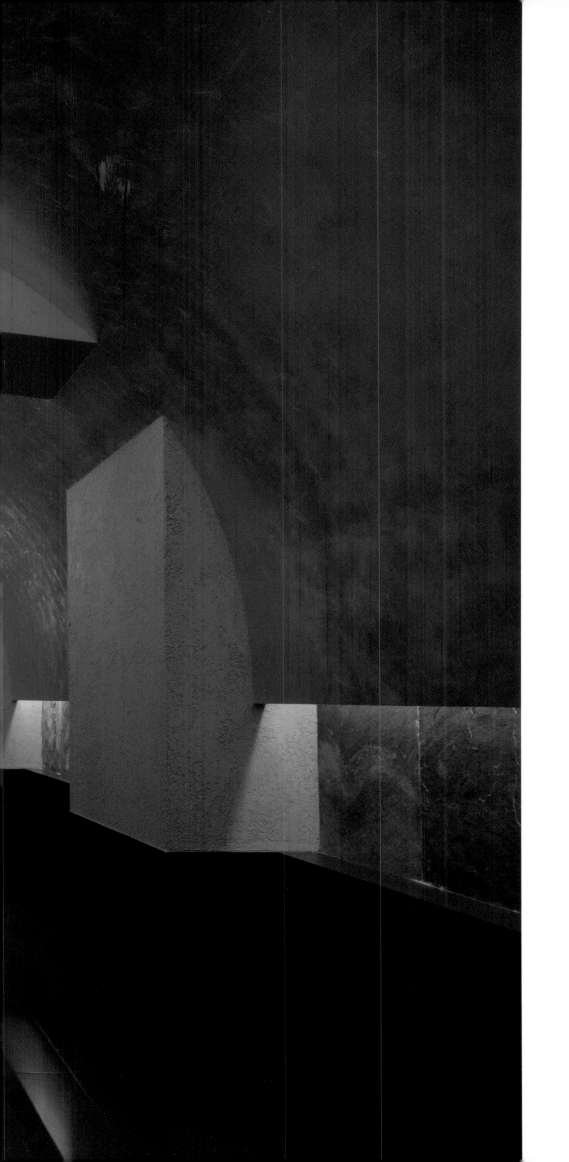

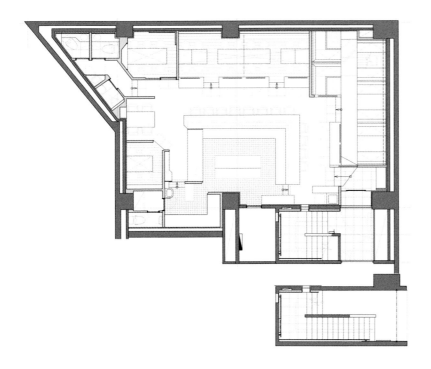

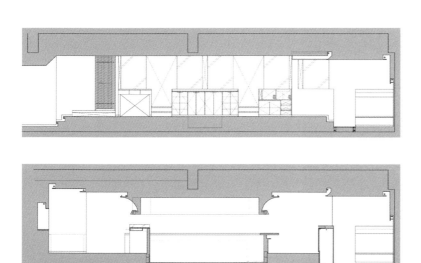

Yasui Hideo Atelier
Hare Nochi Hare Sugamo | 2001
Miyako bld.B1F, 2-5-2 Sugamo, Toshima-ku

Dieses auf dicke traditionell japanische Nudeln spezialisierte Restaurant ist so angelegt, dass verschieden große Gruppen in einer auf sie zugeschnittenen Umgebung speisen können. Die Räumlichkeiten unterteilen sich in drei verschiedene Zonen, eine um einen großen, zentralen Tisch, eine besitzt eine Art hohen Tresen und wird so in die Aktivitäten in der Küche miteinbezogen und die letzte Zone besitzt niedrige Sitze, die für Besprechungen und kleine Feiern geeignet sind.

This restaurant, which specializes in thick Japanese noodles, is designed to welcome several groups of guests, while offering each one a setting appropriate to their needs. The project is divided into three distinct areas. One revolves around a large central table; a second is a high counter that overlooks the kitchen, while the third is an area with low seats, ideally suited to meetings and small parties.

Este restaurante, especializado en fideos gruesos japoneses, está diseñado para albergar diversos grupos de comensales y ofrecer el ambiente apropiado para cada uno de ellos. El proyecto se organiza en tres espacios diferentes: el primero, en torno a una gran mesa central; el segundo, a modo de barra alta y que participa de la actividad de la cocina; y el último, una zona de asientos bajos ideal para reuniones y pequeñas fiestas.

Ce restaurant spécialisé en pâtes japonaises, une sorte de gros vermicelles, a été conçu pour pouvoir héberger différents groupes de convives en offrant une ambiance appropriée à chacun d'eux. Trois secteurs différents composent le projet. Le premier autour d'une grande table centrale, l'autre autour d'un comptoir élevé associé à l'activité de la cuisine, le dernier est un endroit d'assises basses propice aux réunions et aux petites fêtes.

Questo ristorante specializzato in noodles giapponesi è stato progettato per poter ospitare tipologie diverse di commensali, offrendo l'ambiente adeguato a ognuno di loro. Il progetto è organizzato in tre settori diversi. Uno attorno ad una grande tavola centrale, un altro come se fosse un bancone alto, dietro cui è possibile scorgere cosa accade tra i fornelli della cucina, e l'ultimo, una zona dalle sedute basse, ideale per le riunioni e le piccole feste.

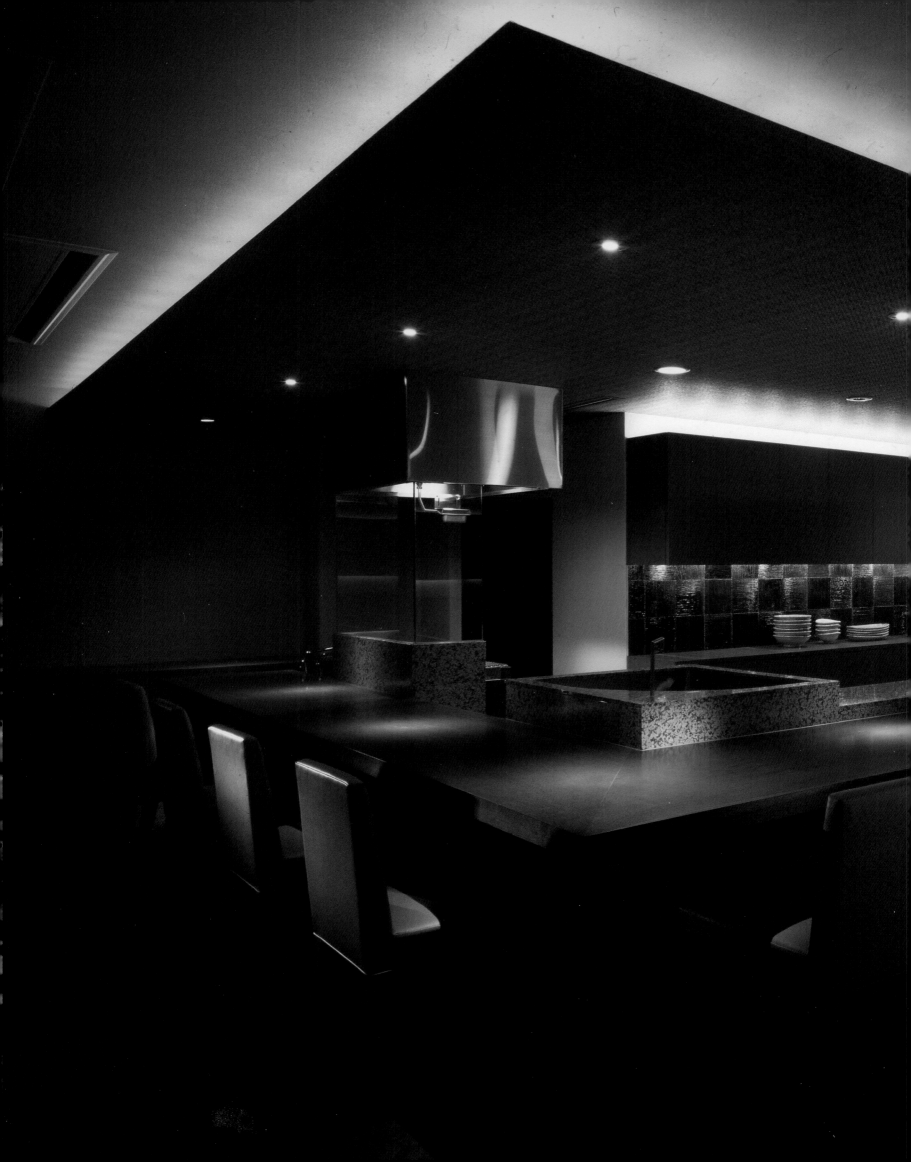

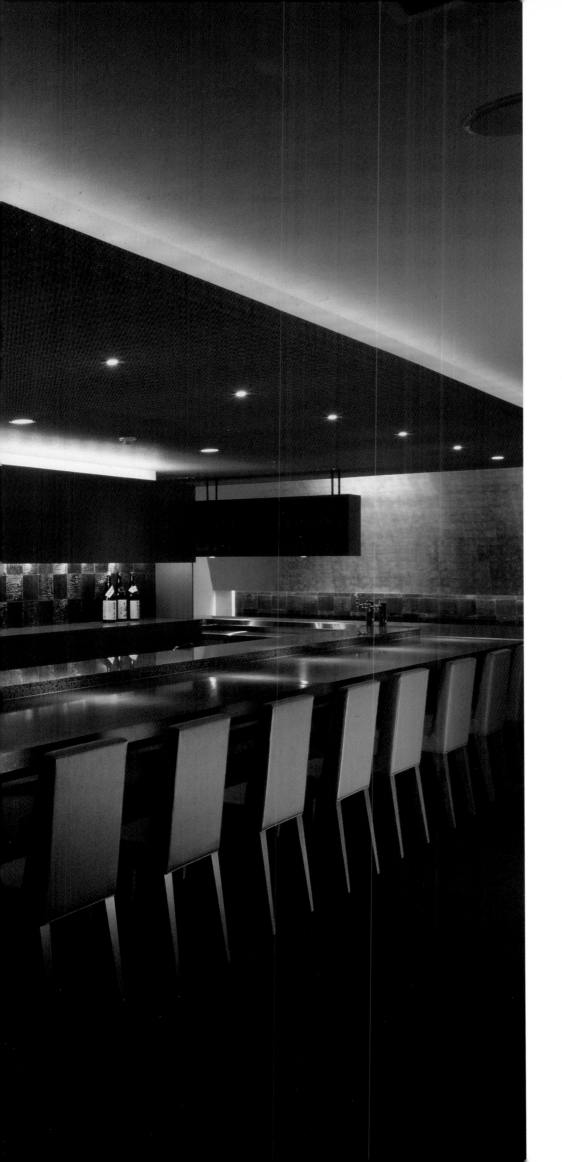

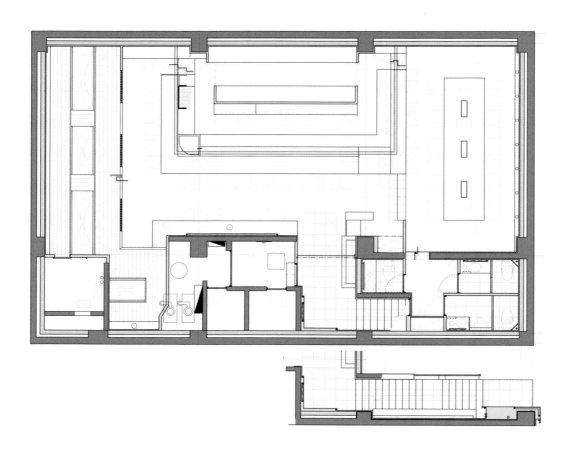

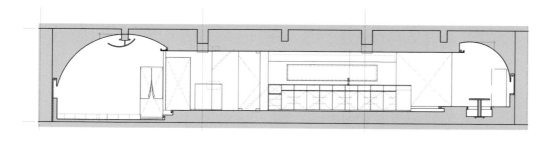

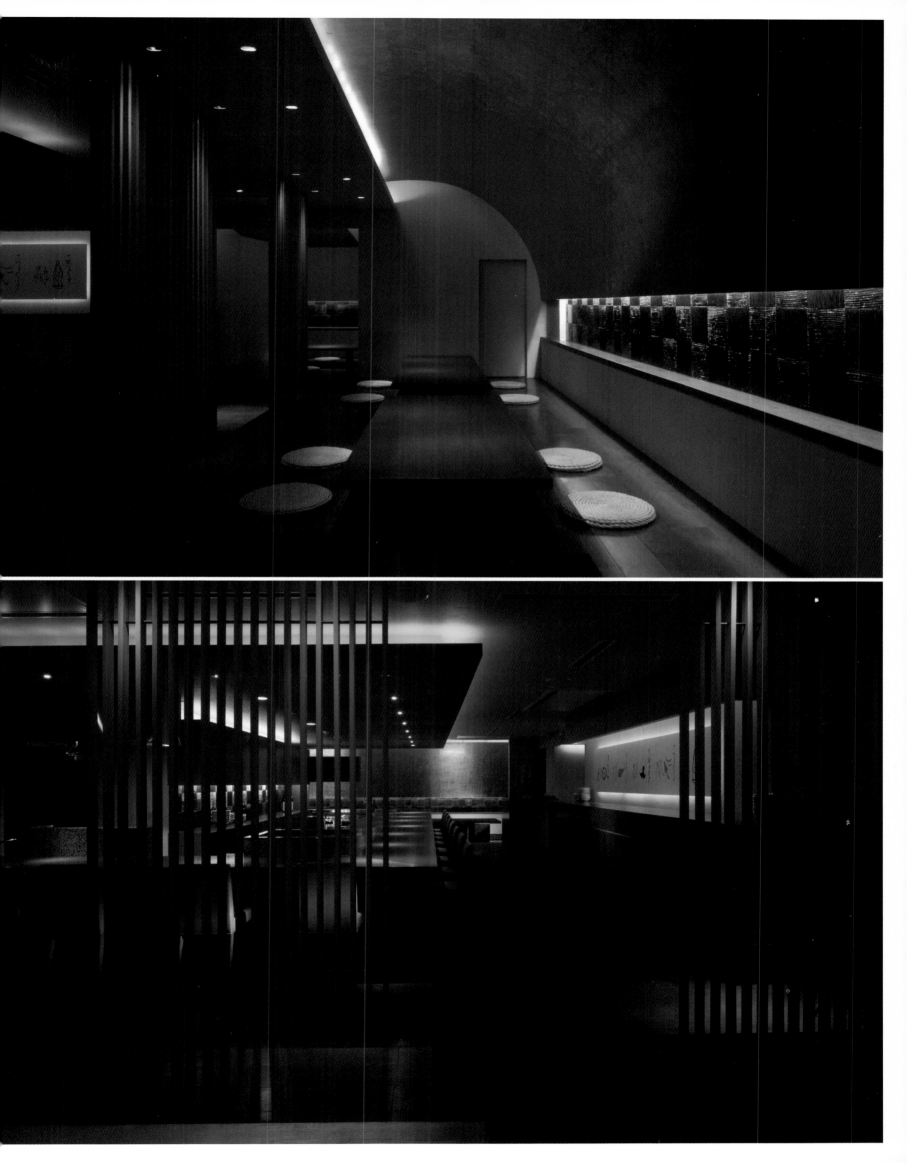

Ateliers Jean Nouvel
10 Cité d'Angoulême, Paris 75011, France
T: + 33 1 49 23 83 83
F: + 33 1 43 14 81 10
info@jeannouvel.fr
www.jeannouvel.com
Dentsu Tower - Photos: © Philippe Ruault

Atlantis Associates
Kyosei Bldg. 2F, 5-14-2, Mita, Minato-ku,
Tokyo 108-0073, Japan
T: + 81 3 3451 3781
F: + 81 3 3451 0652
office@atlantisassociates.com
www.atlantisassociates.com
Extension of French Japanese High School - Photos:
© Nacasa & Partners
Hakuju Hall - Photos: © Nacasa & Partners

Gwenael Nicolas/Curiosity
2-45-7 Honmachi, Shibuya-ku,
Tokyo 151-0071, Japan
T: + 81 3 5333 8525
F: + 81 3 5371 1219
info@curiosity.co.jp
www.curiosity.co.jp
Mars The Salon Aoyama - Photos: © Daici Ano
Me Issey Miyake - Photos: © Yasuaki Yoshinaga
Tag Heuer - Photos: © Nacasa & Partners

Fumita Design Office
Fukuda Building, 1F+B1F, 2-18-2, Minamiaoyama,
Minato-ku, Tokyo 107-0062, Japan
T: + 81 3 5414 2880
F: + 81 3 5414 2881
mail@fumitadesign.com
www.fumitadesign.com
ete - Photos: © Nacasa & Partners
M-premier BLACK - Photos: © Nacasa & Partners
Nissan Gallery Ginza - Photos: © Nacasa & Partners
Star Garden - Photos: © Nacasa & Partners

Glamorous
1F, 7-6 Omasu-cho, Ashiya, Hyogo 659-0066, Japan
T: + 81 797 23 6770
F: + 81 797 23 6771
info@glamorous.co.jp
www.glamorous.co.jp
Cabaret - Photos: © Nacasa & Partners
Ginto Restaurant - Photos: © Nacasa & Partners

Herzog & De Meuron
Rheinschanze 6, Basel 4056, Switzerland
T: +41 61 385 57 58
F: +41 61 385 57 57
Prada Aoyama Epicenter - Photos: © Nacasa & Partners

Intentionallies
3F, One Eighth Bulding, 2-18-15 Jungumae, Shibuya-ku,
Tokyo 150-0001, Japan
T: + 81 3 5786 1084
F: + 81 3 5786 1453
post@intentionallies.co.jp
www.intentionallies.co.jp
Hotel Claska - Photos: © Nacasa & Partners
Lounge O - Photos: © Nacasa & Partners

Kohn Pedersen Fox Associates
111 West, 57th Street, New York, NY 10019, USA
T: + 1 212 977 6500
F: + 1 212 956 2526
info@kpf.com
www.kpf.com
Nihonbashi 1-Chome Building - Images:
© HG Esch Photography, Shikenchiku-Sha
Roppongi Hills - Images: © HG Esch Photography

Postnormal
Tuttle Building 5F, 2-6-5 Higashi Azabu, Minato-ku,
Tokyo 106-0044, Japan
T: + 81 3 5545 4834
F: + 81 3 5545 4762
info@postnormal.com
www.postnormal.com
Addition - Photos: © Hikaru Suzuki

Propeller Integraters, Yoshihiro Kawasaki
204-23-8 Kasugacho, Ashiya-City,
Hyogo 659-0021, Japan
T: + 81 797 25 5144
F: + 81 797 25 5145
ASK Tokyo - Photos: © Nacasa & Partners

Rei Kawakubo
Comme des Garçons, 5-11-5 Minami Aoyama,
Minato-ku, Tokyo 107-0062, Japan
T: + 81 3 3407 2684
Comme des Garçons - Photos: © Masayuki Hayashi

Renzo Piano Building Workshop
Via Rubens 29, Genova 16158, Italy
T: +39 010 61 711
F: +39 010 61 713
italy@rpbw.com
www.rpbw.com
Maison Hermès - Photos: © Michael Denancé

Ron Arad Associates
62 Chalk Farm Road, London NW1 8AN,
United Kingdom
T: +44 20 7284 4963
F: +44 20 7379 0499
info@ronarad.com
www.ronarad.com
Y's Store - Photos: © Nacasa & Partners

Tomoyuki Sakakida
T: + 81 3 6214 0122
F: + 81 3 6214 0123
mail@ sakakida.com
www.sakakida.com
Hair Salon Musee - Photos: © Hiroyuki Hirai

Torafu Architects
709 Claska, 1-3-18 Chuo-cho, Meguro-ku,
Tokyo 152-0001, Japan
T: + 81 3 5773 0133
F: + 81 3 5773 0134
torafu @ torafu.com
www.torafu.com
Spinning Objects - Photos: © Xxxxx Xxxxxx

Toyo Ito & Associates
1-19-4 Shibuya, Shibuya-ku, Tokyo 150-0002, Japan
T: +81 3 3409 5822
F: +81 3 3409 5969
www.toyo-ito.co.jp
TOD'S - Photos: © Toyo Ito Architects

Wonderwall, Masamichi Katayama
1-21-18 Ebisu-minami, Shibuya-ku,
Tokyo 150-0022, Japan
T: +81 3 5725 8989
F: +81 3 5725 8988
contact@wonder-wall.com
www. wonder-wall.com
Bape Cuts - Photos: © Kozo Takayama
Bapy Aoyama - Photos: © Kozo Takayama
BEAMS T Harajuku - Photos: © Kozo Takayama
inhabitant - Photos: © Kozo Takayama
PIERRE HERMÉ - Photos: © Nacasa & Partners

Yasui Hideo Atelier
302, 4-3-27 Shibuya, Shibuya-ku,
Tokyo 150-0002 Japan
T: +81 3 3498 5633
F: +81 3 5466 7621
yasuia@blue.ocn.ne.jp
www.yasui-atr.com
Club Now - Photos: © Nacasa & Partners
Gensai-Ichijyo - Photos: © Nacasa & Partners
Hare Nochi Hare Sugamo - Photos: © Nacasa & Partners

copyright © 2005 daab gmbh
cologne london new york

published and distributed worldwide by
daab gmbh
friesenstr. 50
d - 50670 köln

p +49-221-94 10 740
f +49-221-94 10 741

mail@daab-online.de
www.daab-online.de

publisher ralf daab
rdaab@daab-online.de

art director feyyaz
mail@feyyaz.com
page 120 - 123 Das F-Prinzip
copyright © 2005 feyyaz

editorial project by loft publications
copyright © 2005 loft publications

editor Alejandro Bahamón
research collaborator Masaaki Takahashi
layout Ignasi Gracia Blanco
english translation Matthew Clarke
french translation Jean-Pierre Layre Cassou
italian translation Maurizio Siliato
german translation Susanne Engler
copy editing Cristina Doncel

printed in spain
Anman Gràfiques del Vallès, Spain
www.anman.com

isbn: 3-937718-46-X
d.l.: B-32050-2005